KB076374

Gallery of Life

그 림 에
삶 을
묻 다

인생미술관

김건우 지음

어바웃어북

가장 보통의 삶이
그림 안에 있다!

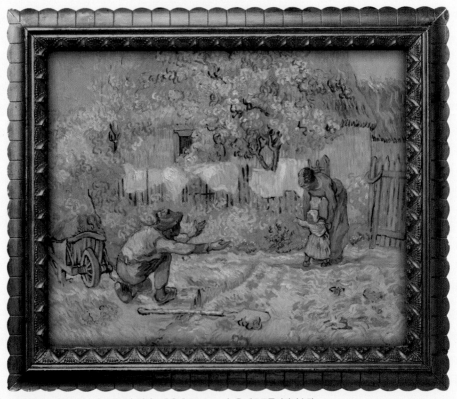

〈첫걸음마〉, 빈센트 반 고흐, 1890년, 캔버스에 유채, 72×91cm, 뉴욕 메트로폴리탄미술관

겨우내 메말라 있던 나뭇가지에 새끼손톱보다 작은 초록 잎이 삐쭉 얼굴을 내밀었다. 봄이구나! 세상의 소란함에 정신이 팔려 있던 사이에 봄기운이 사방으로 스며들고 있었다. 부랴부랴 책꽂이에서 고흐의 화집을 꺼내 그림을 찾았다.

〈첫걸음마〉. 한 가족이 생애 가장 찬란하고 따스한 한때를 보내는 순간을 포착한 그림이다. 아기가 엄마 품을 떠나 첫 발걸음을 내딛으려 한다. 아기가 작은 발로 힘차게 한 걸음 내딛으면, 이내 엄마는 붙잡고 있던 팔을 슬그머니 놓을 것이다. 아기의 시선이 향하는 곳에는 삽도 내던진 채 두 팔 벌리고 기다리는 아빠가 있다. 인물의 얼굴을 간략하게 묘사한 탓에 표정을 읽을 수는 없지만, 그림 속 모두가 행복하다는 건 의심할 여지가 없다.

이 작품을 그리기 1년 전, 고흐는 제 발로 생 레미 정신병원에 입원했다. 고갱과 다투고 귀를 자른 후였다. 그림의 소재를 구하기 어려웠던 병원에서 고흐는 동경해왔던 거장들의 흑백 작품 사진을 펼쳐놓고 모사했다. 어느 날 동생으로부터 곧 조카가 태어날 거라는 편지를 받은 고흐는 동생 가족에게 선물할 그림을 그리려고 붓을 들었다. 밀레의 흑백 작품 사진을 바탕으로 밑그림을 그리고, 그 위에 자신만의 색을 입혀 〈첫걸음마〉를 완성했다. 그림은 내면의 들끓는 열정과 불안을 캔버스에 토해내듯 쏟아낸 고흐의 작품들을 생각하면 물음표가 떠오를 만큼 밝고 따스하다.

잿빛 겨울 뒤에 어김없이 찾아와 세상에 새로운 생명을 내놓는 봄은

'시작'을 의미하는 계절이다. 봄의 초입에 〈첫걸음마〉를 챙겨 보는 건, 일종의 '봄맞이 의식'이다. 생이란 긴 여정의 첫 발걸음을 뗄 아기를 보며, 나는 시작할 용기를 얻는다. 그림을 그리던 고흐 역시 그러하지 않았을까? 그는 병원 밖으로 나가 자유롭게 그릴 수 있는 날을 꿈꾸며 삶의 의지를 다졌을 것이다.

그림에는 화가의 감정, 생각, 그리고 삶이 녹아 있다. 화가는 그림을 통해 세상과 자기 자신에 관해 수없이 질문을 던진다. 즉, 화가의 삶을 통과해 나온 언어가 그림이다. 그러니 오래전 세상을 떠난 화가의 인생을 되짚어보는데, 그들이 남긴 그림보다 더 좋은 안내자는 없다. 우리는 서양미술사를 관통하는 화가 스물두 명의 인생을, 그들이 삶의 변곡점에 남긴 작품들을 프리즘 삼아 헤아려 볼 것이다.

인생은 누구에게도 호락호락하지 않다. 미술사에 길이 남을 명작을 그린 화가 역시 우리처럼 불완전하고 모순투성이의 인간이다. 화가를 위인이 아닌 실패하고, 욕망하고, 두려움에 뒷걸음질 치고, 타협하고, 고뇌하는 한 명의 인간으로 바라볼 때, 미술관에 걸린 그림과 평범한 우리 사이에 접점이 생긴다. 그림이 현실의 삶과 연결되면, 일방적인 감상의 차원을 넘어 그림과 대화할 수 있게 된다.

다 빈치, 틴토레토, 벨라스케스, 렘브란트, 고흐, 세잔, 뭉크 등 화가의 발자취를 좇다 보면 자연스럽게 서양미술사를 관통하게 된다. 더 높은 차원의 예술을 향한 그들의 도전이 새로운 미술사조를 열었기 때문이다. 화

가들의 인생과 그들이 남긴 작품은 미술사를 직조하는 씨줄과 날줄이다. 평소 서양미술사가 버거웠던 독자라면, 화가들의 인생 이야기를 통해 미술사를 쉽고 재미있게 알아갈 수도 있을 것이다.

화가의 인생을 풀어내기 위해, '부고(訃告)'라는 조금은 낯선 시도를 해보았다. 부고는 누군가의 죽음을 알리는 글이다. 사망이라는 엄숙한 순간에 맞춰 작성된 글은 한 인물에 대한 가장 응축된 텍스트다. 그래서 부고는 짧은 시간 안에 인물에 대한 정보를 각인하듯 선명하게 정리해준다.

이 책이 소개하는 스물두 명의 화가 이야기는 그들의 죽음으로부터 시작된다. 고흐는 1890년 7월 29일 오베르에서 열린 장례식, 다비드는 망명지에서 마차에 치여 쓸쓸하게 죽음을 맞는 순간, 세잔은 그림을 그리러 나갔다가 폭우를 맞고 의식을 잃고 쓰러질 때를 첫 장면으로 인생의 매듭을 하나씩 풀어낸다. 세상을 떠난 지 오래된 화가들이니 역순으로 삶을 반추하는데 별 무리가 없고, 새로운 포맷으로 읽는 재미를 주고 싶었다. 그리고 한 인물에 대해 과거와 현재, 개인과 사회를 넘나들며 이야기해보고 싶었다.

이 책에서 소개하는 100여 점의 그림 속에서 여러분이 흔들리는 삶의 갈피를 잡아줄 '인생 그림' 하나를 만날 수 있기를 바란다.

2022년 봄의 길목에서
김건우

CONTENTS

Chapter 02
내 캔버스의 뮤즈는 '나'

Chapter 03
어둠이 빛을 정의한다

Chapter 04
달의 뒷모습

GALLERY OF LIFE

Chapter 01

삶을 짓누르는
중력에 맞서

많은 화가가 텅 빈 캔버스 앞에 서면 두려움을 느낀다.
반면에 텅 빈 캔버스는 "넌 할 수 없어"라는 마법을 깨부수는
열정적이고 진지한 화가를 두려워한다.
텅 빈 캔버스 위에 아무것도 없는 것처럼,
삶이 우리 앞에 제시하는 여백에는 아무것도 나타나지 않는다.
삶이 아무리 공허하고 보잘것없어 보이더라도,
아무리 무의미해 보이더라도,
확신과 힘과 열정을 가진 사람은
진리를 알고 있어서 쉽게 패배하지는 않을 것이다.

– 『반 고흐, 영혼의 편지』, 빈센트 반 고흐

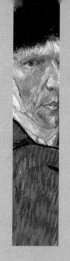

삶의 여백을 채우는 법,
저항하며 앞으로 나아간다!

빈센트 반 고흐
Vincent van Gogh, 1853~1890

습작은 파종과 같다

*"내게 있어 습작을 하는 일은 밭에 파종을 하는 것과 같고
그림을 그리는 일은 수확과도 같다."*

1890년 7월 29일, 고흐가 향년 37세에 프랑스 오베르(Auvers)에서 숨을 거두었다. 장례식에는 동생 테오, 친구, 주치의 가셰 박사 등 20여 명이 참석했다. 오베르 주민은 대부분 장례식에 참석하지 않았다. 신부는 추모미사를 거절했다. 그가 스스로 목숨을 끊었다는 이유에서였다. 고흐의 시신은 마을 공동묘지에 묻혔다.

정확히 100년 후인 1990년 7월 29일 다시 한 번 그의 장례식이 열렸다. 이날은 오베르 주민 500여 명이 참석했고, 추모미사는 물론 마을 행진까지 거행됐다. 프랑스 일간지 「르몽드」는 고흐의 두 번째 장례식을 '과거의 무관심에 대한 속죄'라고 표현했다. 한 인물의 위상이 100년 만에 완전히 바뀌었다.

후대 사람들이 고흐에게 붙인 대표적인 수식어가 '천재 화가'다. 그러나 그의 작품들은 일필휘지로 완성된 것이 아니라 지난하고 고된 습작의 결실이었다. '천재'라는 수식어를 '노력형'으로 바꿀 때 비로소 우리는 그의 삶과 작품을 제대로 이해할 수 있다.

고흐의 삶은 실패의 연속이었다. 1876년 일에 집중하지 않는다는 이유로 5년 넘게 근무했던 화랑에서 해고됐고, 목사의 꿈을 안고 도전한 신학대학 입학시험

에도 낙방했다. 이후 전도사로 살고자 했으나, 신도들과의 잦은 마찰로 전도사의 길마저 포기했다. 거듭된 실패 후에 고흐는 1880년 생의 마지막 도전을 결심했다. 바로 '화가'의 길을 택한 것이다.

제대로 된 미술 교육을 받아본 적 없는 고흐는 부족한 실력을 키우기 위해 뼈를 깎는 노력을 했다. 새벽 4시에 일어나 농부들을 스케치했고, 밤에는 밀짚모자 위에 초를 올린 채 그림을 그렸다. "습작은 파종과 같다"고 말했던 그는 하루도 빠짐없이 캔버스 앞에 섰다. 10년에 불과한 짧은 활동 기간에 무려 2000여 점의 작품을 남겼다.

초기 대표작 〈감자 먹는 사람들〉을 그릴 때는 그림 속 인물 한 명 한 명을 40회 넘게 습작했다. 완벽한 구도를 찾기 위해 그림에 등장하는 인원수를 바꿔가면서 스케치를 했다. 또 잠자는 시간을 제외하고는 온종일 그림에 매달린 덕분에 농민의 생활을 생생하게 담아낼 수 있었다.

고흐는 밀레의 작품과 일본 목판화 우키요에 등을 수없이 모작했을 뿐만 아니라, 나아가 자신만의 스타일로 재해석했다. 그 결과 〈씨 뿌리는 사람〉, 〈낮잠〉, 〈별이 빛나는 밤〉 등이 탄생했다.

고흐는 모든 일에서 '항복보다 꾸준함이 낫다'고 생각했다. 곤궁한 생활, 어디에서도 인정받지 못한 데서 비롯된 불안과 우울함이 그를 집어삼킬 듯 위협해도 그가 붓을 놓지 않았던 이유는 꾸준히 노력하면 반드시 결실을 보리란 걸 알았기 때문이다. 고흐가 10년간 매일 뿌린 '노력'이란 씨앗은 결국 영원히 지지 않는 '명화'란 꽃을 피워냈다.

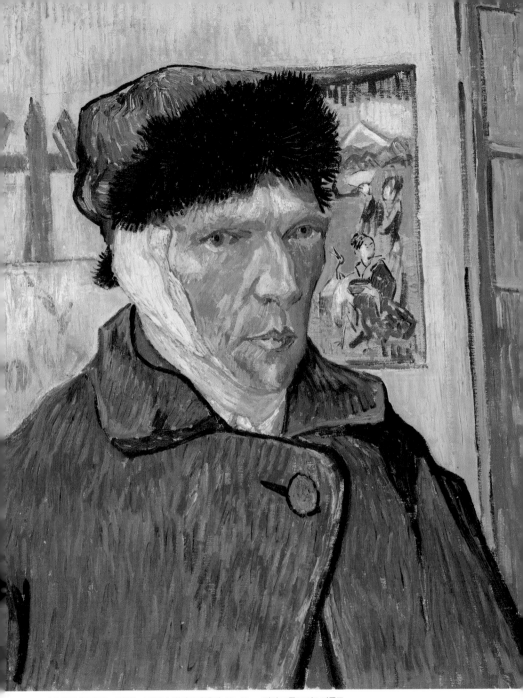

〈귀에 붕대를 감은 자화상〉, 1889년, 캔버스에 유채, 60×49cm, 런던 코톨드 인스티튜트

1890년 7월, 한 남자가 황금빛으로 일렁이는 밀밭을 서성였다. 손에는 권총 한 자루가 들려 있었다. 그는 눈시울이 불거질 때까지 밀밭이 토해내는 태양 빛을 눈에 담더니, 자신을 겨눈 권총의 방아쇠를 당겼다. "탕!"

"지도에서 도시나 마을을 가리키는 검은 점을 보면 꿈을 꾸게 되는 것처럼, 별이 반짝이는 밤하늘은 늘 나를 꿈꾸게 한다. 그럴 때 묻곤 하지. 프랑스 지도 위에 표시된 검은 점에게 가듯 왜 창공에 반짝이는 저 별에게 갈 수 없는 것일까? 타라스콩이나 루앙에 가려면 기차를 타야 하는 것처럼, 별까지 가기 위해서는 죽음을 맞이해야 한다."

1888년 6월 고흐가 테오Theo van Gogh, 1857~1891에게 보낸 편지 중 일부다. 이 편지를 쓴 지 2년이 채 되지 않아 고흐는 스스로 별에게 가는 길을 택했다.

자살로 생을 마감한 화가라고 믿기지 않을 만큼, 고흐의 작품에서는 삶에 대한 강한 의지가 느껴진다. 그가 죽기 직전에 그린 〈나무뿌리〉만 봐

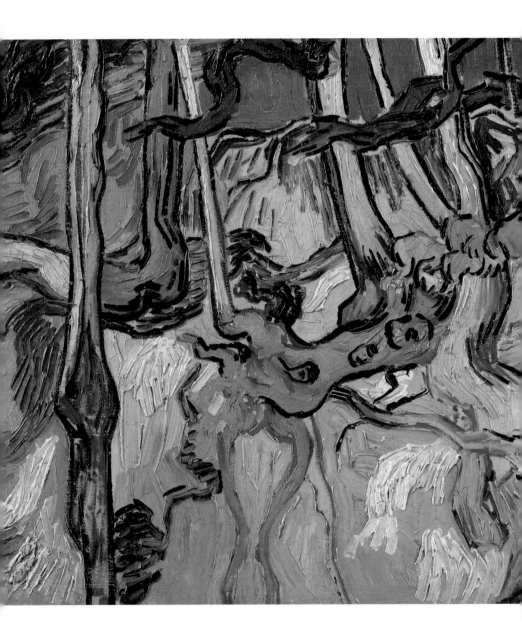

〈나무뿌리〉, 1890년, 캔버스에 유채, 50×100cm, 암스테르담 반 고흐 미술관

도 그렇다. 뿌리는 생명의 근간을 상징한다. 비록 얽히고설켰지만, 땅속 깊이 파고든 뿌리에서는 투지가 엿보인다. 이 작품은 고흐의 삶과 많이 닮았다. 잡초일지라도 모든 식물은 싹을 틔우고 꽃을 피우고 열매를 맺기 위해 끊임없이 분투한다. 고흐의 삶도 그랬다.

1890년은 고흐가 끊임없이 밀려오는 고통에 절규하던 시기였다. 귀를 자른 기행 때문에 마을 사람들은 그를 피했고, 때때로 찾아오는 발작이 그를 괴롭혔다. 유일한 후원자였던 테오의 형편이 어려워지면서 경제적 지원도 줄었다. 또 자괴감에 빠져 그림을 그만두고 싶다는데 생각이 미치기도 했다. 그는 테오에게 "내가 하는 모든 게 헛일로 느껴진다"는 자조적인 말까지 했다.

그럼에도 고흐는 그림 그리는 일을 게을리하지 않았다. 1890년에 〈나무뿌리〉 외에도 〈까마귀가 나는 밀밭〉, 〈꽃 피는 아몬드 나무〉, 〈도비니의 정원〉 등을 완성했다. 삶의 끝자락에서도 열정적으로 작품 활동을 했기에, 그가 스스로 목숨을 끊었다는 사실을 믿지 못하는 사람이 많다.

거울 앞에 서서 고통과 마주하다

고흐는 렘브란트 Rembrandt Harmenszoon van Rijn, 1606~1669 다음으로 자화상을 많이 그린 화가다. 37년이란 짧은 생애 동안 40여 점의 자화상을 그렸고, 대부분을 1885~1889년에 완성했다. 그는 자화상을 그릴 때면 내면세계에 깊이 몰두하면서 마음속 감정을 그림에 그대로 담아내려고 애썼다. 또한 각 작품마다 색상, 표정, 배경 등을 다르게 하여 회화 실력을 키우는 데도 힘썼다.

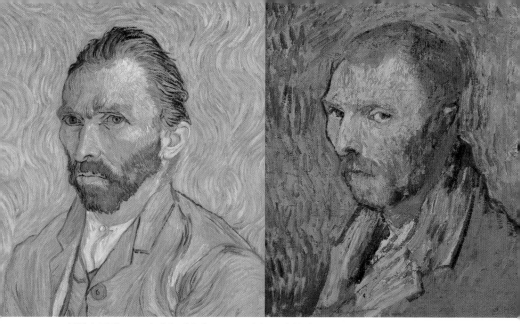

(왼쪽)〈자화상〉, 1889년, 캔버스에 유채, 65×54cm, 파리 오르세미술관
(오른쪽)〈자화상〉, 1889년, 캔버스에 유채, 51×45cm, 오슬로국립미술관

〈귀에 붕대를 감은 자화상〉(18쪽)은 '예술가 마을'이란 고흐의 꿈이 산산조각 난 다음에 완성한 작품이다. '고흐=고통'의 등식을 성립시킨 유명한 그림이기도 하다. 그는 한쪽 귀를 붕대로 칭칭 감은 채 싸늘한 표정을 짓고 있다. 침울한 눈빛은 그림 밖의 한 지점을 응시하고 있다.

1888년 파리에서 아를(Arles)로 이주한 고흐는 예술가 공동체를 만들기 위해 고갱Paul Gauguin, 1848~1903을 초대했다. 두 사람은 행복한 미래를 꿈꾸며 10월부터 함께 생활했지만, 두 달 동안 매일같이 다퉜다. 크리스마스이브에도 어김없이 싸웠고, 고흐는 말다툼 도중 정신 발작을 일으켰다. 면도칼로 고갱을 위협하던 그는 갑자기 자신의 왼쪽 귀를 잘라버렸다. 이 일로 고갱은 아를을 떠났고, 다시는 고흐를 찾아오지 않았다. 그런데 그림을 보면 고개가 갸웃해진다. 붕대로 감싼 쪽이 오른쪽 귀이기 때문이다.

이는 고흐가 거울에 반사된 모습을 그대로 옮기면서 생긴 오류다.

고흐가 자살하기 직전인 1889년에 완성한 자화상들에는 그의 피폐하고 암울한 내면이 그대로 드러난다. 두 점의 〈자화상〉(23쪽)은 푸른색과 초록색으로 배경색을 달리하고 있지만, 물감이 매우 두껍게 칠해졌다는 점은 유사하다. 고흐는 때때로 튜브에서 물감을 짜서 그대로 캔버스에 칠했다. 이렇게 물감을 두껍게 칠하는 화법을 임파스토(impasto)라고 한다.

왼쪽 〈자화상〉의 배경은 소용돌이 패턴이 빽빽하게 채워져 있다. 화가의 적갈색 머리가 그림의 주조를 이루는 푸른색과 강렬한 대비를 이룬다. 화가의 얼굴에는 강한 집착과 병적인 불안감이 엿보인다. 오른쪽 〈자화상〉은 고흐가 생 레미 정신병원에 입원했을 때 그린 것이며, 이 기간에 완성한 유일한 자화상이다. 그림의 주조를 이루는 녹색과 갈색은 어둡고 우울한 분위기를 효과적으로 전달한다. 그림 속 화가는 고개를 살짝 숙이고 있으며, 정면을 똑바로 바라보지 못한다. 얼굴에는 생기가 없고 무언가에 쫓기는 사람처럼 표정에는 불안감이 역력하다.

고흐는 "자신을 그리는 일이 가장 어렵다"고 말했다. 그럼에도 끊임없이 내면세계를 들여다봤고 마음속 어둠을 예술로 승화시켰다. 오롯이 자신을 들여다보고 관찰한 시간은 고흐에게 예술가로 도약할 수 있는 기회를 선사했다.

〈감자 먹는 사람들〉, 1885년, 캔버스에 유채, 81.5×114.5cm, 암스테르담 반 고흐 미술관

새는 알을 깨고 나온다,
새에게 알은 세계다

고흐는 스물일곱 살이 되어서야 본격적으로 그림을 그리기 시작했고 마흔도 안 되어 세상을 떠났다. 그러니 실제로 그가 그림에 몰두한 시간은 아주 짧았다. 고흐는 총 2000점의 작품을 남겼는데, 그 가운데 유화가 약 900점, 드로잉과 스케치가 1100점에 이른다. 지금은 경매 시장에 작품이 나올 때마다 매번 최고가를 경신하고 있지만, 고흐 생전에는 판매된 작품이 거의 없었다.

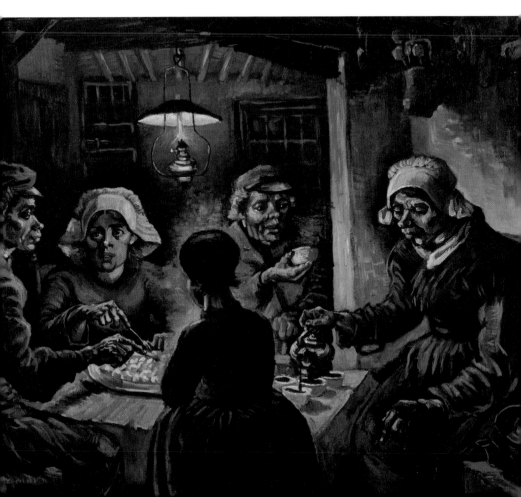

고흐가 그린 작품 가운데 첫 번째로 걸작의 반열에 오른 작품은 〈감자 먹는 사람들〉이다. 고흐는 여동생에게 보낸 편지에 "이 그림이야말로 내 그림 가운데 최고가 될 것"이라고 밝혔을 정도로 이 작품을 각별하게 생각했다.

고흐는 화가가 되기로 마음먹은 지 얼마 되지 않아 목사인 아버지를 따라 누에넨(Nuenen)이라는 시골에 머물렀다. 그는 이 지역에서 땀 흘리며 일하는 농부들을 보며 앞으로 자신이 그려야 할 소재야말로 순박한 농부와 노동자의 모습이라고 생각했다. 〈감자 먹는 사람들〉은 고흐의 이런 생각이 잘 반영된 작품이다. 고흐가 그림 속에 등장하는 농부 가족을 한 명씩 수십 번에 걸쳐 그렸다는 일화는 유명하다. 또 인원수를 바꿔가며 습작하여 지금의 구도를 완성했다고 한다.

잿빛으로 보이는 〈감자 먹는 사람들〉은 사실 매우 다채로운 색깔로 칠해져 있다. 탐독가였던 고흐는 책에서 '부서진 톤(broken tone)'이란 개념을 발견했다. 서로 상반되는 색깔의 물감을 같은 양으로 섞으면 회색이 만들어진다는 이 원리를 토대로 그는 핑크빛 회색, 초록빛 회색 등 다양한 회색을 만들어냈다. 왼쪽에서 두 번째 여자의 모자에 감도는 핑크빛이 고흐의 색채 연구 결과다.

1886년 고흐는 부족한 기본기를 다지기 위해 앤트워프 미술학교에 입학했다. 하지만 학교 측에서 강요하는 정형화된 교육에 답답함을 느꼈고 독학으로 화풍을 만들기로 결심했다.

고흐는 다른 화가들이 다루지 않았던 대상에 주목했다. 그전까지 인물화의 주인공이 되지 못했던 농민, 노동자 등을 미적 대상으로 격상시켰

다. 인물화가 화가에게 돈을 지불할 능력이 있는 후원자를 위한 그림이라
는 고정관념을 깨버린 것이다.

　파리에서는 낡은 신발을 자주 그렸다. 고흐가 그림 소재로 신발을 택한
건 신발이 삶의 궤적을 품고 있다는 매력 때문이었다. 1886년에 완성한
〈구두〉는 마치 탈진한 사람처럼 푹 꺼져 있다. 주인은 신발 끈을 묶을 힘
도 없었는지 끈이 제멋대로 풀려 있다. 신발 주인이 얼마나 고된 노동을
하고 왔는지 구두를 통해 짐작할 수 있다. 이 같은 이유로 〈구두〉를 신발

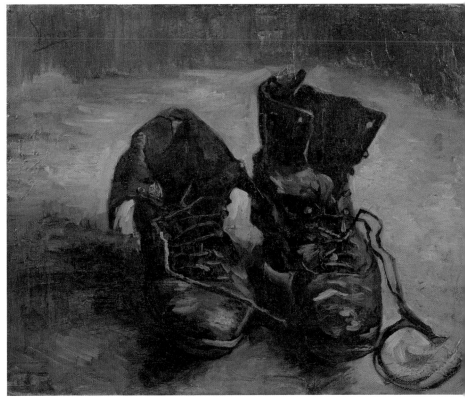

〈구두〉, 1886년, 캔버스에 유채, 38.1×45.3cm, 암스테르담 반 고흐 미술관

주인의 초상화라고 해석하는 견해도 있다.

고흐가 규범을 파괴하지 않고 남들이 걷는 길로만 갔다면, 〈구두〉처럼 독특한 초상화를 완성하지 못했을 것이다. 주어진 세계에 안주하지 않고 새로운 세계로 나가려고 애쓴 자만이 얻을 수 있는 성과다. 고흐는 1886년 이후에도 규범화된 예술 규칙을 깨고 새로운 방식에 도전하면서 자신만의 화풍을 완성해갔다.

아를의 태양 아래에서 밝아진
고흐의 팔레트

파리에서 생활하는 동안 고흐는 인상파 화가들과 교류하며 점차 다양한 색을 사용하는 등 화가로서는 성장해나갔다. 반면 대도시 생활은 관계 맺기에 서툴렀던 그를 피폐하게 만들었다. 불안과 고독에 사로잡힌 그는 술과 담배에 찌들어 살았다. 자신을 알코올에 절여진 상태라고 말할 정도였다. 30대 초반에 이가 열 개밖에 남아 있지 않을 정도로 건강도 나빠졌다. 더 이상 파리에 머물면 안 되겠다고 생각한 고흐는 프랑스 남부의 작은 도시 아를로 이주했다.

고흐는 테오에게 아를을 이렇게 설명했다. "하늘은 믿을 수 없을 만큼 파랗고 태양은 유황빛으로 반짝이고 있어. 천상에서나 볼 수 있을 법한 푸른색과 노란색의 조합은 부드럽고 매혹적이야." 실제로 365일 가운데 300일 날씨가 맑은 아를은 '축복받은 도시'로 불린다. 잿빛 도시를 막 떠나온 고흐는 아를을 유독 매력적으로 느꼈다.

〈아를의 좁은 길〉, 1888년, 캔버스에 유채, 61×50cm, 그라이프스발트 포메라니아국립미술관

1888년에 완성한 〈아를의 좁은 길〉에는 그가 사랑했던 아를의 색채가 담겨 있다. 하늘은 눈이 시리도록 파랗고 가로수 사이로 향하는 길은 노랗게 빛난다. 이 그림은 아를로 이주하기 전에 그린 작품들보다 밝은 색채를 띤다. 아를에 머무는 동안 고흐는 파리에서보다 더 다채롭고 화사한 색들로 팔레트를 채워나갔다.

아를의 뜨거운 태양은 고흐에게 "색이란 바로 이렇게 강렬하게 빛나는 것"이라는 진리를 일깨워주었다. 그는 아를에 온 뒤로 그늘에서 그림을 그리지 않았다. 햇빛을 받아 빛나는 색을 그대로 캔버스에 옮기고 싶었기 때문이다. 일명 '노란 집'으로 불렸던 그의 아틀리에는 노란 그림으로 가득했다. 이 가운데 우리에게 잘 알려진 〈해바라기〉도 있었다. 자신의 요청으로 아를로 온 고갱에게 고흐는 〈해바라기〉 한 점을 선물했다. 고갱은 단번에 이 그림에 마음을 빼앗겼다. 고흐와 헤어지고 아를을 떠난 이듬해에 이 작품을 보내줄 수 없느냐고 편지를 보냈을 정도였다.

노랗게 타오르는 태양과 해바라기 그리고 밀밭이 아를의 대낮을 만끽하던 고흐를 휘감았다. 그리고 한밤중에는 어두운 밤하늘을 밝게 비추는 별들과 카페에서 새어나오는 환한 불빛이 그를 유혹했다. 〈론강의 별이 빛나는 밤〉에서는 어두운 코발트블루 밤하늘에 보석처럼 박힌 별들이 금방이라도 강으로 쏟아질 듯 밝은 빛을 토해낸다. 〈밤의 카페테라스〉에는 푸른 밤하늘과 대비되는 유난히 환한 카페의 정경이 담겨 있다.

아를은 고흐에게 예술가로서의 터닝 포인트가 되었다. 이곳에서 고흐는 어두운 배경을 사용하되 그 안에서만 색의 변주를 하겠다던 생각을 바꿨다. 아를에서 맛본 태양과 별빛은 고흐에게 노랑이란 빛의 신기원을 열

〈해바라기〉, 1888년, 캔버스에 유채, 91×72cm, 뮌헨 노이에 피나코테크

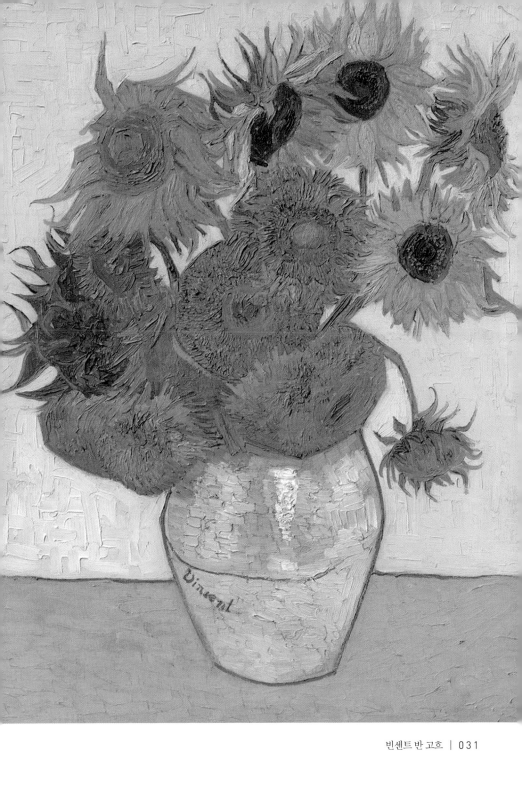

어주었다. 그리고 자신이 만든 틀을 파괴함으로써 그의 작품은 더 높은 차원으로 도약했다.

가장 위대한 스승은 옛 그림이다

귀를 자른 고흐의 기행은 당시 신문에도 실릴 정도로 충격적인 사건이었다. 아를 주민들은 그를 두려워했고 마을에서 떠나길 원했다. 1889년 고흐는 쫓겨나다시피 생 레미 정신병원에 입원했다. 병원 생활은 단조로웠고 그림 소재는 바깥보다 다양하지 않았다. 그래서 고흐는 거장들의 그림을 모작하는 데에 집중했다.

구도, 스케치와 채색 등 그림 그리는 법을 독학으로 익혔던 고흐는 예전부터 옛 그림을 스승으로 삼아왔다. 그는 병원에서 밀레Jean François Millet, 1814~1875, 렘브란트, 도미에Honoré Daumier, 1808~1879, 들라크루아Eugène Delacroix, 1798~1863 등의 작품을 모작하며 다양한 실험을 했다. 그에게 모작은 단순한 모방이 아니라 재해석이자 새로운 창조였다.

평범한 인물들을 주인공으로 내세운 도미에의 판화를 모작하면서, 고흐는 인물 묘사를 공부했다. 당시 고흐는 인물을 강렬하게 그리는 방법에 대해 고민하고 있었다. 생동감 넘치는 도미에의 그림은 인물 묘사에 대한 갈증을 채워줄 더없이 좋은 스승이었다.

도미에의 〈술 마시는 사람들〉에 대한 오마주인 고흐의 〈술 마시는 사람들〉은 인물의 개성이 잘 살아 있는 작품이다. 도미에의 인물 표현법을 제 것으로 소화한 결과였다. 여기서 고흐는 '채색'이라는 자신의 무기를 꺼

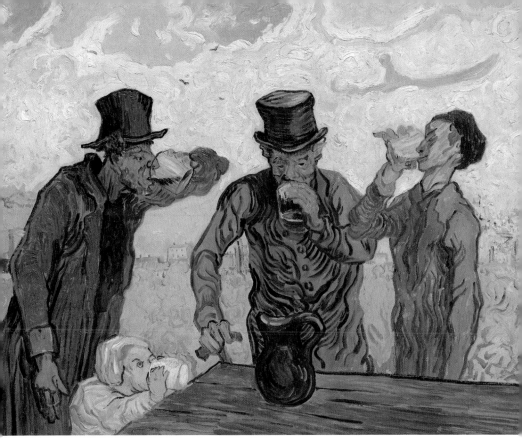

〈술 마시는 사람들〉, 1890년, 캔버스에 유채, 59.4×73.4cm, 시카고 아트 인스티튜트

냈다. 도미에의 〈술 마시는 사람들〉은 흑백 목판화다. 고흐는 녹색을 주조로 하여 인물과 배경에 다양한 색을 입혀서 새로운 작품을 창조했다. 녹색은 당시 예술가들이 즐겨 마시던 독주인 압생트(absinthe)를 상징한다. 고흐는 그림에 녹색으로 더함으로써 주제를 강화했다.

1889~1890년은 고흐에게 언제 발작이 찾아올지 모르는 고통스러운 시기였다. 당시 발작은 완치할 수 없는 질병이었다. 그럼에도 고흐는 두려움에 떨고만 있지 않았다. 병상에서도 거장들의 그림을 통해 자신의 창작

〈생트 마리 드 라 메르 인근의 바다 풍경〉, 1888년, 캔버스에 유채, 50.5×64.3cm, 암스테르담 반 고흐 미술관

세계를 공고히 구축해나가려고 부단히 노력했다.

　고흐는 텅 빈 캔버스가 "넌 아무것도 할 수 없어"라고 말하는 것 같다고 했다. 끊임없는 붓질로 캔버스의 여백에 저항했던 그는 마침내 "진정한 화가는 캔버스를 두려워하지 않는다. 오히려 캔버스가 그를 두려워한다"고 말하는 경지에 이르렀다.

　삶이 힘겹게 느껴질 땐 고흐의 그림을 본다. 그의 그림을 바라보고 있으면, 오늘을 털어내고 내일로 나아갈 힘을 얻는다. _Gogh

울고 있는 열두 살
내면아이에게 보내는 위로

에드가 드가
Edgar De Gas, 1834~1917

Obituary

찰나를 영원으로 만든 '무희의 화가'

*드가는 어린 발레리나들이 겪고 느꼈을 감정을
캔버스에 사실적으로 담아냄으로써, 위로를 건넸다.*

평생 독신으로 살았던 화가 드가가 1917
년 폐충혈로 조용히 숨을 거두었다. 그의
유해는 파리 몽마르트르(Montmartre)에 있
는 가족묘에 묻혔다.

1834년 부유한 금융가 집안에서 태어
난 드가는 유년 시절 인문학, 철학, 문학
등을 공부했다. 음악과 미술을 좋아했
던 아버지의 영향으로 그는 어릴 때부
터 다양한 예술 작품을 접했고, 재능도
뛰어난 편이었다. 그러나 미술은 취미
로 생각했다.

중학교 과정을 마치고 집안의 뜻에 따
라 법학 공부를 시작했다. 그런데 1854년
에 돌연 법학 공부를 중단하고 아버지에
게 화가가 되겠다고 선언했다. 아버지는
담담히 그 결정을 받아들였다.

1855년 드가는 파리 국립미술학교에
입학해 본격적으로 미술 공부를 시작했

다. 1865년에는 정식 화가로 데뷔하기
위해 살롱전에 출품했지만 좋은 성과를
거두진 못했다. 1874년부터 1886년까지
12년간 모네, 르누아르, 모리조 등과 함
께 '인상파전'이라는 대안적 성격의 전
시 프로그램을 만들어 자신들의 작품을
전시했다. 그가 출품한 작품 중 가장 주
목을 받았던 건 〈열네 살 소녀 발레리나〉
라는 조각상이었다.

드가는 1870년대부터 죽기 전까지 꾸준히 발레리나를 작품 소재로 삼았다. 다른 인상파 화가들이 순간순간 변화하는 빛의 다양한 얼굴을 쫓아 야외로 나갔던 데 반해, 드가는 주로 실내에서 그림을 그렸다. 그는 찰나의 움직임에 관심이 많았다. 역동적 조형미가 가득한 발레는 그의 관심을 끌기 충분했다. 또한 유복한 가정에서 자란 드가에게 부르주아 계층이 향유했던 발레는 친숙한 예술이었다.

당시 발레리나는 대부분 노동자 계급의 자녀였다. 일찍부터 돈을 벌어야 했던 여자아이들이 선택할 수 있는 몇 안 되는 직업이 발레리나였다. 하지만 급여는 매우 적었고, 생활비를 충당하기 위해 매춘을 하는 발레리나도 있었다. 드가는 이 잔혹한 현실을 〈스타〉, 〈분장실의 발레리나〉 등에 담아냈다.

어린 소녀들이 혹독한 연습으로 힘들어하는 모습도 여러 점 그렸다. 시큰거리는

발목을 붙잡고 다음 공연을 준비하는 모습 등 드가가 그린 발레리나는 주로 무대 밖에 있다. 발레리나가 무대 위에서 짓는 미소는 연기에 지나지 않는다고 생각했기 때문이다.

드가가 화려한 조명 뒤에 가려졌던 발레리나의 현실을 담을 수 있었던 이유는 그들의 일거수일투족을 관찰했기 때문이다. 1870년대에 그는 어린 발레리나들과 같은 공간에서 생활하면서 그들의 삶을 세세하게 관찰했다. 드가는 어린 발레리나들이 겪고 느꼈을 감정을 캔버스에 사실적으로 담아냄으로써, 자신만의 위로를 건넸다. '무희의 화가'란 별칭은 발레리나의 솔직한 얼굴을 그려낸 드가에게만 붙일 수 있는 영예로운 수식어다.

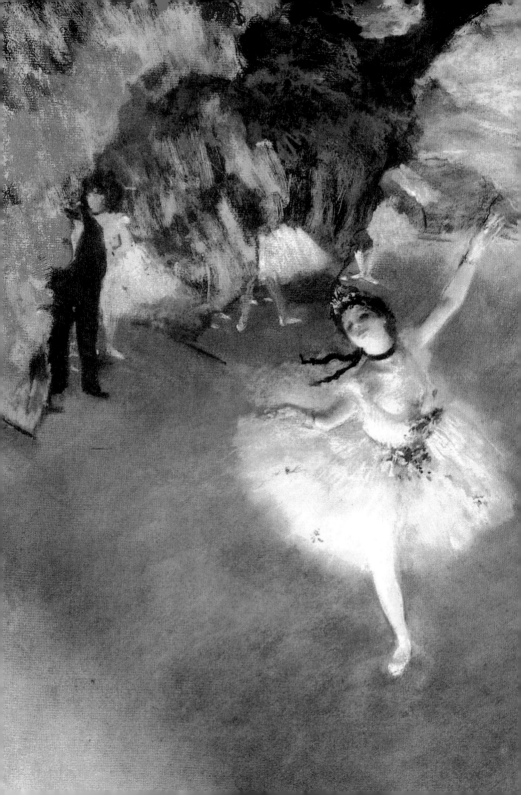

드가는 여성을 원숭이 등 동물에 비유하는 발언을 서슴지 않는 여성혐오주의자로 알려져 있다. 실제로 평생을 독신으로 살았으며, 당대 많은 화가들과 달리 여성과의 스캔들도 없었다. 하지만 그는 발레리나를 비롯해 오페라 가수, 매춘부, 세탁부 등 많은 여성을 작품에 등장시켰다. 드가에게 여성은 단지 그림의 모델 그 이상도 그 이하도 아니었을까? 이런 의문의 실마리를 풀어줄 작품이 〈기다림〉(40쪽)이다.

드가가 1882년에 완성한 〈기다림〉 속 발레리나는 몸을 구부린 채 한 손으로 발목을 감싸고 있다. 가족을 부양하기 위해 쉴 틈 없이 공연을 했던 19세기 발레리나들은 자주 부상을 입었다. 발레리나 옆에 있는 나이 든 여성은 그녀의 어머니다. 어린 딸이 제대로 일하는지 감시하기 위해 동행한 것인데, 딸을 몰아붙이는 어미의 마음도 썩 편하진 않아 보인다. 가난은 어린 소녀를 세상 밖으로 내몰고 비정한 어미를 만들어낸 악마 같은

〈스타〉, 1876~1877년, 캔버스에 파스텔, 58×42cm, 파리 오르세미술관

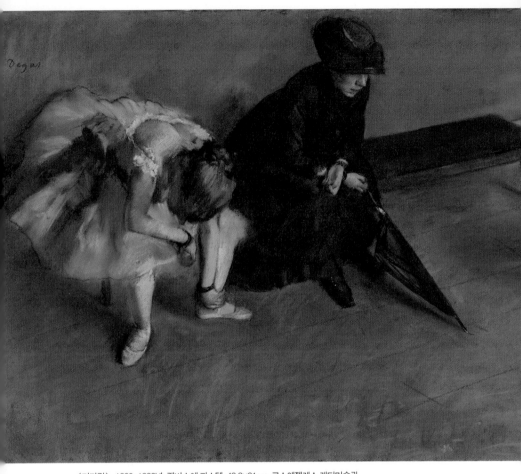

〈기다림〉, 1880~1882년, 캔버스에 파스텔, 48.3×61cm, 로스엔젤레스 게티미술관

존재였다.

　19세기 파리의 빈부 격차는 심각했다. 산업화를 발판으로 부를 쟁취한 사람이 있는 반면, 매일매일 힘들게 일해도 끼니를 걱정을 해야 하는 사람도 많았다. 〈기다림〉 속 발레리나는 후자에 속했다. 가난한 소녀들은 주 6일 저녁 늦게까지 연습과 공연을 해야 했고, 경쟁에 뒤처져 이번 달 급여가 적어질까 봐 전전긍긍했다.

1870년대부터 발레리나를 그려온 드가는 한동안 그들과 함께 생활했는데, 이때 그들의 삶과 감정에 많이 동화되었다. 그는 발레리나를 앳된 소녀가 아닌 치열한 노동자로 봤다. 너무 어린 나이에 생계 전선에 내몰린 아이들에 대한 연민은 〈기다림〉을 포함한 여러 작품에 담겨 있다.

드가가 최초로 발레리나를 그린 화가는 아니다. 다만 드가가 그린 발레리나는 숨이 턱 끝까지 차오르도록 일하는 노동자의 모습을 하고 있다. 발레리나를 우아하고 고상한 여인으로 묘사한 다른 화가들과 드가의 시선에는 극명한 차이가 있다.

어머니에게 받은 끔찍한 유산

드가의 집안은 전형적인 상류층이었다. 할아버지 때부터 금융업으로 재산을 모았으며, 아버지 역시 유능한 은행인으로 명성이 높았다.

드가의 어머니는 빼어나게 아름다웠다. 아버지는 아름다운 어머니를 지극히 사랑했지만 불행하게도 어머니에게는 다른 남자가 있었다. 바로 드가의 삼촌이자 아버지의 동생이었다. 어긋난 사랑에 집안은 먹구름이 가득했다. 가정을 지키기 위해 아버지는 어머니를 용서하고 다시 받아들이려고 노력했다. 하지만 열두 살 소년 드가는 그럴 수 없었다. 세상에서 가장 사랑했던 어머니를 증오했다. 매일 밤 드가는 어머니가 불행해지길 빌었다.

운명이란 우연이라고 하기에는 참으로 가혹할 때가 많다. 아들의 간절한 저주 때문인지, 드가의 어머니는 막냇동생을 낳고부터 시름시름 앓더니 그만 죽고 말았다. 어머니를 잊지 못한 아버지의 슬픔은 극에 달했다.

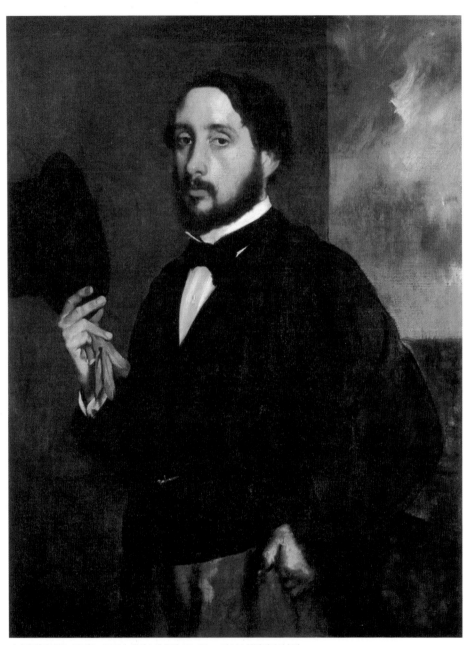

〈자화상(인사하는 드가)〉, 1863년, 캔버스에 유채, 92×67cm, 리스본 굴벤키안미술관

드가는 하루하루를 폐인처럼 지내는 아버지를 평생 바라봐야만 하는 참혹한 현실과 맞닥뜨렸다. 어머니가 불행해지면 사라질 것 같았던 드가의 분노는 쉽게 사그라들지 않았다. 온 가족이 어머니가 할퀸 상처 때문에 불행했다.

이 끔찍한 유산은 드가를 평생 외롭고 쓸쓸하게 했다. 자신에게 호감을 보이는 여성들을 멀리했다. 당시 화가들은 종종 모델과 연애하기도 했는데, 드가는 그러지 않았다. 드가에게 매몰차게 거절당한 모델은 "그는 분명히 남자가 아닐 것이다"라고 말하기도 했다.

드가가 남긴 자화상을 보고 있으면 어린 시절 겪은 불행과 고통스러운 기억에서 한 발자국도 벗어나지 못한 채 어른이 되어버린 '성인 아이(adult children)'가 보인다. 스물아홉 살에 그린 〈자화상(인사하는 드가)〉에는 상처를 드러내지 않으려고 무덤덤한 표정을 짓고 있는 화가의 모습이 보인다. 약간 내려앉은 드가의 눈꺼풀에는 분노를 억누르고 있는 냉소가 담겨 있다. 드가의 가라앉은 눈꺼풀은 노년기에 그린 자화상에서도 볼 수 있다. 턱시도를 입고 중절모와 장갑을 손에 쥐고 있는 드가는 잘나가는 금융인이나 법률가처럼 보인다. 그는 권위 있는 사람으로 보이길 원했다. 특히 여자들에게는 더욱 그랬다. 그런 드가를 여자들은 매우 탐탁지 않게 생각했다.

예순여섯 살에 완성한 〈노년의 자화상〉(44쪽)은 파스텔로 그린 작품이다. 드가는 파스텔화의 대가로 불릴 만큼 색채미를 구현하는 능력이 탁월했다. 특히 이 작품에서는 거친 윤곽선으로 선을 운용하는 드가의 뛰어난 드로잉 실력이 돋보인다. 또 화려하고 풍부한 색채가 강렬한 대비를 일으키고 있는데, 이는 드가 화풍의 전형적인 특징이기도 하다.

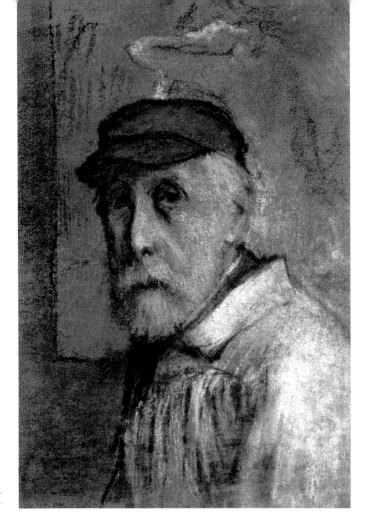

〈노년의 자화상〉,
1900년,
캔버스에 파스텔,
47.5×32.5cm,
라인란트팔츠
아르프미술관

　폐쇄적이고 괴팍한 성품은 〈노년의 자화상〉에서도 그대로 느껴진다. 오히려 고집불통 늙은이의 이미지가 더해진 듯하다. 노련한 인생 선배의 관조적 자세는 전혀 찾아볼 수 없다. 이 늙은 화가는 세상 모든 것이 여전히 불만이다.

　세대의 격차를 두고 20대와 60대에 그린 자화상 속 드가의 모습은 생리적으로 늙어 있을 뿐 결코 다르지 않다. 특히 침울하고 무거운 눈빛과

입 모양은 놀라우리만치 그대로다. 세상은 급변했지만 어릴 적 상처는 치유되지 않은 채 그대로 남았다.

역동적인 찰나를 포착한 화가의 눈

후대 미술사가들은 드가의 작품 속에 나타난 인물의 운동성에 주목한다. 그는 사람의 동작 하나하나를 세심하게 관찰한 뒤 여러 차례 드로잉해 작품을 완성했다. 사람의 동작에 대한 드가의 관찰력은 물리학자를 압도할 만큼 사실적이며 분석적이다. 그의 작업실은 화실이라기보다는 실험실에 가까웠다.

흥미로운 사실은 드가가 동적인 인물을 묘사함에 있어서 발레리나, 서커스 단원, 목욕하는 여성 등 대부분 여성을 그렸다는 점이다. 그는 발레를 하는 소녀 무희를 묘사한 작품을 많이 남겼는데, 무대 위에서 발레를 하는 장면보다 무대에 오르기 전 리허설이나 공연을 마친 이후 상황을 주로 그렸다.

발레리나를 그릴 때는 주로 파스텔을 사용했다. 유화 물감보다 작업 시간이 짧아 그가 포착한 찰나를 묘사하기 적합한 도구였기 때문이다. 또 파스텔은 가루가 날리면서 마치 그림 속 대상도 흩날리는 듯한 느낌을 주는데, 이는 드가가 그림에 담은 발레리나의 의상과 배경에 잘 어울렸다.

1877년에 완성한 〈스타〉(38쪽)는 이례적으로 무대 위 연기 장면을 그대로 담아냈다. 그림의 왼쪽 상단에 검은 양복을 입은 남자가 어린 발레리나를 감시하듯 바라보고 있다. 얼굴이 드러나지 않은 남자는 발레리나의

후원자로, 발레 공연의 이면을 폭로하기 위한 장치다.

당시 돈 많은 남자들은 공연이 끝난 뒤에 무대 밖에 서서 발레리나들을 기다렸다. 가난한 발레리나를 돈으로 꾀어내 하룻밤을 보내기 위해서였다. 드가는 아름답고 화려한 발레 공연을 관람하는 부르주아 남성들 이면에 득실거리는 추잡한 욕망을 함께 묘사했다. 그림 속 어린 발레리나는 그가 혐오했던 어머니와 같은 여성이 아니다. 발레리나는 어린 드가와 같은 추악한 욕망의 희생자다. 드가는 어린 시절의 상처와 분노를 이렇게 작품 곳곳에 섬뜩한 모습으로 나타냈다.

줄에 매달려 곡예를 펼치는 소녀를 그린 〈페르난도 서커스 소녀 라라〉도 눈여겨볼 만하다. 그림 속 소녀는 천장에 연결된 밧줄을 이로 꽉 물고 있다. 자신의 힘만으로 허공에 떠 있는 이 소녀는 페르난도 서커스단의 스타 라라LaLa, 1858-1919다. 여성치고 힘이 센 라라는 그림처럼 줄 하나에 의지해 천장에 매달리거나 입으로 무거운 추를 끄는 등의 곡예를 선보여 높은 인기를 구가했다.

어른들의 보호를 받아야 할 나이에 위태로운 모습으로 곡예를 하는 소녀에게서 드가는 부모에게 방치되었던 어린 날의 자신을 떠올렸다. 드가는 이 장면을 그림으로 완벽하게 구현해내기 위해 최선의 노력을 다했다. 포즈를 정하는 것부터 채색 도구를 결정하는 것까지 어느 것 하나 허투루 하지 않았다.

드가가 운동성을 표현하기 위해 선택한 대상은 발레리나와 서커스 단원에 국한되지 않는다. 후기에는 평범한 여성의 모습에서 운동성을 포착했다. 당시 주요 소재는 목욕하는 여성이었다. 드가가 그린 여성의 나체

〈페르난도 서커스 소녀 라라〉, 1879년, 캔버스에 유채, 177×77cm, 런던 내셔널갤러리

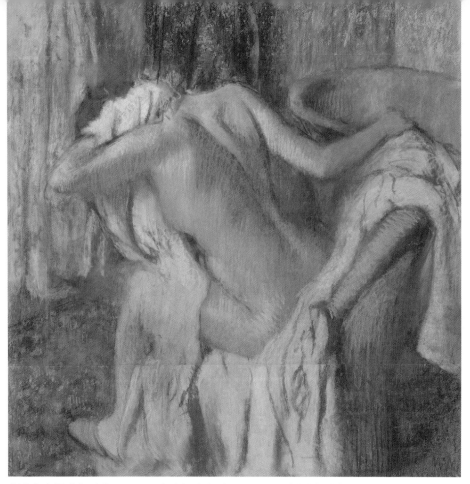

〈목욕 후 머리를 말리는 여인〉, 1890~1895년, 캔버스에 파스텔, 103.5×98.5cm, 런던 내셔널갤러리

는, 옷을 벗고 누워 있는 정적인 모습이 아니었다. 머리카락을 말리거나 몸을 닦거나 빗질을 하는 동적인 누드를 주로 그렸다.

〈목욕 후 머리를 말리는 여인〉은 이런 역동성이 잘 드러나는 누드화다. 그림 속 여인은 몸을 앞쪽으로 구부린 채 한 손으로 목덜미를 닦고 있다. 무게 중심이 쏠려 고꾸라지지 않도록 다른 쪽 팔로 의자를 잡고 있다.

그런데 이 그림을 보고 있으면, 여인을 훔쳐보고 있다는 생각이 든다.

여성의 나체를 엿보는 것은 당시 부르주아 계급이 즐기던 여가활동(!) 가운데 하나였다. 드가는 그들의 속물근성을 그림을 통해 조용히 꼬집었다. 물론 여성과 거리를 두었던 화가 자신은 이런 혐오스러운 부류에 속하지 않았다.

노년의 화가가 조각한 슬픈 발레리나

유전적 결함으로 드가는 스무 살 무렵부터 시력이 나빠지기 시작했다. 서른다섯 무렵에 한쪽 눈이 완전히 멀었고, 서서히 그림을 그리는 게 힘겨워졌다. 그래서 드가는 손으로 작품의 형상을 느낄 수 있는 조각에 관심을 두기 시작했다.

사후 드가의 스튜디오에서 150여 점의 조각상이 발견되었지만, 지금까지 남아 있는 작품은 〈열네 살 소녀 발레리나〉 등 소수에 불과하다. 대부분 부서지기 쉬운 왁스나 점토로 만들어져서 보관이 용이하지 않았기 때문이다.

1886년 마지막 인상파전에 〈열네 살 소녀 발레리나〉 조각상을 출품한 이유는 드가가 더 이상 그림을

〈열네 살 소녀 발레리나〉, 1878~1881년, 청동, 98.9×34.7×35.2cm, 워싱턴D.C.국립미술관

그릴 수 없었기 때문이다. 그는 청동으로 만든 조각상에 가발을 씌우고 발레복과 토슈즈를 신겼다. 대부분의 조각가들이 옷이나 장신구까지 납이나 청동으로 주조했던 것과는 달랐다. 비평가들은 〈열네 살 소녀 발레리나〉를 보고 얼굴이 못생겼다고 힐난했지만, 조각상에 기성품을 사용한 시도는 획기적이라고 평가했다.

조금 더 자세히 〈열네 살 소녀 발레리나〉를 보자. 어린 무희가 등 뒤로 깍지를 낀 채 서 있다. 턱을 한껏 올리고 가슴을 펴고 양다리는 사선으로 벌리고 있다. 이 자세는 매우 불편하고 오래 유지하기 힘들다. 하지만 발레리나들은 이런 자세를 몇 시간씩 취해야만 했다. 몇몇 평론가들은 드가가 이 조각상을 통해 고통을 감내해야 했던 소녀의 불행을 표현했다고 말했다. 생전에 드가는 이 작품에 대해 어떤 언급도 하지 않았으니, 이는 추측에 불과하다.

한 미술상이 드가에게 찾아와 〈열네 살 소녀 발레리나〉를 사겠다고 한 적이 있다. 이때 그는 "이 작품은 내 자식이다. 누가 자기 자식을 시장에 내놓겠는가"라고 대답했다. 이 말은 드가가 발레리나를 어떻게 생각했는지 알려준다.

드가와 어린 발레리나는 '고통'이란 굴레에서 벗어나지 못한 사람들이었다. 온몸의 무게를 발끝으로 받친 발레리나에게서 드가의 마음 깊숙한 곳에서 오래도록 울고 있는 내면아이가 겹쳐 보이는 건 결코 우연이 아니다. _De Gas

Gallery of Life
03

당신이 좇는 것은
달빛인가 6펜스인가?

폴 고갱
Paul Gauguin, 1848~1903

Obituary

예술을 위해 순례길에 오른 보헤미안

*예술을 위해 미지의 도시를 순례했던 고갱의 여정은
다채로운 작품에 고스란히 남아 있다.*

비문명화된 세계를 동경했던 화가 고갱은 1903년 남태평양의 히바오아섬(Hiva Oa)에서 심장마비로 사망했다. 영감을 좇아 미지의 도시를 전전하던 그의 순례는 그렇게 끝났다.

1848년 고갱은 파리에서 태어나 두 살 때 페루로 이주했다. 유년 시절을 남미에서 보낸 덕분에 외국어를 유창하게 구사했던 고갱은, 1865년부터 6년간 선원 생활을 하면서 지중해, 남미, 북극 등 많은 곳을 여행했다. 1872년에는 파리로 돌아와 증권거래소에서 주식중개인으로 일했고, 1873년에는 가정을 꾸렸다.

이 무렵부터 고갱은 회화에 관심을 뒀고 인상주의 작품을 모으기 시작했다. 1875년 무렵부터는 일요일마다 그림을 그렸으며, 1881년부터 7년간 인상주의전에 참여했다. 고갱이 전업 화가의 길을

택한 건 1883년이었다. 프랑스 주식시장이 붕괴하며 증권거래소에서 해고당한 그는 이 기회에 화가로 데뷔하기로 마음먹었다.

화가 생활을 시작하자 그동안 모아둔 돈은 금세 바닥났다. 고갱의 가족은 대도시인 파리에서 생활비가 비교적 저렴

한 루앙(Rouen)으로, 마지막엔 덴마크에 있는 처가로 생활 터전을 옮겨야만 했다. 그는 전업 화가로 살기 위해 혼자 파리로 돌아왔다.

혼자 사는 동안 고갱은 더 자주 거처를 옮겼다. 1886년에는 화가들이 모여 있는 프랑스 북서부의 도시 퐁타방(Pont-Aven)으로 이주했다. 이때부터 그는 토속적인 토기에 흥미를 느꼈다. 1887년엔 동료와 함께 카리브해의 마르티니크섬으로 여행을 떠났다. 이국적인 풍경과 강렬한 햇빛의 영향으로 고갱의 그림은 파리에서보다 훨씬 밝아졌다. 마르티니크섬에서 그린 고갱의 그림을 본 한 평론가는 그가 새로운 창작의 국면으로 접어들었다며 격찬했다.

파리에서 지내는 동안, 고갱은 고흐, 로트렉 등 인상주의 화가들과 교류하며 예술적 지평을 넓혀나갔다. 1888년에는 고흐가 있는 아를에서 작품 활동을 시작했다. 그러나 10개월 만에 두 사람의 예술 동행은 파국으로 끝나고 말았다.

새로운 뮤즈를 찾아 헤매던 고갱이 말년에 향한 곳은 남태평양에 있는 타히티섬(Tahiti)이었다. 이곳엔 그가 동경하던 원시 세계가 펼쳐져 있었다. 남태평양에 있는 섬에서 생활하면서 고갱은 끊임없이 영감을 받았고, 〈타히티의 여인들〉, 〈우리는 어디서 왔으며, 누구이며, 어디로 가는가?〉 등을 완성했다.

고갱은 20년에 걸쳐 영감을 좇아 여행했다. 모든 여행지는 그가 화가로 발돋움할 수 있게 해주었다. 예술을 위해 순례했던 고갱의 여정은 다채로운 작품에 고스란히 남아 있다.

〈레미제라블〉, 1888년, 캔버스에 유채, 55×45cm, 암스테르담 반 고흐 미술관

세 아이의 아버지이자 주식중개인으로 안정적인 삶을 영위하던 마흔 살의 남자. 어느 날 남자는 전업 화가의 삶을 살겠노라고 선언한 후 모든 것을 내팽개치고 가출한다. 아내의 부탁을 받고 남자를 찾아온 손님은, 이 선택이 얼마나 무책임한지 또 화가의 삶이 얼마나 고단한지 설명한다. 자신의 맘을 돌리려 애쓰는 손님에게 남자를 이렇게 말한다.

"나는 그림을 그려야 한다지 않소. 그리지 않고서는 못 배기겠단 말이오. 물에 빠진 사람에게 헤엄을 잘 치고 못 치고가 문제겠소? 우선 헤어나오는 게 중요하지. 그렇지 않으면 빠져 죽어요."

남자는 서머싯 몸 Somerset Maugham, 1874~1965의 소설 『달과

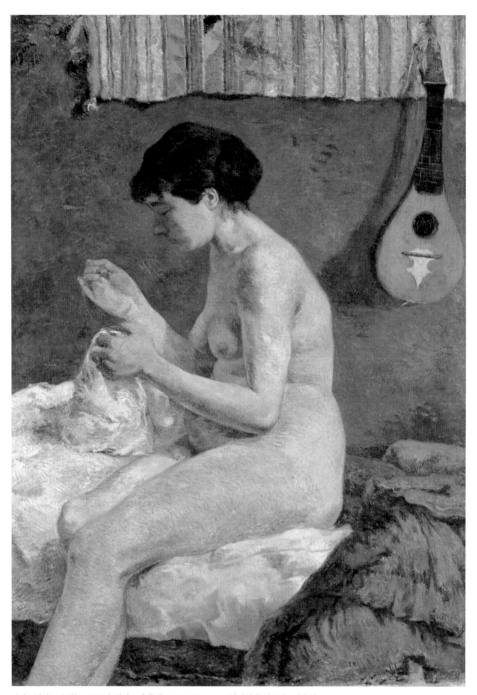

〈바느질하는 수잔〉, 1880년, 캔버스에 유채, 114.5×79.5cm, 코펜하겐 글립토테크미술관

6펜스』의 주인공 스트릭랜드다. 『달과 6펜스』는 고갱을 모델로 쓴 소설이다. 스트릭랜드가 고갱과 완전히 일치한다고 볼 순 없지만 닮은 점이 상당히 많다.

특히 스트릭랜드의 이 말은 고갱의 삶을 좇는 내내 머릿속을 떠나지 않던 질문에 대한 답이었다. 고갱은 파리에서 주식중개인으로 일하다 서른다섯이라는 늦은 나이에 전업 화가의 길을 걷기 시작했다. 화가로 살고자 했을 때 그는 이미 세 아이의 아버지였으며 그림은 고작 휴일에 취미로 그린 게 전부였다. 꿈을 좇기보다는 의무에 충실할 법한 나이에 그는 왜 '꿈'을 택했을까? 아무도 지지해주지 않는 꿈을 말이다. 아마 고갱은 스트릭랜드처럼 '살고 싶어' 그림을 그렸던 게 아닐까?

1880년에 완성한 〈바느질하는 수잔〉은 인상파 전시회 한편에 떡하니 걸렸다. 고갱은 자신의 실력을 인정받았다는 사실에 매우 뿌듯해했다. 이때부터 그는 화가로 성공할 수 있다고 믿었던 듯하다.

하지만 아내 메테Mette Sophie Gad, 1850~1920의 생각은 달랐다. 가족은 안중에 없다는 듯 꿈을 좇는 남편을 이해하지 못했다. 가족과 연을 끊은 후에도 고갱은 종종 메테에게 그림을 보냈는데, 그녀는 남편을 용서할 수 없었는지 그림이 오는 족족 모두 팔아버렸다.

가난과 고독 속에서도 당당했던 남자

고갱은 예술가로 성장하기 위해 어떤 희생도 마다하지 않았지만, 화가로 사는 건 녹록지 않았다. 증권거래소에서 일할 때 누렸던 경제적 여유는

〈황색 그리스도가 있는 자화상〉, 1890~1891년, 캔버스에 유채, 38×46cm, 파리 오르세미술관

꿈도 못 꿀 정도로 가난했다.

고갱은 고흐처럼 꾸준히 자화상을 그렸다. 모델을 구할 돈도 없었거니와 습작에 자화상만큼 좋은 소재도 없었기 때문이다. 고갱의 자화상에는 다른 화가들과 다른 독특함이 있다. 고갱 본인이 감정을 이입시킨 대상으로 변신한다는 점이다. 캔버스 안에서 그는 예수, 장발장, 루시퍼 등의 모습으로 등장한다.

마흔두 살일 때도 고갱은 무명화가였다. 화가로 사느라 많은 것을 잃었음에도 사회적으로 인정받지 못하자 가슴속에 불만이 쌓여갔다. 〈황색 그리스도가 있는 자화상〉에는 그의 분노가 잘 드러나 있다.

그림 속 예수는 유난히 코가 긴 고갱의 얼굴을 하고 있다. 십자가에 못 박힌 예수는 힘들게 생활하는 화가 자신을 나타낸다. 훗날 자신의 작품이 많은 이들에게 예수 못지않게 커다란 감흥을 줄 것이라는 뜻도 담고 있

다. 화면 오른쪽에 있는 황토색 토기는 고갱의 또 다른 자화상인 〈기괴한 모습을 한 고갱〉이다. 오른손으로 턱을 감싸 쥐고 왼손 엄지를 빨고 있는 괴상한 포즈를 조각한 작품이다. 그는 자신을 혐오스럽게 표현한 자화상을 추가함으로 사회에서 인정받지 못해 뒤틀린 마음을 표현했다.

〈기괴한 모습을 한 고갱〉, 1889년, 도자 조각, 높이 28cm, 파리 오르세미술관

자신에 대한 연민은 〈레미제라블〉(54쪽)에도 잘 드러난다. 고갱은 당시 푹 빠져 있던 소설 『레미제라블』의 주인공 장발장에 자신을 오버랩했다. 자신도 사회의 희생양이라고 본 것이다. 화면 오른쪽에 있는 초상화는 그의 친구 베르나르Emile Bernard, 1868~1941다. 꽃무늬 벽지는 자신이 머무는 공간이 순수한 소녀의 방으로 보였으면 하는 의도로 그렸다고 전해진다.

〈레미제라블〉은 자화상을 그려 서로에게 선물하자는 고흐의 제안으로 완성됐다. 고흐가 은근히 자신을 깔보고 있다고 생각한 고갱은 이 제안을 선뜻 받아들이지 못했다. 그러나 걱정과 달리 고흐는 그림을 받아보고 뛸 듯이 기뻐했다. 이에 고무된 고갱은 아를에서 고흐를 처음 만난 순간을 담은 〈해바라기를 그리는 고흐〉(62쪽)도 그려 선물했다.

천사와 악마의 이미지에 자신을 대입한 자화상도 있다. 〈후광이 있는 자화상〉 위쪽에는 후광과 선악과가 있는데, 둘 다 선(善)을 나타내는 상징물이다. 반면 아래쪽에는 혀를 날름거리는 뱀이 있다. 뱀은 악(惡)을 상징하는 동물이다. 노란색과 빨간색의 선명한 대비는 천국과 지옥으로 분열

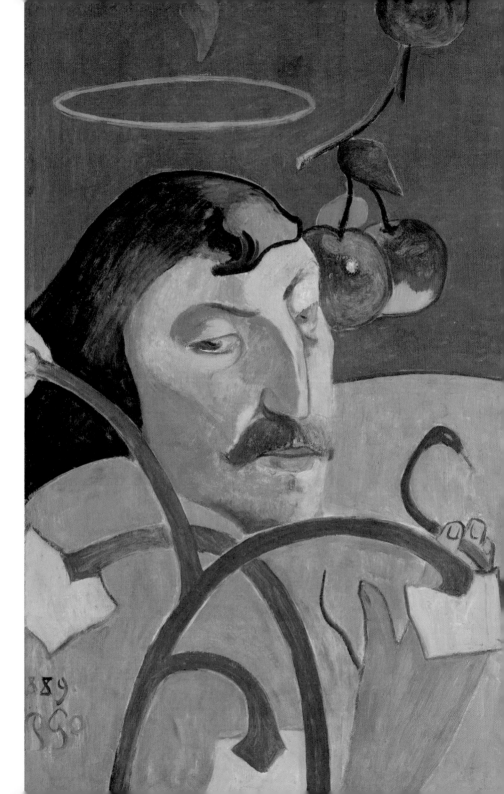

된 세계를 뜻한다. 그림 속 고갱은 천사이기도 악마이기도 하다. 당시 고갱의 친구들은 〈후광이 있는 자화상〉을 '매우 불친절한 그림'이라고 평가했다. 후대에도 분분한 해석 탓에 이 그림은 고갱의 자화상 가운데 가장 미스터리한 작품으로 손꼽힌다.

화가로 사는 동안 고갱이 소유한 건 가난과 불안뿐이었다. 세 자화상에 공통적으로 나타난 특유의 불퉁스러운 표정은 화가의 불안한 심경을 잘 보여준다.

새드엔드로 끝난 고흐와의 동행

1887년 10월, 고갱은 아를로 이동하는 기차에 올랐다. 고흐의 초청이 있었기 때문이다. 이 당시 고갱은 경제적인 이유로 파리를 떠나야만 했는데, 고흐의 부름은 한 줄기 빛과 같았다.

브리타뉴에서 기차를 탄 고갱은 장장 이틀에 걸쳐 아를로 이동했다. 기차역을 빠져나와 철교를 지나서 고흐가 머무르는 노란 집에 도착했다. 노란 집은 고흐가 그린 노란빛 그림으로 가득했다. 아를의 태양을 닮은 〈해바라기〉(31쪽)도 있었다.

〈해바라기를 그리는 고흐〉는 고갱의 머릿속에 각인된 노란 집을 그린 작품이다. 그림이 완성된 12월에는 해바라기가 활짝 필 수 없으므로, 고갱이 상상에 의존해 그렸음을 짐작할 수 있다. 그림 선물을 주고받을 때까지만 해도, 두 사람의 관계는 우호적이었다.

고갱이 꿈꾸던 유토피아는 문명에 물들지 않은 자연 그대로의 세계였

〈후광이 있는 자화상〉, 1889년, 패널에 유채, 79×51cm, 워싱턴D.C. 국립미술관

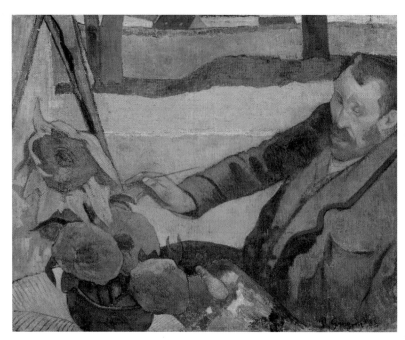

〈해바라기를 그리는 고흐〉, 1888년, 캔버스에 유채, 73×91cm, 암스테르담 반 고흐 미술관

고, 아를은 고갱에게 그다지 매력적인 장소가 아니었다. 아를이 이상향과 다르다고 해서 고갱이 작품 활동에 소홀했던 건 아니다. 그는 아를에서만 그릴 수 있는 소재를 찾아 나섰다. 파리에서 볼 수 없던 소박한 농민을 종종 주인공으로 삼았다. 또 하루 종일 야외에서 그림을 그리는 고흐와 함께 야외 작업을 했다. 관찰보다 상상으로 그림을 그렸던 그에겐 야외 작업 또한 새로운 시도였다.

　〈아를의 빨래하는 여인들〉은 고갱이 아를에서 했던 두 가지 도전을 담고 있는 작품이다. 바깥에서 만난 농민을 그렸다는 점과 강렬하게 대비되는 색감을 사용해 동양화적 분위기를 연출했다는 점에서다. 인물의 윤곽을 검은 선으로 처리한 것은 고흐와 비슷하다.

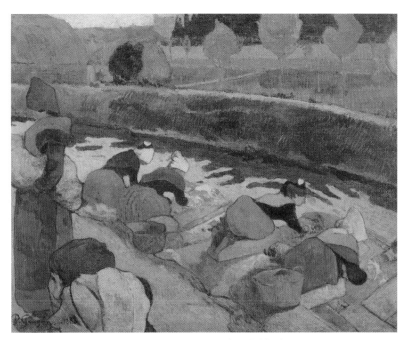
〈아를의 빨래하는 여인들〉, 1888년, 캔버스에 유채, 76×92cm, 뉴욕현대미술관

　아를에서 고갱은 고흐와 같은 대상을 그리거나 작품에 대한 의견을 나누는 등 선의의 경쟁을 했다. 하지만 날이 갈수록 두 사람은 대립했고, 결국 두 사람의 예술 동행은 두 달 만에 끝났다.

자연 그대로의 모습을 간직한 낙원을 발견하다!

아를이 고흐의 낙원이었다면 남태평양은 고갱의 낙원이었다. 파리도 퐁타방도 번잡하게 느낀 고갱은 1891년 남태평양으로 떠났다. 출발 전에 그는 "나는 평화 속에서 존재하기 위해, 문명의 손길로부터 나 자신을 자유롭게 지키기 위해 타히티섬으로 떠난다"라는 말을 남겼다.

두 달간의 항해 끝에 도착한 타히티섬은 산업혁명 이후 문명화된 유럽과는 확연히 달랐다. 문명이 스며들지 않은 세계를 찾아 헤맸던 고갱은 이 섬을 예술 순례의 마지막 행선지로 정했다. 타히티섬은 고갱의 예술혼을 불타오르게 했다.

타히티섬에 도착한 해에 그린 〈타히티의 여인들〉을 보자. 그림 앞쪽에는 황금빛 모래사장이, 뒤쪽에는 에메랄드빛 바다가 빛나고 있다. 고갱은 밝은 색채를 사용하여 열대 섬의 매력을 부각시켰다. 섬에서 만난 여인들은 그의 새로운 뮤즈였다. 그림 속 두 여인도 그랬다. 왼쪽 여인은 허리 아래로 꽃무늬가 그려진 전통 의상을 입고 귀에는 하얀 생화를 꽂고 있으며, 나른한 듯 비스듬히 기대어 앉아 있다. 오른쪽 여인은 나뭇잎을 손으로 쓸며 쉬고 있다.

타히티섬에 머무른 지 오래 지나지 않아 고갱의 환상은 무너졌다. 타히티섬은 탐욕스러운 침략자인 백인들로 득실거리는 작은 파리였다. 1891년 9월 그는 이곳보다 더 원시적인 마타이에아섬(Mataiea)으로 거처를 옮겼다. 하지만 지독한 외로움과 가난을 견디지 못한 고갱은 고향 파리로 훌쩍 떠났다.

1893년 11월, 고갱은 타히티섬에서 그린 작품들로 개인전을 열었지만, 전시는 상업적으로 실패했다. 가족들은 오랜만에 돌아온 그를 반기지 않았다. 두 가지 문제를 모두 해결하지 못한 채 그는 다시 남태평양으로 떠났다.

마타이에아섬에 돌아온 후, 고갱은 매일 모르핀 주사를 맞아야 할 정도로 아팠다. 식비가 넉넉하지 않아서 영양실조도 심각했다. 엎친 데 덮친 격으로 사랑하던 딸이 폐렴으로 사망했다는 소식까지 접했다. 사방에서 자신을 옥죄는 불행에 고갱은 결국 삶을 끝내기로 결심했다. 그는 비소를

〈타히티의 여인들〉, 1891년, 캔버스에 유채, 69×91.5cm, 파리 오르세미술관

챙겨 산속으로 들어갔다. 죽은 뒤 산짐승이 자신의 시체를 먹으면 완벽한 해탈을 얻을 것이라고 생각했다. 다행히도 고갱은 마을 사람들에게 발견되어 죽음을 면했다.

목숨을 건진 고갱은 전에 없이 창작에 대한 열정을 쏟아냈다. 죽기 전 반드시 위대한 작품을 그리겠다는 결심으로 밤낮을 가리지 않고 꼬박 한 달 동안 작업에 매달렸다. 이때 완성한 그림이 〈우리는 어디서 왔으며, 누구이며, 어디로 가는가?〉(66쪽)다. 고갱은 이 작품이 자신이 그린 모든 작

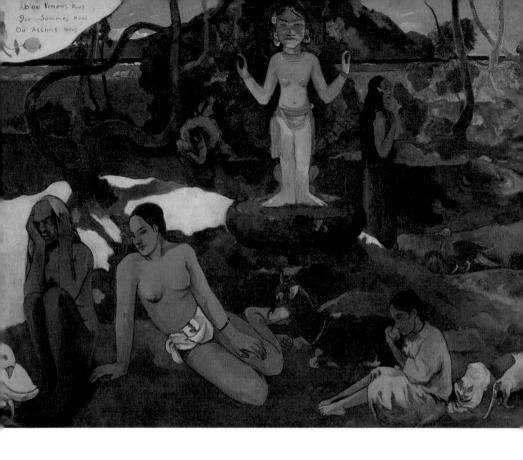

품을 능가하는 역작이 되리라고 자신했다.

　〈우리는 어디서 왔으며, 누구이며, 어디로 가는가?〉는 고갱의 작품 중

에서 규모가 가장 크다. 4m에 육박하는 거대한 화면에 탄생부터 죽음까

지 인간의 일대기를 담았다. 화면 오른쪽에는 이제 막 태어난 갓난아이가

있고, 가운데에는 젊은이가 나무 열매를 따고 있다. 화면 왼쪽에는 인생

의 말년을 맞이한 노파가 등장한다. 그녀는 귀를 막고 닥쳐올 고통을 외

면하는 듯 보인다. 노파의 위쪽에는 타히티섬에 전해 내려오는 전설 속

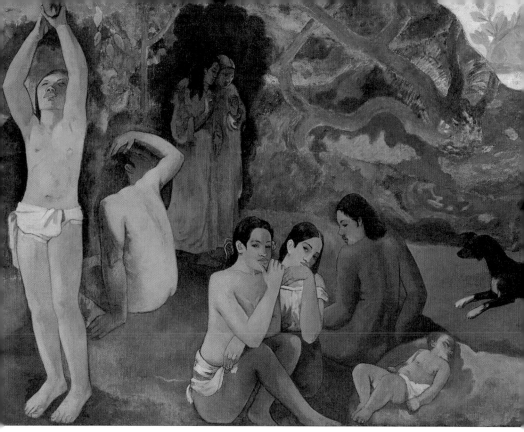

〈우리는 어디서 왔으며, 누구이며, 어디로 가는가?〉, 1897년, 캔버스에 유채, 139×375cm, 보스턴미술관

여신 히나(Hina)와 고갱의 죽은 딸이 있다. 분신처럼 아꼈던 딸을 여신의 힘을 빌려서라도 되살리고 싶었던 듯하다. 삶과 죽음을 동시에 보여주는 이 그림은 인간 존재의 근원에 대한 물음을 던진다.

　1898년 파리에 전시된 〈우리는 어디서 왔으며, 누구이며, 어디로 가는 가?〉는 화제를 일으켰지만, 고갱이 기대한 것만큼의 호응은 아니었다. 최악의 상황에서 모든 에너지를 쏟아부은 작품이 무관심 속에 전시장 벽에서 내려오자 고갱은 다시 한 번 좌절했다.

달빛을 좇아 떠도는 삶

파리에서의 좌초에도 고갱은 작품 활동을 멈추지 않았다. 1901년에는 히바오아섬으로 거주지를 옮겼고, 이곳에 '쾌락의 집'이란 아틀리에를 만들었다. 건강은 날이 갈수록 나빠졌다. 시력도 떨어져 안경을 써야만 했다. 그럼에도 고갱은 〈부채를 든 여인〉, 〈해변의 말 타는 사람들〉, 〈죽음의 정령이 지켜본다〉 등의 작품을 그렸다.

〈안경 쓴 자화상〉은 고갱이 그린 마지막 자화상이다. 날카로운 턱선은 사라졌지만 눈은 청년일 때와 똑

〈안경 쓴 자화상〉, 1902~1903년, 캔버스에 유채, 42×25cm, 베른시립미술관

같이 반짝인다. 불퉁스러운 표정도 여전하다. 그림에서 고갱이 말년에 겪었던 슬픔과 고통은 찾아볼 수 없다. 오히려 그림 속 고갱은 여유로워 보인다.

고갱은 예술가의 낙원을 찾아 온 도시를 헤맸다. 남태평양의 섬에 정착하기까지 꽤 오랜 시간이 걸렸다. 그동안 고갱은 가난, 고독, 가족의 상실 등 여러 고난을 겪었다. 그럼에도 붓을 놓지 않았다. 서머싯 몸의 『달과 6펜스』에서 '달'은 아름다운 이상, '6펜스'는 세속적인 현실을 상징한다. 오직 예술을 위해 순례했던 고갱은 달을 찾았을까? 답은 그가 남긴 작품 속에 있다. _*Gauguin*

하늘과 바람과 별을
담은 삶

장 프랑수아 밀레
Jean François Millet, 1814~1875

Obituary

모더니즘의 씨앗을 뿌린 귀농화가

파리에서 몸과 마음에 상처를 입은 밀레에게 바르비종은 안식처였다.
밀레는 목가적인 풍경을 바라보며 예술혼이 다할 때까지 걸작을 쏟아냈다.

1875년 1월, 프랑스 바르비종(Barbizon)의 자택에서 밀레가 숨을 거두었다. 두 번째 아내 르메르와 결혼식을 올린 지 보름 만에 들린 비보였다.

밀레는 1814년 프랑스 그레빌아그(Greville-Hague)에 있는 농촌 마을 그뤼시(Gruchy)에서 태어났다. 여덟 형제의 맏이였던 밀레는 어려운 가정 형편 때문에 초등학교까지만 다니고 아버지의 농사일을 도왔다. 정규 교육을 받은 기간은 짧았지만 가톨릭 사제였던 삼촌에게 라틴어와 문학을 배우는 등 공부의 끈을 놓지 않았다.

밀레는 어린 시절부터 미술에 두각을 나타냈다. 스무 살이 되던 해, 그는 아버지의 도움으로 그뤼시 근교의 셰르부르(쉘부르, Cherbourg)에 가서 본격적으로 미술을 배우기 시작했다. 1837년 셰르부르

시로부터 특별 장학금을 받아 파리로 유학을 떠났으며, 낭만주의 화가 폴 들라로슈 밑에서 수학했다.

파리에서의 삶은 실패와 불운의 연속이었다. 타고난 재능과 성실한 태도에도 불구하고 밀레는 번번이 살롱전에 낙선했다. 1839년에는 셰르부르 시의 지

원도 끊겼으며, 수입은 가끔 초상화를 그리고 받는 돈이 전부였다. 밀레는 아사 직전까지 굶기도 했다. '빈곤의 질병' 결핵이 첫 번째 아내 오노를 덮쳤다. 그는 아내의 약값을 벌기 위해 초상화, 누드화, 간판 등을 그리며 겨우겨우 생계를 이어나갔다. 시름시름 앓던 아내가 1844년에 세상을 뜨자 실의에 빠진 밀레는 한동안 붓을 들지 않았다.

밀레가 다시 캔버스 앞에 서게 된 것은 르메르를 만난 1845년부터였다. 두 사람은 새로운 삶을 시작하기 위해 바르비종으로 이주했다. 이때부터 밀레는 농촌의 정경을 그리기 시작했다. 그가 바르비종으로 거처를 옮긴 것은 미술사에서 대단히 중요한 사건이다. 이곳에서 밀레의 대표 작품이 대거 탄생했기 때문이다.

1848년 살롱전에 출품한 〈키질하는 사람〉은 귀농화가 밀레의 서막을 알렸다. 그는 1850

년에 완성한 〈씨 뿌리는 사람〉으로 서서히 이름을 알리기 시작했고, 1857년에 발표한 〈이삭 줍는 사람들〉로 명성을 얻게 되었다. 1859년에는 자신의 대표 작품인 〈만종〉을 완성했다. 전원주의 화가로 미국에까지 이름을 알린 밀레는 1868년 프랑스 정부로부터 2등 명예훈장을 받았다.

1870년부터 1년간 보불전쟁을 피해 잠시 영국으로 피신해 있던 것을 제외하면, 밀레는 대부분의 시간을 바르비종에서 그림을 그리는 데 보냈다. 바르비종은 밀레가 편안히 쉴 수 있는 안식처였으며, 그림의 소재를 제공해준 장소였다. 밀레는 목가적인 풍경을 바라보며 예술혼이 다할 때까지 걸작을 쏟아냈다.

밀레의 바르비종 아틀리에.

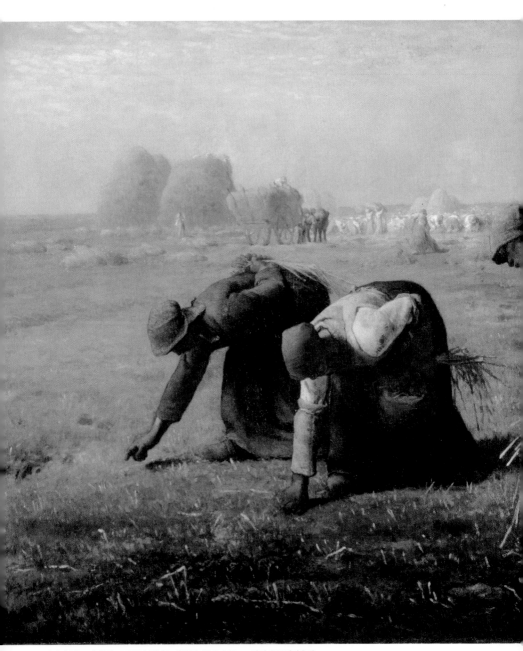

〈이삭 줍는 사람들〉, 1857년, 캔버스에 유채, 83.5×111cm, 파리 오르세미술관

J. F. Millet

　사람들은 밀레를 '농부의 화가'로 기억한다. 밀레가 프랑스 시골 마을인 바르비종으로 이주하고 난 이후 유명해졌고, 대표 작품 역시 〈이삭 줍는 사람들〉, 〈만종〉(82쪽)처럼 농촌 정경을 그린 것이기 때문이다. 그러나 밀레는 농부의 화가이기 이전에 인물의 내면세계까지 포착해내는 유능한 초상화가였다.

　19세기 신인 화가들의 등용문이었던 살롱전(Salon SNBA)의 벽은 너무나 높았다. 파리에서 유학 중인 밀레 역시 수차례 낙선했다. 1840년에 그는 초상화를

〈파르당 부인의 초상〉, 1841년, 캔버스에 유채, 73.3×60.6cm, 로스엔젤레스 게티미술관

출품해 처음으로 살롱전을 통과했다. 파리에서 이룬 최초의 성과는 청년 화가를 들뜨게 했다. 이듬해인 1841년 밀레는 장밋빛 미래를 꿈꾸며 초상화가 생활을 시작했다.

1841년에 완성한 〈파르당 부인의 초상〉은 밀레가 그린 초상화의 특징을 잘 보여준다. 그는 17세기 플랑드르 화가들처럼 인물을 확실히 부각하고 사실적으로 표현하는 화풍을 구사했으며, 여기에 자신만의 방식으로 인물의 성격과 감정까지 담아냈다.

그림 속 여인은 머리카락을 깔끔히 땋았고 옷매무새도 단정히 정리했다. '단아하다'는 표현은 그녀를 설명하기에 딱 알맞은 단어다. 빛을 받아 더 반듯해 보이는 콧대는 자존심이 강한 그녀의 성격을 그대로 드러낸다. 어떤 고난에도 흔들리지 않을 것 같은 모습을 하고 있지만, 그녀의 눈에는 슬픔이 가득하다. 밀레는 우수에 찬 눈빛을 통해 그녀가 마음속 깊은 곳에 숨겨둔 슬픔까지 그려냈다. 〈파르당 부인의 초상〉을 보면 알 수 있듯, 밀레가 그린 초상화는 인물의 외양부터 내면까지 캔버스에 고스란히 투영한다는 특징이 있다.

바르비종으로 이주하기 전까지, 밀레는 자신의 특기를 살려 초상화를 그렸다. 하지만 기대와 달리 주문은 많지 않았고 가난의 중력장은 벗어나기 힘들었다. '초상화로 살롱전을 통과한 화가'라는 자신감은 금세 땅바닥으로 뚝 떨어져버렸다. 1840년대에 밀레는 주류 미술계에 입성하기 위해 초상화뿐만 아니라 로코코풍의 목가적인 회화와 누드화까지 그렸다. 하지만 이 시도들도 외면받았다.

〈폴린 비르지니 오노의 초상〉, 1843~1844년, 캔버스에 유채, 100×83cm, 셰르부르 옥토빌 토마장리미술관

파리에서의 애환이 녹아든 초상화

파리에 사는 동안 밀레는 화가로 뚜렷한 성공을 거두지 못했다. 그렇지만 이 시기에 그린 작품의 예술성은 후기에 그린 작품에 결코 뒤지지 않는다. 섬세한 인물 묘사는 밀레의 초기 화풍에서 느낄 수 있는 특징이다.

밀레의 초기작 가운데 가장 유명한 그림은 〈폴린 비르지니 오노의 초상〉이다. 이 작품은 밀레가 그린 초상화 중 최고로 꼽힌다. 그림의 모델은 첫 번째 아내 오노^{Pauline Virginie Ono, 1821~1844}다. 여린 미소녀의 모습을 하고 있는 오노는 이목구비가 뚜렷한 대표적인 미인상이다. 밀레는 초상화를 그릴 때 모델의 이목구비를 선명하게 묘사했고, 대부분의 모델을 미인으로 그렸다. 자화상 속 자신의 얼굴을 어둡고 우울하게 묘사한 것과는 대조적이다.

〈오노의 초상화〉,
1841년,
캔버스에 유채,
41.9×32.4cm,
보스턴미술관

그런데 오노의 얼굴은 〈파르당 부인의 초상〉(74쪽) 속 파르당 부인과 비교하면 너무 하얗다. 1841년에 완성한 〈오노의 초상화〉(77쪽)와 비교해도 마찬가지다. 1844년은 오노가 결핵으로 사망했던 해로, 창백한 안색은 그녀의 건강 상태가 3년 전보다 나빠졌음을 암시한다. 이 사실을 인지하고 오노를 바라보면, 왠지 그녀의 눈이 서글퍼 보인다.

많은 미술사가들은 오노가 입고 있는 의상을 그린 밀레의 붓 터치에 주목했다. 밀레가 회화에서 하얀색 물감을 어떻게 섞어 사용해야 하는지 오노가 입고 있는 리넨 블라우스를 통해 제대로 보여주었기 때문이다.

밀레는 주변 사람들은 많이 그렸지만, 정작 자화상은 몇 점 남기지 않았다. 유화 2점, 소묘 2점의 자화상을 남겼다. 이마저도 초상화가로 활동하던 시절에 완성한 것으로, 노년을 그린 자화상은 찾아보기 어렵다.

밀레의 소묘 자화상은 그가 서른두 살 때 완성한 작품이다. 그래서 이 작품을 가리켜 〈30대 자화상〉이라고 부르는 사람들도 있다. 그는 독특하게 명암 묘사만으로 얼굴 형태를 완성했다. 회색 종이 위에 연필과 검은색 분필로 그린 이 자화상은 분필의 농담 조절이 탁월한 작품이다.

〈30대 자화상〉에서 가장 인상적인 부분은 단연 밀레의 눈이다. 옆으로 약간 고개를 돌려 정면을 주시하는 화가의 눈에는 슬픔이 가득 배어 있다. 그림을 골똘히 보고 있노라면 화가 스스로 자신의 눈을 어쩌면 이렇게 슬프게 그릴 수 있을까 하는 생각마저 든다. 〈30대 자화상〉은 눈과 미간, 이마 주변의 명암이 특히 인상적이다. 눈가와 이마에 걸쳐 군데군데 검게 묘사한 부분에 암울함이 한껏 배어 있다.

밀레의 초기 작품에는 우수에 젖은 인물이 종종 등장한다. 그중에는 화

〈30대 자화상〉, 소묘, 1845~1846년, 54.5×43cm, 파리 루브르박물관

가 자신도 있다. 그의 초기 작품들을 보면, 슬픔의 원류가 무엇인지 돌아보게 된다. 밀레가 농부의 화가가 되기 전에 그린 작품을 감상할 때만 느낄 수 있는 독특한 매력이다.

평화로운 농촌에서 맞이한 전환점

1840년대 파리는 크고 작은 시민 봉기가 끊이지 않아서 혼란스러웠다. 1849년에는 콜레라까지 발생해 파리에서 사는 건 더욱더 힘들어졌다. 이 당시 밀레는 파리에서 두 번째 아내 르메르^{Catherine Lemaire, 1822~1894}와 세 아이를 키우고 있었다. 부부는 파리가 아이를 키우기 적합하지 않은 곳이라고 생각하여 한적한 시골 마을인 바르비종으로 이주했다.

당시 바르비종에는 화가들이 군락을 이루고 살면서 목가적 풍경을 소재로 작품 활동을 하고 있었다. 마을 사람들은 대부분 농사를 짓고 있었는데, 시골 출신인 밀레에겐 아주 익숙한 풍경이었다. 바르비종으로 삶의 터전을 옮긴 후, 밀레의 화풍은 자연스럽게 농촌의 일상을 그리는 쪽으로 바뀌게 되었다.

1848년에 완성한 〈키질하는 사람〉은 밀레가 최초로 농부의 생활상을 묘사한 작품이다. 그리고 바르비종에 이주한 후 그의 화풍이 변했음을 알려주는 그림이기도 하다.

〈키질하는 사람〉에는 곡식을 터는 남자가 있다. 짚신과 두건은 당시 농부들이 착용했던 물품으로, 그림의 모델이 농부임을 암시한다. 농부는 키를 위아래로 움직이며 곡식의 티와 검불을 날리고 있다. 키를 허벅지에

〈키질하는 사람〉, 1847~1848년, 캔버스에 유채, 100.5×71cm, 런던 내셔널갤러리

〈만종〉, 1857~1859년, 캔버스에 유채, 55.5×66cm, 파리 오르세미술관

살짝 얹고 무릎에 푸른 천을 덧댄 것으로 보아 곡식의 무게가 상당한 것
같다. 키 위쪽에 반짝이는 것들은 곡식에서 떨어져나간 티끌이다. 밀레는
배경을 어둡게 하고 얼굴을 자세히 묘사하지 않았다. 단 인물의 동작이
잘 보이도록 색칠했다. 작품을 감상하는 이들이 '키질'이란 작업 자체에

집중하길 바라는 마음에서였다.

마치 스냅사진을 연상케 하는 〈키질하는 사람〉에는 노동의 활력과 농촌의 고즈넉함이 동시에 담겨 있다. 이 작품은 공개와 동시에 평론가들에게 사랑받았다.

1859년에 완성한 〈만종〉은 19세기 농촌 모습을 사실적으로 묘사한 작품이다. 〈만종〉은 보스턴 출신 화가 애플턴Thomas Gold Appleton, 1812~1884의 주문으로 탄생했다. 그런데 어떤 이유에서인지 애플턴은 완성된 그림을 사지 않았다. 하지만 〈만종〉은 곧 큰 인기를 얻었고, 많은 사람들이 이 그림을 사고자 했다. 19세기 이후 가장 많이 복제된 작품으로 유명하며, 지금도 많은 사람들에게 사랑받는 작품이다.

밀레는 기도하는 농부 부부에게 시선이 집중되도록 역광을 효과적으로 활용했다. 해가 저무는 시골 들판에서 기도하는 모습은 그 어떤 종교화 못지않게 성스럽고 장엄하게 느껴진다. 지극히 평범하고 사사로운 일상 속 인간의 모습이지만 예수나 마리아를 그린 그림 못지않은 감동과 전율이 느껴지는 작품이다.

〈만종〉에는 농촌에서 자란 밀레의 어릴 적 기억이 녹아 있다. 1865년 밀레는 "할머니는 들판에서 일하다가도 종이 울리면 일을 멈췄다. 그러고는 두 손을 모아 죽은 자들을 위한 기도를 올리곤 했다"라고 말했다. 〈만종〉 속 부부도 밭을 갈다 말고 기도를 올리고 있다. 부부 옆에 놓인 갈퀴와 감자 바구니가 이 사실을 알려준다.

밀레의 재능은 〈양치기 소녀〉에서 만개했다. 이 작품은 밀레 최고의 역작으로 꼽아도 손색이 없을 만큼 훌륭하다. 1864년 살롱전에 이 작품을

〈양치기 소녀〉, 1864년, 캔버스에 유채, 81×101cm, 파리 오르세미술관

내놓자 평론가들은 '세련된 작품' '걸작'이라며 극찬했다. 〈양치기 소녀〉는 대중에게도 사랑받았다.

그림 속 양치기 소녀가 석양에 물든 하늘을 등지고 서 있는데, 얼굴과 몸이 양떼와 들녘에 비해 다소 어둡게 그려져서 마치 대지에 솟은 조각상처럼 보인다. 고단한 삶의 무게가 가녀린 소녀의 어깨를 짓누르고 있는 듯하다.

바르비종파 화가 대부분은 농촌 '풍경'에 집중했다. 그런데 밀레는 농촌 '사람들'에 주목했다. 어두운 헛간에서 곡식을 터는 농부, 잠시 일을 멈추고 기도하는 부부, 홀로 수많은 양떼를 돌보는 소녀 등 바르비종에서 볼 수 있는 평범한 사람들이 그림의 주인공으로 부상한 것이다. 밀레는 평범한 농부의 모습에서 숭고한 아름다움을 찾아낼 줄 아는 눈이 밝은 화가였다.

나는 사회주의자도, 혁명주의자도 아니다

여러 시민 봉기가 발생한 이후, 프랑스 보수파는 또 다른 혁명 세력이 등장할까 봐 두려워했다. 이 상황에서 평범한 농부를 전면에 내세운 밀레의 그림이 주목받자, 보수파는 불안한 마음을 감출 수 없었다. 그들은 밀레가 농부들의 고단한 삶을 그림으로써 사람들에게 사회 투쟁을 부추기고 있다고 헐뜯었다. 기자들까지 여기에 동조해 그를 사회주의자 또는 혁명주의자라고 단정하는 기사를 쏟아냈다.

1850년에 발표한 〈씨 뿌리는 사람〉은 격렬한 논쟁을 일으킨 첫 번

〈씨 뿌리는 사람〉, 1850년, 캔버스에 유채, 101.6×82.6cm, 보스턴미술관

째 작품이다. 밀레는 평범한 농부를 위대한 신이나 역사적으로 중요한 인물을 그릴 때 사용하는 대형 캔버스에 그렸다. 보수파는 그가 농부를 영웅으로 부상시키려는 의도로 대형 캔버스를 선택했다며 분노했다. "농부가 하늘을 향해 포탄을 뿌려대는 것 같다"고도 말했다. 진보주의 평론가들도 이 작품을 정치적으로 해석하려고 했다.

하지만 밀레는 노동의 중요성을 강조하기 위해 큰 캔버스를 사용했을 뿐이었다. 1851년 살롱전에 〈씨 뿌리는 사람〉을 출품할 때, 그는 이렇게 말했다. "내가 그리려고 한 건 노동이다. 모든 인간은 몸을 움직여 고생하기 위해 태어났다. '네 이마에 흐르는 땀의 대가로 살아야 한다'는 이야기가 『성경』에도 적혀 있지 않은가."

밀레를 유명 화가의 반열에 올려놓은 〈이삭 줍는 사람들〉(72쪽)도 보수파의 비난에서 자유로울 수 없었다. 한 화면에 농부와 지주의 경제적 격차를 극적으로 묘사했다는 이유에서였다. 그림의 왼쪽에 있는 두 여인은 허리를 굽혀 이삭을 줍고 가장 오른쪽에 있는 여인은 이삭을 모으고 있다. 이들에게 땅에 떨어진 이삭은 생명줄과 같았다. 땅에서 눈을 떼지 못하는 여인들 뒤로 높이 쌓인 곡식 더미와 추수하는 사람들이 보인다. 그곳에서 오른쪽으로 눈을 돌리면, 말을 탄 지주가 아주 작게 보인다. 지주는 자신이 고용한 사람들이 일을 제대로 하는지 감시하고 있다. 바로 이 대비가 보수파의 심기를 건드렸던 것이다. 그들은 밀레가 그림을 통해 부르주아에 대한 반감을 조장한다고 주장했다.

발표하는 그림마다 엇갈린 해석이 난무하면서, 밀레는 유명세를 탔다. 하지만 그는 이 상황을 마냥 좋게 받아들일 수 없었다. 밀레는 당혹감에

"나는 그림을 통해 정치적 변론의 장을 만들 생각을 한 적이 없다"고 항변 하기도 했다.

소박한 화가의 우직한 항변

19세기 파리에 살던 많은 예술가들은 세상 밖으로 뛰어 나가 크고 작은 정치 싸움에 뛰어들었다. 하지만 밀레는 달랐다. 〈30대 자화상〉에서 느껴지듯 그는 천성이 소박하고 조용한 화가였고, 캔버스 앞에서 묵묵히 자신의 자리를 지켰다. 이런 화가가 그린 그림이 정치적 논란의 중심에 놓였다니 아이러니한 일이 아닐 수 없다.

〈쉬고 있는 포도밭 노동자〉, 1869년, 종이에 파스텔, 70.5×84cm, 헤이그 메스다흐 컬렉션

밀레는 자신이 그린 그림에 대한 오해가 생길 때마다 적극적으로 반박했다. 묵묵히 쟁기질을 하는 농부처럼 그는 자신이 그림에 담고자 한 바를 설명하고 또 설명했다. 사람들은 점차 밀레의 의도대로 그림을 감상하게 되었다. 밀레가 대중에게 뿌린 씨앗이 결실을 맺은 것이다. _Millet

짙은 어둠으로도
감출 수 없었던
정제되지 않은 욕망

틴토레토
Tintoretto, 1518~1594

역동적인 화면의 창조자

*틴토레토의 붓이 지나간 3500m²에 달하는 거대한 캔버스의 넓이는
그가 품었던 욕망의 크기를 보여준다.*

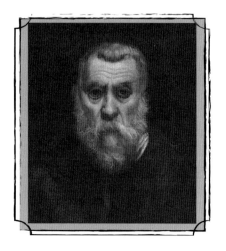

1594년 5월 31일, 밤새 고열을 동반한 복통에 시달리던 틴토레토가 사망했다. 그는 자신이 가장 아꼈던 딸 마리에타 옆에 묻혔다.

틴토레토는 1518년 염색공의 아들로 태어났다. 그래서 어릴 때 '꼬마 염색공(Tintoretto)'이라는 별칭으로 불렸다. 화가로 성공한 후에도 이 이름을 사용했다. 원래 이름은 야코포 로부스티(Jacopo Robust)이다.

틴토레토의 아버지는 그림에 소질을 보이는 아들을 티치아노에게 데려갔다. 그러나 틴토레토는 불과 석 달 만에 티치아노의 화실을 뛰쳐나왔다. 대신 독학으로 그림을 공부했다. 그는 수많은 인물을 데생하고 시체를 해부하면서 인체 구조를 공부했다. 또 틴토레토는 인물의 움직임을 제대로 표현하기 위해 밀랍으로 인물 모형을 만들어 스케치할 때 이용하기도 했다. 미켈란젤로를 존경했던 틴토레토는 그의 조각상을 여러 각도에서 관찰하고 스케치하며 실력을 쌓아나갔다. 초기 습작 대부분은 미켈란젤로의 조각상을 연구한 것이다. 더 많은 경험을 쌓기 위해 틴토레토는 가구장인들을 따라다니기도 했다.

스무 살 때부터 화가로 활동했지만 본격적인 데뷔는 그로부터 10년 후에 이뤄

졌다. 긴 무명시절을 보내며 틴토레토는 성공에 대한 갈망이 커졌다. 그는 더 많은 주문을 받기 위해 빠른 속도로 그림을 그렸고, 주문자의 취향에 맞춰 화풍을 바꾸는 것도 개의치 않았다. 독불장군 같은 기질 때문에 틴토레토는 동료 화가들로부터 소외당하고 배척받았으며, '베네치아의 예술적 고아'라는 모멸적인 별명을 얻었다.

우호적이지 않은 환경에도 틴토레토는 많은 주문을 따냈다. 그런데 승승장구하던 그의 앞길을 막아서는 화가가 등장했다. 틴토레토, 티치아노와 함께 베네치아의 3대 화가로 꼽히는 베로네세였다. 그는 틴토레토가 탐내던 권위 있는 작품들의 제작권을 연달아 따냈다. 위기감을 느낀 틴토레토는 교회 측에 캔버스 비용만 받고 그림을 그려주겠다는 파격적인 제안을 하여 그의 독주를 막으려 했다.

1564년 산 로코 성당(Scuola Grande di San Rocco)을 장식할 화가를 선발하는 공모전에서 틴토레토가 벌인 사건도 그의 야심을 잘 보여준다. 주최 측은 다섯 화가의 스케치를 보고 적임자를 결정할 예정이었는데, 스케치를 공개하기로 한 날 틴토레토는 완성된 작품을 들고 와서 입찰을 따냈다.

틴토레토의 작품 중에는 대작이 유난히 많다. 세상에서 가장 긴 작품으로 불리는 〈천국〉(22.6×9.1m)도 틴토레토의 손에서 탄생했다. 그래서 그의 작업량은 작품 수는 물론 작품 면적까지 따져야 정확히 가늠할 수 있다. 틴토레토의 붓이 지나간 캔버스의 넓이는 3500 m²에 달했다. 이 거대한 캔버스는 틴토레토가 품었던 욕망의 크기를 보여준다.

틴토레토가 묻힌 마돈나 델로르토 성당.

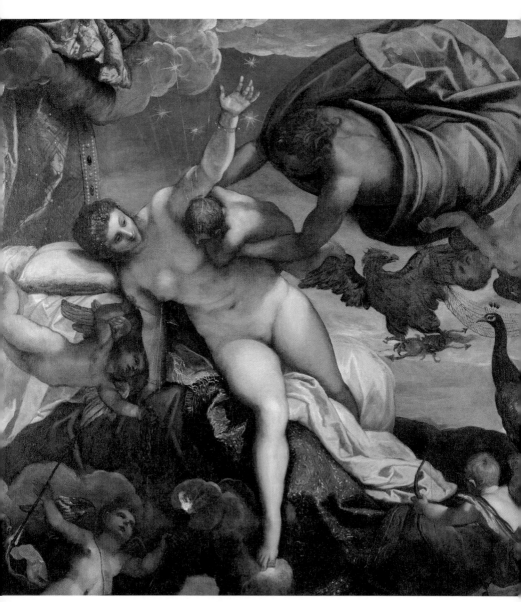

〈은하수의 기원〉, 1575년, 캔버스에 유채, 149×168cm, 런던 내셔널갤러리

"이 작품을 사주지 않겠다면 이곳에 기증하고 가겠습니다."

틴토레토가 던진 한 마디에 산 로코 성당에 모인 사람들은 모두 경악했다. 화가가 그림을 기증하는 일이 그토록 놀라운 일인가?

1564년 자선 종교단체인 스쿠올라(Scuola)는 산 로코 성당을 장식할 화가를 뽑기 위해, 당시 베네치아에서 유명한 화가 다섯 명을 불렀다. 스쿠올라 측은 이들에게 성당에 걸 작품의 스케치를 그려올 것을 주문했고, 스케치를 본 후 적임자를 선출하겠다고 말했다.

스케치를 제출하기로 한 날. 틴토레토는 채색까지 완벽히 끝낸 작품을 들고 와서 벽에 걸었다. 스케치만 들고 온 다른 화가들은 틴토레토의 독단적 행동에 불쾌함을 표출했다. 스쿠올라는 선정 방식을 따르지 않은 틴토레토를 탈락시키려고 했다.

그러자 틴토레토는 작품 값을 내지 않겠다면 작품을 기증하겠다고 말했

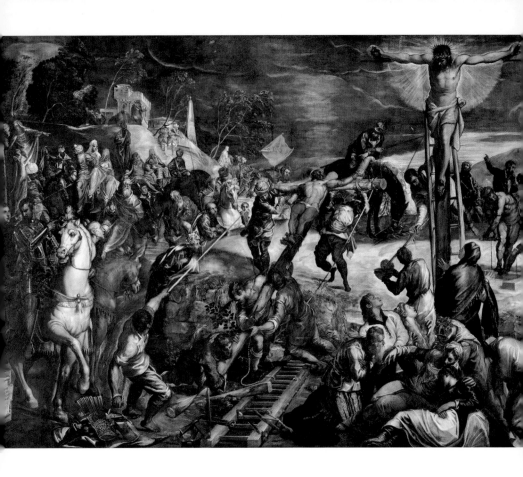

다. 스쿠올라는 단체 규정상 기증품을 거절할 권한이 없었다. 어쩔 수 없이 스쿠올라는 틴토레토를 승자로 결정해야 했다.

틴토레토는 1564년부터 25년간 산 로코 성당을 장식할 그림 56점을 제작했다. 1565년에 완성한 〈그리스도의 십자가 처형〉도 그중 한 작품이다. 이 작품은 워낙 긴 탓에 그림이 걸린 벽 맞은편에 서도 그림이 한눈에 들어오지 않는다.

〈그리스도의 십자가 처형〉은 예수의 죽음을 전후해 벌어진 사건을 한 화면에 담은 작품이다. 예수의 죽음에 슬퍼하며 혼절한 사람들, 십자가를

〈그리스도의 십자가 처형〉,
1565년, 캔버스에 유채,
536×1224cm,
베네치아 산 로코 성당

세우는 데만 정신이 팔린 사람들, 이 광경을 흥미로운 듯 구경하는 사람들 등 작품은 저마다의 이야기를 품은 인물들로 가득하다. 인물에게 각기 다른 이야기를 불어넣는 것은 틴토레토가 즐겨 사용하는 방식이다. 역동적인 구성과 강렬한 명암 대비는 정연한 구성과 부드러운 색채가 특징인 티치아노Vecellio Tiziano, 1488~1576와 차별되는 지점이다.

이 그림은 크기뿐만 아니라 구성과 묘사의 예술성에서 보는 이들을 압도한다. 그래서 자신을 선택할 수밖에 없도록 계략을 꾸민 틴토레토의 행동이 의아하게 느껴진다. 왜 틴토레토는 이 일에 집착했을까?

성공에 목마른 청년 화가

틴토레토는 이탈리아 르네상스 미술의 절정기를 장식한 다 빈치Leonardo da Vinci, 1452~1519, 미켈란젤로Michelangelo Buonarroti, 1475~1564, 라파엘로Raffaello Sanzio, 1483~1520의 뒤를 잇는 화가로 평가받는다. 특히 베네치아 르네상스를 완결했다는 의미로 '베네치아파 최후의 거장'이라고 부르기도 한다.

당시 이탈리아 미술은 조형미와 형태미를 강조하는 피렌체파와 색채와 회화성을 중시하는 베네치아파와 나뉘어 있었다. 아드리아해와 맞닿아 있는 베네치아는 무역의 활황으로 부유한 상인들이 많았다. 화려한 도시의 분위기에 맞게 미술에서도 색채미를 강조한 회화가 큰 인기를 끌었다.

하지만 틴토레토가 남긴 두 점의 자화상을 보면 베네치아파를 대표하는 거장의 작품이 맞나 싶은 의구심이 든다. 배경이 지나치게 어둡고 작품 속 화가도 음울하고 경직된 표정을 짓고 있어서다. 특히 스물여덟에 그린 〈자화상〉에서 화가는 짧은 곱슬머리와 잘생긴 얼굴을 어두운 배경으로 가리고 있다. 슬그머니 어둠 밖으로 나온 그의 눈에는 불안이 가득하다.

틴토레토는 스물을 막 넘긴 나이에 직업 화가의 길로 뛰어들었다. 이 선택은 고통이 되어 돌아왔다. 젊은 틴토레토는 무려 10년이 넘는 긴 세월 동안 무명의 설움을 겪어야만 했다. 〈자화상〉 속 어두운 표정에서 무명화가의 우울과 불안을 읽을 수 있다.

이 작품을 그렸을 당시 틴토레토는 끝이 보이지 않는 어둠의 터널을 지나는 중이었다. 화가는 내면 깊은 곳에 자리 잡고 있는 20대 청춘의 질풍노도를 어둠으로 감춰보려 했지만, 결국 완성된 작품에는 그 속내가 그대로 투영되었다. 이 자화상은 화가의 속내를 가장 솔직하게 드러낸 작품으

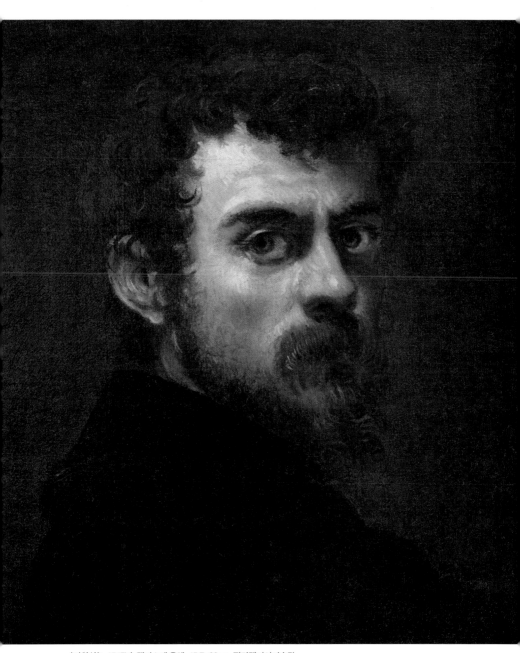

〈자화상〉, 1547년, 캔버스에 유채, 45.7×38cm, 필라델피아미술관

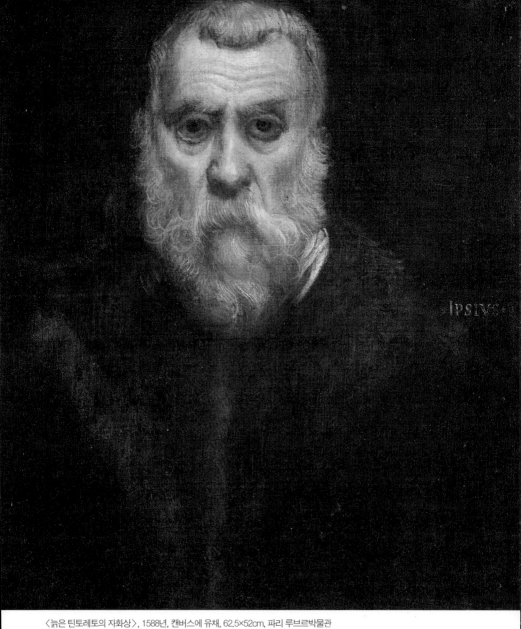

〈늙은 틴토레토의 자화상〉, 1588년, 캔버스에 유채, 62.5×52cm, 파리 루브르박물관

로 평가받는다.

일흔을 바라보는 나이에 그린 〈늙은 틴토레토의 자화상〉에도 화가는 솔직하게 자신의 감정을 담아냈다. 새까맣던 머리카락과 수염은 어느새 하얗게 샜고 얼굴은 주름이 깊게 파였다. 미래를 장담할 수 없어 불안해하던 청년은 이제 쉼 없는 작품 활동에 지친 노인으로 변했다. 움푹 팬 두 눈은 불안 대신 피로를 담고 있다.

화가의 입지를 굳힌 후에도 틴토레토는 마음을 놓지 못했다. 힘들었던 무명의 시간을 잊을 수 없었기 때문이다. 그는 예술혼이 담긴 작품을 그리기보다 경제적 후원자들을 위한 그림을 그리는 데 열중했다. 대작(大作)과 다작(多作)의 강박관념 앞에서 틴토레토의 재능은 소진되어갔다.

미술사가 바사리Giorgio Vasari, 1511~1574는 틴토레토를 이렇게 평가했다. "회화예술을 실천한 비범한 화가 중에서 틴토레토는 대담하고 변화무쌍하며 매우 충동적이다. 그의 작품은 미리 구상해서 만들어진 성과라기보다는 오히려 우연한 결과에 가깝다." 이처럼 혹평에 가까운 평가는 당시 다른 미술사가들의 입을 통해서도 심심찮게 전해졌다.

'우연히 얻은 성과'라는 편견을 뒤집다!
틴토레토는 매 작품에 극적인 이야기를 담아냈다. 그의 작품은 서사성이 뛰어날 뿐만 아니라 인체 묘사도 아주 탁월하다. 틴토레토의 데뷔작 〈성 마가의 기적〉(101쪽)에는 두 가지 특징이 잘 나타난다.

〈성 마가의 기적〉은 기독교가 공인되지 않았던 시기에 출간된 『성인전』

의 한 에피소드를 다루고 있다. 한 기독교인의 처형이 집행되려던 순간 베네치아의 수호신 마가(Saint Mark)가 내려와 그를 구원하는 장면을 그렸다.

화면 아래쪽에 벌거벗은 채 누워 있는 사람이 기독교인이다. 노예였던 그는 주인의 반대를 무릅쓰고 순례 여행을 다녀왔다는 이유로 처형당할 위기에 처했다. 기독교인 위쪽에 떠 있는 마가는 그가 억울하게 죽지 않도록 수호하고 있다. 광장에 모인 사람들은 마가를 보지 못했고, 처형 도구가 저절로 부러졌다 생각하고 있다. 흰 터번을 쓴 남자는 오른쪽에 앉은 주인에게 부러진 망치를 보여주며 이 놀라운 사실을 알리는 듯하다. 오직 기독교인만이 마가의 존재를 눈치 채고 그를 바라보고 있다. 〈성 마가의 기적〉은 한 편의 희곡을 연상시킬 만큼 서사 구조가 뛰어나다. 이는 바사리의 평가처럼 틴토레토가 우연히 유명해진 건 아니라는 사실을 알려준다.

틴토레토의 작품 중 가장 유명한 〈은하수의 기원〉(92쪽)도 서사 구조가 돋보이는 걸작이다. 제우스는 인간 알크메네와의 사이에서 얻은 아들 헤라클레스에게 영생을 선물하기 위해, 깊은 잠에 빠진 헤라의 젖을 물렸다. 마침 배가 고팠던 헤라클레스가 세차게 젖을 빨자 헤라는 깜짝 놀라 몸을 비틀었다. 이때 하늘로 튀어오른 젖이 은하수가 되었고 아래로 떨어진 젖이 백합으로 피어났다. 〈은하수의 기원〉은 원작의 일부만 남아 있는 상태여서, 그림에서 땅에 핀 백합은 찾아볼 수 없다. 틴토레토는 그림 속에 제우스와 헤라를 상징하는 독수리와 공작을 그려넣으며 신의 상징물까지 섬세하게 묘사하고 있다.

〈은하수의 기원〉은 틴토레토의 작품을 "충동적이고 우연한 결과물"이

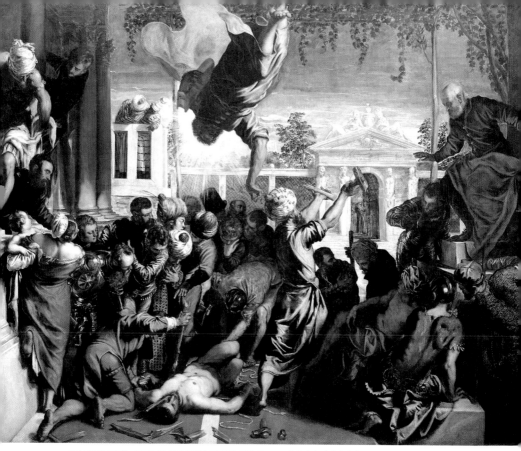

〈성 마가의 기적〉, 1547~1548년, 캔버스에 유채, 416×544cm, 베네치아 아카데미아미술관

라 깎아내렸던 바사리의 평을 정면으로 반박한다. 틴토레토는 그림 속 비
행하고 있는 인물의 움직임을 효과적으로 표현하기 위해 밀랍으로 인물
모형을 만들어서 공중에 매달아 연구했다. 1648년에 카를로 리돌피 Carlo
Ridolfi, 1594~1658가 쓴 틴토레토 평전에 따르면, 틴토레토는 왁스와 점토로 만
든 모형을 배치하고 빛을 비춰보며 작품 구도를 연구하는 습관이 있었다
고 한다.

틴토레토의 노력은 여기서 그치지 않았다. 화가 지망생이던 시절부터 화가로 활동하는 기간까지 꾸준히 미켈란젤로의 조각상을 스케치하며 인체 구조에 대해 공부했다. 틴토레토가 가장 많이 습작한 조각상은 〈블레셋인을 죽이는 삼손〉이다. 이 작품은 『구약성서』 속 영웅 삼손이 자신을 조롱한 사람을 죽이기 위해 동물의 턱뼈를 휘두르는 모습을 조각한 것으로, 나선형으로 움직이는 인체를 연구하기 좋은 자료였다.

틴토레토의 습작 〈블레셋인을 죽이는 삼손〉은 조각상의 특징을 정확히 묘사하고 있다. 그는 목부터 허리로 이어지는 조각상의 굴곡을 종이 위에 그대로 옮겼다. 삼손의 가슴, 복부, 팔다리에 있는 근육을 짧고 어두운 선으로 표현했으며, 흰색으로 빛을 반사하는 조각상의 특징을 표현했다.

속도전을 방불케 할 만큼 빠른 붓 터치로 많은 작품을 쏟아낸 틴토레토는 당대 비평가들로부터 "마무리가 허술하다" "표현이 거칠다"와 같은 혹평을 들어야 했다. 3세기 동안 부정당했던 틴토레토의 예술성은 19세기 비평가들에 의해 재평가되었다. 존 러스킨John Ruskin, 1819~1900은 틴토레토를 르네상스 미술에 반하여 탄생한 매너리즘을 대표하는 화가로 추앙했다.

타인의 욕망을 욕망하는 삶

이탈리아 산타루치아(Santa Lucia)역 근처에 있는 산 로코 성당은 1987년 유네스코 세계문화유산에 선정될 정도로 예술적 가치를 인정받은 건축물이다. 산 로코 성당의 가치를 드높인 사람이 틴토레토다.

산 로코 성당 입구에 들어설 때부터 틴토레토의 명작들을 만날 수 있

〈블레셋인을 죽이는 삼손〉, 1560~1570년, 소묘, 44.3×28.5cm, 뉴욕 모건박물관

다. 계단 벽, 천장 등 시선이 닿는 모든 곳에 그의 작품이 있다.

욕망은 인간의 기본적인 욕구로, 우리는 매일 욕망을 불태워 앞으로 나아간다. 그러나 욕망에 삶의 주도권을 빼앗기면, 삶은 불행해진다. 욕망은 절대 충족되

1564년 완성한 〈영광의 성 로크〉는 산 로코 성당을 장식할 화가를 뽑던 날, 틴토레토가 스케치 대신 내놓은 작품이다.

지 않는 욕구이기 때문이다. 하나의 욕망이 충족되면 더 큰 욕망이 우리를 유혹한다. 틴토레토가 그린 작품의 총면적은 3500m²에 달한다. 축구장 절반에 가까운 크기다. 채워지지 않는 욕망이 그로 하여금 쉼 없이 붓을 들게 했을 것이다.

카프카Franz Kafka, 1883~1924의 「늘 푸른 저쪽을 향하여」에는 이런 대목이 나온다. "무엇이건 거칠게 즐기면 그것은 쓰디쓴 것이 되고, 즐기는 사람을 천하게 만든다. 손님으로 초대받은 것처럼 매사를 즐긴다면 그것은 우리에게 있어 언제까지나 가치를 잃지 않을 것이며 우리를 기품 있게 만들 것이다." 틴토레토가 욕망과 적당한 거리를 두었더라면, '계략가' 같은 품위 없는 수식어로 열정과 재능을 부정당하는 일은 없지 않았을까._ *Tintoretto*

틴토레토가 24년 동안 그린 총 56점의 작품이 산 로코 성당을 화려하게 장식하고 있다.

GALLERY OF LIFE

Chapter 02

내 캔버스의
뮤즈는 '나'

사람은 자기 자신에게 도피하기 위해서가 아니라
자기 자신을 되찾기 위하여 여행한다고 할 수 있다.
'자기 인식'이란 반드시 여행의 종착역에 있는 것은 아니다.
자기 인식이 이루어지고 나면 여행은 완성된 것이다.

－『섬』, 장 그르니에

내면의 목소리에
귀 기울이는
근대적 개인의 탄생

알브레히트 뒤러
Albrecht Dürer, 1471~1528

화공이길 거부한 '독일 회화의 아버지'

뒤러의 명성은 뉘른베르크를 넘어 외국에까지 전해졌다.
미술사가들은 이런 뒤러를 두고 '이탈리아인이 아닌 사람 중에
세계적 명성을 얻은 최초의 화가'라고 평가했다.

1528년 4월 6일, 미술사 최초로 자화상을 그린 화가 뒤러가 56세의 나이로 사망했다. 사인은 말라리아에 의한 후유증이었다. 1521년 뒤러는 네덜란드 해변으로 떠밀려온 고래를 스케치하기 위해 바닷가에 오래 머물렀는데, 이때 말라리아에 걸렸다고 알려져 있다. 그를 뛰어난 화가로 만든 대상을 집요하게 파고드는 놀라운 집중력이 아이러니하게도 그를 사지로 내몬 것이다.

뒤러는 1471년 5월 독일 뉘른베르크(Nuremberg)에서 태어났다. 금세공사였던 아버지는 어린 아들에게 금세공 기술을 가르쳤다. 이 기술은 훗날 뒤러가 정교한 동판화를 제작하여 이름을 알리는 데 크게 도움이 됐다.

뒤러가 처음 그린 자화상은 〈열세 살의 자화상〉으로, 어린아이가 그렸다고 믿어지지 않을 만큼 완벽하다. 열다섯 살이 되던 해에 화가가 되기로 마음먹은 뒤러는 아버지의 공방을 떠나 뉘른베르크에서 가장 유명한 화가 미하엘 볼게무트의 화실에 들어갔다. 당시 관

례는 기술을 배운 도제가 장인이 되려면, 다른 도시를 여행하고 견문을 넓힌 후 기술 시험을 통과해야 했다. 관례대로 뒤러도 1490~1494년까지 독일과 이웃 나라를 여행했다. 4년여의 여정을 통해 뒤러는 북유럽 화가 최초로 이탈리아의 르네상스 미술을 접했다.

뒤러는 1492년부터 본격적으로 자화상을 그렸다. 〈스물두 살의 자화상〉은 당시 유행하던 붉은 모자와 길게 늘어뜨린 머리카락이 인상적이다. 이 작품은 부모가 정한 신부에게 보내기 위해 그린 것으로 알려져 있다.

1494년 결혼하기 위해 뉘른베르크로 돌아온 뒤러는 아내의 지참금으로 공방을 차렸고, 상업적으로 성공했다. 그러나 새로운 지식과 자극에 대한 갈망으로 마음이 요동칠 때면, 훌쩍 이탈리아로 떠났다. 이탈리아를 1년여 여행한 후 뉘른베르크로 돌아온 뒤러는 개인 목판화 작업실을 열었다.

1505~1507년까지 다시 이탈리아를 여행했으며, 여행 기간의 대부분을 베네치아에서 보냈다. 이때 뒤러는 인체와 고전에 대해 깊이 연구했다. 특히 다 빈치와 라파엘로의 작품에 천착했다. 여행을 통해 뒤러의 작품은 더욱 성숙해졌다.

뒤러는 자화상, 수채화, 판화 등에서 재능을 유감없이 발휘했다. 특히 그의 판화는 독자적 창조성이 발휘되었다 평가받는다. 또한 뒤러는 추상적 관념을 구체적 사물에 비유하여 표현하는 알레고리를 작품에 담았다. 뒤러의 판화는 뉘른베르크를 넘어 외국에까지 명성을 떨쳤다. 미술사가들은 이런 뒤러를 두고 '이탈리아인이 아닌 사람 중에 세계적 명성을 얻은 최초의 화가'라고 불렀다.

시대를 막론하고 인간은 '나는 누구인가?'에 대해 고민해왔다. 화가들은 이 물음에 답하기 위해 붓을 들어 자화상을 그린다. 그렇다면 가장 먼저 자화상을 통해 자아를 탐구한 화가는 누구일까? 미술사에서 자화상을 최초로 그린 화가는 '독일 회화의 아버지'로 불리는 뒤러다.

〈스물두 살의 자화상〉(114쪽)은 뒤러가 정식으로 그린 첫 번째 자화상이다. 그림 속 화가는 세련되면서도 풋풋한 청년의 모습을 하고 있다. 주름을 넣어 몸에 꼭 맞는 흰색 상의와 소매가 좁은 검은색 외투는 당시 북유럽에서 유행하던 패션을 보여준다. 화가의 양쪽 어깨로 곱슬머리가 흘러내리고, 이제 막 나기 시작한 옅은 갈색 수염은 남성미를 풍긴다. 화면 밖을 응시하는 두 눈에는 뒤러 특유의 자신감이 가득 차 있다. 그의 손에는 푸른 나뭇가지가 들려 있다. 씨홀리(sea holly)라는 이름의 식물로 독일에서는 '남자의 충절'을 의미한다. 미술사가들은 뒤러가 약혼녀인 아그네스

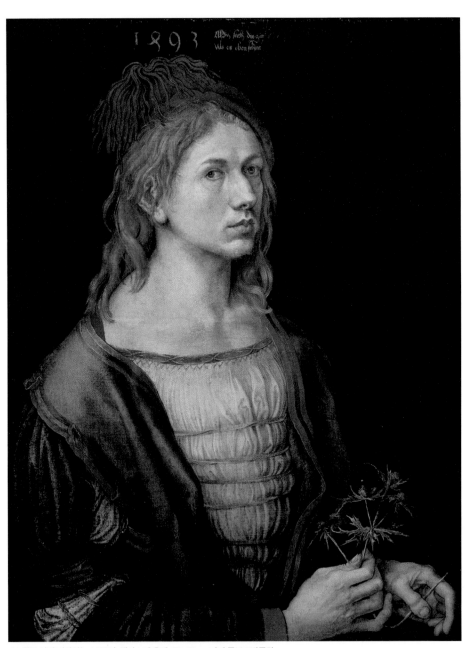

〈스물두 살의 자화상〉, 1493년, 캔버스에 유채, 57×45cm, 파리 루브르박물관

Agnes Frey, 1475~1539에게 선물할 용도로 이 작품을 그렸다고 추측한다.

〈스물두 살의 자화상〉은 뒤러가 이탈리아 미술의 영향을 받기 전에 그린 것으로, 자연스럽고 사실적인 묘사를 중시하는 북유럽 화풍이 그대로 남아 있다. 특히 뒤러만의 뛰어난 조형 능력과 색채미가 돋보인다. 뒤러는 이 작품을 시작으로 내면을 투영하는 자화상을 여러 점 선보였다.

자화상 개념도 없던 시기에
자화상을 그린 문제적 열세 살

뒤러가 맨 처음 그린 자화상은 소묘 작품인 〈열세 살의 자화상〉(116쪽)이다. 〈열세 살의 자화상〉은 서양 회화사에서 처음 등장한 자화상이다. 뒤러가 전문적으로 그림을 공부하기 전에 그린 그림이다. 하지만 그림에 나타난 소묘 기법은 다 빈치에 견줄 만큼 뛰어나다. 뒤러는 이 작품에서도 가는 선을 표현하는 데 유리한 은필(銀筆)을 사용하여 치밀한 데생을 강조하는 북유럽 미술의 엄격한 화풍을 보여준다.

본격적인 화가 활동을 시작한 이후에도, 뒤러는 연필과 깃펜을 이용해 여러 점의 자화상을 그렸다. 청년 시절에 그린 소묘 자화상에는 치밀한 세부 묘사를 특징으로 하는 북유럽 화풍과 이탈리아 미술 특유의 웅장하고 활력 넘치는 화풍이 동시에 나타난다. 그는 두 화풍을 융합하는 과정에서 커다란 미술적 성과를 거뒀다. 뒤러의 초기 작품은 대부분 복잡한 구도에 감정을 과장해서 표현하고 있다. 그런데 이후 감정 표현이 조금씩 절제되면서 〈나체의 자화상〉(118쪽)과 같이 고전적인 화풍으로 변화했다.

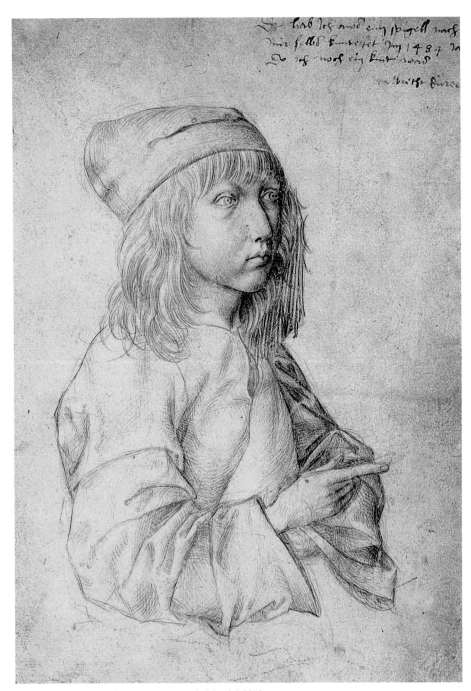

〈열세 살의 자화상〉, 1484년, 소묘, 27.5×19.6cm, 빈 알베르티나미술관

1505~1507년까지 뒤러는 이탈리아를 여행했다. 그는 볼로냐, 피렌체, 로마, 베네치아 등 다양한 도시를 방문했다. 이때 완벽한 골격을 묘사한 르네상스 회화에 감명을 받았다. 당시까지만 해도 북유럽에서 나체 인물상을 그리는 것은 매우 드문 일이었다. 뒤러는 자신을 모델로 나체 인물화를 그렸다.

뒤러가 만년필로 그린 소묘 초안으로, 선에서 세밀하면서도 강한 힘이 느껴진다. 제작 기간으로 미루어보아, 이 스케치는 〈스물두 살의 자화상〉 습작으로 추정된다.

〈나체의 자화상〉 속 뒤러는 실제보다 훨씬 나이 들어 보이며 몸은 앙상하게 말랐다. 얼굴은 어둡고 무거워 보인다. 당시 서른 중반이었던 그는 이미 유럽 전역에서 명성을 떨치고 있었다.

뒤러는 깃펜에 잉크를 찍어서 녹색 종이에 자신을 그린 뒤 빛에 반사되는 부분은 백분을 사용하여 강조했다. 예리한 펜촉으로 그린 그림은 매우 경쾌하면서도 선이 자유분방하다. 흡사 판화처럼 보이는 작품이다. 〈나체의 자화상〉은 우아함과 자신감으로 대표되던 20대의 자화상과 크게 다르다. 젊은 나이에 부와 명예를 얻었지만, 진정한 예술가로서의 내적 성찰이 자신 앞에 놓여 있음을 깨달은 것이다.

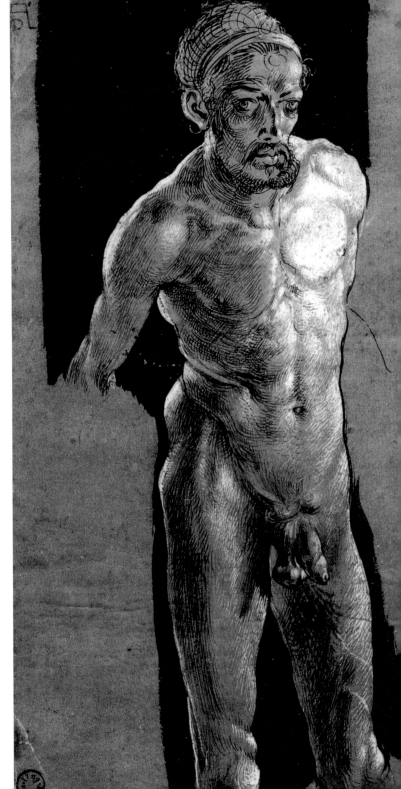

〈나체의 자화상〉,
1505~1507년, 소묘,
29.2×15.4cm,
바이마르시립박물관

예술가의 창작 능력은 신의 능력과 비견된다

스물아홉 살에 그린 〈모피 코트를 입은 자화상〉(112쪽)은 뒤러의 자화상 중 최고 걸작으로 꼽힌다. 이 작품에서 화가의 자신감과 자부심은 절정에 달한다. 〈모피 코트를 입은 자화상〉은 스물아홉 살 생일이 돌아오기 바로 전에 그렸다. 화려한 모피 코트를 차려입은 화가는 정면을 응시한 채 오른손을 들어 손가락으로 심장을 가리키고 있다. 뒤러가 활동하던 당시에 정면을 응시한 자세는 오로지 그리스도와 왕에게만 허용되었다. 왕족이나 귀족이 입을 법한 모피 코트를 화가가 걸치고 있는 모습도 당시로써는 파격이었다. 지금과 달리 화가의 지위가 기술직인 화공으로 취급될 정도로 낮았기 때문이다.

서른이 채 안 된 젊은 화가는 이 작품을 통해 '나는 (기술 좋은 화공이 아닌) 예술가다!'라고 세상을 향해 당당히 외쳤던 것이다. 실제로 뒤러는 그림 안에 "뉘른베르크 출신의 나 알브레히트 뒤러는 스물아홉 살의 나를 내가 지닌 색깔 그대로 그렸다"라고 써 놓았다. 일각에서는 이 작품을 두고 뒤러가 예술가의 창의력이 어떤 의미에서는 신의 능력과 동등하다고 생각했던 것 같다고 말하기도 한다. 그 당시 뒤러의 패기와 열정을 감안하건대 아주 근거 없는 얘기만도 아닌 듯싶다.

뒤러의 자화상을 얘기하면서 빼놓을 수 없는 또 하나의 작품은 〈장갑을 낀 자화상〉(121쪽)이다. 〈모피 코트를 입은 자화상〉, 〈스물두 살의 자화상〉, 〈장갑을 낀 자화상〉을 가리켜 뒤러의 3대 자화상이라고 얘기한다.

〈장갑을 낀 자화상〉은 뒤러가 스물일곱 살 때 그린 작품이다. 이 무렵 뒤러는 남유럽을 두루 여행하며 이탈리아 미술을 공부하고 있었다. 화면 오

〈모피 코트를 입은 자화상〉 속 뒤러의 서명.

른쪽에 살짝 보이는 알프스 풍경은 뒤러가 수년 전 이탈리아를 여행하기 위해서 알프스산을 넘었을 때의 기억을 바탕으로 한다. 작품의 배경에 풍경과 시가지를 조망할 수 있는 창을 그려넣는 회화 기법은 15세기 네덜란드 지역에서 시작되어 유럽 각지에서 유행했던 방식이다.

〈장갑을 낀 자화상〉 속 뒤러를 보면 그의 트레이드마크인 자신감 외에도 우아한 기품이 느껴진다. 뒤러는 베네치아풍 복장을 입고 당시 유행하던 흑백 줄무늬 모자를 썼다. 머리 스타일과 수염의 세부 묘사는 그가 여전히 북유럽 화풍을 계승하고 있음을 보여준다.

뒤러는 '브랜드'라는 개념을 최초로 미술에 도입한 화가다. 그는 이전 시대 화가들과 달리 자신의 작품에 서명을 남겼다. 자신의 이름 첫 글자인 A와 D를 가지고 하나의 복합적인 문양을 만들어 서명으로 사용했다. 작품에 서명이라는 표식을 남기는 행위는 화가라는 직업에 대한 긍지와 자부심의 표출로 볼 수 있다. 이뿐만 아니라 서명은 화가의 신분을 확인해주고 그의 이름을 널리 알리는 역할을 했다. 아울러 화가의 작품을 상업적으로 성공시키는 원동력이 됐다.

모든 장르에서 두각을 나타낸 화가

북유럽 화풍을 계승한 뒤러는 동시대 이탈리아 화가 다 빈치와 자주 비교된다. 그는 다 빈치와 마찬가지로 다방면에 관심이 많았다. 특히 자연과

〈장갑을 낀 자화상〉, 1498년, 패널에 유채, 52×41cm, 마드리드 프라도미술관

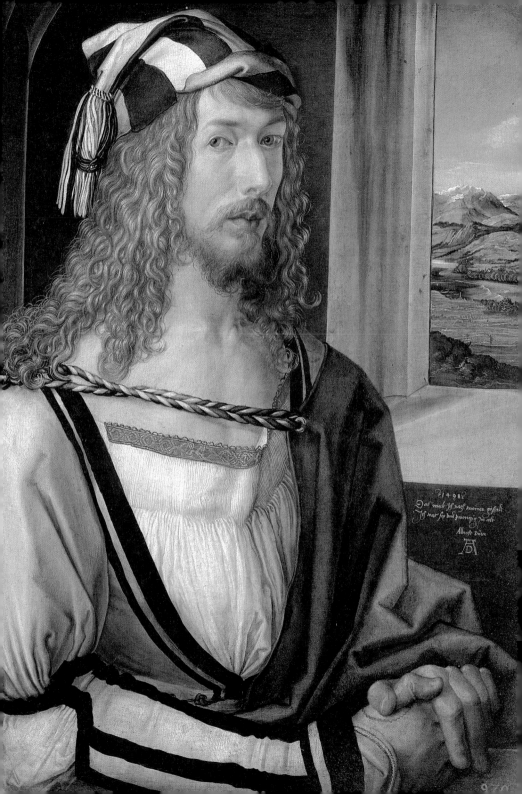

동물에 대한 호기심이 많았다. 1521년 말라리아모기에 물려가면서도 고래를 스케치한 일화는 자연에 대한 그의 높은 관심을 증명한다.

1502년 뒤러는 불투명 수채 안료를 사용해 〈산토끼〉를 완성했다. 서양 미술사에서는 18세기 이후 풍경화를 제작할 때 비로소 활발히 사용된 안료로, 뒤러는 불투명 수채 안료의 매력을 일찌감치 간파했다. 수채 안료에 흰색 초크를 섞으면 불투명 수채 안료가 된다. 뒤러는 하나의 작품에 투명 수채와 불투명 수채 안료를 동시에 사용했다. 뒤러의 이러한 시도는 '현대 수채화'의 새로운 장을 열었다.

〈산토끼〉 제작 과정을 통해 두 안료를 사용하는 방식의 차이를 알아보자. 뒤러는 가볍게 스케치를 한 위에 갈색 수채 물감을 칠했고, 그다음에 불투명 안료로 털의 질감을 살렸다. 그 후에 눈과 코 주변의 수염과 눈동자에 반사된 부분 등 세부 사항을 묘사했다. 토끼의 눈동자에서 반짝이는 빛은 뒤러의 작업실 창이 반사된 것으로 추정한다. 미술사가들은 이 가설을 토대로 〈산토끼〉가 실내에서 그려졌다고 주장하기도 한다.

현재 뒤러의 작품은 판화, 유화, 수채화와 소묘 등 1000여 점이 전해온다. 그중 판화의 비율이 가장 높다. 뒤러는 미술사 전체를 통틀어 가장 위대한 판화가로 평가받고 있다.

목판화는 1420년경 유럽에 처음 전해졌고, 동판화는 15세기 중엽에 시작됐다. 16세기 들어서는 목판에 비해 더 세밀한 표현이 가능한 동판이 목판을 대체했다. 판화는 대량 복제가 가능하여 화가의 이름을 세상에 알리는 데에 매우 효과적이었다. 뒤러는 동판을 이용해 많은 작품을 만들었다. 그는 매번 주제를 바꾸어 작업하면서 자신만의 개성을 작품에 반영했

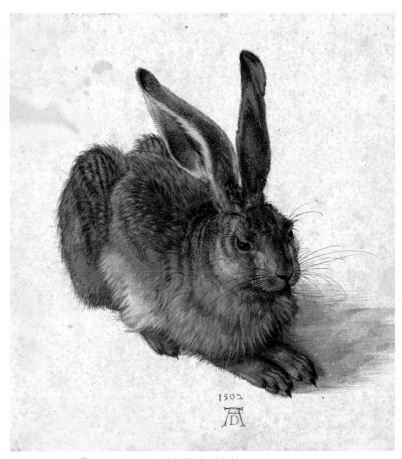

〈산토끼〉, 1502년, 종이에 수채, 25×23cm, 빈 알베르티나미술관

다. 뒤러는 이렇게 말했다. "다른 사람이 전혀 생각하지 못했던 새로운 아이디어를 기필코 세상 곳곳에 전파하고 말 것이다."

이렇게 해서 만들어진 뒤러의 작품은 고객의 주문을 받아 제작한 것이 아니라 자신의 생각을 그림에 드러내기 위한 것이었다. 1513년에 완성한

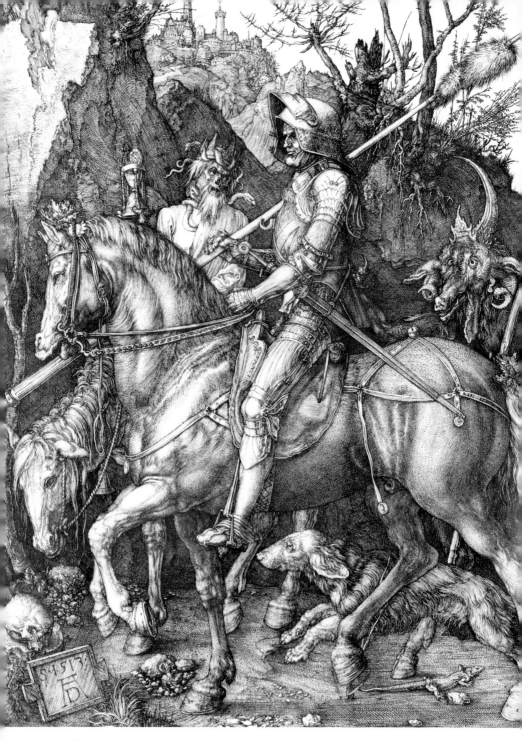

〈기사, 죽음, 악마〉는 동판화 기법으로 만들어 낸 작품이 최고의 경지에 이르렀음을 보여준다.

그림 속 기사는 험준한 협곡을 지나 산꼭대기에 있는 성(城)으로 가고자 한다. 성은 기사의 종착지이자 신의 존재를 상징한다. 죽음의 신은 화면 가운데에 있으며, 머리카락 가닥가닥이 뱀인 메두사의 형상을 하고 있다. 죽음의 신이 들고 있는 모래시계는 생의 유한함과 덧없음을 피력한다. 죽음의 신이 탄 말은 기사의 말과 비교하면 생명력이 다해가는 모습이다. 화면 왼쪽 구석에 있는 해골은 기사의 여정이 죽음을 감수해야 하는 모험임을 암시한다. 이처럼 무시무시한 길 위에서도 기사는 의연하게 전진하고 있다. 이 작품은 어떤 위협에도 동요하지 않는 그리스도의 굳건한 믿음을 표현한 것이다. 뒤러는 후원자의 요구에 따라 작품을 만드는 중세의 전형적인 예술가에서 벗어나 창작자 개인의 의식을 표현하는 진정한 예술가로 거듭났다.

뒤러는 작품 활동뿐만 아니라 회화 이론에 관한 저술에도 힘을 쏟았다. 1512년 그는 젊은 화가들을 위해 미술 교과서를 집필했는데 안타깝게도 완성하지는 못했다. 그렇지만 1525년부터 1528년까지 『측량론』『축성법-도시, 성곽, 부락의 방어공사』『인체비례론』등 세 권의 미술 이론서를 출판하여 후대 화가들에게 도움을 주고자 했다.

자화상을 통한 뒤러의 외침 "나는 예술가다!"
인물을 그리는 초상화(portrait)는 'portray'의 어원인 라틴어 'protrahere'에

서 유래한다. '발견하다'라는 의미가 담긴 protrahere 앞에 '자신'을 뜻하는 'self'를 붙여 '자기 자신을 발견하기 위해 그리는 그림'인 자화상(self-portrait)을 태동시켰다. 자화상은 화가가 자기 자신을 모델로 그리는 초상화인 셈이다. 흔히 모델료가 없는 가난한 화가들이 궁여지책으로 자신을 모델 삼아 그리기 시작한 데서 자화상의 유래를 찾기도 하지만, 뒤러의 자화상을 보면 반드시 그렇지만은 않음을 깨닫게 된다.

결국 자화상은 '나는 누구인가?'라는 물음에서 출발해 화가로 하여금 붓을 들게 하는 그림이다. 자화상은 냇물에 비친 자기 모습에 반한 나르시스의 자기애에서 시작된 것이 아니라 자신의 정체성에 대한 고민에서 비롯된 그림이다.

뒤러는 '자화상의 아버지'로 불릴 만큼 자화상을 회화의 한 영역으로 개척했다. 르네상스가 태동하기 전인 중세에는 화가라는 신분이 석공이나 구두 만드는 사람들과 비슷한 수공업자 취급을 받았다. 굳이 이름을 붙이자면 '화가'가 아니라 '화공'이었던 셈이다. 그러나 뒤러는 스스로 이름 없는 화공이길 거부했다. 화가로서 남달랐던 뒤러의 자존감은 그가 남긴 자화상에 짙게 배어 있다. _Durer.

자유롭게 상상하고
치밀하게 검증하라!

레오나르도 다 빈치
Leonardo da Vinci, 1452~1519

Obituary

통섭의 표본이 된 예술가

"다 빈치는 사람이기보다는 신에 가까웠다."
바사리의 평가처럼 다 빈치는 예술과 과학 등 모든 분야에서 뛰어났다.

1519년 5월 2일, 르네상스 3대 거장 다 빈치가 67세의 나이로 작고했다. 사인은 뇌졸중이었다. 그는 미술, 과학, 해부학 등 다양한 학문을 탐구하여 방대한 기록을 남겼다. 수천 페이지에 달하는 노트에 개인적 이야기는 거의 없었다. 그래서 다 빈치의 인생은 여전히 미스터리한 부분이 많다.

다 빈치는 1452년 이탈리아의 소도시 빈치(Vinci)에서 태어났다. 아버지는 공증인이었고, 어머니는 가난한 농부의 딸이었다. 다 빈치 부모는 집안의 반대로 헤어졌다. 얼마 지나지 않아 아버지는 부유한 집의 여식과 결혼했고, 어머니는 홀몸으로 그를 낳았다. 사생아로 태어난 다 빈치는 어린 시절 생모를 떠나 아버지와 계모 아래서 자랐다. 이탈리아에서 사생아 출신인 그가 할 수 있는 일은 매우 제한적이었다. 그래서 아버지는 그림에 재능을 보이는 아들에게 화가의 길을 권했다.

열네 살 때인 1466년, 다 빈치는 피렌체에서 명망을 떨치던 화가 베로키오의 도제가 되었다. 이곳에서 인체 해부학을 익혔고, 자연 현상을 관찰하고 묘사함으로 사실주의의 기반을 다졌다. 1475

년 무렵, 그는 스승을 도와 〈그리스도의 세례〉를 그렸다. 베로키오가 다 빈치가 그린 천사를 보고 놀라 이후 회화 작업을 줄였다는 일화도 전해진다.

1481년부터 18년간 밀라노에 머무는 동안, 다 빈치는 산 프란체스코 성당 제단화 〈암굴의 성모〉, 산타마리아 델레 그라치에 성당 벽화 〈최후의 만찬〉 등을 그렸다. 미술사가들은 객관적 사실과 정신을 훌륭하게 융합시킨 두 작품을 높이 평가한다. 1506년에는 세상에서 가장 유명한 초상화 〈모나리자〉를 그렸다. 다 빈치는 윤곽선을 희미하게 처리해 경계를 모호하게 만드는 스푸마토(sfumato) 기법을 통해 모나리자의 오묘한 미소를 완성했다. 그는 작품 활동 틈틈이 수학, 과학 등 자연과학을 연구했다. 1510~1512년까지는 인체 탐구에 빠져서, 사람들의 눈을 피해 시체를 해부하고 기록을 남기기도 했다.

미술사가 바사리는 다 빈치를 "하느님이 천국에서 우리에게 보낸 사람, 그는 사람이기보다는 신에 가까웠다"고 평가했다. 바사리의 말처럼 다 빈치는 회화, 조각, 건축, 과학, 해부학 등 모든 분야에서 뛰어났다.

다양한 분야에서 출중한 재능을 보였지만, 다 빈치가 남긴 미술 작품은 20점이 넘지 않는다. 생각보다 적은 수의 작품을 남기게 된 이유는 그가 탐구했던 분야가 너무 많았기 때문이다. 다 빈치는 무언가에 몰두하다가도 새로운 관심사가 생기면 바로 연구 주제를 바꿨다. 그래서 〈모나리자〉를 포함해 다수의 작품이 미완성작이다. 다 빈치는 자신이 관찰하고 연구한 결과를 완성된 예술로 표현하고 싶을 때에만 붓을 들었다.

다 빈치의 뼛조각 일부가 안치된 프랑스 성 위베르 예배당.

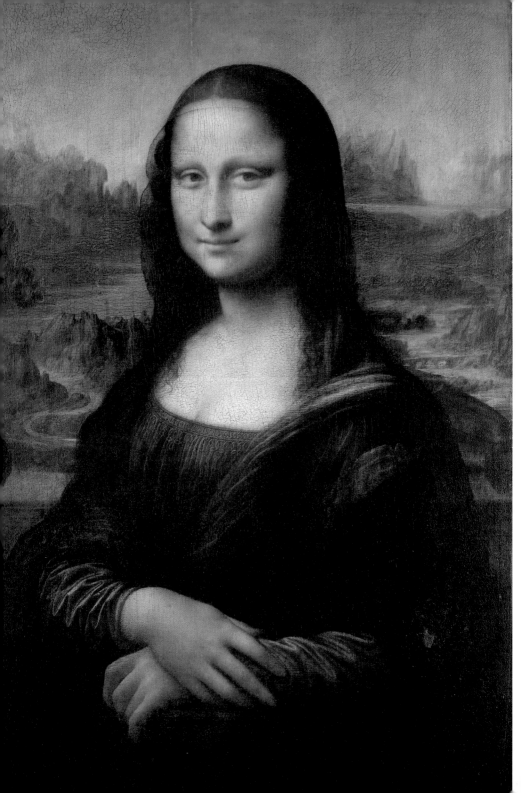

〈모나리자〉, 1503-1506년, 패널에 유채, 77×53cm, 파리 루브르박물관

모든 인간은 금기의 상자를 열어버린 판도라(Pandora)처럼 호기심을 갖고 있다. 그렇다 해도 다 빈치의 호기심은 유별났다. 다 빈치는 그리는 대상을 더 생생하게 표현하고 싶은 열망 하나로, 사회적으로 금지된 시체 해부를 감행하기도 했다. 부패한 시체가 쏟아내는 악취를 참아가며 일주일씩 그 곁에서 장기를 관찰하고 스케치했다. 그 결과 다 빈치는 당대 어떤 학자보다 인체를 속속들이 알게 되었다.

다 빈치는 채색 방법을 종래와 달리하는 도전도 했다. 1497년에 완성한 〈최후의 만찬〉(132쪽)은 그의 도전을 보여주는 작품이다. 당시 벽화는 대부분 프레스코 기법으로 완성됐다. 프레스코 기법은 벽에 석회를 바르고 벽이 마르기 전에 수용성 물감을 칠하는 방식이다. 석회 자체에 채색하는 것이기에 훼손될 가능성이 적다. 그런데 다 빈치는 더 세밀한 붓 터치를 보여주기 위해 색다른 채색 방법을 택했다. 그는 석회를 바른 벽이 완전히

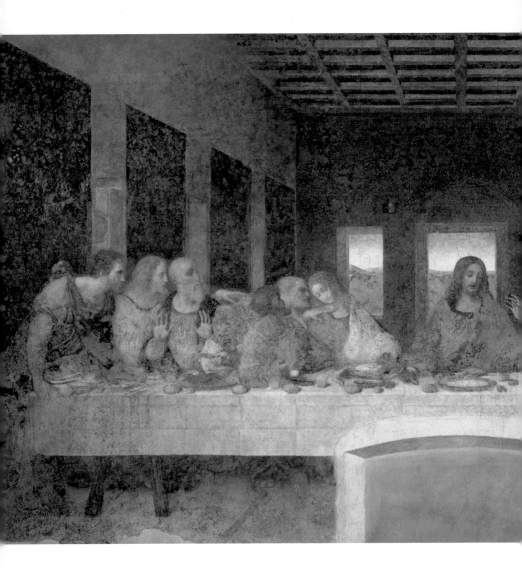

마른 후 그 위에 템페라와 유채 기법을 혼합하여 채색했다. 템페라는 물감을 계란 노른자에, 유채는 기름에 개어 칠하는 채색법이다. 다 빈치는 채색을 완료한 후 콩기름까지 덧발라 더 반짝거리게 했다. 템페라와 유화 채색법은 프레스코 기법보다 광택이 뛰어나고 발색이 좋다는 장점이 있다. 대

〈최후의 만찬〉,
1495~1497년,
회벽에 유채와 템페라,
460×880cm,
밀라노 산타마리아
델레 그라치에 성당

신, 물감이 충분히 마를 시간이 필요하다. 안타깝게도 습기가 많은 식당에 걸렸던 〈최후의 만찬〉은 완성된 직후부터 퇴색하기 시작했다.

　〈최후의 만찬〉은 여전히 퇴색과 부식이 진행 중이다. 이 작품을 감상하려면, 관람자는 먼저 산타마리아 델레 그라치에 성당의 습기를 제거하는

방에 일정 시간 머물러야 한다. 작품 손상을 줄이기 위한 최후의 수단이다. 결과만 놓고 보면, 다 빈치의 호기심은 위험했다고 볼 수 있다. 하지만 성과를 이뤄낸 도전도 있다. 뛰어난 인체 묘사가 돋보이는 그의 작품들은 인체에 대한 호기심이 발현된 결과물이다. 위험을 무릅쓴 도전이 없었다면 그는 아마 평범한 화가로 남았을 것이다.

호기심과 미스터리로 가득한 천재의 노트

다 빈치는 비범한 화가였을 뿐 아니라 조각가, 시인, 음악가, 건축가였다. 그는 예술을 포함한 폭넓은 분야에서 뛰어난 업적을 남겼다. 현재 전해져 오는 그의 수기 원고는 책 25권 분량으로, 7000여 쪽에 달한다. 여기에는 미술은 물론 대자연의 모든 영역에 걸쳐 치밀하게 관찰하고 연구한 내용이 글과 그림으로 기록돼 있다.

1510년부터 1512년까지 다 빈치는 발생학(Embryology)을 집중적으로 탐구했다. 발생학은 생명과학의 한 부류로 사람 또는 동물이 하나의 세포에서 개체가 되기까지의 모든 현상을 연구하는 학문이다. 당시 과학 도구로는 세포를 관찰할 수 없었으므로, 그는 아마 태아를 연구하는 데에 집중했던 것 같다. 〈자궁 안의 태아〉가 당시 다 빈치의 관심사를 반영한다.

〈자궁 안의 태아〉를 자세히 들여다보면 흥미로운 사실이 눈에 띈다. 왼손잡이인 그가 글씨를 쓸 때 오른쪽에서 왼쪽으로 썼으며 글자를 거꾸로 썼다는 점이다. 이 때문에 다 빈치가 쓴 글씨를 읽기 위해서는 거울에 비춰봐야만 한다. 미술사가들은 이런 그의 서체를 '거울 필체(mirror writing)'

〈자궁 안의 태아〉, 1511~1513년, 소묘, 30.5×20cm, 런던 윈저성 국립미술관

라고 부른다. 다 빈치
가 왜 이런 방법을 사
용했는지 정확히 알려
지지 않아서 미술사가
들은 여러 가지 이유를
추측했다. 첫 번째 다른
사람들에게 아이디어를

런던 빅토리아 앤 앨버트 박물관에
전시된 다 빈치의 노트.

뺏기지 않기 위해서, 두 번째 로마 가톨릭 교회가 반대하는 과학 아이디
어를 숨기기 위해서, 세 번째 손에 글씨가 번지지 않기 위해서이다.

이 밖에도 다 빈치가 그리고 쓴 다양한 기계의 설계도와 인문학적 기록
이 남아 있다. 소재 역시 동물학, 공기역학, 건축학, 의상 디자인, 군사 프
로젝트, 화석 연구, 물 연구, 수학, 기계, 음악, 광학, 철학, 로봇, 점성학, 천
문학, 무대 디자인, 도시 계획 등 광범위한 분야를 아우른다.

다 빈치는 평생 결혼도 하지 않고 다방면으로 연구하고 작품 활동을 이
어갔다. 그런데도 죽음을 앞두고 자신이 할 수 있는 일을 다 해보지 못했
다며 안타까워했다.

자신의 불완전한 내면을 인정할 수 없었던 다 빈치

다 빈치는 글을 쓰거나 그림을 그리는 것을 제외한 거의 모든 시간을 혼
자 사색하며 보냈다. 다 빈치는 고독할 때 영혼이 가장 맑고 깨끗해지며,
혼자일 때 자연을 정확히 감지할 수 있다고 생각했다.

다 빈치는 사색이 취미였지만 심리를 탐구한 기록은 거의 남기지 않았다. 수천 장의 노트에서 자신에 관해 이야기한 부분은 극히 드물다. 그래서였을까? 다 빈치의 자화상은 유화는 한 점도 없고 소묘로 된 작품이 유일하다.

이를 두고 후대 미술사가들은 모든 면에서 완벽을 추구했던 다 빈치가 자신의 내면에 감춰진 불완전함을 밖으로 드러내지 않으려고 자화상 그리는 것을 꺼렸다고 말하기도 한다. 의도하든 의도하지 않든 자화상을 통해 화가의 내면이 드러나기 때문이다.

소묘로 된 〈자화상〉(138쪽)은 다 빈치가 밀라노에서 로마로 이주하던 시기에 그린 것이다. 예순 살 무렵에 완성했다. 이때 다 빈치는 이미 자신의 탁월한 재능을 세상에 펼쳐 보였지만, 그림 속 화가는 성취감이나 희열과는 거리가 먼 표정을 하고 있다. 깊게 팬 주름은 삶이란 밖으로 드러난 성취가 아니라 내면에 침잠된 깨달음의 경지를 터득할 때 비로소 빛을 발한다는 메시지를 전하는 듯하다.

예순이 조금 넘은 나이였지만, 〈자화상〉 속 다 빈치는 실제보다 훨씬 나이 들어 보인다. 숱이 적고 곱슬곱슬한 화가의 머리카락은 길고 덥수룩한 수염과 만나 아래로 흘러내리며 주름진 얼굴에 그윽한 분위기를 자아낸다. 고민에 빠진 얼굴로도 보인다. 노화가의 고민은 환경적 문제와도 연관된다. 당시 다 빈치는 정치적 소용돌이에 휘말려 로마로 거처를 옮겼다. 로마에서 성베드로대성당 공사에 참여하고자 했지만 새로운 교황 레오 10세 Leo X, 1475-1521의 인정을 받지 못했다. 결국, 다 빈치는 새로운 후원자를 찾아 예순이 넘은 나이에 프랑스로 삶의 터전을 옮겨야 했다.

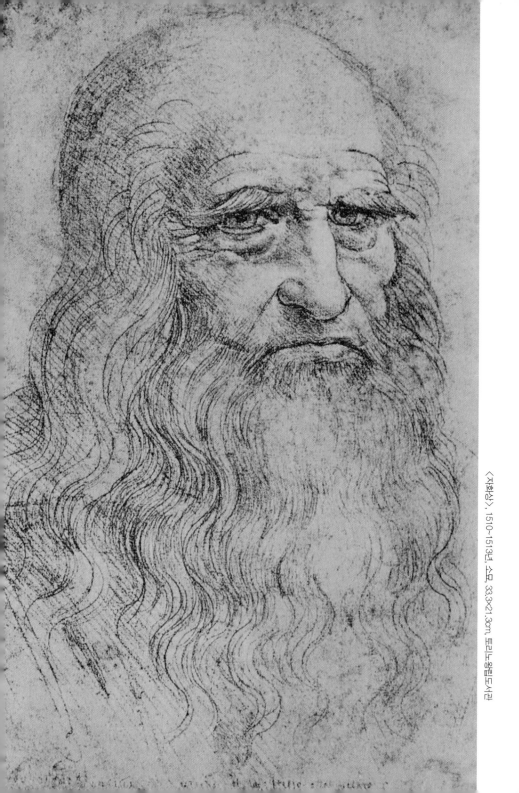

〈자화상〉, 1510~1513년, 스목, 33.3×21.3cm, 토리노왕립도서관

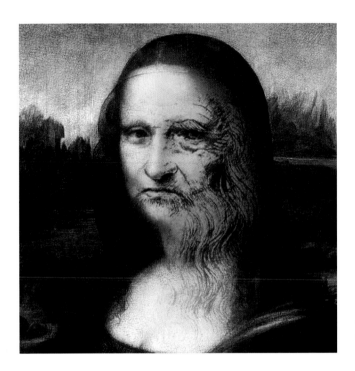

〈모나리자〉와 다 빈치의
〈자화상〉을 컴퓨터로
합성한 결과

이 작품 외에 다 빈치의 또 다른 자화상이라고 지목되는 작품이 있다. 희미하게 미소짓는 여인의 초상화로 보이는 〈모나리자〉(130쪽)다. 1996년 영국 컴퓨터 그래픽 전문가 릴리안 F. 슈바르츠Lillian F. Schwartz, 1927~는 기상천외한 실험을 했다. 컴퓨터를 이용해 〈모나리자〉와 다 빈치의 〈자화상〉을 오버랩한 것이다. 그 결과 두 인물의 눈, 이마와 머리카락의 경계선, 코 등의 윤곽이 완벽하게 일치한다는 사실을 발견했다. 이에 따라 슈바르츠는 〈모나리자〉가 다 빈치의 자화상이라는 결론을 내렸다.

다 빈치는 왜 자신의 얼굴을 〈모나리자〉에 남겼을까? 모나리자는 남녀 양성을 모두 띠고 있는데, 이는 화가의 눈에 가장 이상적인 결합 방식이

었다. 고대 이집트 신화에서 생육을 담당하는 남신의 이름이 아몬(Amon)이고, 여신의 이름이 리사(Lisa)다. 이 두 이름을 살짝 변형해서 합치면 모나리자(Monalisa)가 된다. 다 빈치는 남성과 여성을 평등하게 하나로 합치는 방식으로 기독교로 대표되는 서양의 남성우월주의를 은밀하게 비판했다.

한편, 정신분석학자 프로이트Sigmund Freud, 1856~1939는 〈모나리자〉 속 여인의 미소를 다음과 같이 해석했다. "여인은 선과 악, 잔인과 자비, 얌전과 앙큼을 품고서 웃고 있다." 프로이트는 다 빈치가 〈모나리자〉에 생모와 계모에 대한 배치된 감정을 담았다고 주장했다. 그렇지만 다 빈치는 생전에 프로이트의 말을 수긍할 만한 어떤 말이나 글을 남기지 않았다. 검증할 방법이 없는 가설은 흥미로운 이야기일 뿐이다.

모나리자의 미소가 과학인 이유

그림을 통해 자신을 드러내는 것을 꺼렸던 다 빈치가 〈자화상〉과 〈모나리자〉 말고 자신의 모습을 그린 작품이 있다. 1481년에 그린 대형 제단화 〈동방박사의 경배〉에 그는 자신의 젊은 시절 모습을 그려넣었다. 1482년 화가가 밀라노로 떠나는 바람에 결국 이 그림은 미완성으로 남았다.

〈동방박사의 경배〉는 르네상스 시대에 가장 많이 그려진 종교적 주제를 담고 있다. 화면 중앙에는 아기 예수를 안고 있는 성모가, 그녀 양옆으로 세 사람의 동방박사가 있다. 동방박사들은 베들레헴으로 찾아와서 갓 태어난 예수 그리스도에게 경배하고 있다. 화면 왼쪽에는 폐허가 된 이교

〈동방박사의 경배〉, 1481년, 패널에 유채, 246×243cm, 피렌체 우피치미술관

도들의 건물이, 오른쪽에는 말을 타고 싸우는 남자들이 그려져 있다. 다 빈치는 1478~1481년에 걸쳐 배경의 건물과 말을 스케치하며 작품의 완성도를 높이고자 노력했다.

　그림 속 다 빈치는 화면 가장 우측에 서 있는 키가 큰 젊은이다. 15세

〈동방박사의 경배〉 속 다 빈치의 모습.

기 이탈리아 화가들은 화면에 여러 인물을 그릴 때 종종 자신의 모습을 그려넣었다. 그림 속에 등장하는 화가는 그림 밖을 응시해서 자신이 창작한 허구의 도상과 감상하는 사람의 현실 세계 사이를 이어주는 중개인 역할을 한다. 어떤 학자는 이를 두고 '해설자'라고 부른다. 다 빈치가 〈동방박사의 경배〉를 그렸을 당시 이러한 해설자 화법이 화가들 사이에서 유행했다.

다 빈치는 노트에 "당신이 손을 담근 강물은 지나간 마지막이면서 오고 있는 첫 물"이라고 적었다. 지금 이 순간 눈에 보이고, 손으로 만질 수 있는 모든 것에 궁금증을 갖고 '현실의 강물'에 몸을 담그라는 이야기다. 상상은 자유롭게 하되 현실과의 결합을 등한시해서는 안 된다고 주장한 것이다. 직접 적은 말처럼 그는 눈에 보이는 모든 것에 관심을 두었다. 그리고 다방면에 걸친 연구와 실험을 통해 자신의 상상을 현실화하기 위해 애썼다.

또 다 빈치는 이렇게 말했다. "상상만으로 자연과 인간 사이의 통역자가 되려고 하는 예술가들을 믿지 마라." 과학과 예술을 조화롭게 통섭한 천재만이 할 수 있는 말이다. 그는 화가이자 실험을 통해 가설을 입증하는 걸 중요하게 여긴 과학자였다. 자유롭게 상상하고 치밀하게 검증하려는 노력 덕분에, 다 빈치의 상상은 허상이 아닌 실현 가능한 현실로 남게 되었다._da Vinci

삶은 평범하게,
예술은 비범하게

외젠 들라크루아
Eugène Delacroix, 1798~1863

Obituary

색채를 불타오르게 한 마술사

역사적 격변기인 19세기를 산 예술가치고
들라크루아의 삶은 대체로 평범했다.
그러나 예술적 기질은 매우 비범했다.

1863년 여름, 들라크루아가 예순다섯에 작고했다. 1862년 겨울부터 그는 심한 인후염을 앓았고, 1863년 6월 의사에게 더는 손 쓸 방도가 없다는 말을 들었다. 들라크루아는 죽음을 목전에 두고 유언장을 쓰고 친구들에게 선물을 보냈다. 평생 자신의 곁을 지킨 가정부 제니에게는 막대한 재산을 상속했다. 그리고 사후에 그의 그림과 스튜디오를 처분해달라고 부탁했다. 제니는 평생 독신으로 산 화가의 곁에 남은 유일한 사람이었다.

들라크루아는 1798년 프랑스 샤랑통(Charenton)에서 태어났다. 아버지는 그가 일곱 살인 1805년에 사망했다. 이듬해에 파리의 리셀 앵페리알 기숙학교에 들어가 고전 교육을 받았고, 1815년부터 프랑스 신고전주의 화가 피에르 게랭에게서

미술을 배웠다. 이곳에서 들라크루아는 훗날 낭만주의의 선구자가 되는 제리코와 친분을 쌓게 된다. 1816년에는 국립미술학교에 입학했고, 1822년 〈단테의 배〉로 살롱전에 데뷔했다. 지옥에서 탈출하려는 사람들의 모습을 강렬하게 묘사한 이 작품은 심사위원들의 주목을 받았다.

그런데 일부 평론가들은 이 작품이 고전주의의 이상에 부합하지 않는다고 비판했다. 들라크루아가 정부의 주문을 받고 싶다면 화풍을 바꿔야 한다고 경고하는 평론가도 있었다.

당시 미술계는 르네상스 예술을 최고로 여기는 신고전주의가 대세였다. 들라크루아는 예술가들이 고정관념에서 벗어나 새로운 방향으로 나아가야 한다고 생각했다. 1825년에는 폭넓은 경험을 위해 영국으로 건너갔다. 그는 풍경화가 터너와 컨스터블에게 영향을 받아 더 풍부한 표현법을 구사했다.

신고전주의 화가 앵그르는 기성 화단에 반하는 들라크루아의 회화에 반감을 드러냈다. 들라크루아도 이에 맞서 앵그르의 소묘가 '퇴색한 소묘'라고 비판했다. 두 사람은 첨예하게 대립했다. 앵그르는 들라크루아가 아카데미 데 보자르의 회원이 되는 걸 막고자, 노쇠한 몸으로 회의에 참석하기도 했다. 그러나 노화가의 반대가 무색하게, 이듬해인 1857년 들라크루아는 아카데미 데 보자르의 회원이 됐다.

들라크루아는 미술 외에도 문학과 음악 등 다양한 예술 분야에 조예가 깊었다. 『파우스트』 프랑스판의 삽화를 그리기도 했는데, 이 삽화를 본 괴테는 작가도 포착하지 못한 세세한 부분까지 알아내고 표현했다며 탄복했다. 들라크루아는 '피아노의 시인'으로 불린 쇼팽의 지음(知音)이었다. 1834년 들라크루아는 낭만주의 화풍으로 오랜 벗의 얼굴을 그렸는데, 그가 그린 날카롭고 고독한 쇼팽의 모습은 이후 예술가의 표상이 되었다.

역사적 격변기인 19세기를 산 예술가치고 들라크루아의 삶은 대체로 평범했느나, 예술적 기질은 매우 비범했다.

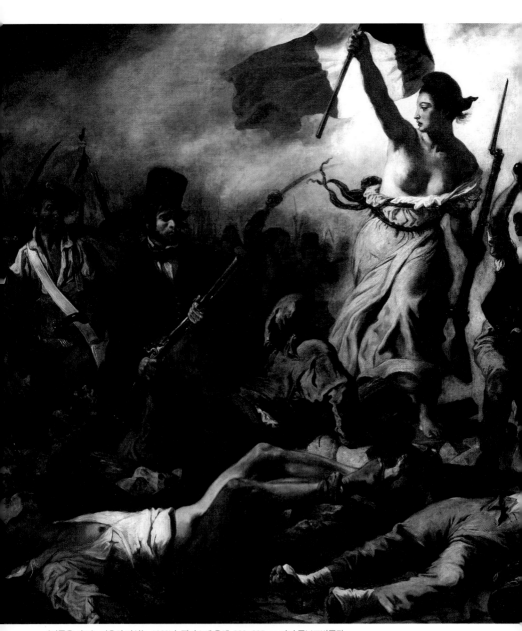

〈민중을 이끄는 자유의 여신〉, 1830년, 캔버스에 유채, 260×325cm, 파리 루브르박물관

Eug. Delacroix

들라크루아가 1827년에 완성한 〈사르다나팔루스의
죽음〉(148쪽)은 낭만주의 회화의 선언서로 여겨졌다.
같은 해에 프랑스 소설가 빅토르 위고 Victor Hugo, 1802~1885
가 낭만주의 문학의 선언으로 일컬어지는 「크롬웰 서
문」을 발표한 것과 맞물렸기 때문이다.

〈사르다나팔루스의 죽음〉은 영국 시인 바이런 6th Baron
Byron, 1788~1824의 희곡을 바탕으로 한다. 들라크루아는 문
학적 상상력을 가미해 원작과 다른 느낌으로 그림을
완성했다. 백성을 아낀 고대 아시리아의 왕 사르다나
팔루스가 반란군에게 패한 후 스스로 장례용 장작더
미에 뛰어들었고 애첩들도 그 뒤를 따랐다는 것이 원
작 내용이다. 그런데 그림 속 사르다나팔루스는 모든

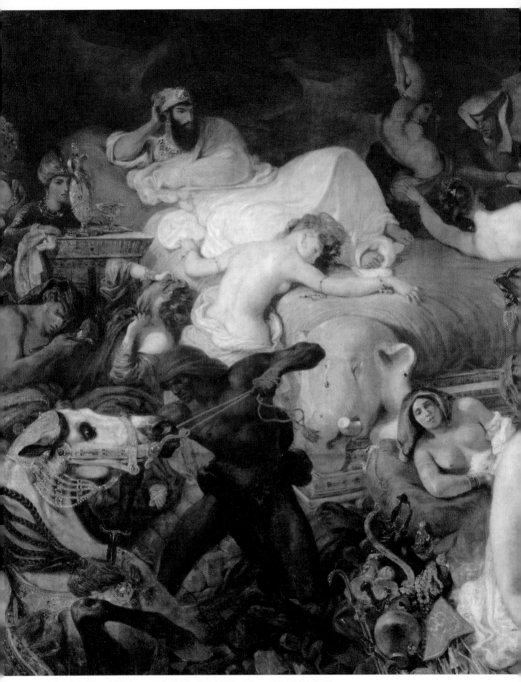

〈사르다나팔루스의 죽음〉, 1827년, 캔버스에 유채, 392×496cm, 파리 루브르박물관

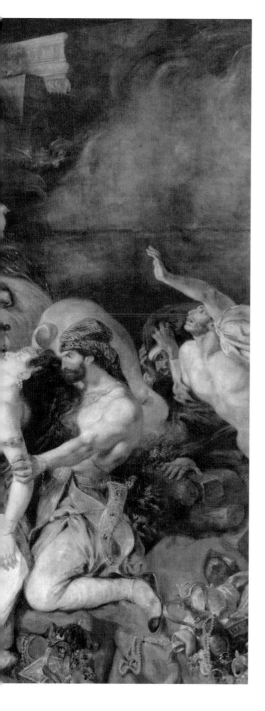

애첩과 시종을 학살하는 인물로 묘사됐다. 들라크루아만의 해석이 더해진 셈이다.

잔인한 소재와 함께 붉고 강렬한 색채와 혼란스러운 구성도 큰 화제를 불러일으켰다. 색채와 질감을 강조한 들라크루아의 표현 기법은 작품이 더 자극적으로 보이게 한다. 당시 사람들은 들라크루아가 안정된 구조, 절제된 색조를 사용하는 신고전주의 미술을 제멋대로 흩뜨려놓았다고 비난했다. 반면, 빅토르 위고는 〈사르다나팔루스의 죽음〉이 시대의 결정적 전환점이 될 작품이라며 높이 평가했다.

들라크루아는 그림을 그릴 때 이성보다 감성을 중시했다. 뛰어난 인체 비율을 구현하는 것보다 인물들이 뭘 느끼는지 표현하는 게 더 중요하다고 생각했다. 그래서일까? 그의 작품 앞에 서면 유독 가슴이 두근거린다.

소리 없는 아우성

들라크루아의 작품은 "관람자의 열정을 밖으로 끌어낸다" "가슴을 뜨겁게 만든다"는 평가를 받는다. 어떤 비평가는 그의 작품이 대사 없이 몸짓만으로 생각과 감정을 표현하는 팬터마임 같다고 평가하기도 했다. 들라크루아가 감정을 극대화시키는 화풍을 구사했기 때문이다.

살롱전에서 처음 입상한 작품인 〈단테의 배〉에도 이러한 특징이 잘 드러난다. 이 작품은 단테Alighieri Dante, 1265~1321의 『신곡』 지옥편 제8곡에서 영감을 얻은 것이다. 그림 속 단테는 붉은 두건을 두르고 있다. 단테 옆에 있는 사람은 고대 로마의 시인 베르길리우스Publius Vergilius Maro, BC 70~BC 19로 지옥을 안내하고 있다. 두 사람은 달려드는 사람들을 달갑지 않은 눈으로 바라본다. 배 아래쪽은 지옥이며, 그곳에 있는 사람들은 단테의 배로 올라가기 위해 필사의 사투를 벌이고 있다. 작품 속 인물들은 감정을 여과 없이 분출하고 있다.

프랑스 7월혁명을 소재로 한 〈민중을 이끄는 자유의 여신〉(146쪽)을 보자. 프랑스 국왕 샤를 10세Charles X, 1757~1836는 1830년에 선거에서 패하자, '7월 칙령'을 통해 출판의 자유를 금지하고, 의회 해산과 선거권 제한 등을 발표했다. 분노한 파리 시민들은 반정부 투쟁을 전개했다. 파리 곳곳에서 시민과 정부군이 치열한 시가전을 벌였다. 시가전을 목격한 들라크루아는 형에게 심경을 고백했다. "지금 나는 역사를 그리는 중이야. 나는 비록 함께 싸우지는 못했지만, 조국을 위해서 그림을 그려볼 작정이야." 들라크루아가 그린 '역사'가 바로 〈민중을 이끄는 자유의 여신〉이다.

총칼로 무장한 시민들은 자욱한 포탄 연기와 동지들의 주검에도 굴하

〈단테의 배〉, 1822년, 캔버스에 유채, 189×246cm, 파리 루브르박물관

지 않고 전진하고 있다. 시민군의 선두에는 가슴을 드러낸 채 한 손에는 삼색기, 다른 손에는 장총을 든 여인이 있다. 여인은 실재하는 인물이 아니라 자유의 여신을 상징한다. 들라크루아는 실제 사건을 묘사하면서 고전적인 알레고리를 활용해 시가전 장면을 재구성했다.

〈민중을 이끄는 자유의 여신〉이 1831년 살롱전에 공개되었을 때 대중은 환호했다. 7월혁명으로 권력을 잡은 루이 필리프Louis Philippe, 1773~1850는 왕위에 오른 기념으로 이 작품을 사들였다. 그러나 실상은 작품의 힘을 간파한 필리프가 대중의 시야에서 작품을 치워버리기 위해 사들인 것이다. 〈민중을 이끄는 자유의 여신〉은 오랫동안 창고에 갇혀있다가, 1874년이 되어서야 루브르박물관에 걸렸다.

괴테와 쇼팽에게 찬사를 받은 화가

들라크루아의 뛰어난 상상력은 문학적 소양에서 비롯됐다. 그는 청년 시절에 단테, 셰익스피어William Shakespeare, 1564~1616, 바이런 등 위대한 작가들의 작품을 탐독했다. 그가 탐독한 문학 작품은 창작의 원천이 되었다.

들라크루아는 독일 작가 괴테Johann Wolfgang von Goethe, 1749~1832가 쓴 희곡 『파우스트』의 프랑스판 삽화를 그리기도 했다. 괴테는 들라크루아가 제작한 『파우스트』 석판화를 보고, 여러 버전의 삽화 중 최고라고 격찬했다.

들라크루아는 음악에도 남다른 관심을 보였다. 그는 자신이 화가가 되지 않았다면 희곡작가나 음악가가 되었을 것이라고 입버릇처럼 말했다. 쇼팽Fryderyk Franciszek Chopin, 1810~1849은 들라크루아의 예술적 동지였다. 두 예술가는 미술과 음악에 낭만주의의 숨결을 불어넣었다. 쇼팽은 새로운 곡을 쓸 때마다 들라크루아에게 의견을 구했다. 그리고 1849년 10월 17일 쇼팽이 결핵으로 숨을 거뒀을 때, 장례를 주도한 것도 지음(知音) 들라크루아였다.

들라크루아가 그린 〈쇼팽의 초상〉은 음악가의 초상화 중 가장 유명한

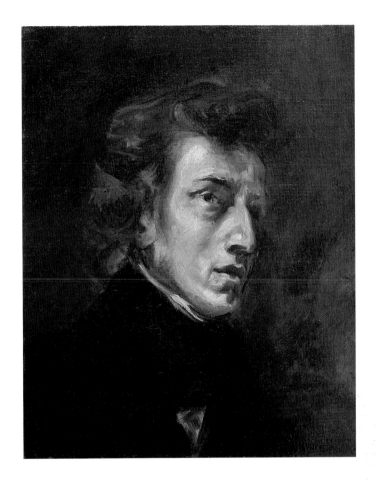

<쇼팽의 초상>,
1834년,
캔버스에 유채,
46×38cm,
파리 루브르박물관

작품 가운데 하나다. 허공에 시선을 둔 쇼팽은 어딘지 모르게 불안해 보인다. 그 이유는 쇼팽이 피아노를 연주하는 모습을 그렸기 때문이다. 쇼팽이 연주 중에 감정을 억누르지 못하는 순간을 들라크루아가 포착한 것이다. 이 그림은 원래 쇼팽의 연인이자 작가 조르주 상드 Georges Sand, 1804~1876 를 함께 그린 초상화였으나, 현재는 각각 독립된 초상화로 남아 있다.

멜랑콜리와 불안을 머금은 늑대

'문학을 그린 화가' 들라크루아는 자화상을 그릴 때도 어김없이 상상력을 발휘했다. 〈스물세 살의 자화상〉은 자신의 모습을 월터 스콧Walter Scott, 1771~1831의 소설 『람메르무어의 신부』에 등장하는 레이븐스우드나 셰익스피어의 희곡 『햄릿』의 주인공처럼 그렸다. 레이븐스우드와 햄릿 모두 작품 속에서 비극적인 상황에 처한 인물이다. 들라크루아는 이 그림을 그릴 당시 자신이 처한 상황을 소설의 등장인물에 대입함으로써 어둡고 우울하게 묘사했다. 들라크루아는 비극이 주는 카타르시스야말로 문학이라는 매체에서 얻을 수 있는 최고의 미덕이라고 생각했다.

들라크루아는 야생동물, 특히 사자와 호랑이 같은 맹수 그림을 많이 남겼다. 야생동물은 낭만주의적 상상력을 표출할 수 있는 훌륭한 수단이었다. 이국 문화에 관

〈스물세 살의 자화상〉, 1821년, 캔버스에 유채, 41×33cm, 파리 외젠 들라크루아국립박물관

심이 많았던 들라크루아는 파리의 식물원과 동물원을 즐겨 찾았다. 사나운 맹수가 우리 안에 갇혀 있는 모습은 들라크루아의 감성을 자극했다. 그는 자신의 가슴 속에 있는 자유를 향한 억눌린 욕망을 맹수에 투영했다. 그가 그린 사자와 호랑이 그림은 40점이 넘는다.

작품 전반에 감도는 격정적인 분위기와 상반되게 들라크루아의 내면은 심약했다. 발표하는 작품마다 찬반이 심하게 엇갈리는 가운데 비평가들의 혹평에 가슴앓이했으며, 아카데미 데 보자르 회원 선출에 일곱 번이나 고배를 마셨다. 1859년 살롱전에 출품한 작품이 혹평을 받자, 이후 살롱전에 작품을 내지 않았다.

생전에 비평가들은 그에게 호의적이지 않았다. 들라크루아의 호랑이 그림을 본 비평가는 "특이한 화가 들라크루아는 사실적인 호랑이는 그릴 수 있지만, 인간다운 인간을 그린 적은 없다"고 조롱하기도 했다. 〈민중을 이끄는 자유의 여신〉이 공개되었을 때도 비평가들은 맹렬하게 비난했다. 아름다워야 할 여신이 너무 더럽게 묘사되었다는 이유에서였다.

들라크루아의 작품은 하나같이 어둡고 우울하다. 그를 필두로 '우울'은 회화의 중심 소재가 되었다. 시인 보들레르^{Charles Pierre Baudelaire, 1821~1867}는 들라크루아 작품에 흐르는 우울한 정서를 높이 평가했다. 그리고 들라크루아의 예술적 비범함을 이렇게 표현했다. "그는 미술사라는 거대한 사슬에서 가장 중요한 고리이며, 누구도 그의 자리를 대신할 수 없다."

들라크루아와 반목했던 신고전주의의 대변자 앵그르^{Jean Auguste Dominique Ingres, 1780~1867}는, 그의 그림을 보고 "양 떼들 사이로 늑대를 풀어놨다"고 한탄했다. '양'은 정돈된 화풍의 신고전주의를, '늑대'는 자유로운 붓질과 화

〈사자 사냥〉, 1855년, 캔버스에 유채, 57×74cm, 스웨덴국립미술관

려한 색채로 우울, 불안, 분노, 폭력성 등 인간 내면에 자리한 어둠을 전면에 내세운 들라크루아의 작품을 가리킨다. 앵그르의 혹평에 들라크루아는 큰 상처를 받았을 것이다. 그러나 행간의 의미를 짚어보면, 신고전주의의 시대가 막을 내리고 낭만주의의 시대가 도래했음을 선언하는 의미로 해석할 수도 있다. 늑대가 사냥을 시작한 이상 양의 운명은 자명하다. 우울한 한 마리 양은 회화의 해방자가 되어, 근대 회화의 문을 열었다.

— Delacroix

Gallery of Life
09

나는 반항한다,
고로 존재한다

귀스타브 쿠르베
Gustave Courbet, 1819~1877

Obituary

지금, 여기 살아 숨 쉬는 현실을 그리다

쿠르베는 망명지에서 병을 얻어 사망했다.
시대와 불화한 예술가의 마지막 길은 몹시 쓸쓸했다.

1877년의 마지막 날, 화가 쿠르베가 사망했다. 정치적 이유로 스위스로 망명한 그는 죽을 때까지 조국인 프랑스로 돌아가지 못했다.

쿠르베는 1819년 부유한 집안에서 태어나 평범한 유년 시절을 보냈다. 부모의 뜻에 따라 법률을 공부했지만 이내 미술에 이끌려 그림 그리기에 열중했다. 다행히 가족들은 그의 뜻을 지지했고, 아버지는 아들에게 전폭적인 지원을 약속했다.

스무 살이 되던 해인 1839년, 쿠르베는 미술 공부를 위해 파리로 이주했다. 화가 지망생이던 시절부터 그는 반항적 기질을 표출했다. 다른 화가들과 달리 국립미술학교를 다니지 않고 사설 아카데미에서 그림을 배웠으며, 루브르박물관에서 거장의 작품을 모사하는 등 독학으

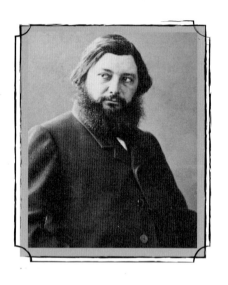

로 실력을 키워나갔다. 1844년에는 스물다섯이란 젊은 나이로 살롱전에 입선했다. 그러나 아카데미풍의 이상적인 그림을 높게 평가하던 주류 미술계는 쿠르베에게 큰 관심을 보이지 않았다.

1846년에 쿠르베는 네덜란드와 벨기에 등을 여행하며 렘브란트의 그림을 눈여겨봤고, 보통 사람의 일상을 주

제로 한 장르화에 관심을 두게 되었다. 1850년에는 시골 마을의 장례식을 그린 〈오르낭의 매장〉을 세상에 내놓았다. 작품 속 사람들은 햇볕에 그을린 얼굴로 낡은 옷을 입고 있는 등 지극히 평범한 모습을 하고 있다. 비평가들은 현실을 지나치게 사실적으로 그렸다는 이유로 〈오르낭의 매장〉을 '불경스러운 회화'라고 비난했다. 신과 영웅을 그린 그림에 익숙했던 대중 역시 이 작품에 당혹감을 표했다. 쿠르베는 부정적인 평가에도 불구하고 〈돌 깨는 사람들〉, 〈체질하는 사람들〉 등 보통 사람의 일상을 캔버스로 옮기는 일을 그만두지 않았다.

1855년 쿠르베는 7년간의 예술 인생을 한 화면에 담은 〈화가의 작업실〉을 완성했다. 그는 이 작품을 파리만국박람회에 전시하길 원했지만, 주최 측에서 전시를 거부했다. 그러자 쿠르베는 전시장 근처에 임시 건물을 세우고 그곳에 〈화가의 작업실〉을 포함한 자신의 작품 40점을 전시했다. 그는 이 전시회를 '사실주의 전시관(Pavillon du Realism)'이라고 이름 붙였다. 후대 미술사가들은 이 전시회가 사실주의의 시작을 알리는 주요한 이벤트였다고 평가한다.

쿠르베는 화가는 물론 정치가로도 활동했다. 1871년에 그는 파리 시민과 노동자가 설립한 자치 정부 '파리코뮌(Commune de Paris)'에 가입하여 반정부 시위에 가담했다. 이때 쿠르베는 분노에 찬 청년들과 함께 프랑스 제국의 상징물을 부쉈고, 결국 재판부에 회부됐다. 그는 징역 6개월과 벌금형을 선고받았다. 쿠르베가 출소하자, 정부는 전 재산과 그림을 몰수했고 그가 파괴한 시설에 대한 엄청난 배상금을 요구했다. 결국 쿠르베는 파산을 피해 스위스로 망명했고, 망명지에서 병을 얻어 사망했다. 시대와 불화한 예술가의 마지막 길은 몹시 쓸쓸했다.

〈만남〉, 1854년, 캔버스에 유채, 129×149cm, 몽펠리에 파브르미술관

Gustave.
Courbet.

　고대를 제외하면 대부분 시대에서 동성애는 잘못된 사랑으로 치부됐다. 쿠르베가 살았던 19세기 프랑스에서도 동성애는 사회적으로 금기됐다. 그럼에도 문학계에서는 소설가 발자크 Honore de Balzac, 1799~1850와 시인 보들레르 등이 동성애를 주제로 한 작품을 내놓았다. 반면 미술계에서는 엄격한 도덕률과 교육적 규범에 따라 그림의 주제를 선정해야 한다고 주창했고, 동성애를 다룬 화가는 거의 없었다. 동성애를 다룬 경우, 그리스 신화를 차용해 에둘러 표현하거나 작은 판화로만 제작했다.

　그런데 놀랍게도 쿠르베는 〈잠〉(162쪽)을 통해 동성애를 직접적으로 묘사했다. 고풍스러운 방에서 두 여인은 서로에게 꼭 붙어 자고 있다. 한쪽 다리를 연인에게 얹은 자세는 매우 도발적이다. 구불거리는 머리카락과 매끈한 피부는 손으로 만질 수 있을 것처럼 사실적으로 묘사됐다. 이로써 작품 속 퇴폐미와 관능미가 강조됐다. 색채 역시 에로틱함을 부각할 수

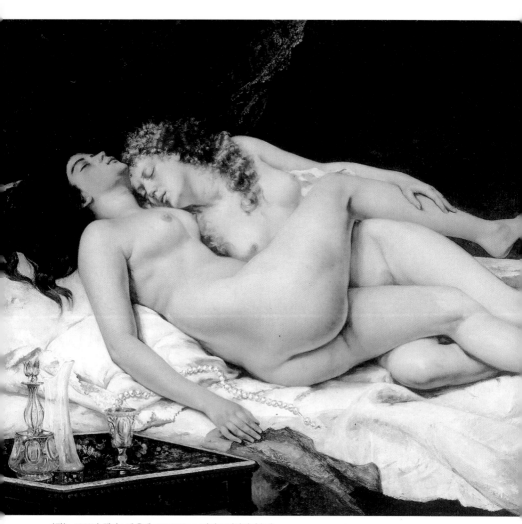

〈잠〉, 1866년, 캔버스에 유채, 135×200cm, 파리 프티팔레미술관

있는 것을 사용하였다.

　파격적인 작품에서 엿볼 수 있듯 쿠르베의 성격은 대
담했다. 그는 사회적 규범을 무조건 따르지 않았고, 새로
운 시도를 거듭했다. 그래서 쿠르베가 작품을 내놓을 때
마다 미술계에는 열띤 토론의 장이 열렸다. 누군가는 그
를 '혁명가'라고 불렀고 또 다른 누군가는 그를 '골칫덩
어리'라고 불렀다.

파격의 품격을 보여준 자화상

스무 살 무렵, 쿠르베는 미술학교 대신 루브르박물관으로
향했다. 거장들의 작품에서 배울 게 더 많았기 때문이다.
그가 가장 많은 영향을 받은 화가는 렘브란트였다. 쿠르베
는 렘브란트 작품의 백미라 할 수 있는 명암 기법을 통해
그림에 극적 요소를 불어넣는 방법에 특히 관심이 많았다.

　렘브란트가 그랬던 것처럼 쿠르베도 여러 점의 자화상
을 그렸다. 다른 화가들의 자화상이 내면을 전하는 정적
인 그림이었다면 그는 서사적 요소를 담은 역동적인 자
화상을 그렸다. 구도와 형식이 이색적이라는 점도 쿠르
베만의 특징으로 꼽힌다.

　쿠르베의 자화상 가운데 가장 파격적인 작품은 〈절망
적인 남자〉다. 이 그림을 그릴 당시 스물여섯 살이었던

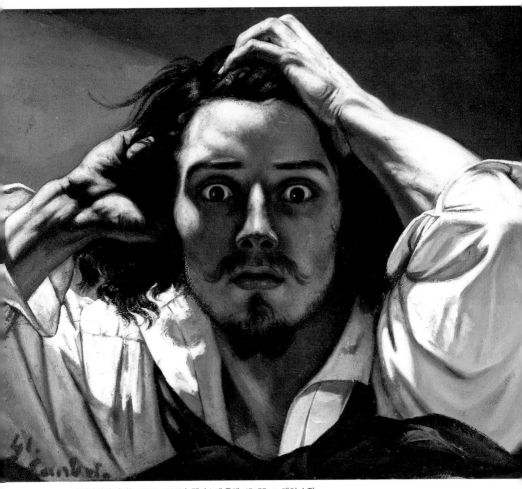

〈절망적인 남자〉, 1844~1845년, 캔버스에 유채, 45×55cm, 개인 소장

그는 매사 격정적이고 반항기 가득한 젊은이였다.

〈절망적인 남자〉에서 화가의 눈은 금방 폭발해버릴 것처럼 분노로 가
득 차 있다. 금방이라도 캔버스를 뚫고 나와 관람자에게 달려들 것 같다.

머리를 쥐어뜯는 두 손은 세상을 향한 절망감을 보여준다. 격정적인 순간을 스냅사진 찍듯이 포착한 생생한 묘사에서 사실주의 회화의 특성이 느껴진다.

당시 미술계 인사들은 쿠르베의 작품에 냉랭할 정도로 무관심했다. 〈절망적인 남자〉 역시 "한 풋내기 화가의 치기 어린 붓장난" 정도로 취급했다. 그러나 후대 사람들은 이 작품을 "미술사에서 가장 도전적이고 도발적인 자화상"으로 꼽는데 주저하지 않는다. 이 그림을 그린 의도가 어떠하건 쿠르베의 표현 양식은 기존의 틀을 부술 만큼 파격적이었다.

쿠르베가 그린 또 다른 이색적인 자화상은 〈화가의 작업실〉(167쪽)이다. 이 작품은 그가 화가로 활동하면서 영향을 받은 모든 걸 담고 있다. 작품의 부제는 '나의 7년간의 예술 인생을 정리하는 현실적인 상징(A Real Allegory of a Seven Year Phase in my Artistic and Moral Life)'이다.

화면의 중심에는 그림을 그리는 쿠르베 자신이 있다. 그림의 소재는 고향인 오르낭(Ornana)이다. 이젤 앞에는 그림에 몰두한 화가를 경이롭다는 듯 올려다보는 어린 소년이 있다. 소년은 모름지기 화가는 아이처럼 자발적이고 자유로운 창작 의지를 지녀야 하고 솔직한 시선을 가져야 한다는 화가의 신념을 보여주는 대상이다.

화가의 소개에 따르면, 그림의 오른쪽에는 쿠르베와 정신적 교류를 나누었던 사람들을 배치했다고 한다. 심각한 표정으로 의자에 앉아 있는 인물은 처음으로 문학에서 사실주의 운동을 전개한 작가 샹플뢰리(Champfleury, 1821~1889)다. 쿠르베에게 사실주의 미학을 소개한 장본인이기도 하다. 책상에 걸터앉아 책을 보는 남자는 시인 보들레르로, 쿠르베의 사상에 큰 영

향을 끼친 인물이다. 오른쪽 인물군 안쪽에는 쿠르베가 젊은 시절에 정신적으로 깊은 영향을 받았던 사회주의자 프루동Pierre Joseph Proudhon, 1809~1865도 있다.

그림 왼쪽에는 성직자, 정치가, 상인, 노동자 등으로 보이는 여러 계층의 인물군이 있다. 여기에는 당시 프랑스를 폭정으로 지배했던 나폴레옹 3세Napoleon III, 1808~1873도 있다. 그는 사냥꾼 차림으로 의자에 앉아 있다. 나폴레옹 3세의 시선을 따라가면 깃이 달린 커다란 모자, 악기, 칼이 보인다. 쿠르베는 낭만주의 예술가들이 좋아했던 사물들을 바닥에 널브러진 하찮은 모습으로 표현했다.

후대 미술사가들은 오른쪽 인물군은 화가의 정신세계를, 왼쪽 인물군은 화가의 현실을 상징한다고 말한다. 몇몇 미술사가는 이 그림의 흐름이 오른쪽에서

왼쪽으로 흐르고 있다는 점에 주목한다. 쿠르베와 오른쪽 사람들이 모두 왼쪽을 바라본다는 것이다. 이를 통해 그가 생각하는 사실주의 정신은 현실 그 자체를 담아내는 것이라고 해석하기도 한다.

이 거대한 작품은 쿠르베의 경험을 종합하여 만든 자화상이다. 자신을

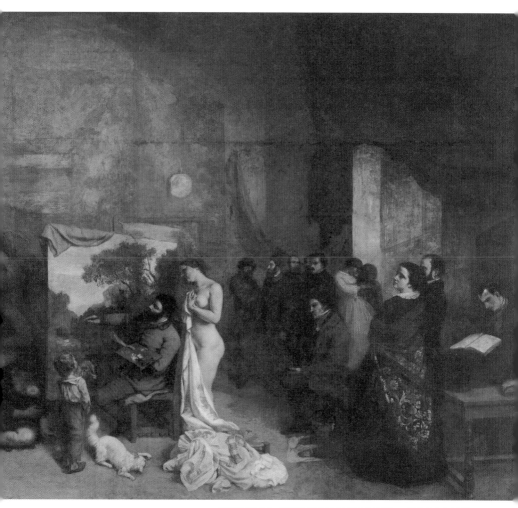

〈화가의 작업실〉, 1855년, 캔버스에 유채, 361×598cm, 파리 오르세미술관

둘러싼 모든 것을 담아낼 때 진정한 '나'를 표현할 수 있다고 생각했던 듯하다. 두 점의 자화상은 자신을 그릴 때도 파격적 시도를 감행했던 쿠르베의 성격을 보여준다.

지루할 정도로 평범한 일상 속에서 발견한 영감

미술사에서 쿠르베를 얘기할 때 '사실주의(Realism)'라는 수식어를 빼놓지 않는다. 평범한 일상을 있는 그대로 캔버스에 담는 사실주의를 표방한 그의 작품에는 매우 친숙한 장면들이 담겨 있다. 이에 반해 낭만주의나 고

전주의에 입각한 화가들은 보통 신화 속 주인공이나 영웅을 주제로 지나치게 과장하거나 미화했다. 그들의 그림은 정치적 주제를 담고 있어 선동에 활용되기도 했다. 이러한 기성 작품들이야말로 그의 눈에는 현실을 왜곡하는 위선으로 보였다.

1850년에 완성한 〈오르낭의 매장〉은 쿠르베의 사실주의가 시작되었음을 알리는 작품이다. 지금 볼 때는 특이할 게 없어 보이지만, 당시 사람들은 이 그림을 보고 깜짝 놀랐다. 쿠르베가 평범한 시골 사람들의 모습을 거대한 캔버스에 옮겼기 때문이다. 시골 사람 특유의 피부색과 복장을 그대로 보여주는 이 작품은 미화된 그림이 주류였던 당시 사회에 큰 충격을 안겨주었다. 가로 6m가 넘는 이 작품에 한 평론가는 "농부의 죽음에 이렇게 많은 양의 물감을 써야 했느냐"고 비난했다.

1854년에 완성한 〈만남〉(160쪽)은 쿠르베의 사실주의를 대표하는 또 다른 작품이다. 그는 몽펠리에산에 등산을 간 화가 자신이 우연히 후견인 브뤼야스 Alfred Bruyas, 1821~1876와 하인을 만난 장면을 그렸다.

〈오르낭의 매장〉, 1850년, 캔버스에 유채,
315×668cm, 파리 오르세미술관

그림 속 만남 자체가 전혀 극적이지도 않을뿐더러 묘사 방식에서도 상징물을 넣어 미화하려는 의도가 보이지 않는다. 즉, 그림의 소재 자체가 지극히 개인적인 화가의 소소한 일상이다.

쿠르베는 〈만남〉을 완성한 뒤 호기롭게 파리만국박람회에 출품하지만 돌아온 건 평론가들의 혹평뿐이었다. 어떤 평론가는 이 작품을 두고 "기성 화가가 그린 회화라고 볼 수 없을 정도로 무의미한 그림"이라고 평가 절하했다. 심지어 〈만남〉은 '안녕하세요, 쿠르베 씨'라는 조롱 섞인 부제가 붙는 수모를 당하기도 했다.

그러나 쿠르베는 삶에서 매일 반복되는 지극히 평범한 일상이야말로 가장 위대한 순간임을 깨달았다. 화가란 모름지기 지루할 정도로 평범한 것들에서 비범함을 발견할 수 있는 눈을 가지고 있어야 한다고 생각한 것이다.

보지 않은 것은 그릴 수 없다

'외설'은 쿠르베를 이야기할 때 빠짐없이 등장하는 단어다. 여성의 나체를 도발적으로 표현한 작품이 많기 때문이다. 그런데 그의 누드화가 동시대 비평가에게 원성을 샀던 이유는 따로 있었다.

쿠르베가 그린 최초의 누드화는 〈목욕하는 여인들〉이다. 그림의 여인은 막 목욕을 마친 듯 수건을 두르고 있다. 엉덩이가 펑퍼짐하며 뱃살도 접혀 있는 등 날씬한 몸매는 아니다. 그는 완벽한 비율을 뽐내는 몸이 아닌 평범한 여인의 몸을 그렸다. 다른 화가들처럼 누드화에 의미를 담거나

〈목욕하는 여인들〉, 1853년, 캔버스에 유채, 227×193cm, 몽펠리에 파브르미술관

상징물을 숨겨놓지도 않았다. 목욕하는 장면 자체를 묘사하는 데에만 집중했다.

비평가들은 여인의 몸을 미화하지 않고 그대로 표현했다는 이유로 〈목욕하는 여인들〉에 냉담한 반응을 보였다. 동시대 화가 들라크루아는 이

〈앵무새를 든 여인〉, 1866년, 캔버스에 유채, 129.4×195.6cm, 뉴욕 메트로폴리탄미술관

작품을 보고 얼굴을 찡그렸으며, 나폴레옹 3세는 우산으로 그림을 내리쳤다고 한다.

1866년에 〈앵무새를 든 여인〉을 발표했을 때도 비난은 이어졌다. 보수적인 비평가들은 누워 있는 여인의 자세가 볼품없고 머리카락이 마구 헝클어져 있다는 이유로, 이 작품에 혹평을 쏟아냈다. 〈목욕하는 여인들〉을 발표했을 때와 다른 점이 있다면, 젊은 화가들에게 꽤 인기를 끌었다는 점이다. 세잔Paul Cézanne, 1839~1906은 〈앵무새를 든 여인〉의 작은 버전을 지갑에 넣고 다니기도 했다.

쿠르베에게 왜 아름다운 여신의 몸을 그리지 않느냐고 묻는다면, 아마 그는 여신을 보지 못했기 때문이라고 답할 것이다. 그는 철저하게 사실에 입각한 그림을 그리고자 했다. 쿠르베의 누드화는 주류 미술계에 균열을 일으켰다. 쿠르베는 이상적인 누드화만을 그리는 제도권 미술

의 위선을 비난하며, 두 다리를 벌린 여성의 하반신을 그린
⟨세상의 기원⟩처럼 한층 더 적나라하고 사실적인 누드를
세상에 내놓았다.

양날의 검이 된 쿠르베의 반항

고전주의와 낭만주의를 신봉했던 주류 미술계
에 대한 쿠르베의 반항은 '사실주의'라는 새
로운 사조를 만들었다. 하지만 프랑스 정부
를 향한 반항은 엄청난 독이 되어 돌아왔다.
반정부 운동에 참여한 대가로, 쿠르베는 전
재산을 몰수당했고 끊임없이 감시당했다.
결국엔 고국을 떠날 수밖에 없었다.

　늘 '순응하느냐, 저항하느냐'의 기로에 서
있던 쿠르베는 항상 저항의 길을 선택했다.
어떠한 구속에도 얽매이지 않았던 쿠르베에
게 순응은 애초에 존재하지 않는 답이었다.

－Courbet

⟨팔을 올린 자화상⟩, 1840년경, 소묘,
26.7×19.7cm, 뉴욕 메트로폴리탄미술관

고독을 앓고
얻은 것과 잃은 것

폴 세잔

Paul Cézanne, 1839~1906

현대 미술의 문을 연 외톨이

*피카소의 입체주의, 마티스의 야수파, 칸딘스키와 몬드리안의 추상회화 등
현대 미술은 세잔으로부터 뻗어 나갔다.*

1906년 10월 21일, 엑상프로방스(Aix-en-Provence)에 갑자기 폭우가 내리기 시작했다. 밖에서 그림을 그리던 세잔은 두 시간 동안 비를 맞았고, 집으로 돌아오던 길에 쓰러졌다. 다행히 지나가던 마차가 그를 집으로 옮겼다. 노집사가 세잔의 팔다리를 주무르자 의식이 돌아왔다.

이튿날 세잔은 다시 야외로 나갔고 이내 쓰러졌다. 그리고 영원히 깨어나지 못했다. 세잔의 유해는 고향이자 안식처였던 엑상프로방스의 공동묘지에 안치되었다.

1839년 부유한 은행가의 아들로 태어난 세잔은 유복한 유년기를 보냈다. 열세 살에 그는 친구들에게 따돌림당하는 에밀 졸라를 구해주었고, 둘은 친구가 됐다. 두 사람은 시간이 날 때마다 근교를 산책하며 미술과 문학에 관한 많은

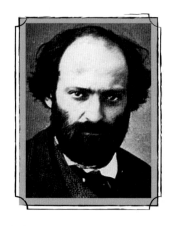

이야기를 나눴다. 화가를 반대했던 아버지의 강권에 따라 세잔은 1859년 법과대학에 입학했다. 하지만 2년 만에 학교를 그만뒀다.

1862년에는 본격적인 미술 공부를 위해 파리로 떠났다. 이 당시 세잔은 폭력적이고 에로틱한 소재를 주로 그렸다. 〈살인〉으로 대표되는 초기 화풍은 어둡고 거칠었다. 대중과 주류 미술계는 세잔을 인정하지 않았다. 1863년에는 살롱

전 심사위원에게 "권총으로 그린 그림" 같다는 혹평도 들었다.

1870년대에 들어서면서 세잔의 화풍은 완전히 변했다. 젊은 화가들의 멘토였던 피사로에게 인상주의 기법을 배웠고 야외로 나가 그림을 그리기 시작했다. 피사로의 조언 덕분에 세잔의 그림은 어둡고 침울한 화풍에서 벗어날 수 있었다.

빛의 흐름에 따라 순간적으로 변하는 사물의 색채를 묘사하고자 한 인상주의 채색 기법은 구조적 안정성이 떨어진다는 단점이 있었다. 세잔은 인상파가 놓친 형태를 되찾고, 대상을 찰나가 아닌 오랫동안 탐구함으로써 사물의 본질을 그려내고자 했다.

1874년에는 드가, 르누아르 등과 함께 인상파 전시회를 열었다. 시간이 흐르자 동료들은 하나둘 명성을 얻기 시작했다. 그러나 세잔은 여전히 무명화가였다. 극심한 열등감에 시달리던 그는 1880년에 파리를 떠나 고향 엑상프로방스로 돌아갔다.

파리에서 돌아온 후, 세잔은 사물의 본질을 파악하여 그림에 담아내겠다는 목표가 생겼다. 이때부터 〈사과가 있는 정물〉을 비롯한 정물화와 〈생 빅투아르 산〉 같은 풍경화처럼 자연을 작품의 주요 소재로 삼았다.

세잔의 꾸준한 노력은 1895년에 드디어 빛을 보게 됐다. 파리에서 가장 큰 미술상에게 발탁되어 그해에 첫 개인전을 열었고, 이 전시를 통해 젊은 화가들의 우상이 되었다. 피카소의 입체주의, 마티스의 야수파, 칸딘스키와 몬드리안의 추상회화 등이 세잔으로부터 뻗어 나갔다. '현대 미술의 아버지' 세잔은 생의 마지막 순간까지 그림을 그리다 숨을 거뒀다.

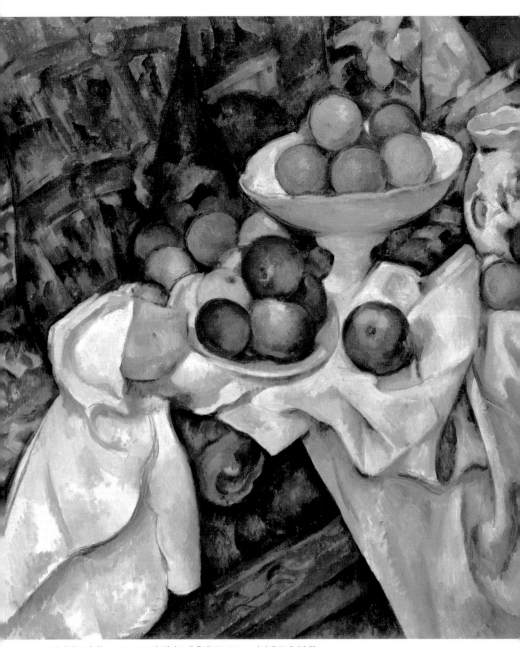

〈사과와 오렌지〉, 1895~1900년, 캔버스에 유채, 73×92cm, 파리 오르세미술관

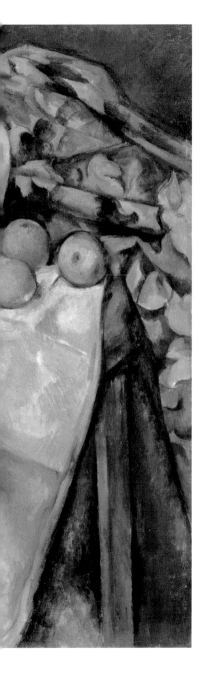

　'현대 미술의 아버지'로 불리는 세잔은 좋은 아들이 아니었다. 아버지 루이 오귀스트 세잔Louis-Auguste Cézanne, 1798~1886의 뜻을 순순히 따른 적이 없었다. 아버지가 권했던 법과대학을 2년 만에 그만두었고, 아버지가 싫어했던 에밀 졸라Emile Zola, 1840~1902와도 우정도 계속 이어갔다. 파리에서 지낼 때는 아버지 몰래 결혼까지 했다.

　사사건건 자신의 뜻을 거스르고 제멋대로 사는 아들이 못마땅했던 아버지는 경제적 지원을 완전히 끊어버렸다. 그러나 세잔의 생활고는 그리 오래가지 않았다. 머지않아 아

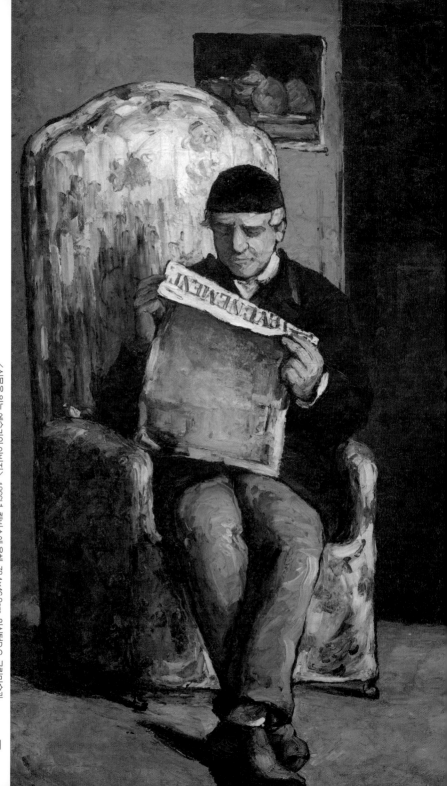

버지가 지병으로 숨을 거두면서 많은 유산을 상속받았기 때문이다. 막대한 유산을 상속받은 후, 세잔은 평생 돈 걱정 없이 그림만 그리며 살 수 있었다.

1866년 세잔은 신문을 읽고 있는 아버지를 그린 〈신문을 읽는 예술가의 아버지〉로 20년 만에 살롱전을 통과했다. 그림 속 아버지는 의자 끝에 걸터앉아 다리를 꼰 채 신문을 보고 있다. 의자에 아슬아슬하게 걸터앉은 노인이 앞으로 고꾸라지지 않을까 걱정된다.

그런데 세잔의 아버지가 살아 있었다면, 이 그림을 보고 격분했을 것이다. 그림 속 아버지의 손에 들린 신문 「레벤망」 때문이다. 이 신문은 생전에 그가 가장 못마땅해했던 아들의 친구 졸라가 소설을 연재했던 곳이었다. 세잔의 아버지는 살아 있을 때 이 신문을 한 번도 본 적이 없다. 그럼에도 세잔은 굳이 아버지 손에 이 신문을 쥐여주었다. 아버지가 자신과 친구의 관계를 인정해주길 바라는 마음을 담았던 듯하다.

벽에 걸린 작품은 세잔이 아버지를 그리기 직전에 그린 정물화이며, 화가로 성공하겠다는 의지를 담고 있다. 벽에 걸린 정물화는 아버지의 반대에도 굴하지 않고 자신은 평생 그림을 그릴 것이란 의지를 천명하고 있다.

〈신문을 읽는 예술가의 아버지〉는 세잔이 아버지를 그리워하며 그린 작품으로 보긴 어렵다. 그보다는 아버지의 속박으로부터 독립했음을 피력했다고 볼 수 있다. 이처럼 세잔은 아버지에게도 뜻을 굽히지 않는 고집불통이었다. 독불장군 같은 성격 때문에 어릴 적에도 거의 친구를 사귀지 못했고, 화가로 활동할 때도 불같은 성격으로 동료들과 잘 지내지 못했다. 부드러운 터치가 인상적인 그림과는 정반대다.

까다로운 화가가 요구한 모델의 조건

서른여섯 살에 그린 〈자화상〉 속 화가는 심술궂고 괴팍해 보인다. 잔뜩 치켜 올라간 눈썹은 예민하고 날카로운 성격을 나타낸다. 벗겨진 머리는 세잔의 인상을 더 비호감으로 만든다. 입술이 보이지 않을 정도로 덥수룩한 수염은 그가 오랜 기간 사교적인 활동을 하지 않았음을 알려준다. 세잔의 인상은 마치 고리대금업자나 교도관을 연상시킨다.

세잔은 이처럼 비호감형인 자기 얼굴을 30여 점이나 그렸다. 그가 자화상을 많이 그린 것은 자신의 모습을 후대에 남겨두기 위해서도, 자아를 탐구하기 위해서도 아니었다. 험상궂은 인상만큼 성격이 괴팍하고 사람들과 어울리는 것을 몹시 싫어해서 마음에 드는 모델을 찾지 못했기 때문이다. 그러다 보니 틈나는 대로 자신을 모델 삼아 자화상을 그리면서 다양한 실험을 했다. 물론 그는 심술궂은 표정의 자화상을 그리 흡족해하지는 않았다.

세잔은 모델을 세우면 최소 150번 정도 자세 교정했다. 게다가 그의 작업 시간은 매우 길었다. 감수해야 할 게 많은 일자리였기 때문에 모델들은 그의 제안을 거부하기 일쑤였다. 그래서 아내와 아들을 모델로 삼곤 했다. 가끔 후원자나 친구처럼 아주 가까운 관계에 있는 사람들이 모델을 서주는 경우도 있었다.

아내인 마리 오르탕스 피케 Marie-Hortense Fiquet, 1850~1922는 세잔의 까다로운 요구를 모두 맞출 수 있는 몇 안 되는 모델이었다. 두 사람은 모델과 화가로 만나 사랑을 키웠고, 피케는 열아홉 살에 세잔의 아내가 되었다. 그녀는 예술을 잘 알지 못했지만, 남편을 위해서라면 기꺼이 모델로 나섰다.

〈붉은 옷을 입은 마담 세잔〉 속 피케는 잘 꾸며진 방 안에 앉아 있는 모

〈자화상〉, 1875년, 캔버스에 유채, 64×53cm, 파리 오르세미술관

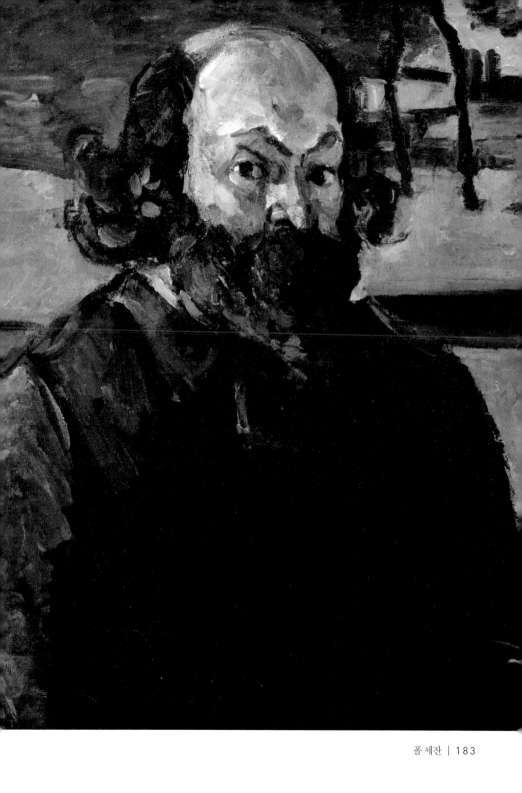

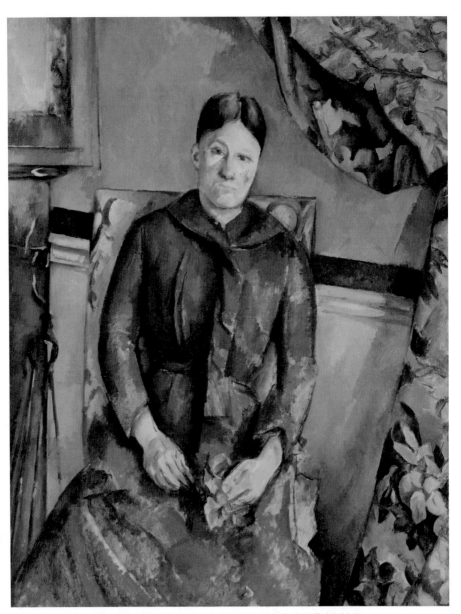

〈붉은 옷을 입은 마담 세잔〉, 1888~1890년, 캔버스에 유채, 116,6×89,5cm, 뉴욕 메트로폴리탄미술관

습으로 등장한다. 이 작품은 같은 소재를 그린 작품 중 유일하게 배경이 화려하다는 특징이 있다. 얼룩덜룩한 파란 벽, 왼쪽 벽난로 위 거울로 미루어볼 때, 이곳은 세잔 부부가 1888년부터 1890년까지 거주했던 파리의 아파트인 듯하다.

세잔을 만족하게 하는 모델이 적었다는 사실은 그의 성격이 얼마나 까다롭고 예민했는지를 말해준다. 하지만 세잔이 예술에 있어서만큼은 완벽함을 추구했다는 뜻도 된다. 세잔은 평생 이러한 성향을 고수하면서 작품 활동을 이어나갔다.

야성미를 풍기는 세잔의 초기 작품

파리에서 지낼 때 완성한 그림은 잘 알려진 세잔의 작품과 확연히 다르다. 이때를 '암흑의 시기'라고 부를 정도로, 세잔의 초기 그림은 매우 어둡고 거칠었다. 소재도 강간, 살인 등으로 자극적이었다.

쿠르베의 작품에 푹 빠져 있던 세잔은 팔레트 나이프를 사용하여 물감을 두껍게 올렸다. 이 당시 그림의 주요 색채가 검은색이었던 것도 쿠르베의 영향으로 추정된다. 훗날 세잔은 이때 그린 작품들에서 거친 야성미가 느껴진다고 말했다.

〈살인〉(186쪽)은 세잔의 초기 대표작이다. 그림 하단에는 양팔을 벌린 채 누워 있는 사람이 있다. 고개는 꺾여있고 입은 벌어져 있다. 그림 오른쪽에는 그의 몸을 꽉 누르는 사람이, 왼쪽에는 둔기를 휘두르는 사람이 있다. 두 사람이 살인의 가해자로 보인다. 두 사람의 행동이 두드러져 이

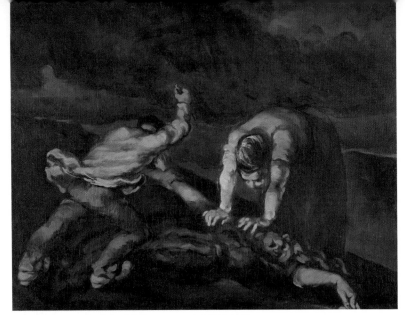

〈살인〉, 1867~1870년, 캔버스에 유채, 64×81cm, 리버풀국립미술관

상황은 매우 위협적으로 느껴진다.

세잔은 아마도 친구 졸라의 소설 『테레즈 라캥』을 읽고, 이 소재를 떠올린 것 같다. 『테레즈 라캥』은 여주인공이 내연남과 공모해 남편을 살해하는 내용이다. 세잔은 졸라의 소설을 늘 챙겨 읽었다.

세잔과 졸라는 30여 년간 친구였다. 예술이란 공통분모를 가진 두 사람은 편지를 주고받으며 우정을 키웠다. 그만큼 그가 세잔의 삶에서 차지하는 부분은 컸다. 고향을 떠나는 문제로 고민하던 세잔에게 용기를 불어넣은 사람도 졸라였다. 하지만 공고했던 우정은 1886년에 졸라가 발표한 소설 『작품』으로 깨지고 말았다. 『작품』의 주인공 랑티에는 비운의 화가이며 끝내 대중에게서 인정받지 못하고 죽는다. 세잔은 직감적으로 랑티에가 자신임을 알아챘다. 유일한 친구가 세상에 자신의 내밀한 이야기를 까발렸다는 사실에 분노했다. 두 사람은 이 소설이 출간된 후 한 번도 만나지 않았다.

오랜 기다림 끝에 마주한 사물의 본질

자그마한 일도 대수로이 넘기지 않았던 세잔의 까다로운 성품은 미술계에서도 유명했다. 주류 화단은 세잔을 성격파탄자 취급했고, 비주류였던 인상파 모임도 그를 불편해했다. 이런 세잔을 이해하고 감쌌던 사람은 피사로뿐이었다. 세잔은 피사로Camille Pissarro, 1830~1903를 스승이자 아버지로 생각하고 잘 따랐다.

어두운 색채를 고집하던 세잔에게 밝은색을 권한 사람도 피사로였다. 세잔은 그의 조언에 따라 밝은 햇빛 아래에서 변화하는 색채를 관찰하기 시작했다. 인상주의 화풍을 익히게 된 것이다. 햇빛 아래에서 순간적으로 나타나는 색채를 담음으로써, 세잔의 색채는 화려해졌다. 그러나 이 특징은 사물 형태를 지탱하는 윤곽을 붓 터치, 점, 면으로 분해하여 구조적 안정성을 떨어트렸다. 세잔은 자연 채광 아래에서 변화하는 색의 효과를 수용하면서도 고전주의의 조형미를 회복하는 방법을 찾아내려 애썼다.

세잔의 정물화에는 원, 원통, 원추의 형태로 표현된 사물이 많다. 1887년에 그린 〈물병, 컵, 사과가 있는 정물〉(188쪽)에서도 사물의 단순화된 형태를 찾을 수 있다. 사과는 원, 물병은 원통, 벽지와 테이블보는 원추의 형태를 기본으로 한다. 벽지와 테이블보는 세잔의 고향에 있던 생 빅투아르 산으로도 해석된다. 또 불연속적인 터치는 그가 인상주의 화법을 받아들이고 작품에 적용했음을 보여준다.

세잔은 〈물병, 컵, 사과가 있는 정물〉에 적용한 형태들을 사물의 구조를 이루는 본질로 보았고, 여러 정물화에 이 형태를 숨겨두었다. 화면의 균형과 물체의 구조적 본질을 표현하기 위해서 때로는 사물의 형태에 변형

〈물병, 컵, 사과가 있는 정물〉, 1877년, 캔버스에 유채, 60.6×73.7cm, 뉴욕 메트로폴리탄미술관

을 가하여 그 구조를 단순화하기도 했다.

결국 세잔은 기존의 전통적인 빛과 그림자로 질감을 표현하는 방법을 포기하고 사물에 추상적인 변형을 가함과 동시에 인상주의 화풍의 색채와 조형미를 결합했다. 이로써 화면 속 사물은 견고하고 안정적인 형태를 유지하면서도 색조의 순도를 유지하여 균형 잡히고 선명한 모습으로 구현되었다.

미술사 최고의 정물화로 꼽히는 〈사과와 오렌지〉(178쪽)는 세잔이 거듭해온 색채 실험의 결과물이라 할 수 있다. 세잔은 동그란 과일이 햇빛을 받아 바라보는 각도마다 색채가 달라지는 자연 채광 현상을 캔버스에 투영해냈다.

대상을 여러 방향에서 관찰하고 묘사하던 세잔의 실험은 피카소 Pablo Picasso, 1881~1973에게 영향을 끼쳐 입체주의로 이어졌다. 다양한 색채를 활용한 세잔의 그림에서 영감을 얻은 마티스Henri Matisse, 1869~1954는 색채를 주인공으로 내세운 야수파를 창시했다. 원, 원통, 원추 등 기본적인 도형 형태로 세상을 재편한 세잔의 실험은 추상회화의 밑거름이 됐다.

세잔은 정물화를 그릴 때 사물을 그리는 시간보다 관찰하는 데 더 많은 시간을 할애했다. 실제로 그는 어떤 사물을 그리기 위해 스물네 시간 아무것도 하지 않고 피사체만 바라본 적도 있었다. 예술가의 시선이란 무한한 인내를 바탕으로 한다는 것임을 깨달았던 것이다.

— Cezanne

GALLERY OF LIFE

Chapter 03

어둠이 빛을
정의한다

어둠을 최대한 깊이 꿰뚫어볼 때
그곳에서 어떤 것도 막을 수 없는 빛이 흘러나온다.
나는 실존의 문제를 뼛속 깊이 느껴보기 전까지는
우리에게 있는 모든 선함과 우리를 피해 가는 그 모든 악함에
감사한 마음을 가질 수 없다고 믿는다.

- 『질서 너머』, 조던 피터슨

Gallery of Life
II

메멘토 모리,
죽음을 기억하라!

에드바르 뭉크
Edvard Munch, 1863~1944

Obituary

타나토스의 얼굴을 그리다

*그림자처럼 따라다니던 질병과 죽음의 고통에서 해방되는 방법은
쉬지 않고 그림을 그리는 것, 그 방법밖에 없었다.*

1944년 1월, 실존의 고통을 캔버스에 형상화했던 화가 뭉크가 오슬로(Oslo) 근교 저택에서 조용히 눈을 감았다. 여든 번째 생일을 맞은 지 채 한 달이 지나지 않은 때였다.

사후에 뭉크의 저택을 찾은 사람들은 입을 다물 수 없었다. 아무도 발을 들이지 못하게 했던 터에 처음 공개된 저택 2층을 가득 채운 작품들 때문이었다. 유화 1008점, 드로잉 4443점, 실크스크린 1만 5391점, 석판화 379점 등 수많은 작품이 쌓여 있었다. 사진과 일기 등 뭉크가 남긴 기록도 수북했다. 이 방대한 유산은 뭉크가 남긴 유언에 따라 전부 오슬로에 기증되었다. 1963년 오슬로는 많은 사람들과 작품을 공유하기 위해, 뭉크 탄생 100주년에 맞춰 뭉크미술관을 열었다.

1863년, 뭉크는 군의관 아버지와 예술적 재능이 뛰어난 어머니 사이에서 태어났다. 뭉크가 다섯 살인 1868년 어머니가 결핵으로 사망했고, 1877년에 누나도 같은 병으로 사망했다. 아버지는 아내와 딸을 잃은 슬픔을 폭력과 폭언으로 표출했다. 가족을 잃은 상실감과 아버지와의 불화 때문에 뭉크의 유년 시절은 암흑이었다.

어머니의 재능을 물려받은 뭉크는 어

릴 적부터 미술에 소질을 보였지만, 아버지의 반대로 공업전문학교에 입학했다. 하지만 건강 문제로 학업을 중단했다. 1881년 뭉크는 화가가 되기 위해 국립미술학교에서 입학했고, 스물세 살이 된 1886년에는 파리로 3주간 연수를 떠났다. 이때 고흐의 그림을 본 뭉크는 자신이 나아가야 할 방향을 깨달았다. 예술의 새로운 지향점을 설정한 이후 완성한 작품들은 더 많은 사랑을 받았다.

1892년 뭉크는 베를린미술협회의 초청을 받아 독일까지 진출했다. 그런데 성(性), 질병, 죽음 등의 주제를 다룬 그의 전시는 큰 파문을 일으켰다. 독일의 보수 언론은 뭉크를 맹렬히 비방했고, 전시는 일주일 만에 강제 종료됐다. '뭉크 스캔들'로 불린 전시 탓에 아이러니하게도 뭉크는 더욱 유명해졌다.

1893년부터는 삶과 사랑과 죽음을 주제로 〈생의 프리즈〉라는 연작을 그리기 시작했다. 이 연작에 〈절규〉, 〈마돈나〉, 〈유산〉 등이 속한다. 뭉크는 일련의 작품들을 그리며 삶 전체를 돌아봤다. 그리고 생의 비

밀을 탐사하듯 실존적 문제에 깊이 파고들었다. 두려움과 공포를 주제로 하는 뭉크의 그림은 동시대 사람들에게 큰 공감대를 형성했다. 20세기 초반은 전쟁과 전염병이 온 세상을 잠식했던 시기였다.

나이가 들수록 뭉크는 조울증, 알코올 중독, 신경쇠약 등 정신질환으로 피폐해졌다. 이때부터 사람을 만나는 걸 극도로 꺼리기 시작했다. 1909년에 노르웨이로 돌아온 이후에는 저택에서 아예 나오지 않으려고 했다. 30년에 가까운 은둔 기간에 뭉크는 쉬지 않고 작품 활동에 매진했다. 그것만이 자신을 괴롭히는 질병과 죽음의 고통에서 해방되는 방법이었기 때문이다.

E.Munch

뭉크는 열네 살에 헤어진 한 소녀를 평생 그리워했다. 두 사람에겐 어릴 적부터 미술에 재능을 보였다는 공통점이 있었다. 둘의 애틋한 관계는 결핵이라는 치명적 질병이 열다섯 살 소녀의 목숨을 앗아가며 끝이 났다. 이 소녀는 뭉크의 누나 소피에(Sophie)다.

〈병실에서의 죽음〉(198쪽)은 누나인 소피에가 죽던 때를 회상하여 그린 작품이다. 그림 속 뭉크의 가족들은 모두 검은 옷을 입고 있으며, 슬픔에 잠겨 있다. 화면 가운데에 앉아 있는 여자는 소피에다. 뭉크는 그림에서나마 누나를 살려냈다. 소피에 뒤편에 서 있는 여자는 셋째 여동생이며, 화면 가장 오른쪽 여자는 어머니가 죽고 난 후 뭉크의 가족을 돌봐줬던 이모 카렌이다. 아버지는 두 손을 모아 기도를 하고 있으며, 남동생은 벽쪽에 서서 슬픔을 삼키고 있다.

뭉크의 가족사는 참 기구했다. 유년기에는 어머니와 누나가 결핵으로 사

〈지옥에서의 자화상〉, 1903년, 캔버스에 유채, 82×66cm, 오슬로 뭉크미술관

에드바르 뭉크 | 197

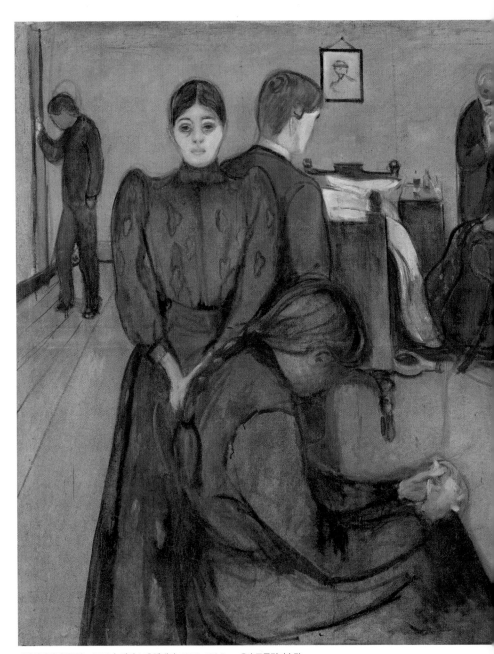

〈병실에서의 죽음〉, 1893년, 캔버스에 템페라, 169.5×152.5cm, 오슬로국립미술관

망했고 여동생은 평생 중증 정신질환을 앓았다. 남동생도 결혼한 지 며칠 만에 돌연 세상을 뜨고 말았다. 가족의 불행으로 신경질적으로 변한 아버지 밑에서 우울한 유년기를 보낸 뭉크도 평생 정신질환에 시달렸다.

뭉크는 고통스러운 기억을 끊임없이 되새김질했다. 작품의 주요 소재 가운데 하나가 가족의 죽음이었다. 왜 뭉크는 가슴이 미어질 듯한 기억을 자꾸 끄집어낸 걸까?

예술은 고통에서 탄생한다

뭉크는 유럽 예술의 변방이라 할 수 있는 노르웨이 출신이다. 1886년 화가 지망생이었던 시절부터 자신의 재능을 알아본 화가 프리츠 탈로 Frits Thaulow, 1847~1906 의 후원으로 그는 3주간 파리에서 수학했다. 이때 뭉크는 불안과 고통을 예술로 승화시킨 고흐의 작품을 보며 경험과 기억이 훌륭한 소재가 될 수 있음을 깨달았다. 뭉크가 겪었던 성장기의 아픔, 공포, 불행과 같은 어두운 감정들이 뭉크의 화폭에 자연스럽게 녹아들었다.

〈절규〉(200쪽)는 아픈 기억과 내면에 침잠한 공포를 그린 대표 작품이다. 그림의 배경은 오슬로에 있는 피오르드 해안이다. 물결처럼 요동치는 붉은색 하늘과 파란 해안선의 대비는 당시 극도로 불안했던 뭉크의 심경을 대

변한다. 눈을 부릅뜨고 입을 크게 벌린 인물도 배경처럼 요동치고 있다. 다리 위 두 사람을 안정적인 선으로 표현한 것과는 대조적이다.

뭉크는 자연의 절규를 느낀 개인적 경험을 담아 그림을 그렸다고 말했다. 두 친구와 함께 오슬로 해안가를 산책하던 어느 날, 그는 피처럼 붉은 노을을 목격하고는 극도의 슬픔과 불안을 느꼈다. 발을 뗄 수 없어 난간에 기대서야 할 정도였다. 그때 뭉크는 거대하고 날카로운 자연의 절규를 들었다. 슬픔과 공포로 뒤섞인 감정에 사로잡힌 뭉크는 점점 친구들에게서 뒤처졌다.

물론 실제로 그러한 일이 벌어지진 않았다. 신경쇠약에 시달리는 뭉크가 공황발작을 일으켜 허상을 본 것이다. 아무튼 뭉크는 그날 느낀 끔찍한 감정을 캔버스에 고스란히 담아냈다. 그림 속에서 경악하는 남자가 화가라고 생각해도 무방하다.

1890년대가 되자 뭉크는 좀 더 큰 무대에서 창작 활동을 하기 위해 프랑스와 독일로 향했다. 그는 1892년에 베를린에서 개인전을 열었는데, 언론과 평단의 혹평 세례로 일주일 만에 전시를 중단하는 사태를 맞았다. 이른바 '뭉크 스캔들'로 불리는 이 사건으로 뭉크는 오히려 더 주목을 받았다.

19세기에는 '예술은 아름다워야 한다'는 고정관념이 팽배했다. 그래서 뭉크처럼 병, 고통, 죽음, 살인 등을 다룬 화가는 많지 않았다. 독일에서 뭉크에 대한 평가가 갈린 이유도 이 때문이었다. 뭉크는 상반되는 세간의 평가에 휘둘리지 않았다. 묵묵히 자신이 치유하고자 하는 내면의 아픔을 그려나갔다.

〈절규〉, 1893년, 마분지에 유채·템페라·파스텔, 91.3×73.7cm, 오슬로국립미술관

〈죽은 어머니와 아이〉는 뭉크가 최초로 목도한 가족의 죽음을 회상하며 그린 작품이다. 화면 왼쪽에는 핏기를 잃고 누워 있는 어머니와 귀를 막고 있는 어린아이가 보인다. 어른들은 저마다 슬픔을 삭이느라 아이를 챙기지 못한다. 보호받지 못한 아이는 두려움에 잡아먹힐 듯하다. 그림 속 아이는 어머니의 죽음에 충격을 받은 화가를 상징한다.

뭉크는 그림 속 장면을 여러 번 떠올리고 캔버스에 옮겼다. 죽음에 대한 트라우마를 이겨내고자 했던 것이다. 어머니의 죽음을 떠올리는 일은 인간의 근원적 공포에 다가서는 일이었다. 그래서 매우 고통스러울 수밖에 없었다. 그럼에도 뭉크는 요람에서부터 쫓아온 검은 천사를 몰아내기 위해 부단히 애썼다.

죽음이 자신을 집어삼켰을 때를 상상하다

뭉크는 유화, 판화, 수채화 등 다양한 방식으로 200여 점의 자화상을 남겼다. 죽음을 떠올리게 하는 자화상도 많다. 〈지옥에서의 자화상〉(196쪽), 〈담배를 든 자화상〉(204쪽), 〈팔뼈가 있는 자화상〉(205쪽)이 대표적인 예다.

〈지옥에서의 자화상〉에서 뭉크는 발가벗은 상태이며 몸 전체가 벌겋게

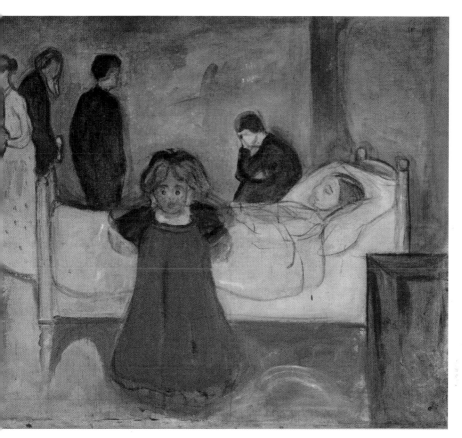

〈죽은 어머니와 아이〉, 1897~1899년, 캔버스에 유채, 104.5×179.5cm, 오슬로 뭉크미술관

그을렸다. 온몸이 금방이라도 불길에 휩쓸려버릴 것 같은 극도의 공포와
긴장감으로 죽음을 묘사했다. 뭉크는 죽음과 맞닥뜨린 순간의 자기 모습
을 상상해서 그렸다.

　푸르스름한 배경이 인상적인 〈담배를 든 자화상〉은 자신의 영혼을 그린
작품이다. 뿌옇게 피어오르는 담배 연기와 함께 그의 몸은 사라질 것 같다.

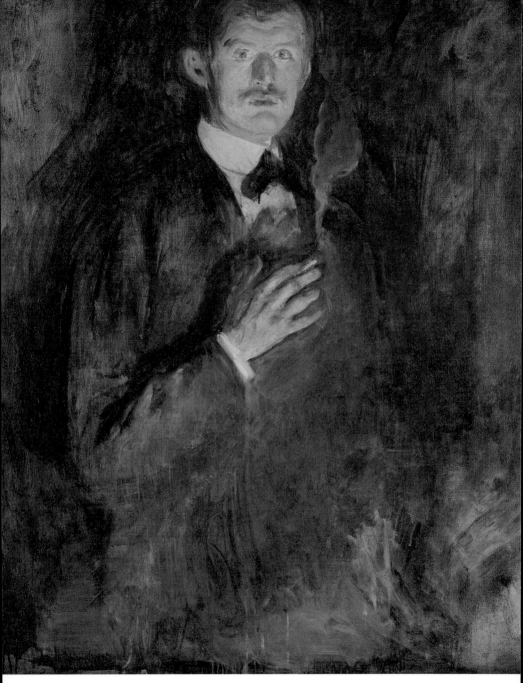

커다랗게 뜬 화가의 눈과 거친 붓 자국은 내면의 갈등과 집착을 표현한다. 화가는 빛을 아래에서 위로 향하게 하는 독특한 기법으로 인물의 표정을 더욱 강렬하고 생생하게 묘사했다. 그림 속 화가의 모습은 죽은 자의 환영처럼 보인다.

〈팔뼈가 있는 자화상〉은 화가의 두상만 표현된 이색적인 자화상이

〈팔뼈가 있는 자화상〉, 1895년, 석판화, 45.8×31.4cm, 오슬로 뭉크미술관

〈담배를 든 자화상〉, 1895년, 캔버스에 유채, 110.5×85.5cm, 오슬로국립미술관

다. 그림 위쪽에 이름과 태어난 연도를 적었는데, 이 때문에 이 그림은 묘비처럼 보이기도 한다. 그림 아래쪽에 있는 팔뼈는 구도상 화가 본인의 것으로 보인다. 바탕이 온통 검기 때문에 추론만 가능할 뿐이다. 뭉크는 자신의 존재를 몸은 이미 죽어서 뼈만 남아 있고 영혼만 살아 있는 상태로 표현했다. 1900년 이후 찍어낸 판본에서는 뼈마저 지우고 영혼만 남겼다. 이 작품은 사람이 죽으면 몸은 썩지만 영혼은 금방 사라지지 않고 한동안 이승을 떠돌기도 한다는 속설을 담아낸 것이다.

뭉크는 죽은 자에 대한 기억이 이 세상에서 한 조각도 남게 되지 않았을

때 영혼까지 완전히 소멸된다고 생각했다. 바꿔 말하면, 죽은 자에 대한 기억이란 영혼을 이 세상에 계속 머무르게 하는 주술과도 같은 것이다.

여성에게 공포를 투영한 화가

뭉크는 실레Egon Schiele, 1890-1918와 함께 19세기 말부터 20세기 초의 표현주의 미술을 대표하는 화가다. 표현주의는 화려한 색채감을 강조한 인상주의와 달리 몇 가지 색으로 단순하면서도 강렬한 구도를 표현한다. 입체감을 최대한 배제하고 선을 강조하며 색면을 모두 평평하게 처리한다. 무엇보다도 표현주의는 화가의 주관적 감정을 강조하는 것에 그 특징이 있다. 특히 표현주의 화가들은 공포, 불안, 고통 등 인간의 어두운 내면을 주요 소재로 삼았다. 뭉크의 그림은 표현주의 회화의 전형이라고 할 수 있다.

뭉크는 자화상 말고도 여성을 대상으로 자신의 암울한 내면을 담은 작품을 여럿 그렸다. 〈사춘기〉는 성(性)에 눈을 뜬 앳된 소녀가 느끼는 불안과 공포를 담고 있다. 아직 소녀티를 못 벗은 얼굴과 달리 몸은 성숙한 여인이 되어가는 중이다. 경직된 자세로 앉아 있는 소녀는 팔을 꼬아 제 몸을 가렸다. 몸이 변해가고 새로운 호기심이 생기며 소녀의 불안은 커져간다. 소녀 뒤로 드리워진 그림자는 불안한 심리를 상징한다. 여기서 소녀가 느끼는 불안은 그녀만의 것이 아니다. 뭉크가 〈사춘기〉에 표현한 공포는 성인이 되는 과정에서 누구나 겪는 성장통이다.

1894년에 완성한 〈마돈나〉에서는 여성에 대한 화가의 부정적 인식이 드러난다. 마돈나(Madonna)는 예수의 어머니인 성모를 지칭한다. 당시 마돈

〈사춘기〉, 1894~1895년, 캔버스에 유채, 151.5×110cm, 오슬로국립미술관

나는 대부분 성스러운 이미지로 형상화되었다. 그런데 뭉크가 그린 〈마돈나〉는 성스러우면서도 위협적인 존재로 보인다. 여인 뒤에 있는 붉은 후광은 그녀를 신성한 존재로 느끼게 한다. 하지만 전체적 모습은 남성을 파멸로 이끄는 요부에 가깝다.

뭉크가 여성을 파멸의 존재로 묘사한 건 연애사 때문이다. 젊은 시절 뭉크는 몇 번의 사랑을 했다. 그러나 그 대상이 유부녀이거나 사교계 여자들이었고, 그들과의 사랑은 대부분 불행하게 끝났다. 이로 인해 뭉크는 여성에 대해 심한 피해의식을 갖게 되었다. 뭉크는 자신이 느끼는 여성에 대한 이중적이고 혐오스러운 감정을 작품에 투영했다.

뭉크는 "숨 쉬고 고통받고 느끼고 사랑하는 살아 있는 인간의 모습을 그리겠다"고 말했다. 그는 내면 깊숙한 곳에 숨겨진 불안과 고통 등의 감정에 집중했다. 그리고 자신의 상처를 들여다봤다.

살아남았기에 살아가야만 하는 이들에게 필요한
애도의 시간

뭉크가 말년에 긴 시간 은둔 생활을 할 수 있었던 이유가 태생적 기질과 관련이 있다는 이야기도 있다. 북극과 가까운 노르웨이는 겨울이 유난히 길고 눈도 많이 내리는 곳이다. 그리고 험준한 산맥이 많다. 눈이 내리면 이곳 사람들은 이동하는 게 쉽지 않다. 그래서 전통적으로 노르웨이인들은 자연 속에서 혼자 보내는 시간이 많았다.

외딴 저택에 홀로 지내는 동안 뭉크는 그림을 그리는 일에만 집중했다.

〈마돈나〉, 1894년, 캔버스에 유채, 90×70cm, 오슬로 국립미술관

〈겨울의 피오르드〉, 1915년, 캔버스에 유채, 103×128cm, 오슬로국립미술관

작품 소재는 자신에게서 찾았다. 더 정확히 말하면 자신이 겪은 고통과 슬픔을 복기하는 과정에서 영감이 찾아왔다. 이 과정은 노르웨이의 겨울을 맨몸으로 견뎌내듯 고통스러웠다. 그럼에도 뭉크는 고통스러운 기억을 집요하게 파고들었고 수많은 역작을 그렸다. 뭉크가 캔버스에 투영해 낸 삶은 노르웨이의 혹독한 겨울을 닮았다. _ Munch

모든 것이 신기루처럼
사라지고
남은 단 하나

렘브란트 반 레인
Rembrandt Harmenszoon van Rijn, 1606~1669

먼지처럼 사라진 영광이여!

렘브란트는 한 점의 작품으로 스물여섯 살에 초상화의 대가 반열에 올랐다.
그러나 너무 일찍 찾아온 전성기는 봄날처럼 짧게 그를 스쳐 지나갔다.

1669년 10월, 렘브란트는 무연고자와 빈민의 시신을 묻는 교회 소유의 공동묘지에 묻혔다. 말년에 극도로 가난했던 그는 묘지를 살 돈조차 마련해두지 못했다. 장례식에는 열다섯 살짜리 딸과 한 살배기 손주만 참석했다. 생전의 영광을 상상할 수 없는 아주 쓸쓸한 장례식이었다.

1606년 렘브란트는 네덜란드 레이던(Leiden)에서 태어났다. 가난하지만 학구열이 높았던 부모 덕에 그는 어려서부터 우수한 교육을 받았다. 1620년 레이던대학에 입학한 렘브란트는 그림에 심취했고, 곧 대학을 그만뒀다. 그러고는 역사화가 야코프 반 스바넨뷔르흐의 화실에 들어가 미술 수업을 받았다. 1625년 고향으로 돌아온 그는 직업 화가의 길을 걷기 시작했다. 1631년에는 암스테르담(Amsterdam)으로 이주했고, 더 활발하게 작품 활동을 했다.

1632년에 발표한 〈튈프 박사의 해부학 강의〉로 렘브란트는 유명 화가 반열에 올라섰다. 이 작품은 해부학 강의실에서 벌어지는 일을 생동감 있게 묘사한 그룹 초상화다. 파격적인 구도와 극

적인 명암 대비가 특징인 이 초상화는 네덜란드인의 마음을 사로잡았다. 부유한 사람들은 앞다퉈 렘브란트에게 초상화를 의뢰했다. 겨우 스물여섯 살에 초상화가로 입지를 굳힌 렘브란트는 암스테르담에 대저택을 사고, 골동품과 미술작품을 사모으기 시작했다.

한 점의 작품으로 찾아온 전성기는 오래가지 못했다. 1642년 렘브란트는 민병대 단원들의 의뢰를 받아 <야경>을 그렸다. 권위 있는 조직의 모습을 기대한 민병대 단원들은 독특한 그룹 초상화를 받아들고 크게 실망했다. 몇몇 조합원은 렘브란트에게 그림 값을 낼 수 없다고 했고, 렘브란트에 대한 비방을 퍼트리기도 했다.

물밀 듯 밀려들던 그림 주문이 뚝 끊겼다. 하지만 렘브란트의 방만한 소비는 계속됐다. 1656년 렘브란트는 결국 파산했다. 법원은 그의 저택을 비롯한 재산 전부를 압류해 경매에 넘겼다. 저택을 판 이후에도 경제적 문제는 해결되지 않았다. 렘브란트는 그 이후에도 몇 번이

나 더 싼 집을 찾아 이사했다. 경제적 어려움은 갈수록 심해져 1662년에는 첫 번째 아내 사스키아의 묘지 터까지 팔아야만 했다.

끼니를 거르는 날이 많아졌지만 그림 그리는 일만은 멈추지 않았다. 그러나 <야경>으로 무너진 명성은 끝내 회복할 수 없었다. 1669년 렘브란트는 유대인 구역에 있는 허름한 집에서 사망했다. 네덜란드 공동묘지의 규정상, 무연고 시신은 매장 후 20년이 지나면 처분된다. 렘브란트의 유해도 수습되어 어딘가에 버려졌다. 네덜란드에서 가장 위대한 화가의 육신은 그렇게 흔적도 없이 세상에서 사라졌다.

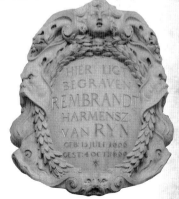

암스테르담 서교회에 세워진 렘브란트 기념비

〈미소 짓는 자화상〉, 1668년, 캔버스에 유채, 82×63cm, 쾰른 발라프 리하르츠 미술관

봄의 나날들은 아름답지만 짧다. 인생의 봄날도 그렇다. 램브란트는 스물여섯이란 젊은 나이에 성공했지만, 10년 만에 부와 명예를 모두 잃었다. 그가 쌓아올린 것들은 신기루처럼 한순간에 사라졌다. 노년의 램브란트는 자신의 기구한 삶을 반추하며 〈돌아온 탕자〉(216쪽)를 그렸다.

그림 속 이야기는 다음과 같다. 한 남자가 아버지에게 유산을 미리 상속해달라고 우겼다. 아버지는 아직 건강했으며 사회적으로 생전에 재산을 나눠주는 경우가 드물었지만, 아들의 청을 들어줬다. 큰돈을 손에 쥔 남자는 먼 나라로 떠났고 사치스러운 생활을 이어갔다. 얼마 지나지 않아 재산을 탕진한 남자는 돼지치기를 하며 힘겹게 살아갔다. 남자는 결국 자신의 힘으로 살아가는 게 어렵다는 걸 인정하고, 아버지에게 돌아와 무례했던 과거 일에 대한 용서를 구했다.

램브란트의 〈돌아온 탕자〉에서 머리를 밀고 무릎을 꿇고 있는 사내가

〈돌아온 탕자〉, 1661~1669년, 캔버스에 유채, 262×205cm, 상트페테르부르크 예르미타주미술관

탕자, 즉 아버지의 유산을 미리 받은 남자다. 참회하는 의미로 머리를 민 것으로 보인다. 허름한 옷차림과 흙투성이가 된 발은 그의 삶이 평탄치 않았다는 것을 보여준다. 그를 안아주는 사람은 아버지다. 마치 태아를 품은 어미처럼 아버지는 아들을 따뜻하게 감싸고 있다. 두 사람을 위로하듯 노란빛이 그들을 밝게 비춘다.

젊은 나이에 축적한 재산을 모두 날린 렘브란트와 탕자는 닮았다. 감당하기 어려운 고난과 맞닥뜨렸다는 점도 겹친다. 탕자는 빈곤과 마주했고, 렘브란트는 파산과 연이은 가족의 죽음이라는 슬픔과 마주했다. 다행히 탕자는 아버지에게 무릎을 꿇음으로써 고난을 타개할 수 있었다. 하지만 렘브란트는 그럴 수 없었다. 가난은 누구보다 더 많이 붓을 잡는 것으로 해결한다 해도, 사랑하는 가족은 다시 살려낼 수 없었기 때문이다.

렘브란트가 탕자처럼 과거를 되돌릴 수 없음에도 〈돌아온 탕자〉를 그린 이유는 무엇일까? 후대 미술사가들은 이 그림을 모든 것을 잃어버린 후 화가가 느낀 회한으로 해석한다. 렘브란트는 이 작품을 포함한 많은 작품에 내면으로 침잠해 바라본 자신을 담담하게 그렸다.

렘브란트가 캔버스에 써내려간 자서전

렘브란트는 평생에 걸쳐 많은 자화상을 그렸다. 20대 청년기에서부터 3, 40대 중·장년기를 거쳐 인생의 황혼기인 노년에 이르기까지 그가 남긴 자화상은 100여 점이 넘는다. 그래서 렘브란트의 자화상을 가리켜 한 사람의 일생을 집대성한 '자서전'이라고 부르기도 한다.

〈스물두 살의 자화상〉, 1628년, 패널에 유채, 22.5×18.6cm, 암스테르담국립미술관

<소리치듯 입을 벌린 자화상>,
1630년, 에칭, 73×62cm,
뉴욕 모건박물관

　20대에는 얼굴에 감정을 담아내는 연습을 하려고 자화상을 여러 점 그
렸다. 이때 그린 자화상에는 과장된 표정을 짓고 있거나 다양한 역할로
변신한 화가 자신이 종종 등장한다. 그는 경매장에서 자주 복고풍 의상을
사들였는데, 이렇게 수집한 옷은 때때로 그림을 위한 변신에 활용됐다.

　1628년에 그린 <스물두 살의 자화상>은 명암 처리 기법 등을 통해 얼
굴을 색다르게 표현한 작품이다. 당시 렘브란트는 카라바조Michelangelo da
Caravaggio, 1571~1610의 영향을 받아 명암 대비를 통해 배경에 깊이감을 부여하
는 화면 구성을 주로 사용했다. 특히 이 작품에서 주목해야 할 것은 머리
카락이다. 렘브란트는 마르지 않은 유화 물감을 긁어내 밑바탕을 보여주

〈서른네 살의 자화상〉, 1640년, 캔버스에 유채, 91×75cm, 런던 내셔널갤러리

는 방식으로 머리카락을 표현했다. 당시로선 꽤 실험적인 기법이었다.

1630년에 그린 〈소리치듯 입을 벌린 자화상〉을 보면, 렘브란트가 표정 묘사에 지대한 관심을 기울였음을 알 수 있다. 그는 자화상을 통해 '소리치듯 입을 벌린' '찡그린' '웃고 있는' 등 구체적인 상황을 염두에 두고 다양한 표정을 연구했다.

렘브란트는 30대 초반에 이미 네덜란드를 대표하는 최고 화가 반열에 올랐다. 이때 화가가 느낀 자신감은 자화상에도 잘 나타나 있다. 1640년에 그린 〈서른네 살의 자화상〉을 보자. 그림 속 화가는 호사스러운 의상을 입고 있으며 베레모까지 쓰고 있다. 성공을 과시하고 싶은 욕심이 투영된 것이다. 몸을 측면으로 살짝 튼 자세는 고전 회화의 전형적 포즈로, 자신을 위대한 인물로 보이게 하려는 의도가 숨어 있다. 은은한 역광과 밝게 칠해진 오른쪽 뺨은 얼굴을 더 매력적으로 보이게 하기 위한 장치다.

미술사가들은 흔히 이 그림을 두고 렘브란트가 라파엘로의 〈발다사레 카스틸리오네의 초상〉(380쪽)과 티치아노의 〈아리오스토의 초상화〉를 모티브로 그린 것이라고

〈아리오스토의 초상화〉, 티치아노, 1510년, 캔버스에 유채, 81.2×66.3cm, 런던 내셔널갤러리

설명한다. 그림 속 카스틸리오네Baldassare Castiglione, 1478~1529는 고위 관료였고, 아리오스토Lodovico Ariosto, 1474~1533는 명망 높은 문인이었다. 렘브란트는 이탈리아 대가의 작품 속 고관대작과 자신을 같은 구도로 표현함으로써 본인의 존재감을 한껏 드러내고 있다.

하룻밤 만에 스타가 된 화가

렘브란트의 이른 성공은 당시 시대상과 연관되어 있다. 상업이 발달한 17세기 네덜란드에는 부유층이 많았고, 그림을 구매하는 사람도 많았다. 특히 인기 있는 장르는 초상화였다. 길드(동종 직업을 가진 사람들의 모임)에서 중요한 날을 기념하고자 그룹 초상화를 의뢰하는 경우도 많았다.

1632년에 발표한 〈튈프 박사의 해부학 강의〉는 네덜란드 외과의사 길드의 주문으로 제작되었다. 그림의 가운데에는 해부학 실습에 쓰이는 시신이 놓여 있고, 오른쪽에는 해부학 강의를 진행하는 튈프 박사Nicolaes Tulp, 1593~1674가 있다. 시신 머리맡 쪽에서 해부학 강의를 참관하는 일곱 사람은 삼각형 대형으로 서 있다. 렘브란트는 〈튈프 박사의 해부학 강의〉에서 누구도 시도하지 못한 새로운 표현 기법을 선보였다. 사람들을 일렬로 배치하던 구도에서 탈피해 피라미드형 구도로 배치했고, 전반적으로 어두운 배경에 모델의 얼굴과 시신만 밝게 표현하여 극적 효과를 주었다.

〈튈프 박사의 해부학 강의〉는 이전까지 그룹 초상화가 보여주

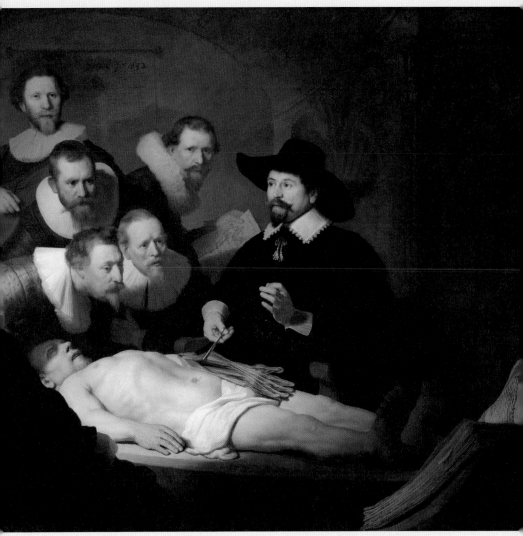

〈튈프 박사의 해부학 강의〉, 1632년, 캔버스에 유채, 169.5×216.5cm, 헤이그 마우리츠하이스왕립미술관

는 한계를 뛰어넘었다는 극찬을 들었다. 당연히 그림을 그린 렘브란트 역시 유명세를 탔다. 당시 네덜란드 귀족의 초상화는 모두 그의 손을 거쳐 탄생했다고 해도 과언이 아니었다.

끊임없이 들어오는 초상화 주문으로 렘브란트는 많은 재산을 모았다. 초상화가로 유명해진 후, 그는 명문가 여식인 사스키아^{Saskia van Uylenburgh,} ¹⁶¹²⁻¹⁶⁴²와 결혼했다. 후대 사람들은 렘브란트가 더 많은 부를 쌓으려는 불순한 의도로 사스키아에게 접근했다고 보기도 한다. 렘브란트의 의도가 어떠했는지는 알 수 없지만, 이 결혼을 통해 그가 여러 사람과 연을 맺고 더 많은 주문을 받게 된 것은 사실이다.

결혼 후 렘브란트의 씀씀이는 더욱 커졌다. 작품을 그리는 데에 참고한다는 이유로 골동품과 미술 작품들을 사들였다. 30대 중반에는 암스테르담 중심에 위치한 저택을 구입했고, 아내를 보석으로 칭칭 휘감았다. 그의 집에는 값비싼 페르시아산 도자기와 양탄자가 넘쳐났다. 돈을 물 쓰듯 써도 무방할 정도로 렘브란트는 왕성하게 작품 활동을 했다.

1636년에 완성한 〈렘브란트와 사스키아〉를 보자. 그림에는 아무런 거리낌 없이 즐거운 한때를 보내고 있는 부부가 보인다. 두 사람의 의상은 귀족이나 부자 못지않게 화려하기 그지없다. 우리는 이 그림에서 부와 명예를 얻은 젊은 예술가의 행복에 겨운 표정을 엿볼 수 있다. 그림 속 화가가 착용한 깃털 달린 모자와 허리춤에 찬 칼은 결혼 이후 그의 신분이 올라갔음을 상징한다. 화가는 고개를 돌려 그림 밖을 응시하며 술잔을 높이 치켜들고 있는데, 마치 그림을 보는 사람에게 함께 와서 즐기자고 권하는 듯하다.

부귀영화는 한낱 꿈과 같았다

1642년은 렘브란트에게 지독히 괴로운 해였다. 쉴 틈 없이 들어오던 주문이 뚝 끊겼고, 아내 사스키아가 세상을 떠났다. 그런데 갑자기 초상화 의뢰가 끊긴 이유는 뭘까?

렘브란트의 대표작으로 꼽히는 〈야경 : 프란스 반닝 코크 대장의 민병대〉에 그 이유가 있다. 이 작품은 뛰어난 명암 대비와 입체적 구성이 인상적인데, 바로 이 특징이 주문자의 심기를 불편하게 만들었다. 〈야경〉의 주문자는 네덜란드 민병대 단원들이었으며, 그들은 그림 값을 똑같이 나눠내기로 했다. 그림을 보면 어떤 사람은 밝은 빛 아래에 있고 어떤 사람은 어둠 속에 있다. 심지어 어떤 사람은 얼굴이 누군가의 팔에 가려졌다. 인물의 크기도 제각각이다. 같은 돈을 냈는데 각기 다른 모습으로 나타나니…… 단원들이 화를 내는 건 어쩌면 당연한 이야기였다. 그들의 분노는 쉬이 가라앉지 않았다. 그들은 렘브란트가 그때까지 쌓은 명성과 부를 헐뜯기 시작했다. 심지어 몇몇은 그림 값을 낼 수 없다고 버텼다.

〈야경 : 프란스 반닝 코크 대장의 민병대〉, 1642년, 캔버스에 유채, 363×437cm, 암스테르담국립미술관

소중한 것들을 잃은 렘브란트의 삶은 서서히 피폐해져 갔다. 그는 재산을 탕진할 만큼 골동품 수집에 집착했다. 병적인 소비로 허무를 달래고자 했던 것이다. 결국 렘브란트의 낭비벽과 무절제한 생활은 자충수가 되어 파산하는 지경에 이르렀다.

아이러니하게도 파산한 이후, 렘브란트의 그림에서 투명한 정신이 돋보이기 시작했다. 후대 미술사가들은 렘브란트의 후기 인물화가 영혼을 표현했다고 평가하기도 한다.

나이 예순에 접어들면서 이 늙은 화가에게 남은 거라곤 세상을 향한 허탈한 웃음뿐이다. 그러나 〈미소 짓는 자화상〉(214쪽)에서 그림을 가득 메우는 어두운 배경은 서서히 희미해져 가는 화가의 웃음 띤 입가마저 집어삼킬 태세다. 집광법을 사용해 아무런 장식이 없는 배경에서 인물을 부각하는 렘브란트 특유의 조명 기법은 더욱 극적인 감동을 선사한다. 화가의 기교는 이미 무르익을 대로 익었다. 화가의 얼굴에는 세월의 흔적이 그대로 남아 있다. 명리를 초월한 노인의 태도가 보는 이들의 마음을 뭉클하게 한다.

신은 그에게서 모든 것을 앗아갔지만,
예술가의 영혼만은 남겨두었다

노년의 렘브란트는 '저주받은 거장'으로 취급받는 퇴물에 지나지 않았다. 그 누구도 그에게 그림을 주문하지 않았다. 늙은 화가를 찾는 의뢰인은 오로지 자신뿐이었다. 그는 자화상에 굴곡진 인생과 내면을 고스란히 담

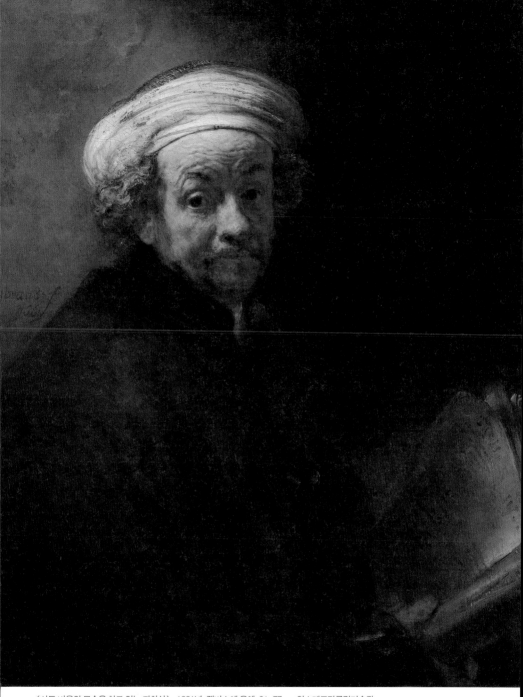

〈사도 바울의 모습을 하고 있는 자화상〉, 1661년, 캔버스에 유채, 91×77cm, 암스테르담국립미술관

초상화가로 성공한 렘브란트가 1639년에 구입한 저택(초록 대문의 건물). 암스테르담 시청이 이 집을 구입해 1911년부터 '렘브란트 하우스 박물관'으로 사용하고 있다. 내부는 렘브란트가 파산했을 당시 남아 있던 그의 재산 목록을 바탕으로 꾸몄다.

아냈다.

파산한 이후 완성한 〈사도 바울의 모습을 하고 있는 자화상〉(229쪽)에는 체념한 표정의 화가가 등장한다. 당시 화가들은 종종 특정 인물로 분장하고 그림을 그렸다. 렘브란트의 이마는 세월의 풍파에 침식된 것처럼 주름이 가득하다. 젊은 시절에 입었던 화려한 옷과 대비되는 소박한 차림새다. 볼품없는 노인의 모습이지만, 눈빛만은 빛난다. 여전히 예술에 대한 호기심으로 빛나는 눈이다. 부와 명예 심지어 가족에 이르기까지 모든 것을 잃었지만, 다른 한편으로 가장 중요한 것을 얻었다. 삶의 본질을 꿰뚫는 '예술가의 눈' 말이다. _Rembrandt

Gallery of Life
13

웃음으로 저항하고,
웃음으로 세상을 바꾸다

오노레 도미에
Honoré Victorin Daumier, 1808~1879

Obituary

예술가는 그 시대에 존재해야 한다!

"예술가는 그 시대에 존재해야 한다"던 자신의 말처럼,
도미에는 19세기 파리의 본모습을 가감 없이 그려냈다.

파리 오르세미술관 메인 홀 좌측에 있는 첫 번째 방은 도미에의 작품으로 가득 차 있다. 도미에 그리고 그와 동시대를 산 사람 누구도 예상하지 못한 환대다.

도미에는 생전에 화가로 크게 주목받지 못했다. 세상을 떠나기 1년 전에 열린 그의 첫 개인전은 대중의 무관심 속에 조용히 막을 내렸다. 개인전 실패로 크게 낙담해서였을까? 이듬해인 1879년 2월 10일 그는 뇌졸중으로 세상을 떠났다.

미술사에서 잊힐 뻔했던 도미에를 수면 위로 끌어올린 건 후대 사람들이었다. 비평가들은 평범한 사람들의 모습을 사실적으로 표현한 그를 '민중의 대변인'이라고 부르며 높이 평가했다. 고흐는 인간을 향한 도미에의 따뜻한 시선을 닮고 싶다고 말했고, 피카소는 도미에의 재능을 미켈란젤로에 견주며 칭송했다.

도미에는 평범한 사람을 작품 전면에 내세웠다. 고된 노동에 시달리는 세탁부, 작은 극단에서 일하는 무명 배우, 법률 사무소 최말단 수습생 등 길을 걷다 스쳤을 법한 사람들이 그림의 주인공이 되었다. 평범한 사람들을 향한 도미에의 애정은 그림 속 무명의 존재에 오롯

이 투영된다.

도미에는 열두 살에 법원 집행관 밑에서 편지를 배달하는 사환으로 일하며 집안 살림을 도왔다. 어린 나이였지만 먹고살기 위해서 무슨 일이든 했다. 루브르 궁에서 예술 작품을 모사하는 일을 하면서 미술에 관심을 두게 되었다. 밥벌이의 고단함을 누구보다 잘 아는 그는, 보잘것없는 일상이라도 지탱하기가 얼마나 힘든지를 경험으로 아는 사람이었다. 그의 그림에서 36.5도의 온기가 느껴지는 이유다.

의도한 것은 아니었지만, 도미에의 풍자화는 '민중의 눈' 역할을 했다. 그가 살던 19세기에는 글을 모르는 사람이 지금보다 많았다. 도미에는 권력층의 부조리와 서민들이 겪는 어려움을 삽화로 그려 신문과 잡지에 실었다. 글을 읽지 못하는 사람들에게 그의 삽화는 세상일을 알려주는 문자와 같았다.

정치적 격변기에 도미에는 역사의 순간들을 포착해 캔버스에 담았다. 도미에가 2월혁명을 그린 〈봉기〉의 주인공은 남루한 옷을 입은 노동자다. 실제로 2월혁명은 노동자 계층이 주도했다. 반면, 7월혁명을 묘사한 들라크루아의 〈민중을 이끄는 자유의 여신〉 속 혁명의 주체는 여신이다. 혁명의 주체에 대한 두 화가의 시각차가 드러나는 부분이다.

동시대를 살았던 화가 중 도미에처럼 사실 그대로를 화폭으로 옮기는 화가는 적었다. "예술가는 그 시대에 존재해야 한다"던 자신의 말처럼, 도미에는 19세기 파리의 본모습을 가감 없이 그려냈다.

〈가르강튀아〉, 1831년, 석판화, 21.4×30.5cm, 파리 프랑스국립도서관

h. Daumier

파리 루브르박물관은 17세기부터 지금까지 1년에 한 번씩 국립미술대전인 살롱전을 개최한다. 살롱전은 동시대 예술 흐름을 엿볼 수 있는 행사이자, 신진 작가들의 등용문이다.

그런데 이 유서 깊은 전시를 보며 "이번 살롱전에도 비너스밖에 없군"이라며 조소를 보낸 화가가 있다. 바로 '파리의 풍자꾼' 도미에다. 도미에의 1852년 작품 〈살롱전의 관람객들〉(236쪽)을 보자. 그림 오른쪽에 다리를 살짝 구부리고 허리를 잘록하게 만든 포즈의 조각상이 보인다. 〈밀로의 비너스〉를 대표하는 자세다. 실제로 당시 미술관에는 이와 비슷한 포즈의 조각이 많았다. 살롱전 심사위원들은 아카데믹한 스타일을 추구했고 새로운 화풍을 받아들이지 않았다. 그래서 19세기 중반 살롱전은 옛 거장의 스타일과 유사한 작품으로만 채워졌다. 도미에는 이 한 장의 그림으로 미술계의 구태의연한 행태를 거침없이 풍자했다.

〈살롱전의 관람객들〉, 1852년, 석판화, 26.5×22.1cm, 워싱턴D.C. 필립스컬렉션

파리지앵에게 참된 풍자를 알려준 화가

19세기 프랑스는 거리마다 군중과 군인이 들끓었고 여기저기서 핏빛 함성과 깃발과 선전벽보가 난무했다. 정치적으로 군주정에서 입헌정으로, 공화정으로, 그리고 다시 제정으로 바뀌는 등 격변의 연속이었다. 사회·경제적으로는 영국에서 시작된 산업혁명의 영향으로 신흥 자본가와 임

금 노동자로 나뉘는 계급이 형성되었고, 자본이 집중되는 곳으로 사람들이 모여들면서 거대한 산업도시가 형성되기 시작했다.

소설 『레미제라블』의 작가 빅토르 위고 못지않게 19세기 프랑스 사회를 섬세하게 투영해낸 사람이 있었으니 그가 바로 화가 도미에다. 도미에는 주간지 같은 잡지에 카툰이나 인물의 캐리커처를 그리는 일러스트레이터이자 석판화가였다. 그는 부패한 권력층이나 부조리한 사회 현상을 신랄하게 풍자하는 그림을 주로 그렸다. 화풍도 회화 위주의 바로크나 고전주의, 낭만주의 미술과 크게 달랐다. 그림의 주제 역시 어느 특정인의 사실적인 초상이나 풍경이 아닌 불특정 다수의 인물이나 상황에 초점을 맞춰 화폭에 담아냈다.

그에게 유명세와 고난을 동시에 가져다준 〈가르강튀아〉(234쪽)도 통치자를 맹렬하게 비판하는 내용의 삽화다. 16세기경에 라블레François Rabelais, 1483~1553가 쓴 소설에 등장하는 거인 가르강튀아(Gargantua)를 7월혁명 이후 권력을 장악한 루이 필리프에 빗댄 이 그림은 무모하리만치 파격적이다. 가르강튀아로 분한 필리프는 탐욕스러운 혀를 내밀어 백성의 재산을 삼키며 의자 밑으로는 훈장 등을 배설하듯 남발하고 있다. 도미에는 가르강튀아의 얼굴을 서양배로 그렸다. 서양배는 '어리석은 자'를 뜻한다.

그림을 세상에 내놓은 대가는 가혹했다. 잡지사는 재산을 압류당했고, 도미에는 6개월의 금고형과 500프랑의 벌금을 선고받았다. 도미에가 수용됐던 생트 펠라지 감옥은 파리에서 악명 높은 정치범 수용소였다. 하지만 그는 수감생활 중에도 익살스러운 풍자화를 그리거나 수감자들에게 〈가르강튀아〉 복사본을 나눠주는 등 여유로운 태도를 잃지 않았다.

〈생트 펠라지 감옥의 기억〉,
1834년, 석판화,
24×18.8cm,
런던 대영박물관

〈생트 펠라지 감옥의 기억〉은 수감생활을 바탕으로 제작한 그림으로, 당당해 보이는 세 수감자는 도미에의 심정을 대변한다. 심지어 한 남성은 다리를 꼬고 앉아 「라 트리뷴」이라는 공화당 신문을 읽을 만큼 이 생활을 대수롭지 않게 여긴다. 이 남성은 감옥에서도 시사 문제에 꾸준히 관심을 기울였던 도미에를 나타낸다.

부조리한 사회에 대한 비판은 계속됐다. 〈봉기〉는 1848년에 일어난 2월 혁명의 한 장면을 그리고 있다. 한데 모인 사람들은 억눌러왔던 분노를 표

〈봉기〉, 1848년, 캔버스에 유채, 34.5×44.5cm, 워싱턴D.C. 필립스컬렉션

출하고 있다. 그림 중앙의 흰색 셔츠를 입은 사람은, 혁명의 주체가 노동자임을 알리고 있다. 산업혁명 이후 노동자와 상공 계층은 투표권을 행사하길 원했으나, 왕정은 그들의 요구를 무시했다. 결국 시민들은 왕정에 맞설 수밖에 없었다.

도미에가 정치적 색채가 짙은 그림을 그렸다고 해서 이를 두고 어떤 신념 같은 것과 연결하는 것은 곤란하다. 그림을 권력을 좇는 수단으로 삼았던 다비드Jacques Louis David, 1748~1825에게서 담대한 정치적 신념을 발견할 수

없는 것과 마찬가지다. 혁명의 총성이 끊이지 않았던 19세기 프랑스에서는 정치적 카툰이나 계몽성 깃든 그림이 대중의 입맛을 사로잡았다. 힘없는 민중들은 자기들을 핍박해온 권력층을 도마에 올려놓고 거침없이 풍자의 칼질을 하는 도미에의 그림에 카타르시스를 느꼈다.

속내를 드러내지 않는 자화상

스물한 살부터 그림을 그리기 시작해서 눈이 멀어버린 예순다섯까지, 도미에는 40여 년 동안 꾸준히 작품 활동을 했다. 사흘에 하나꼴로 작품을 완성할 만큼 성실했다. 도미에는 석판화는 물론 유화와 수채화에도 능했으며, 틈틈이 조각상도 제작했다. 기법과 소재를 가리지 않고 다양한 작업을 했지만 유독 자화상은 많이 남기지 않았다. 그러나 몇 점 안 되는 자화상에도 그의 특징인 서사성은 잘 드러난다.

　대부분의 자화상이 표정에 초점을 맞춰 그린 것과 달리 도미에는 캔버스라는 프레임 안에 어떤 상황을 설정해 묘사한다. 〈이젤 앞에 선 화가〉는 붓과 팔레트를 들고 고민 가득한 얼굴로 커다란 캔버스를 주시하는 화가 자신을 그린 것이다. 이 공간은 마치 정지된 상태처럼 느껴질 만큼 적막하다. 그림을 채우는 적막감은 예술가만이 뿜어낼 수 있는 신성한 아우라처럼 느껴진다. 이젤의 가장자리는 흰색으로 칠해져 시선을 사로잡지만, 우리가 볼 수 있는 건 뒷면뿐이다. 어떤 주제의 그림을 그리는지 짐작조차 할 수 없다. 또 도미에의 얼굴을 집어삼킨 어둠 때문에 우리는 그의 표정을 제대로 볼 수 없다. 명확하게 보이는 건 이 상황뿐이다. 그래서 보

〈이젤 앞에 선 화가〉, 1870년, 패널에 유채, 35.4×27cm, 워싱턴D.C. 필립스컬렉션

는 이들은 상황에 더욱 몰두하게 된다.

뭉툭한 붓끝으로 소시민의 삶을 위로하다

도미에의 작품이 후대까지 인정받게 된 계기는 도시의 뒷골목에서 어둡고 고단하게 살아가는 소시민의 일상을 따뜻한 필치로 담담하게 그려냈기 때문이다. 도미에는 가진 자들을 비판할 때는 날카롭게 벼렸던 붓끝을 민중을 그릴 때는 뭉툭하게 만들었다.

도미에는 산업혁명 이후 등장한 기차를 자주 그림 소재로 삼았다. 당시 기차는 돈을 기준으로 일등석에서 삼등석까지 신분 계급이 형성되어 있었다. 신문물이었던 기차를 타고 교외 나들이를 가는 부유한 시민은 일등석에, 고단한 노동자는 삼등석에 몸을 실었다. 같은 레일을 달리는 한 대의 기차이지만 그 안에 전혀 다른 두 개의 세계가 공존했다.

기차를 주제로 한 연결화 가운데 하나인 〈기차 안에서 6〉을 보면, 널찍이 떨어져 앉아 경계 태세를 늦추지 않는 두 명의 부르주아가 보인다. 두 사람은 손에 총을 한 자루씩 쥐고 있다. 그림 아래에는 '즐거운 여행에서 안전하게 돌아가는 법(Seul moyen de faire avec sécurité un voyage d'agrément)'이란 글귀가 적혀 있다. 이들은 일등석에 앉을 만큼 경제적으로 여유롭지만, 항상 긴장을 늦출 수 없다. 이 여유로움은 함께 공유하는 것이 아니라 경쟁에서 살아남은 자에게만 돌아가는 특권이기에, 언제든 사라질 수 있다는 불안감에 시달려야만 했다.

〈삼등 열차〉(244쪽)는 〈기차 안에서 6〉과 대조적인 신분을 모델로 그린

EN CHEMIN DE FER

Seul moyen de faire avec sécurité un voyage d'agrément

〈기차 안에서 6〉, 1864년, 석판화, 21.6×23.6cm, 뉴욕 메트로폴리탄미술관

것으로, 도미에 최고의 작품이자 현실주의 풍속화의 걸작으로 꼽힌다. 삼
등석에는 노파, 아기에게 젖을 물리고 있는 젊은 여자, 등받이에 기대어
곤히 잠든 소년 노동자 등 많은 사람이 빽빽하게 모여 있다. 저마다 생활
고에 찌들어 어둡고 지친 표정이다. 이들의 기차 여행은 여가를 위한 것
이 아니다. 여기서 기차는 그림 속 사람들을 힘겹고 위험한 일터로 내모
는 도구로 사용될 뿐이다.

〈삼등 열차〉, 1862~1864년, 캔버스에 유채, 65.4×90.5cm, 뉴욕 메트로폴리탄미술관

UN HÉROS DE JUILLET,
Mai 1831.

〈7월의 영웅〉, 1831년, 석판화, 21.5×18.5cm, 뉴욕 메트로폴리탄미술관

　도미에의 그림은 당시 소시민이 느꼈던 감정을 대변하기도 한
다. 〈7월의 영웅〉이 그런 작품 가운데 하나다. 의족을 한 남자가
목에 무거운 돌덩이를 매고 난간 위에 위태롭게 서 있다. 남자는
전당포 선전지로 도배된 옷을 입고 있고, 선전지 중 하나에는 '최
후의 수단'이라고 적혀 있다.

　이 남자는 7월혁명을 주도했던 시민을 대표한다. 7월혁명은
1830년 프랑스 부르봉 왕가의 전제정치에 반대하여 시민들이 봉
기한 사건이다. 왕정을 몰아낸 시민들은 필리프를 왕위에 올렸다.

그러나 '시민 왕'의 공정한 정치를 기대한 시민들에게 돌아온 건 배신이었다. 혁명의 열매는 왕족과 부르주아에게만 돌아갔고, 혁명을 주도했던 영웅들은 벼랑 끝에 몰린 심정이었다.

혁명 현장을 그린 화가는 많았지만, 이후 혁명의 주체였던 시민들이 겪는 현실과 부조리에 주목한 화가는 많지 않았다. 도미에는 시대의 아픔까지 포착해낸 눈이 밝은 관찰자였다. 미술사가 도미에를 평범한 삽화가가 아닌 완성된 화가로 인정하는 것은 현실을 날카롭게 투영해내는 특유의 시선 때문이다.

산업혁명의 그늘에 가려진 인물을 위로하다

도미에는 마흔 살 이후에 거리의 악사, 세탁부, 거지 등 사회적 약자를 더 자주 그렸다. 사회를 풍자할 때 주로 사용하던 석판화 대신 유화와 수채화를 선택하며 화풍에도 변화를 줬다.

빨래하고 집으로 돌아가는 여인은 도미에가 즐겨 그린 소재다. 세탁부는 당시 극빈층 여성이 주로 했던 일로, 노동 시간과 강도에 비해 아주 적은 임금을 받았다. 오른쪽 작품 〈세탁부〉를 보자. 여인의 얼굴은 단순하게 묘사되었다. 얼굴을 세세하게 묘사하지 않음으로써, 여인은 특정 인물이 아니라 모든 세탁부를 대표한다. 여인은 한 손으론 무거운 빨랫감을 들고, 다른 한 손으론 높은 계단을 오르는 아이를 잡아주고 있다. 양손 모두 무겁지만, 다부진 그녀의 팔은 아이와 짐 중 무엇도 놓치지 않을 것으로 보인다.

〈세탁부〉, 1863년, 패널에 유채, 48.9×33cm, 뉴욕 메트로폴리탄미술관

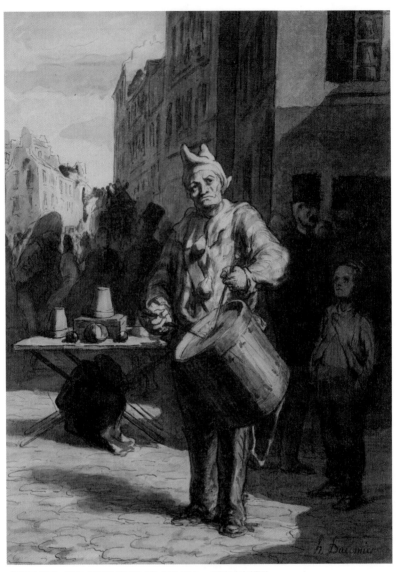

〈떠돌이 악사〉, 1865~1870년, 종이에 수채, 35.4×25.5cm, 런던 대영박물관

〈떠돌이 악사〉는 작은 시골 마을에 나타난 늙은 악사와 그를 외면하는 사람들을 담고 있다. 피에로 분장을 한 악사는 열심히 북을 두드리지만, 아이 한 명을 제외하고는 아무도 그를 쳐다보지 않는다. 모두에게 소외된 악사는 도미에의 캔버스에서만큼은 주인공이다.

도미에는 산업화의 그늘에 가려진 도시 노동자와 소외된 사람들을 섬세하게 묘사했다. 도미에가 응시함으로써 비로소 역사에 기록되지 않은 존재들이 모습을 드러냈다. 그 시간 속에 내가 있었노라고. 도미에의 그림은 무명의 존재들에게 건네는 덤덤한 위로다.

웃음의 전복적 힘

훗날 도미에의 판화를 정리했던 로이스 델테이유 Loys Delteil, 1869~1927는 도미에를 '파리지앵에게 참된 풍자를 알려준 화가'라고 격찬했다. 풍자는 과장, 유머 등을 통해 부조리하고 부도덕한 상황을 경계하고 비판하는 것이다. 도미에의 풍자화는 억압받던 민중을 웃게 하였다. '웃음'이 뭐 대수라고?

〈과거, 현재, 미래〉, 1834년, 석판화, 35×27cm, 뉴욕 메트로폴리탄미술관

움베르토 에코 Umberto Eco, 1932~2016의 소설 『장미의 이름』에는 희극을 다루었다고 알려졌지만 현존하지 않는 아리스토텔레스의 『시학』 2권이 등장한다. 에코가 수많은 고전을 참고해 창조한 『시학』 2권에는 이런 내용이 있다. "웃음을 터뜨림으로써 인간은 어떤 것에 대한 두려움으로부터 스스로 해방될 수 있고, 이러한 자발적 해방을 통해 인간은 지혜를 얻게 된다." 웃기 시작한다는 것은 생각하기 시작한다는 것이며, 생각한다는 것은 권위를 거역하는 삶이 시작된다는 의미다.

〈군주 아가씨〉, 1834년, 신문에 인쇄, 18×21cm,
미들타운 웨슬리언대학교 데이비슨 아트센터

　도미에가 생각한 웃음의 기제(機制) 역시 이러했는지는 알 수 없다. 다만 블랙 유머 가득한 그의 그림을 통해 소시민들은 세상을 알게 되었고, 가슴에 저항을 품었다. _ Daumier

인생의 양감은
행복이 아닌
불행에서 비롯된다

에두아르 마네
Edouard Manet, 1832~1883

살롱전을 뒤흔든 스캔들 메이커

내용과 형식 모두에서 살롱전의 규범에 도전장을 내민
마네의 〈풀밭 위의 점심식사〉는 인상주의의 출현을 예고한 작품이다.

1883년 4월 19일, 마네는 매독과 류머티즘 합병증으로 검게 썩어버린 왼쪽 다리를 절단했다. 수술이 끝난 후 고열에 시달리다가 혼수 상태에 빠졌고, 결국 보름을 넘기지 못하고 사망했다. 마네의 부고를 들은 화가 피사로는 "위대한 화가가 죽었다"고 탄식했다.

법무성 고급 관료였던 마네의 아버지는 아들이 법률가가 되길 원했다. 화가를 꿈꾸던 어린 마네는 아버지를 설득하지 못했다. 대신 해군 장교가 되는 것으로 아버지와 타협했다. 그러나 마네는 사관학교 입학시험에 낙방했다. 이후 재응시 자격을 갖추기 위해 수련생 신분으로 남아메리카로 향하는 배를 탔다. 이 역시 아버지의 뜻이었다. 재응시 자격을 얻은 그는 다시 사관학교에 도전했지만, 결과는 달라지지 않았다. 아버지도 더는 강요할 수 없었다. 아버지가 포기함으로써 마네는 화가의 길을 걸을 수 있었다.

마네는 1850년부터 토마스 쿠튀르에게 그림을 배우기 시작했다. 1853년부터 3년간 독일, 이탈리아, 네덜란드를 여행하면서 거장들의 화풍을 연구했다. 특히 그는 벨라스케스, 고야 등 스페인 화가들을 좋아했고, 취향은 화풍에도 반

영되었다.

　1859년 마네는 살롱전에 〈압생트를 마시는 남자〉를 출품했지만 낙선했다. 3년 후인 1861년에 〈기타 연주자〉로 겨우 입선하는 데에는 성공했으나, 이색적인 화풍을 구사했던 그에게 관심을 두는 사람은 많지 않았다. 이때부터 마네의 살롱전 도전 분투기가 시작되었다. 1861년 이후 거듭되는 낙선에도 불구하고 계속 살롱전에 도전했다. 돌아오는 건 작품에 대한 혹평과 조소뿐이었다. 평소 게으른 기질로 아버지에게 인정받지 못한 그는 살롱전 입상으로 신뢰를 만회하려 했다. 그러나 그의 뜻대로 되지 않았다.

　1863년에 열린 살롱전 심사가 편파적이었다며 논란이 일자, 나폴레옹 3세는 낙선작을 위한 전시회를 열어 성난 화가들을 달래려 했다. 이 전시회에 마네가 출품한 작품이 〈풀밭 위의 점심식사〉였다. 종래의 도덕관념을 타파한 이 작품은 거센 비판을 받았다. 그로부터 2년 후, 그는 매춘부의 누드화인 〈올랭피아〉를 살롱전에 출품해 다시 한 번 미술계를 뜨겁게 달구었다. 마네에게 부정적이었던 기성 화단과 달리 피사로, 모네 등 젊은 화가들은 그를 열렬히 지지했다.

　마흔 중반에 접어들어 마네는 건강이 급격히 나빠졌다. 특히 왼쪽 다리에서 시작된 류머티즘이 그를 괴롭혔다. 훗날 미술사가들은 마네가 방탕한 생활로 매독과 같은 성병을 달고 살았고, 건강 악화는 그 탓이라고 했다. 기력이 없었던 마네는 유화보다 비교적 덜 피로한 파스텔화를 그리며 작품 활동을 이어갔다. 수많은 문제작을 내놓으며 화단을 뜨겁게 달군 마네는 51세 나이에 질병에 잠식당하고 말았다.

〈풀밭 위의 점심식사〉, 1863년, 캔버스에 유채, 208×264cm, 파리 오르세미술관

19세기 후반, 정처 없이 파리를 걸어 다녔던 부르주아 남성들을 가리켜 '플라뇌르(flâneur)'라고 불렀다. 목적 없는 산책은 생업에 매달리지 않아도 되는 사람들만 누릴 수 있는 특권이었다. 부유한 집안의 자제였던 마네도 파리를 산책하며 도시와 사람들을 관찰할 수 있는 여유가 있었다.

〈튈르리에서의 음악회〉(256쪽)는 마네가 플라뇌르였다는 사실을 알려 준다. 튈르리 공원은 플라뇌르가 즐겨 찾던 공원이었다. 그림 가장 왼쪽에 있는 검은 모자를 쓴 신사는 바로 화가 자신으로, 음악회를 즐기는 사람들을 관찰하고 있다. 이 작품은 나폴레옹 3세가 통치하던 제2제정 시기에 완성된 최초의 사회적 초상화다. 마네는 파리 특권층의 삶을 묘사하기 위해 이 그림을 그렸다. 동시대 화가 쿠르베가 정치적 신념을 표현하고자 사회적 초상화를 그린 것과 대조적이다.

〈튈르리에서의 음악회〉는 주제와 기법에서 변혁의 예로 손꼽히는 작품

〈튈르리에서의 음악회〉, 1862년, 캔버스에 유채, 76.2×118.1cm, 런던 내셔널갤러리

이다. 역사와 신화를 소재로 한 작품이 주류였던 시대에 마네는 당대 사람들을 주인공으로 삼았다. 일반인을 모델로 일상을 그리는 것은 당시로써는 아주 이례적이었고, 그의 선택은 후대 화가들에게 영향을 미쳤다. 기법에선 명확한 윤곽선과 세밀하지 않은 인물 묘사가 특징으로 꼽힌다. 이 역시 당시엔 생소한 표현법이었다.

대중과 평론가 모두 마네가 그린 〈튈르리에서의 음악회〉의 작품성을 인정하지 않았다. 유일하게 소설가 졸라만이 격찬했다. "튈르리 공원의 나무들 아래로 수백의 인파가 햇빛 아래 거니는 모습을 생각해보라. 모든 이가 그냥 불특정한 얼룩으로 보일 것이며, 그 안의 세부는 선이나 검은 점이 될 것이다"라고 말했다. 오로지 졸라만이 이제 막 떠오른 '인상주의의 태양'을 목격했다.

고상한 심사위원들의 심기를 건드린 불청객

마네가 활동하던 당시 프랑스에서 화가로 성공하기 위한 첫 번째 관문은 살롱전이었다. 프랑스 전역의 수많은 화가가 입신양명을 꿈꾸며 파리로 모여들었다. 마네도 마찬가지였다. 그는 평생 스무 번이나 살롱전에 도전했으나 결과는 그리 좋지 않았다. 밥 먹듯이 낙선의 고배를 마셨고, 그나마 평론가들에게 호평을 받은 것은 두세 번에 불과했다.

마네가 가장 먼저 살롱전에 출품한 작품은 〈압생트를 마시는 남자〉다. 당시 마네는 파리의 길거리에서 흔히 볼 수 있는 짐시, 거지, 가수를 자주 그렸다. 〈압생트를 마시는 남자〉의 모델 역시 루브르박물관에 자주 출몰

하는 알코올 중독자였다.

그림에는 넝마를 걸친 남자와 바닥에 널브러진 술병, 그리고 녹색 술 한 잔이 있다. 녹색 술은 압생트로, 가난한 이들은 값싼 압생트를 즐겨 마셨다. 그런데 압생트는 중독성이 높아서 사회악으로 치부됐다. 일부는 압생트를 '부도덕한 음료'라고 부르기도 했다.

마네는 살롱전 첫 출품작인 만큼 〈압생트를 마시는 남자〉를 스승 토마스 쿠튀르Thomas Couture, 1815~1879에게 보여주고 의견을 구했다. 돌아온 건 스승의 냉정한 평가였다. "압생트에 취한 사람? 자네, 요즘 이런 혐오스

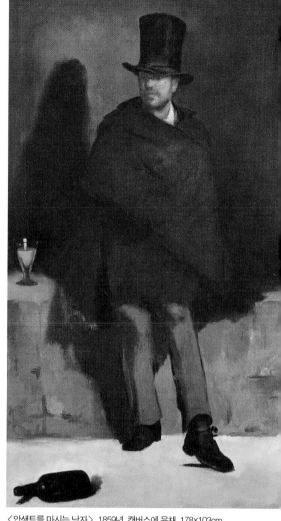

〈압생트를 마시는 남자〉, 1859년, 캔버스에 유채, 178×103cm, 코펜하겐 글립토테크미술관

러운 것을 그리는군. 이봐, 자네는 도덕성을 잃어버린 겐가?" 쿠튀르의 말에서 마네가 기성 화단에 반하는 내용을 그렸음을 알 수 있다. 스승조차 인정하지 않은 그림을 고상한 심사위원들이 받아들일 리 만무했다.

1863년에 열린 살롱전의 벽은 유난히 높았고, 무려 4000점 넘는 작품이 떨어졌다. 낙방한 화가들은 명확한 심사 기준을 밝히지 않는 주최 측에 거

세게 항의했고, 문제가 커질 것은 두려워한 당국은 국왕의 힘을 빌려 사태를 수습하려고 했다. 봉기와 집회가 유행처럼 번지던 시절이었기 때문이다. 나폴레옹 3세는 떨어진 작품만 모아 '낙선전'이라는 전시회를 열도록 주선했다. 여기에는 세잔과 피사로의 작품도 있었다. 그러나 낙선전의 뜨거운 감자는 단연 마네였다. 많은 사람을 경악하게 한 마네의 출품작은 〈풀밭 위의 점심식사〉(254쪽)였다.

〈풀밭 위의 점심식사〉에는 말끔하게 차려입은 두 신사와 전라의 여인 이렇게 세 사람이 등장한다. 그들은 풀밭 위에서 한가로운 시간을 보내고 있다. 이들과 조금 떨어진 곳에 속옷 차림으로 물놀이하는 또 한 명의 여인이 등장한다. 마네는 전통적인 구도를 적용하면서도 프랑스 부르주아 계급의 저속하고 음탕하기까지 한 단면을 대담하게 묘사했다.

부르주아 계급의 후원을 받고 있던 기성 화단이 이 그림을 가만둘 리 없었다. 여기저기서 혹평이 쏟아졌고, 그중에는 "회화의 기본기도 갖춰지지 않은 그림"이란 모멸적인 평까지 있었다. 거기다 이 그림은 표절 혐의에 휘말리기도 했다. 이탈리아 출신 화가 조르조네Giorgione, 1478~1510가 그린 〈전원에서의 합주〉의 소재를 그대로 차용했다는 것이었다. 인물의 구도가 이탈리아 출신 판화가 라이몬디Marcantonio Raimondi, 1480~1534의 〈파리스의 심판〉과 동일하다는 비판도 제기되었다.

그러나 후대 평론가들은 〈풀밭 위의 점심식사〉를 두고 '마네 최고의 역작'이나 인상주의의 포문을 연 '근대 회화의 이정표'라는 찬사를 보냈다. 표절 혐의에 대해서도 논의의 실익조차 없다고 봤다.

마네와 두 화가의 활동 시기는 수백 년이나 차이가 난다. 마네는 〈풀밭

〈전원에서의 합주〉의 배경이 가상 세계인데 반해 〈풀밭 위의 점심식사〉의 배경은 당시 현실에 가까웠다. 그래서 더욱 논란이 일었다.

위의 점심식사〉를 통해 햇빛을 받아 색이 어떻게 바뀌고 또 빛이 주변 사물의 색에 어떤 영향을 미치는지 실험했다. 이처럼 그가 그림을 그리며 가장 염두에 둔 것은 그림의 소재나 플롯이 아니라 '색채'였다. 즉, 나뭇잎 사이를 통과한 햇빛이 나체에 반사되어 나타나는 밝고 경쾌한 효과에 주목했다. 화가는 녹색을 주조로 하고 여기에 흰색 점을 칠해서 전체적인 색조의 조화를 꾀했다. 물론 낙선전 심사단이 이런 부분까지 유심히 관찰하진 않았다. 그들은 그저 이 그림에 담긴 주제가 불쾌했을 뿐이다.

마네의 그림에 대한 논란과 혹평은 〈올랭피아〉에서 절정을 이룬다. 이 작품은 르네상스 시대 화가 티치아노가 그린 〈우르비노의 비너스〉를 떠

〈올랭피아〉, 1863년, 캔버스에 유채, 130×190cm, 파리 오르세미술관

올리게 한다. 하지만 대상이 여신에서 매춘부로 바뀌면서, 사회에 큰 파문을 일으켰다. 만일 그가 티치아노처럼 비너스를 그렸다면 이 그림은 논란의 대상이 되지 않았을 것이다. 그러나 매춘부를 모델로 한 이 그림은 저속한 음란화 취급을 받았다.

침대에 비스듬히 기대어 있는 여인은 묘한 눈빛으로 관람자를 바라본다. 살짝 풀린 눈이 최음제에 취했기 때문이라는 해석도 있다. 그녀의 머리에 꽂혀 있는 난초꽃에 이러한 효능이 있기 때문이다. 침대 위에 올라와 있는 검은 고양이는 매춘을 상징하는 동물이다. 흑인 노예가 들고 있는 꽃은 부르주아의 선물로 보인다. 이러한 상징물들은 관람자로 하여금

그녀가 매춘부라는 사실을 짐작하게 한다.

당시 남성 관람자들은 〈올랭피아〉를 아주 불쾌한 시선으로 바라봤다. 자신을 똑바로 응시하는 그림 속 여인의 시선과 마주할 때, 자신이 매춘부를 찾은 손님이 된 기분이 들었기 때문이다. 이 작품에는 부르주아 계층의 심기를 건드리는 요소가 하나 더 있다. 바로 흑인 노예다. 마네는 왕족과 귀족, 성직자의 계급성에 반기를 든 부르주아들이 돈을 주고 흑인 노예를 사들이는 또 다른 계급주의적 행태를 꼬집었다. 올랭피아라는 이름의 매춘부와 그녀의 곁을 지키는 흑인 노예는 숨기고 싶지만 드러날 수밖에 없는 당시 프랑스 사회의 일그러진 자화상인 것이다.

살롱전 심사위원들은 매우 고고한 인사들이었고, 르네상스 시대부터 이어져 온 아카데미즘을 수호했다. 이 유서 깊은 전시회에 사회를 비판하는 그림을 내놓는 마네는 불청객일 수밖에 없었다.

검은색의 매력에 빠져들다

마네는 유독 강렬하고 선명한 검은색을 사랑했다. 후대 사람들은 그의 캔버스를 물들인 검은색이 세련된 아름다움을 표출한다고 평가한다. 마네가 검은색을 자주 사용한 것은 존경했던 화가 벨라스케스^{Diego Velazquez, 1599~1660}와도 연관이 있다. 벨라스케스를 대표하는 색이 바로 '검정'이었기 때문이다.

마네의 초상화에서 검은색의 매력은 더욱 두드러진다. 대표적인 작품이 동생의 아내를 그린 〈베르트 모리조의 초상〉이다. 그에게 모리조^{Berthe}

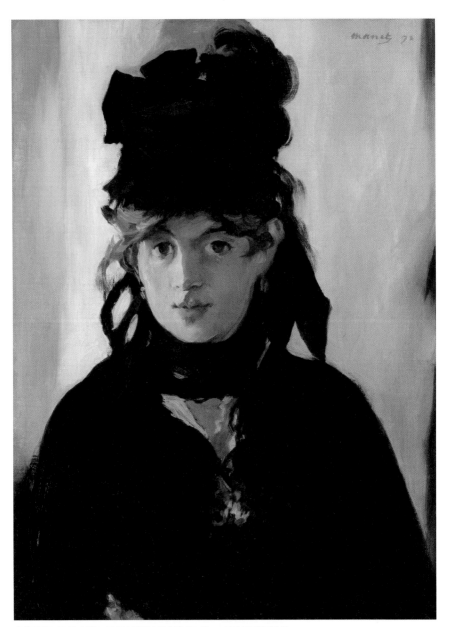

〈베르트 모리조의 초상〉, 1872년, 캔버스에 유채, 55×38cm, 파리 오르세미술관

Morisot, 1841~1895는 가족이자 예술적 동지였다. 1868년부터 두 사람은 예술적 교감을 나눠왔다. 마네는 그녀에게 회화를 가르치기도 했다. 모리조는 이에 화답하는 의미로 여러 번 모델을 섰다.

그림 속 모리조는 상복용 검은 모자를 쓰고, 검은 외투를 입고 있다. 그녀의 얼굴을 감싼 검은색은 장밋빛 뺨을 강조하고 눈을 더 반짝여 보이게 한다. 가슴 부근의 제비꽃 장식은 당시 유행하던 스타일이었다. 상복을 입고 있지만 모리조의 얼굴에선 슬픔의 기미를 찾아볼 수 없다. 오히려 살짝 미소 지은 표정에서는 세상에 대한 호기심이 엿보인다. 모리조가 슬퍼하지 않는 것은 상복이 의도된 연출이기 때문이다.

〈베르트 모리조의 초상〉을 그릴 때 마네는 모리조에게 반드시 검은 옷을 입어달라고 부탁했고, 그녀를 햇살이 잘 드는 창가에 앉혔다. 검은색이 줄 수 있는 풍성하면서도 밀도 짙은 인상을 그려내기 위해서였다. 마네는 검은색의 효과를 강조하고자 실제로 녹색이었던 그녀의 눈동자까지 검은색으로 칠했다. 옷과 모자에 표현한 미묘한 명암은 검은색이 강한 빛을 받으면 어떤 색으로 변화하는지 관찰한 결과다.

20세기에 활동한 비평가 폴 발레리Paul Ambroise Valéry, 1871~1945는 〈베르트 모리조의 초상〉에 대해 다음과 같이 평가했다. "나는 마네의 작품 중 〈베르트 모리조의 초상〉을 능가하는 작품이 없다고 생각한다. 초상화의 주인공은 별다른 특징 없는 회색 커튼을 배경으로 원래보다 약간 작게 그려졌다. 무엇보다 나를 사로잡은 것은 초상화에 쓰인 마네 특유의 완전한 검은색이었다."

노년의 자신을 그린 〈팔레트를 든 자화상〉에서도 마네는 검은색을 매

〈팔레트를 든 자화상〉, 1879년, 캔버스에 유채, 83×67cm, 개인 소장

력적으로 사용했다. 이 작품은 벨라스케스의 〈시녀들〉(306쪽)에 대한 오마주다. 마네는 자신을 〈시녀들〉에 등장하는 벨라스케스와 똑같이 그렸다. 그는 민첩하면서도 화려한 붓놀림으로 빛에 따라 달라지는 색의 변화를 표현하고 있다. 얼굴과 옷에 표현된 명암을 통해 우측에서 강렬한 빛이 들어오고 있음을 짐작할 수 있다. 검은색 배경이 화가의 얼굴 및 외투의 밝은색과 강렬한 대조를 이룬다. 또 부드럽게 칠한 배경과 거친 붓 터치로 완성한 인물 형태도 검은색 배경과 대비된다. 빛과 색채의 순간적인 효과를 표현하느라 형태가 흐트러질 수도 있었으나, 화가의 뛰어난 소묘 실력이 그림에 안정감을 불어넣고 있다.

그림으로 마음을 들여다본다는 건 거짓말이다!

자화상을 비롯한 마네의 초상화에는 입체성이 배제돼 있다. 즉, 그림 속 인물들은 모두 의도적으로 평평하게 묘사돼 있다. 마네는 그림 속 모델을 2차원적으로 묘사함으로써 관람자가 인물의 내면을 유추하는 것을 차단했다. 이를 두고 어떤 사람들은 "마네의 초상화는 인물의 속마음을 느낄 수 없는 인간미 없는 그림"이라고 투덜대기도 한다. 이에 대해 마네는 "그림 한 점으로 사람의 마음을 들여다볼 수 있다고 믿는 것이야말로 얼마나 우스꽝스러운 억지인가?"라고 되묻는다. 그림은 빛을 통해 색의 물리적 침투까지 허용하지만 사람의 속마음까지 비춘다고 믿는 것은 예술가의 지나친 허영심이라고 그는 생각했다.

1866년에 완성한 〈피리 부는 소년〉은 마네의 평면적 구성을 보여주는

〈피리 부는 소년〉, 1866년, 캔버스에 유채, 161×97cm, 파리 오르세미술관

대표적인 예다. 손과 발을 제외하면 그림자가 거의 없고, 윤곽선을 명확하게 하여 입체성을 배제했다. 대신 배경을 최대한 단순화하여 소년이 실제로 움직이는 것처럼 표현했다.

　마네는 〈폴리베르제르의 술집〉에서 여성 뒤로 커다란 거울을 배치함으로 입체성을 배제하고 평면성을 강조한 그만의 화풍을 다른 방식으로 돋

〈폴리베르제르의 술집〉, 1881~1882년, 캔버스에 유채, 96×130cm, 런던 코톨드 인스티튜트

보이게 했다. 거울에 비친 이미지를 그린 것은 벨라스케스의 그림에서 아이디어를 얻은 것으로 보인다. 유니폼을 입고 있는 종업원은 가슴에 꽃한 송이를 꽂고 목에는 검은 벨벳 목걸이를 걸고 향락으로 가득한 술집에서 일하고 있다. 그림 오른쪽에 있는 신사는 이 광경을 관찰하고 있는 화가 자신이다. 종업원의 우아한 자태와 매대 위 술병, 과일은 현실 세계를

표현하고 있다. 이에 반해 그녀 등 뒤로 펼쳐진 배경은 뚜렷한 형태 없이 흐릿한 몽환의 세계를 보여준다. 가스등 불빛은 파리지앵의 일상적인 모습을 매우 낭만적으로 탈바꿈시켰다.

한편, 실물 크기의 그림 속 모델은 도통 그 속을 알 수 없게 무표정하다. 마네는 여전히 관람자의 시선이 그림 속 인물의 내면을 파고드는 것을 막고 있다. 그림 속 인물은 오히려 등 뒤의 거울을 통해 관람자의 내면을 바라보는 듯하다. 이를 두고 평소 마네의 그림에 까다롭게 반응했던 평론가들마저 "마네의 승리"라고 찬사를 아끼지 않았다.

시대가 알아보지 못한 비운의 혁명가

마네는 사회적으로 커다란 반향을 불러온 〈풀밭 위의 점심식사〉와 〈올랭피아〉로 유명한 화가가 되긴 했지만 고명한 화가가 되지는 못했다. 1881년 마네는 평생을 고대하던 살롱전에서 2등으로 입상했다. 이로써 심사 없이도 살롱전에 출품할 기회를 얻었지만, 2년 뒤인 1883년 견딜 수 없이 악화된 지병으로 숨을 거두었다.

살롱전은 마네에게 명예 대신 '희대의 스캔들 메이커'라는 조롱 섞인 별명만 안겨줬다. 마네는 마치 미술계를 파괴하러 온 괴물처럼 미술의 문법을 하나씩 전복했다. 그가 작품을 내놓을 때마다 정해진 수순처럼 공개적 모욕과 원색적 비난이 뒤따랐다. 그러나 지금 마네는 회화를 전통과 규범에서 해방시킨 혁명가로 칭송받는다. 마네가 생전에 그토록 갈망했던 평가는 너무 뒤늦게 이루어졌다. _ *Manet*

Gallery of Life
15

모순된 욕망과
함께 걷는 길

프란시스코 고야
Francisco José de Goya y Lucientes, 1746~1828

Obituary

스페인의 빛과 어둠을 그리다

*고야는 세상과 절연한 채
인간 내면의 가장 밑바닥까지 끊임없이 침잠해 들었다.*

1828년 4월, '귀머거리의 집'이라고 불리던 저택에서 10여 년간 은둔했던 고야가 여든둘의 나이로 세상을 떠났다. 그의 집에서는 기괴하고 섬뜩한 14점의 그림이 발견됐다. 사람들은 이 그림을 '검은 그림 연작'이라고 불렀다. 고야가 말년에 그린 작품은 색채와 주제가 모두 어둡지만, 초기 작품은 밝고 경쾌한 느낌을 준다. 그는 로코코에서 인상주의 회화까지 아우르며, 폭넓은 스펙트럼의 화풍을 구사했다.

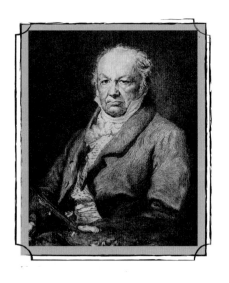

1764년 고야는 가난한 도금사와 하급 귀족의 딸 사이에서 태어났다. 풍족하지 못한 유년 시절 탓에 고야는 성공과 명예에 집착했다. 열네 살이 되던 1760년부터 종교화가 호세 루산에게 그림을 배웠다. 1763년과 1766년에는 왕립 아카데미의 국비 장학생 선발전에 참가했지만, 아쉽게도 두 번 다 낙방했다. 아카데미 입성이 좌절된 고야는 1770년에 자비로 이탈리아 유학을 떠났다. 그는 로마 등지에서 고대 르네상스 거장의 작품을 모사하면서 차근차근 실력을 쌓았다.

1774년 고야는 동료 바이에우의 소개로 스페인 왕실 소유의 태피스트리 공장에 들어갔다. 태피스트리는 여러 가지 색

실로 무늬나 그림을 짜 넣은 직물이다. 실내를 장식하는 데 쓰이다 보니 밝고 가벼운 그림이 주로 직조됐다. 태피스트리 공장에서 고야는 다양한 밑그림을 그리며 재능을 인정받았다. 고야의 재능은 왕실에도 널리 알려졌고, 1786년 고야는 궁정화가로 궁에 입성했다.

1789년 카를로스 4세가 새로운 국왕으로 즉위한 이후, 그는 왕족의 초상화를 많이 그렸다. 왕실을 위한 태피스트리 작업도 계속했다. 과중한 업무에 시달리던 고야는 1793년 휴가를 얻어 친구들과 세비야를 여행했다. 그런데 휴가 중에 이름 모를 중병에 걸려 청력을 완전히 상실했다. 이때 나이가 마흔일곱이었다.

듣지 못하게 된 고야는 세상으로부터 점차 고립되었다. 이때부터 특이하고 병적인 상상력을 발휘하여 뒤틀리고 난해한 작품을 그리기 시작했다. 대표적인 작품집으로 『변덕들』, 『전쟁의 참화』 등이 있다. 두 권의 판화집에 시대를 신랄하게 풍자하는 그림을 실었다.

1807년 나폴레옹 3세의 스페인 침공을 시작으로, 프랑스와 스페인은 7년간 지리멸렬한 전쟁을 계속했다. 전쟁이 끝날 무렵, 고야는 프랑스군이 마드리드 시민을 무참히 학살하는 내용의 〈1808년 5월 3일〉을 완성했다. 고야는 폭력을 가하는 군인을 매우 비인간적이고 냉혹한 모습으로 묘사했다. 반면 마드리드 시민은 숭고한 희생을 치르는 모습으로 그렸다.

고야는 1819년 스페인 마드리드 근교에 저택을 마련한 후 은둔 생활을 시작했다. 이 집이 그가 죽을 때까지 살았던 귀머거리의 집이다. 고야는 세상과 절연한 채 인간 내면의 가장 밑바닥까지 끊임없이 침잠해 들었다.

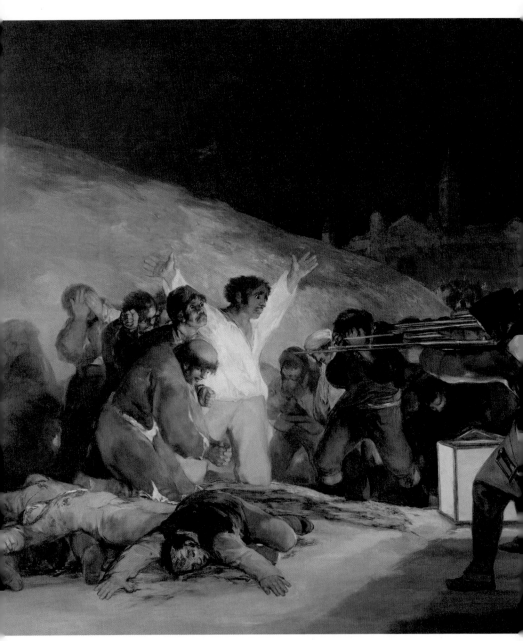

〈1808년 5월 3일〉, 1814년, 캔버스에 유채, 266×345cm, 마드리드 프라도미술관

1808년 5월 3일. 이날은 수많은 마드리드 시민들이 프랑스 군인에게 학살당한 비극적인 날이다. 대규모 학살이 발생하기 하루 전, 마드리드 시민들은 프랑스 군대에 대항하는 폭동을 일으켰다. 폭동에 가담한 시민들은 프랑스군에 붙잡혔고 다음 날 모조리 처형당했다. 고야의 〈1808년 5월 3일〉은 바로 이 참혹한 순간을 상기시킨다.

그림에서 가장 눈에 띄는 사람은 흰옷을 입은 남자다. 프랑스군이 바로 앞에서 총구를 겨누고 있지만, 물러설 곳이 없다. 얼굴엔 죽음에 대한 공포가 가득하다. 그림 아래쪽에는

주검들이 엉켜 있고, 바닥은 이들이 흘린 피로 붉게 물들었다. 총을 든 프랑스군은 겁에 질린 사람들을 보면서도 눈 하나 깜짝하지 않는다. 고야는 프랑스군을 기계적으로 사람을 죽이는 냉혈한으로 묘사했다. 이들 뒤쪽에 있는 불 꺼진 성당은 마드리드 시민들에겐 아무 희망이 없음을 암시한다.

고야는 〈1808년 5월 3일〉을 통해 전쟁의 참상과 인간의 잔혹함을 고발하고자 했다. 인간의 잔악한 행위를 통렬하게 고발한 이 작품은 당대 사람들뿐만 아니라 후대 미술가들에게도 큰 영향을 끼쳤다. 마네는 〈막시밀리안 황제의 처형〉에서, 더 훗날 피카소는 〈한국에서의 학살〉에서 고야와 같은 구도로 그들이 목격한 폭력을 고발했다.

〈1808년 5월 3일〉을 완성한 1814년은 고야가 청력을 잃은 지 꽤 오랜 시간이 흐른 후였다. 부조리한 상황을 목격한 고야는 세상이 올바르게 변하려면 자신이 침묵해선 안 된다고 믿었다. 〈1808년 5월 3일〉에는 더 나은 내일을 위한 화가의 간절한 마음이 담겨 있다.

사회는 바꾸지 못했지만 미술사를 바꾼 그림

고야는 비판적 시각으로 사회를 바라봤고, 그림을 통해 비이성적인 사회를 풍자했다. 대표적인 예가 판화집 『변덕들』이다. 에칭 형식으로 구현된 80여 점의 동판화에는 고야의 자화상도 있다.

〈자화상 : 변덕들 1〉 속 화가는 불만에 가득 찬 얼굴을 하고 있다. 이는 당시 부패한 성직자와 무지한 전제군주와 그 사이에서 기생하는 귀족들이 지배하는 사회에 대한 무언의 항의로 해석된다. 당시 프랑스 계몽주의

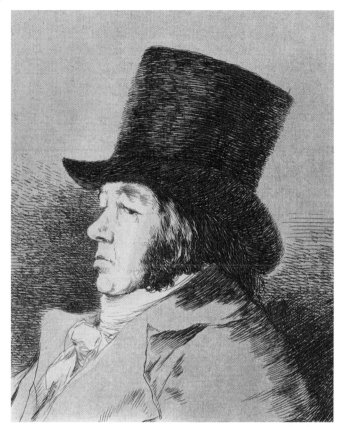

〈자화상 : 변덕들 1〉, 1799년, 에칭, 21.7×15cm, 뉴욕 메트로폴리탄미술관

에 깊이 경도돼 있던 고야는 이 판화집에 수록한 어둡고 기괴한 작품들을 통해서 미신과 신앙에 빠져 있던 시민들과 부패한 성직자 등을 꼬집었다.

　판화집에 수록된 〈이성이 잠들면 악마가 나타난다〉(278쪽)는 고야의 신념이 담긴 선언문으로도 볼 수 있다. 그림에는 드로잉 도구들이 널브러진 책상, 그 위에 엎드려 자는 남자가 있다. 남자를 둘러싼 박쥐, 부엉이, 스

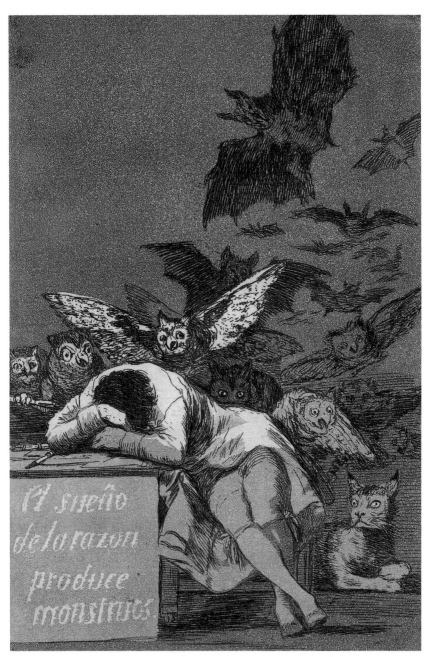

〈이성이 잠들면 악마가 나타난다〉, 1799년, 동판화, 21.2×15.1cm, 뉴욕 메트로폴리탄미술관

라소니는 사악하고 아둔한 동물을 뜻한다. 책상 앞면에 있는 글귀는 그림의 제목과 동일하다. 고야는 〈이성이 잠들면 악마가 나타난다〉를 통해, 무지몽매한 시민들에게 지금처럼 비과학적인 미신에 빠져 이성을 찾지 못하면 결국 악에 물들 수밖에 없다는 경고를 전달하고자 했다.

『변덕들』은 약국에서 판매를 시작하고, 지역 신문에 광고를 내자 스물일곱 세트나 팔렸다. 판화집이 인기를 얻자 고야는 덜컥 겁이 났다. 당시 스페인의 종교재판은 악명 높았다. 부르주아를 비판한 판화집은 종교재판에 회부될 위험이 컸다. 고야는 판매를 시작한 지 열흘도 되지 않아 판화집을 모두 회수했다.

정부의 핍박을 두려워하면서도 고야는 꾸준히 현실의 부조리를 그렸다. 1810년부터 1816년까지는 스페인 독립전쟁과 전후 사정을 묘사한 판화집 『전쟁의 참화』를 완성했다. 여기에는 전쟁의 공포와 잔인함을 주로 담았다. 그림 아래에 "도저히 바라볼 수 없다" "야만인들"과 같은 개인 의견도 함께 적어두었다.

한편, 고야의 그로테스크한 판화 작품은 18세기 이후 여러 미술사조에 많은 영향을 끼쳤다. 고흐, 마네, 모네 Oscar-Claude Monet, 1840~1926, 세잔과 같은 인상주의 화가들에서부터 들라크루아와 같은 낭만주의 화가들에 이르기까지 고야에게 큰 영향을 받았다고 밝혔다. 그의 판화집이 당시 사회를 바꾸지는 못했지만, 미술사에 적지 않은 영향을 미친 것만은 틀림없는 사실이다. 프랑스 작가이자 평론가인 앙드레 말로 Andre Georges Malraux, 1901~1976는 『고야에 관해 논함』이란 책에서 "고야는 현대 회화의 전체적인 경향을 예견했다"고 평가하기도 했다.

스페인 사회를 발칵 뒤집어놓은 전라의 여인

고야를 종교재판에 회부한 작품은 뜻밖에도 풍자화가 아닌 누드화였다. 엄격한 카톨릭 국가였던 당시 스페인은 공식적으로 누드화를 금지했다. 국왕도 선대왕이 보유했던 누드화를 없애려고 할 정도였다. 이런 분위기에서 누드화를 주문한 사람은 당시 최고 권력가였던 마누엘 데 고도이 Manuel de Godoy y Alvarez de Faria, 1767~1851였다.

그런데 고도이가 귀족들 간의 싸움에서 실권하면서 그의 모든 재산이 국가에 압류되었다. 그 과정에서 고야가 그린 누드화 〈옷 벗은 마하〉가 세상에 모습을 드러냈다. 이 작품은 고도이가 함께 소장하고 있던 벨라스케

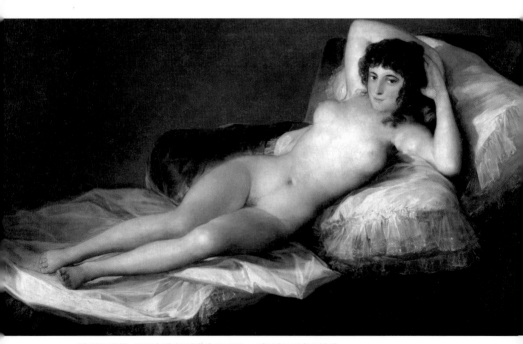

〈옷 벗은 마하〉, 1800년, 캔버스에 유채, 95×190cm, 마드리드 프라도미술관

스의 누드화 〈아프로디테와 에로스〉라는 작품과 함께 국가에 귀속되었다.

〈옷 벗은 마하〉은 벌거벗은 채 침대에 비스듬히 누워 있는 여인을 그린 작품이다. '마하(Maja)'는 요염한 여자라는 뜻으로, 그림이 공개된 후 붙은 이름이다. 여인은 손을 머리 위로 치켜들었으며 실오라기 하나 걸치지 않았다. 그녀의 눈빛은 대담하면서도 관능적이다. 사회의 금기를 깨고 탄생한 이 작품은 보수적인 스페인 사회에 큰 충격을 안겼다.

예술과 외설이라는 케케묵은 논쟁을 일으키기도 했던 〈옷 벗은 마하〉로 고야는 궁정화가 직위마저 박탈당했다. 그 후 고야는 작품 속 누드모델에게 옷을 입힌 작품 〈옷 입은 마하〉를 내놓아 다시 한 번 세간의 주목을 받

〈옷 입은 마하〉, 1805년, 캔버스에 유채, 95×190cm, 마드리드 프라도미술관

〈파라솔〉, 1777년, 캔버스에 유채, 104×152cm, 마드리드 프라도미술관

았다. 작품 속 모델은 옷을 입고 있지만 여전히 선정적이다. 사람들로 하여금 〈옷 입은 마하〉를 보면서 〈옷 벗은 마하〉를 떠올리게 하는 것이다. 경직된 스페인 사회에 대한 고야 특유의 통렬하고 냉소적인 항의 표시가 아닐 수 없다.

한 화가가 보여주는 극단의 예술 세계

바로크 회화를 대표하는 벨라스케스가 죽은 후 스페인은 유럽 미술계에서 거의 유명무실한 나라로 전락했다. 몇몇 화가들이 벨라스케스가 일구어낸 서유럽 르네상스의 명맥을 유지하는 데 급급할 뿐이었다. 그러나 변혁은 항상 예상치 못한 곳에서 일어난다. '미술사의 전환'을 이끌었던 주인공은 스페인 변방에서 나타난 고야였다.

초기작인 〈파라솔〉과 후기작인 〈아들을 잡아먹는 사투르누스〉를 함께 감상하면, 시간이 따라 변하는 고야의 화풍을 관찰할 수 있다. 더불어 왜 그가 미술사를 전환한 주인공인지 알 수 있다.

〈파라솔〉은 햇살이 눈부신 여름날 야외에서 즐거운 한때를 보내고 있는 남녀를 그린 작품으로, 경쾌한 느낌을 자아낸다. 밝은 색채를 사용하여 주인공을

〈아들을 잡아먹는 사투르누스〉, 1820~1824년, 캔버스에 유채, 146×83cm, 마드리드 프라도미술관

화려하게 표현했다. 벽 쪽에 우아한 차림의 여인이 앉아 있고, 청년은 그 옆에서 초록색 파라솔을 펼쳐 뜨거운 햇볕으로부터 여인을 보호하고 있다. 노란색으로 물든 구름은 두 사람이 느끼는 행복감을 드러낸다. '남녀 간 사랑'이라는 그림의 주제 자체도 고야의 후기 작품들과 비교하면 아주 산뜻하다. 이 그림은 전형적인 로코코풍 회화의 특징을 보여준다.

〈파라솔〉을 그릴 무렵 고야는 자신을 돌봐준 이에 대한 감사를 담은 초상화, 사랑스러운 아이를 그린 초상화, 서민들의 모습을 담은 풍속화 등을 그렸다. 반면, 후기에는 정치·사회의 모순을 풍자했으며, 인간 본성의 실체를 꿰뚫으려고 노력했다. 작품에 개인적 사고를 투영해내는 방향으로 변모한 것이다. 후기 그림은 사실적이다 못해 괴기스럽다는 평가를 받는다.

1824년에 완성한 〈아들을 잡아먹는 사투르누스〉는 인간의 광기에 대해 천착한 작품이다. 이 작품은 검은 그림 연작 중 하나로 귀머거리의 집 1층 벽에 그려진 그림이다. 그림에는 아들 중 한 명에게 왕좌를 빼앗길 것이란 예언을 듣고 아들을 잡아먹는 신 크로노스가 등장한다. 그림 제목이 크로노스가 아닌 사투르누스인 이유는 로마인들이 두 신을 동일하게 여겼기 때문이다. 고야가 이 작품을 그린 이유는 단순히 신화를 재현하기 위해서가 아니다. 인간 내면에 있는 추악한 본성을 크로노스에 은유하여 표현한 것이다. 미술사가들은 고야가 전쟁의 폭력성, 젊은 세대와 나이 든 세대의 갈등을 다룬 작품으로 해석하기도 한다. 또 세상과 단절한 채 병마와 싸우던 시절의 공포감을 드러낸 것이라고 보기도 한다.

권력뿐만 아니라 시대를 기록한 궁정화가

프랑스혁명은 유럽의 진보적인 지식인들에게 새로운 세상에 대한 희망을 불어넣었다. 그러나 프랑스의 통치자 나폴레옹 3세는 침략자가 돼 유럽을 정복했다. 고야의 스페인 역시 프랑스에 유린당했다.

역사적 격변지에서 고야가 목도한 현실은 고스란히 그의 캔버스에 담겼다. 부정부패한 관료들과 미신에 속는 무지한 시민들을 풍자하거나 프랑스군에 짓밟힌 고국의 처참한 현실을 그렸다. 고야의 작품들은 17세기와 18세기에 걸쳐 스페인의 역사와 문화를 모두 아우르는 방대한 기록이라고 볼 수 있다.

고야는 모순적 화가였다. 궁정화가로 성공하기 위해 혼신의 힘을 다하면서도 부조리한 사회에 대한 비판과 자신의 음울한 상상력을 캔버스에 담는 일을 멈추지 않았다. 인생 전후반의 화풍은 마치 빛과 어둠처럼 극적으로 대비된다. 빛이 있으면 응당 그림자가 있는 것처럼 모두의 삶은 크고 작은 모순으로 얽혀 있다._*Goya*

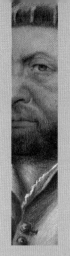

Gallery of Life
16

소멸,
누구도 피할 수 없는 운명

한스 홀바인 2세
Hans Holbein the Younger, 1497~1543

영국을 사로잡은 독일 르네상스의 거장

*헨리 8세는 홀바인에게 왕족은 물론
영국을 방문하는 손님들의 초상화까지 도맡아 그리게 했다.
홀바인이 그린 초상화는 영국 왕족 초상화의 기준이 되었다.*

1543년 한스 홀바인 2세가 런던을 휩쓴 흑사병에 걸려 세상을 떠났다. 그의 유해가 묻힌 장소는 알려지지 않았다.

홀바인은 1497년 독일 아우크스부르크(Augsburg)에서 태어났다. 그는 아버지와 이름이 같았다. 부자를 구분하기 위해 아버지는 이름 뒤에 1세(the Elder)를, 아들은 이름 뒤에 2세(the Younger)를 붙였다. 홀바인가는 대대로 미술가를 배출했다. 이 영향으로 홀바인도 어려서부터 아버지에게 그림을 배웠고, 네덜란드 미술까지 공부했다.

1515년 홀바인은 형 암브로시우스와 함께 스위스 바젤(Basel)로 떠났다. 당시 바젤은 인쇄업과 인문학이 발달한 도시였다. 처음에는 유명 화가인 한스 허브스터의 문하생으로 들어갔다. 2년 후 독립한 그는 출판계의 대부 요한 프로벤이 출판하는 서적에 삽화를 그렸다. 같은 해 그는 이탈리아를 여행했고, 이때 균형 잡힌 구성, 명암 대비, 원근법 등 르네상스 거장들의 장점을 흡수했다. 1519년 바젤 화가 길드로부터 가입을 허가받아 바젤 미술계의 화가가 되었다. 이

듬해인 1520년부터 직업 화가로 정식으로 활동을 시작했다.

바젤에 머무는 동안, 홀바인은 네덜란드 출신 인문학자 에라스무스와 교류하며 그의 초상화를 그려주기도 했다. 에라스무스는 실력 좋은 초상화가 홀바인을 영국 귀족들에게 소개했다.

종교개혁으로 교회의 장식이 금지되면서 화가들의 일거리가 줄어들었다. 1526년 홀바인은 새로운 시장을 개척하고자 런던으로 거처를 옮겼다. 그는 에라스무스의 추천을 받아 유명한 정치가 토머스 모어의 초상화를 그리게 되었다. 토머스 모어는 홀바인의 실력에 감탄했고, 2년간 그를 후원했다. 1527년에 홀바인이 그린 〈토머스 모어경〉은 종교적 의미가 배제된 북유럽 최초의 그룹 초상화였고, 후대 그룹 초상화의 좋은 선례가 됐다.

1528년 홀바인은 바젤로 다시 건너갔다. 종교개혁이 더 활발해지며 종교화 주문도 늘지 않았다. 그는 1532년에 다시 런던으로 이주했다. 1535년에 홀바인은 영국 왕 헨리 8세의 궁정화가가 되었다. 헨리 8세는 위엄 있는 왕으로 묘사된 초상화를 무척 마음에 들어 했다. 왕은 홀바인에게 왕족은 물론 영국을 방문하는 손님들의 초상화까지 도맡아 그리게 했다. 홀바인이 그린 초상화는 영국 왕족 초상화의 기준이 되었다.

홀바인은 인물의 외형을 해치지 않는 범위 내에서 대상의 지위를 정확하게 묘사했다. 그는 사물의 상징적 의미를 활용해 인물의 내면과 학식 등을 나타냈다. 이는 북유럽 미술의 특징이기도 했다. 초상화 속 사물들에 은밀하게 메시지를 담아내기도 했다. 죽음을 기억하라는 뜻의 '메멘토 모리(Memento mori)'를 내포한 〈대사들〉이 대표적인 예다.

〈대사들〉, 1533년, 패널에 유채, 207×209.5cm, 런던 내셔널갤러리

홀바인의 초상화는 한 인물의 모든 것을 알려준다. 얼굴, 나이, 직업, 심리, 때로는 좌우명까지. 모델을 둘러싼 소품들에도 다 의미가 있다. 그래서 그가 그린 초상화만 봐도 한 인물을 속속들이 알 수 있다.

1532년에 완성한 〈상인 게오르크 기제의 초상〉(292쪽)도 마찬가지다. 게오르크 기제Georg Giese, 1497~1562의 집안은 대대로 상인이었고, 그도 영국에서 상인으로 일했다. 그림 속 필기구와 동전을 보관하는 상자, 인장, 벽에 걸린 저울 등은 기제의 직업을 암시한다. 다양한 편지들은 기제가 국제무역상이었다는 사실을 알려준다. 꽃이 담긴 유리병은 투명한 거래를, 꽃병 오른쪽에 있는 북 모양 시계는 신용을 상징한다. 오리엔탈풍 테이블보와 베네치아산 유리로 만든 꽃병은 그가 부유한 상인이었음을 알려준다. 기제가 들고 있는 편지 봉투에는 이름과 상호, 런던 주소 등이 찍혀 있다. 기제의 머리 위에 있는 쪽지에는 '이 그림은 게오르크 기제의 얼굴과 모

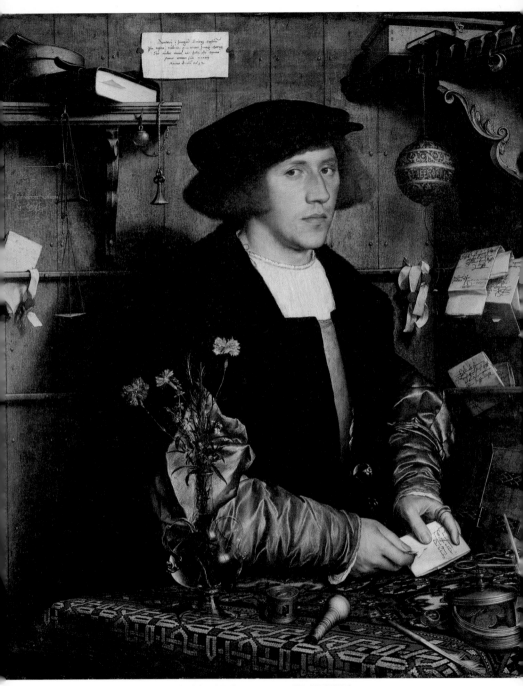

〈상인 게오르크 기제의 초상〉, 1532년, 캔버스에 유채, 96.3×85.7cm, 베를린국립회화관

습을 담고 있다. 눈빛과 뺨이 생생하지 않은가. 서기 1532년 그의 나이 34
세'라고 적혀 있다. 왼쪽 벽에는 '슬픔 없이 기쁨도 없다'라는 기제의 좌
우명이 있다. 그림을 의뢰한 목적도 암시돼 있다. 꽃병의 카네이션은 전
통적으로 약혼을 상징했다. 기제는 약혼자에게 자신의 성공을 알리기 위
해 홀바인에게 초상화를 의뢰했던 것이다.

독일 저널리스트 아네테 쉐퍼^{Annette Schafer, 1966~}는 "사물은 자아의 표현일
뿐 아니라 자아의 일부다"라고 말했다. 홀바인은 한 점의 초상화를 통해
이 사실을 보여주고 있다.

사진보다 많은 정보를 보여주는 초상화

사람들에게 홀바인이 그린 초상화 가운데 최고를 꼽으라면, 대부분 〈대
사들〉(290쪽)을 떠올릴 것이다. 이 작품은 프랑스 외교관 장 드 댕트빌<sup>Jean de
Dinteville, 1504~1555</sup>과 주교 조르주 드 셀브^{Georges de Selve, 1508~1541}를 그린 초상화다.

〈대사들〉은 먼저 사실적인 묘사로 관람자의 눈을 사로잡는다. 옷의 질
감과 무늬, 인물의 표정까지 아주 세밀하게 표현했다. 그림의 배경인 커튼
과 두 사람 사이에 있는 소품들도 아주 정교하게 그려졌다. 당시 사람들을
놀라게 한 점은 독특한 구성이었다. 두 사람은 화면 양편에 서서 관람자를
정면으로 마주하는데, 이는 다른 초상화들과 차별화된 지점이었다.

〈대사들〉의 백미는 숨겨진 의미를 찾는 데에 있다. 화면 왼쪽 인물이
그림을 의뢰한 댕트빌이며, 오른쪽 인물은 셀브다. 댕트빌이 든 단검과 셀
브가 팔을 얹은 책에 그들의 나이가 적혀 있다. 선반 위에 있는 사물들은

크게 과학 도구와 터키산 카펫, 악기, 책으로 구분할 수 있다. 선반 가장 위쪽에 있는 과학 도구와 터키산 카펫은 댕트빌의 지식과 부를 상징한다. 선반 아래쪽에는 루터교의 성가집이

〈대사들〉을 비스듬한 각도에서 보면 길쭉한 해골이 동그랗게 보인다.

있고, 책 뒤편 악기는 줄이 끊어진 상태다. 두 사물은 당시 대립 중이던 신교와 구교의 상황을 보여준다. 화면 아래쪽에 숨겨진 해골은 인간은 누구나 죽는다는 '메멘토 모리'를 상징한다. 그리고 죽음 앞에서 욕망이야말로 얼마나 헛되고 부질없는지 넌지시 암시한다.

〈대사들〉 속 해골은 기괴한 형태로 나타난다. 홀바인은 사람들이 계단을 내려오면서 그림을 볼 것을 염두에 두었다. 정면에서 볼 때는 길쭉한 바게트 같은 해골 형상은 비스듬한 각도에서 볼 때 해골로 인지된다. 이처럼 상의 형태를 비틀어놓아 특정한 위치에서 보아야 정상적인 모습으로 보이게 그리는 기법을 '왜상(anamorphosis)'이라고 한다.

헨리 8세의 결혼 사절단, 홀바인

홀바인의 재능은 런던에서 꽃피웠다. 헨리 8세^{Henry VIII, 1491~1547}의 궁정화가로 일하는 동안 그는 수많은 왕족을 그렸고 영국 왕실 초상화의 기반을 닦았

ANNO · ÆTATIS · · SVÆ · XLIX ·

〈헨리 8세의 초상〉, 1539~1540년, 패널에 유채, 75×88.5cm, 로마국립고전회화관

다. 1540년에 완성한 〈헨리 8세의 초상〉은 왕을 그린 초상화 중 수작으로 꼽힌다.

〈헨리 8세의 초상〉의 가장 큰 특징은 그림의 구도에 있다. 홀바인은 화면 속 인물의 상반신만을 화폭에 담았다. 국왕의 위엄을 과시하기 위한 선택이었다. 문학에서 과장법을 사용하듯 신체 비율을 전체적으로 확대하는 방법을 사용한 것이다. 그래서 왕관이나 긴 칼, 지휘봉처럼 왕권을 상징하는 소품 없이도 그림 속 헨리 8세는 엄숙한 군주로 보인다. 홀바인은 인물의 모습을 우상화하는 데 출중한 재능이 있었다. 홀바인이 이러한 시도를 통해 독일 철학자 칸트Immanuel Kant, 1724~1804가 말한 '질(수량)적 숭고'에 도달했다고 평가하는 사람도 많다.

헨리 8세는 홀바인이 제작한 초상화의 정치적, 예술적 힘을 인식했다. 다른 화가들에게 그의 작품을 모사하여 나라 전역에 퍼뜨리도록 했고, 왕족과 대사들에게 선물하기도 했다. 홀바인이 그린 초상화는 헨리 8세의 분신이었으며, 자국민에 대한 권력 공표와 외교적 사명을 띤 작품으로 격상됐다.

홀바인은 궁정화가로 일할 때 왕비를 자주 그렸다. 헨리 8세는 평생 여섯 명의 왕비를 두었고, 왕비 후보가 생길 때마다 홀바인에게 초상화를 그리라고 요구했기 때문이다. 사진이 없었던 시절, 초상화는 신부의 얼굴을 확인할 수 있는 유일한 수단이었다.

〈앤의 초상〉도 헨리 8세의 왕비를 그린 초상화 가운데 하나다. 그녀는 헨리 8세의 네 번째 왕비였다. 그림 속 앤Anne of Cleves, 1515~1557은 아름다운 여인으로 묘사됐다. 헨리 8세는 그림 속 앤의 미모에 반해 혼사를 진행했다. 그런

〈앤의 초상〉, 1539년, 패널에 템페라, 60×40cm, 파리 루브르박물관

데 결혼식 전 왕은 앤의 얼굴을 보고 이 결혼은 무효라고 분노했다. 초상화와 실제 얼굴이 너무 달랐기 때문이다. 이 결혼을 성사시킨 토머스 크롬웰 Thomas Cromwell, 1485~1540은 참수당했다. 다행히 〈앤의 초상〉을 그린 홀바인이 문책을 당했다는 기록은 남아 있지 않다. 꽤 왕의 총애를 받았던 듯하다.

앤은 자신도 크롬웰처럼 목숨을 잃을까봐 꾀를 냈다. 헨리 8세에게 왕과 비교하면 모자란 자신이 왕비의 자리에 있을 수 없다고 말하며 누이동생이 되겠다고 간청했다. 헨리 8세는 그녀의 청을 들어주었다.

누구도 죽음으로부터 자유로울 수 없다

르네상스 시대를 전후로 많은 화가가 성모화를 비롯한 종교화를 그렸다. 홀바인 역시 마찬가지였다. 비록 종교개혁의 거센 바람이 휘몰아쳐 이전만큼 많은 종교화를 그릴 수 있는 여건은 아니었지만, 당시는 여전히 교회의 영향력이 컸다. 그래서 화가들은 종교화 작업을 아예 접을 수 없었다.

1522년에 완성한 〈무덤 속의 예수〉가 홀바인의 대표적 종교화다. 최고조에 이른 비탄과 고독을 작품에 투영했다. 좁은 공간에 누워 있는 예수의 입술은 창백하며 얼굴은 짙은 녹색으로 변해 있다. 갈비뼈 주변의 상처는 녹회색으로, 발의 상처는 검은색으로 변했다. 상처의 색은 예수가 죽은 지 얼마 되지 않았다는 사실을 암시한다. 감기지 않은 눈과 벌어진 입은 죽음에 대한 공포를 환기한다.

〈무덤 속의 예수〉, 1521~1522년, 패널에 유채, 30.6×200cm, 바젤미술관

그림 속 예수는 신이 아니라 죽어서 소멸하는 인간의 모습을 하고 있다. 홀바인에게 있어서 예수란 존재는 신이 아닌, '신에 가장 가까운 인간'이었던 것이다. 그러나 아무리 신에 가까운 인간이라 해도 죽음 앞에서는 별다른 소용이 없었다.

16세기에 완성된 〈무덤 속의 예수〉는 19세기 러시아 소설가 도스토옙스키Fyodor Mikhailovich Dostoevskii, 1821~1881에게까지 큰 울림을 안겨줬다. 그는 1867년 이 작품을 20여 분간 유심히 관찰했다. 이때의 영감은 소설 「백치」에 구현되었다. 「백치」의 주인공 미시킨 공작은 이 작품을 두고 "이런 그림을 보다가는 있던 믿음도 사라지겠어요"라고 말한다.

홀바인은 소멸과 허상의 메시지를 에둘러 그러나 마음을 다해 전했다. 열과 성을 다해 많은 사람의 모습을 그리면서 삶의 본질을 깨우친 한 예술가의 삶은 치명적인 전염병에 의해 막을 내렸다.

GALLERY OF LIFE

Chapter 04

달의 뒷모습

달은 우리에게 늘 똑같은 한쪽만 보여준다.
생각보다 많은 사람들의 삶 또한 그러하다.
그들의 삶의 가려진 쪽에 대해서
우리는 짐작으로밖에 알지 못하는데,
정작 단 하나 중요한 것은 그쪽이다.

-『섬』, 장 그르니에

사실적 인물 묘사의 대가가
왜곡해 그린 단 한 사람

디에고 벨라스케스
Diego Rodriguez de Silva y Velázquez, 1599~1660

권력의 얼굴을 그린 화가

벨라스케스에 대한 펠리페 4세의 신임은 절대적이었는데,
왕은 "내 모습은 벨라스케스만 그려야 한다"고 공언하기도 했다.

1660년 8월 6일, 스페인 궁정화가 벨라스케스가 예순한 살에 세상을 떠났다. 그의 죽음은 갑작스러웠다. 당시 화가들이 매독 등 질병에 시달렸던 것과 달리 벨라스케스는 매우 건강했었다. 사인은 심근경색이었다. 의학자들은 벨라스케스의 심장이 돌연 멈춘 이유가 오랫동안 피로가 누적되었기 때문이라고 추정했다. 실제로 스물네 살에 궁정화가가 된 벨라스케스는 쉴 틈 없이 일했다.

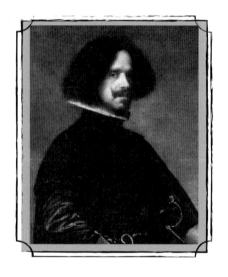

벨라스케스는 1599년 세비야(Sevilla)에서 태어났다. 아버지는 포르투갈 출신 유대인이었고 어머니는 하급 귀족의 딸이었다. 당시 스페인은 유대인과 이슬람교도를 강제로 가톨릭으로 개종시킬 만큼 엄격한 가톨릭 국가였다. 벨라스케스 가족은 늘 불안했다. 그래서 그의 부모는 자녀들에게 사회적 성공과 신분 상승을 강조했다.

그의 아버지가 미술에 재능을 보인 아들을 세비야 대표 화가인 프란시스코 파체코에게 보낸 이유도 성공에 대한 갈망 때문이다. 벨라스케스는 스승에게 세비야의 화풍, 비례, 원근법 등을 사사하였고, 1617년 직업 화가가 되었다. 초기에는 동시대 스페인 화가들과 유사하

게 종교화를 많이 그렸다. 그리고 초기 대표 작품인 〈세비야의 물장수〉와 〈계란을 부치는 노파〉처럼 평범한 사람들의 모습을 캔버스에 담았다.

1622년 12월 스페인 왕 펠리페 4세가 총애하던 궁정화가가 사망했다. 다음 해 벨라스케스는 펠리페 4세의 초상화를 완성하여 궁정화가에 임명됐다. 벨라스케스에 대한 펠리페 4세의 신임은 절대적이었다. 왕은 "내 모습은 벨라스케스만 그려야 한다"고 공언하기도 했다.

펠리페 4세의 신임을 얻은 벨라스케스는 궁정화가를 넘어 중책을 맡게 됐다. 1627년부터 그는 궁정의 내무를 감독하는 일까지 했다. 이때부터 벨라스케스의 명망은 더 높아졌다. 그러나 미술사가들은 이 때문에 벨라스케스가 궁정의 자질구레한 일을 처리하는데 대부분의 시간을 낭비했다고 말하기도 한다. 이 기간에 벨라스케스는 왕실이 소장한 훌륭한 예술품을 마음껏 연구했다.

1628년 벨라스케스는 처음으로 이탈리아 여행을 떠났다. 화려한 색채의 베네치아파 작품을 보고 깊이 감동했다. 이탈리아 여행 후 벨라스케스의 화풍은 밝고 선명한 색조로 바뀌었다. 이 시기에 왕족, 신하, 그리고 궁정의 어릿광대와 난쟁이 등 궁궐에 사는 다양한 사람들의 초상화를 그렸다.

벨라스케스는 1660년 세상을 떠날 때까지 생의 대부분을 마드리드(Madrid) 궁정에서 보냈다. 그 공로를 인정받아 말년에는 기사 작위를 받았다. 그토록 염원하던 신분 상승을 이뤄낸 것이다. 오랫동안 권력의 얼굴을 그린 벨라스케스를 후대 사람들은 '왕의 화가'로 기억한다.

〈시녀들〉, 1656년, 캔버스에 유채, 318×276cm, 마드리드 프라도미술관

벨라스케스는 스물넷부터 죽을 때까지 평생을 왕궁 근처에 머물며 궁정화가로 살았다. 그런 그가 펠리페 4세Felipe IV, 1605~1665의 소장품을 고르기 위해 2년간 이탈리아를 여행한 적이 있었다. 로마 교황 인노첸시오 10세Innocentius X, 1574~1655는 그의 회화 솜씨가 대단하다는 소문을 듣고, 초상화를 의뢰했다. 벨라스케스는 교황을 그리기에 앞서 노예인 후안 데 파레하Juan de Pareja, 1606~1670를 모델로 그림(308쪽)을 그리며 손을 풀었다.

파레하는 벨라스케스의 화실에서 물감을 만들거나 청소를 하는 등 허드렛일을 하는 노예였다. 그런데 그림 속 파레하는 당당한 청년 귀족으로 보인다. 자신만만하게 아래를 내려다보는 시선과 꼿꼿한 자세에서 위엄이 느껴진다. 그의 가슴을 가로지르는 짙은 검은색 띠는 신분이 높은 사람들의 전유물이었다. 그래서 그림만 보면, 파레하의 신분이 노예라고 예상하기 어렵다.

〈후안 데 파레하〉, 1650년, 캔버스에 유채, 81.3×69.9cm, 뉴욕 메트로폴리탄미술관

벨라스케스는 이 작품을 완성하고 한 가지 고민에 빠졌다. 물감의 색상과 농도를 정확히 맞추는 파레하는 화가로 성공할 재능이 충분했다. 하지만 당시 스페인 법률상 노예 신분인 그가 화가가 될 수 있는 길은 없었다. 1654년 벨라스케스는 이 딜레마를 해결하고자 파레하를 노예 신분에서 해방시켰고, 자신의 화실에 화가로 취직시켰다. 미국 대통령 링컨^{Abraham} Lincoln, 1809~1865의 노예 해방 선언보다 200년이나 앞선 결단이었다. 신분의 벽을 허물어뜨려준 스승의 도움으로 파레하는 화가로 첫발을 내디딜 수 있었다.

벨라스케스가 파격적인 결단을 내릴 수 있었던 이유는, 그가 뛰어난 재능 하나로 궁정화가가 된 입지전적인 인물이었기 때문이다. 그는 기회만 주어진다면 파레하도 자신처럼 성공하리라 믿었다. 그리고 왕에게 두터운 신임을 받고 있는 그에게는 인습을 뛰어넘을 '힘'이 있었다.

사실적이면서도 아름다운 벨라스케스의 초상화

벨라스케스는 초상화, 풍경화, 신화화 등 모든 분야에서 탁월했다. 그중에서도 초상화에서 두각을 나타냈다. 그가 궁정화가의 자리에 오를 수 있었던 것도 한 점의 초상화 때문이었다.

1622년 말 펠리페 4세가 총애하던 궁정화가가 사망하자 올리바레스^{Olivares, 1587~1645} 재상은 새로운 궁정화가를 물색했다. 올리바레스는 자신의 초상화를 그렸던 화가 벨라스케스를 떠올렸다. 1623년 올리바레스는 그에게 펠리페 4세의 초상화를 그리게 했다. 작품을 본 왕은 매우 흡족해했

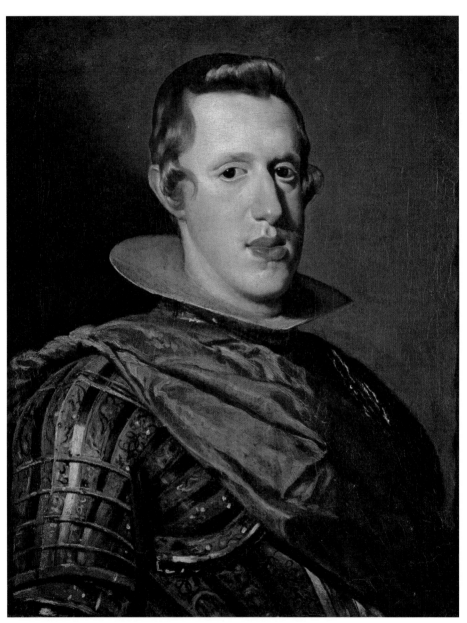

〈갑옷을 입은 펠리페 4세〉, 1626~1628년, 캔버스에 유채, 57×44cm, 마드리드 프라도미술관

고 스물네 살의 벨라스케스를 바로 궁정화가로 임명했다.

〈갑옷을 입은 펠리페 4세〉는 벨라스케스가 궁정화가가 되고 나서 그린 초상화 중 하나다. 그림 속 왕의 얼굴은 길쭉하다. 주걱턱과 툭 튀어나온 입도 인상적이다. 펠리페 4세의 기형적 얼굴은 근친혼에서 비롯된 유전 질환의 흔적이다. 벨라스케스는 왕의 단점을 최소화하기 위해 그를 높은 곳에 세우고 아래쪽에서 본 모습을 그렸다. 이 방법은 인물을 사실적으로 묘사하는 자신의 화풍을 지키면서도 왕을 조금 더 나은 모습으로 그릴 수 있는 묘책이었다. 또 화가는 어두운색과 붉은색의 대비를 활용하여 왕의 모습에 강렬한 인상을 더했다.

벨라스케스는 죽기 전까지 궁정화가로 살았다. 앳된 얼굴에서 초로의 왕까지, 그의 캔버스에는 펠리페 4세가 살아온 궤적이 담겼다. 벨라스케스가 붓으로 그린 왕의 일대기는 시간에 따라 변해가는 인간의 모습을 관찰하기에 안성맞춤이다.

벨라스케스는 〈교황 인노첸시오 10세의 초상〉(312쪽)으로 유럽 전역에 명성을 떨쳤다. 미술사가들은 이 작품을 그가 그린 초상화 중 최고의 작품으로 꼽는다. 1724년에 스페인 화가들의 연대기를 쓴 화가 안토니오 팔로미노Antonio Palomino, 1655~1726는 이 작품을 "모든 화가들이 공부하기 위해서 필수적으로 모방하게 되는 그림"이라고 격찬하기도 했다.

그림 속 교황 인노첸시오 10세는 당시 일흔 살이 넘은 나이임에도 강렬한 카리스마와 위엄을 내뿜고 있다. 그는 인간 본성에 대한 비관적인 견해로 교회를 분열시키던 얀세니즘을 몰아내고, 교회 규율을 개정하는 등 모든 일을 엄격하게 처리했다. 찌푸린 미간, 강렬한 시선, 고집스럽게 다

〈교황 인노첸시오 10세의 초상〉, 1650년, 캔버스에 유채, 140×120cm, 로마 도리아 팜필리 미술관

문 입 등은 이런 교황의 성격을 그대로 드러낸다. 교황의 붉은 옷과 각진 모자는 당시 고위 성직자들이 입었던 복장을 보여준다.

초상화를 완성했을 때 교황은 "이렇게 똑같을 수가!"라고 감탄했다. 신도들 역시 회당 안에 걸어둔 이 초상화를 보고 실제로 교황이 앉아 있는 것으로 착각하곤 했다. 교황은 고마운 마음을 표현하고자 상당한 액수의 보수를 지불하고자 했으나, 벨라스케스는 이탈리아와 스페인의 관계를 고려하여 정중히 거절했다. 그러자 교황은 금목걸이와 교황의 상패를 하사하는 것으로 마음을 표현했다.

바로크 미술의 대가들이 과장을 통해 고전미를 추구했던 것과는 달리 벨라스케스는 자신의 눈에 보이는 대로 대상을 표현했다. 그는 극적이거나 환영적인 효과도 최소화했다. 또 모델들과 항상 일정한 거리를 두는 냉정한 태도를 견지했고, 그 결과 객관적인 기록물과 같은 초상화를 제작할 수 있었다.

궁중 초상화에 몰래 그려넣은 화가의 소망

궁정화가란 직책은 벨라스케스에게 돈과 명예를 가져다주었다. 그렇나 벨라스케스는 여기에 만족하지 못했다. 그는 순수 혈통의 귀족에게만 가입 자격을 주는 산티아고 기사단을 꿈꿨다. 1656년에 완성한 〈시녀들〉(306쪽)을 보면, 산티아고 기사단에 대한 벨라스케스의 열망이 얼마나 강렬했는지 알 수 있다.

〈시녀들〉은 벨라스케스가 궁정화가로 있을 때 국왕인 펠리페 4세와

〈시녀들〉부분도. 벨라스케스는 산
티아고 기사단으로 임명되기 3년 전
에 기사단의 상징인 붉은 십자가를 자
신의 옷에 그렸다.

왕비 마리 안나^{Marie Anna,}
^{1606~1646}의 초상화를 그리
는 상황을 묘사한 작품
이다. 그림의 왼쪽에 있
는 화가가 바로 벨라스
케스 자신이다. 화가는
팔레트와 붓을 들고 잠
시 멈춰서 모델을 관찰하고 있다. 왕과 왕비의 모습은 화면 속 벽에 걸린
거울에 반사되어 나타난다. 그러나 캔버스가 관람자를 등지고 세워져 있
어서 화가가 그린 왕과 왕비의 모습은 화면에 직접적으로 나타나지 않
는다. 그림 속 인물들은 모두 그림 밖 누군가를 바라보고 있는데, 그것은
다름 아닌 왕과 왕비다. 결국 이 그림의 실제적인 주인공은 화면 중앙에
있는 공주 마리아 테레지아^{Maria Theresa, 1717~1780}와 시녀들과 궁정 광대인 난쟁
이가 된다.

　그러나 이 위대한 작품의 숨은 주인공은 바로 화가 자신이다. 물론 이
사실은 벨라스케스만 알고 있었다. 산티아고 기사단을 상징하는 붉은 십
자가를 가슴에 단 화가의 모습이 비중 있게 담겨 있다. 붉은 십자가 휘장
은 그림 속 시녀들과 궁정 광대인 난쟁이와 자신의 신분은 엄연히 다름

〈시녀들〉 부분도. 검은색 테두리의 거울에 반사되어 나타난 왕과 왕비의 모습.

을, 이 그림을 관람하는 이들에게 간접적으로나마 각인시키고 있다.

그런데 이때 벨라스케스는 산티아고 기사단이 아니었다. 가슴에 그린 붉은 십자가는 화가의 욕망을 표현한 것이다. 사실적 인물 묘사의 대가가 자신을 왜곡해 그렸다!

벨라스케스는 〈시녀들〉을 완성한 지 3년이 지난 후 염원하던 산티아고 기사단이 되었다. 그러나 아쉽게도 화가는 영광을 오래 누리지 못했다. 이듬해인 1660년에 심근경색으로 갑작스럽게 세상을 떠났기 때문이다.

〈시녀들〉의 배경인 방에는 바로크 시대의 거장 루벤스Peter Paul Rubens, 1577~1640의 그림이 가득하다. 루벤스는 왕실과 돈독한 관계를 유지한 화가였다. 고결한 사회적 신분을 획득하고자 했던 벨라스케스에게 그는 본받고 싶은 인물이었다. 그러니 루벤스의 흔적으로 가득한 이 공간도 벨라스케스에겐 남다른 의미로 다가왔을 것이다.

벨라스케스가 신분 상승에 집착했던 이유는 자신의 뿌리 때문이다. 강력한 가톨릭 국가였던 스페인에서 유대인은 성공하기 어려웠다. 유대인 출신 아버지를 둔 벨라스케스 역시 마찬가지였다. 그래서 그는 누구보다 성공에 목말라 있었고, 끊임없이 더 높은 곳으로 올라가고자 했다.

〈시녀들〉은 후대 화가들에게 많은 영감을 주었다. 피카소를 비롯해 고야, 마네, 달리^{Salvador Dali, 1904~1989} 등 숱한 후대 화가들이 〈시녀들〉을 재해석했다. 열여섯 살에 〈시녀들〉을 처음 본 피카소는, 이 작품에 매료되어 50번 넘게 작품을 변주해 그렸다. 마네는 〈시녀들〉에 대한 오마주로 그림 속 벨라스케스와 똑같은 모습으로 자신을 그렸는데, 그 작품이 〈팔레트를 든 자화상〉(266쪽)이다.

일상에 깃든 위엄에 주목했던 청년 벨라스케스

벨라스케스는 스페인 왕족을 그린 초상화로 유명하지만, 초기에는 서민의 일상을 소재로 그림을 그렸다. 궁정화가가 되기 전인 1617년부터 1623년까지는 고향 세비야에서 그림을 공부하면서 '보데곤(bodegón)'을 주로 그렸다. 보데곤은 원래 선술집이나 주방을 뜻하는 단어였는데, 미술에서는 17세기 세비야 화파가 즐겨 그린 하층민의 삶을 묘사한 그림을 뜻한다.

벨라스케스의 초기 작품들은 빛과 어둠의 강렬한 대비를 통한 사실적 묘사가 돋보인다. 이탈리아 화가 카라바조의 그림에서 영향을 받은 것으로 보인다. 카라바조의 명암 대비가 극적인 연출을 보여주는 인위적인 느낌이라면, 벨라스케스는 빛이 어둠을 감싸듯 부드럽게 명암 대비를 표현했다.

벨라스케스 초기 회화의 특징이 잘 드러나는 작품은 〈계란

〈계란을 부치는 노파〉, 1618년, 캔버스에 유채, 100.5×119.5cm, 에딘버러 스코틀랜드국립미술관

〈세비야의 물장수〉, 1619년, 캔버스에 유채, 105×80cm, 런던 앱슬리하우스

을 부치는 노파〉다. 그림 속 배경은 주방으로, 노파와 소년은 부잣집에서 일하는 사람들로 보인다. 당시 계란은 매우 귀한 음식이었으므로, 남루한 옷을 입고 있는 두 사람이 먹기에는 과분하다. 소년이 들고 있는 포도주 병과 멜론 역시 손님을 위한 음식으로 보인다. 소년은 진귀한 음식이 제 것이 아니라는 게 불만인 듯 뾰로통하다. 반면, 노파의 얼굴에는 욕심이 없다. 그저 계란을 부치는 일에만 집중하고 있다. 낮은 신분임에도 노파에게는 위엄이 느껴진다. 왼쪽에서 들어오는 빛과 검은색 배경이 대비를 이루며 두 사람의 인상을 강렬하게 만든다.

또 다른 대표작으로 〈세비야의 물장수〉를 꼽을 수 있다. 화면 오른쪽에는 커다란 물주전자를 잡고 있는 남자가 보인다. 방금 물을 따른 듯 항아리 바깥에 물 자국이 남아 있다. 세비야의 강렬한 햇볕에 그을린 남자는 입고 있는 붉은 옷만큼이나 벌겋게 탔다. 그의 옷은 낡고 해졌다. 당시 물장수는 낮은 신분이었다. 물을 받아든 소년은 노인과 달리 귀족이 입는 옷을 입고 있다. 그리고 두 사람 뒤로 이 상황을 지켜보는 남자가 아주 희미하게 그려져 있다.

계란을 부치거나 물을 따르는 아주 일상적인 동작을 그린 작품이 종교화처럼 엄숙한 분위기를 자아낸다. 마치 이 순간이 경건한 의식처럼 느껴지기도 한다. 〈계란을 부치는 노파〉와 〈세비야의 물장수〉는 신분이 낮은 사람이라도 위엄 있게 보이게 만드는 벨라스케스의 재능이 돋보이는 작품들이다.

벨라스케스는 대외적으로 아주 성공한 인생을 살았다. 출신을 뛰어넘어 기사 작위를 받았고, 한평생 왕의 신임을 받았다. 그럼에도 화가의 삶

을 들여다보면, 왠지 모르게 안쓰러운 마음이 든다.

'화가 벨라스케스'가 주인공인 삶을 살지 못했기 때문이다. 그는 죽기 전까지도 '왕의 화가'였다. 수많은 우여곡절 끝에 결국 기사단의 제복을 입었지만, 이러한 신분이 예술가 벨라스케스를 다르게 평가하게 하는 요인이 되지 않았다. 피카소, 마네와 같은 후대 화가들로부터 커다란 존경을 받게 된 것은 기사 작위 때문이 아닌, 그가 미술사를 관통하는 위대한 걸작을 남겼기 때문이다.

금수저와 흙수저는 오늘날 우리 사회의 불균형을 상징하는 신조어다. 부모의 경제력에 따라 태어나면서 계급이 결정되고, 그 계급이 평생을 좌우한다는 뜻이다. 흙수저 벨라스케스는 노력으로 수저 색을 바꿀 수 있다는 걸 입증했다. 사다리 꼭대기에 올랐을 때 벨라스케스는 행복했을까? 브레이크 없는 자동차처럼 질주하기만 했던 화가는 꿈을 이룬 지 얼마 되지 않아 과로로 생을 마감했다. _ *Velazquez*

화무십일홍(花無十日紅), 열흘 붉은 꽃이 없다

자크 루이 다비드
Jacques Louis David, 1748~1825

Obituary

붓으로 권력을 비호했던 선동가

혁명가 마라가 암살당하자,
다비드는 처참한 몰골의 시체를 대신할 그림을 그렸다.
그는 마라를 십자가에서 내려진 예수처럼 묘사했다.

1825년 12월, 다비드가 극장에서 집으로 돌아가는 길에 마차에 치여 사망했다. 조국인 프랑스를 떠나 벨기에로 망명한 상태였기에, 그의 유해는 브뤼셀(Brussel)에 묻혔다. 다비드의 아내가 사망한 이후, 가족의 요청으로 그의 심장만 프랑스로 옮겨졌다.

1748년 다비드는 유복한 집안에서 태어났다. 아홉 살 때 아버지를 잃었지만, 부유한 외삼촌들의 도움으로 경제적 어려움을 모르고 성장했다. 다비드는 수업 시간에 필기 대신 그림으로 노트를 채우는 일이 다반사였다. 어머니는 그가 화가가 되는 걸 반대했지만, 그는 꿈을 포기하지 않았다. 다비드는 먼 친척인 부셰에게 그림 수업을 받았으며, 동시에 왕립미술아카데미에서 수학했다.

수차례 낙방한 끝에 드디어 다비드는 1774년 로마상을 수상하며 이탈리아 유학 기회를 얻었다. 1775년에 로마로 떠난 그는 르네상스 시대 작품에 큰 감명을 받았다. 이 기간은 다비드의 회화 양식이 발전하는 데에 있어 중요한 시기다. 고전주의에 심취한 그는 고대 조각 작품을 모사하고 회화 작품을 연구하는

데에 몰두했다.

1780년에 파리로 돌아온 다비드는 〈자비를 기원하는 벨리사리우스〉를 발표하고, 처음으로 사람들의 주목을 받았다. 1784년 그는 루이 16세에게 프랑스 국민들의 애국심을 고취할 만한 그림을 그려달라는 주문을 받고, 〈호라티우스 형제의 맹세〉를 그렸다. 국가를 위해 희생하는 개인을 보여주는 이 작품은 루이 16세를 비롯한 보수파에게 사랑받았다. 아이러니하게 진보파도 이 작품을 좋아했다.

1781년 시민들의 힘으로 군주를 몰아낸 프랑스혁명이 발발했다. 다비드는 주저하지 않고 루이 16세의 사형에 찬성표를 던졌다. 왕에게 사랑받던 화가의 선택이라고 믿기 어려웠다.

프랑스혁명 이후, 다비드는 현 정부에 반대하는 급진파로 돌아섰다. 1790년부터 정치에 적극적으로 참여했고 정치적 선전을 위한 작품을 수차례 발표했다. 〈테니스코트의 서약〉과 〈마라의 죽음〉이 대표적인 예다. 1794년 친구이자 급진파 혁명가인 로베스피에르가 공포정치로 처형당하자, 그에게 동조했던 다비드도 감옥에 갇혔다.

이내 새롭게 왕위에 오른 나폴레옹 1세가 다비드를 궁정화가로 발탁하며, 짧은 수감생활도 끝이 났다. 다비드는 자신을 구제해준 나폴레옹 1세를 칭송하는 그림을 여러 점 그렸다. 1815년 워털루 전투에서 패한 나폴레옹이 실각하고 프랑스에서 추방당하자, 다비드 역시 권력을 잃고 1년 후 벨기에로 망명했다.

다비드는 살아 있는 동안 당대 최고의 권력가들 옆에서 권세를 누렸다. 손바닥 뒤집듯 수차례 변절한 그에게 후대 사람들은 '철새 같은 화가'라는 불명예스러운 수식어를 붙였다.

〈마라의 죽음〉, 1793년, 캔버스에 유채, 165×128cm, 브뤼셀 벨기에왕립미술관

"군대가 병사들의 몸을 통제하듯, 선전으로 여론을 조목조목 다스릴 수 있다." '홍보의 아버지'로 불리는 에드워드 버네이스Edward Bernays, 1891~1995는 저서 『프로파간다』를 통해 "여론은 만들어내는 것"이라는 주장을 폈다. 버네이스의 주장을 미술로 구현한 화가가 다비드다.

1789년, 프랑스 시민들은 자유와 평등을 주창하며 프랑스혁명을 일으켰다. 같은 해, 다비드는 로마의 정치가 브루투스Marcus Junius Brutus, BC 85~BC 42의 일화를 담은 〈브루투스와 주검이 되어 돌아온 아들들〉(327쪽)을 발표했다. 사회 분위기와 맞물려 이 작품은 큰 반향을 불러일으켰다.

브루투스는 로마가 왕정에서 공화정으로 바뀌던 시기의 정치가로, 폭정을 일삼는 왕 수페르부스를 폐위시켰다. 수페르부스는 왕위를 되찾기 위해 귀족들과 합심하여 반란을 도모했지만 이 일은 수포로 돌아갔다. 그런데 놀랍게도 반란 사건의 주동자 가운데 브루투스의 두 아들이 있었다.

브루투스에게는 두 아들의 죄를 감형시킬 만한 힘이 있었다. 그러나 공화정의 규율을 바로 세우기 위해서, 브루투스는 반역자인 두 아들의 목을 베라고 명령했다. 그림은 처형당한 두 아들이 들것에 실려 집으로 돌아온 상황을 묘사하고 있다. 그림 왼쪽에 드리운 그늘 속에 브루투스가 있다. 다른 가족들처럼 슬픔을 드러낼 수 없는 그는 그늘에 몸을 숨긴 채 슬픔을 삼키고 있다.

〈브루투스와 주검이 되어 돌아온 아들들〉이 공개되자, 프랑스 시민들은 술렁였다. 다비드의 그림을 보는 시민들의 마음속에 혁명의 불길이 활활 타올랐다.

프랑스혁명이 일어난 해에, 다비드가 이 작품을 발표한 것은 우연이었을까? 급진파로 활동했던 그는 더 많은 사람이 혁명에 참가하도록 독려하기 위해 이 그림을 그렸다. 그리고 목표를 이뤘다.

다비드는 그림에 정치적 메시지를 담는 걸 꺼리지 않았다. 급진파에 속해 있을 때는 급진파를 위해, 나폴레옹 1세^{Napoleon I, 1769~1821} 아래에 있을 때는 새 황제를 위해 그림을 그렸다. 권력자를 옹호할 목적으로 그림을 그렸기에 다비드의 그림을 미술사가들은 높이 평가하지 않는다. 하지만 동시대 사람들의 마음을 동요하게 했다는 점에서 다비드의 그림이 뿜어내는 강한 감응의 힘까지 부정할 수는 없다.

왕이 총애하는 화가에서 급진파의 선봉에 선 화가로

화가 생활을 시작할 무렵부터 다비드는 프랑스 정부와 매우 친밀한 관계

〈브루투스와 주검이 되어 돌아온 아들들〉, 1789년, 캔버스에 유채, 322×422cm, 파리 루브르박물관

를 유지했다. 당시 국왕이었던 루이 16세^{Louis XVI, 1754~1793}는 그를 특별히 아

꼈다. 다비드에게 프랑스 국민의 애국심을 고취시킬 작품을 제작해달라

고 의뢰할 정도였다.

1784년에 완성한 〈호라티우스 형제의 맹세〉(328쪽)는 루이 16세의 주문

대로 조국에 충성하라는 메시지를 담고 있다. 그림의 소재는 기원전 7세

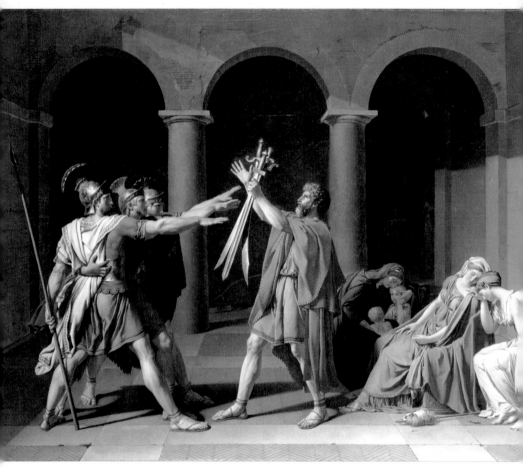

〈호라티우스 형제의 맹세〉, 1784년, 캔버스에 유채, 330×425cm, 파리 루브르박물관

기경 로마와 알바의 전쟁 중 발생한 두 가문의 비극이다. 호라티우스와
쿠리아티우스라는 두 가문은 사돈지간이지만 전쟁이 터지자 서로 칼끝
을 겨눈 적이 되었다. 전쟁이라는 대의를 저버릴 수 없는 두 가문의 아들
들은 전쟁에 나갈 준비를 마쳤고, 딸들은 어느 쪽이 이기든 가족을 잃어

야 하는 상황에 눈물짓고 있다.

〈호라티우스 형제의 맹세〉는 보수 진영에는 왕에 대한 충성심을, 진보 진영에는 대의를 위해 가문을 희생하는 연대의식이라는 상충하는 의미로 읽히며 프랑스 전역에 폭발적인 영향을 끼쳤다. 〈호라티우스 형제의 맹세〉가 큰 인기를 얻을 무렵 프랑스는 이미 혁명의 소용돌이에 빠져들고 있었다. 이 작품이 혁명을 대변하는 그림으로까지 격상되면서 다비드도 국민의회 의원이 되어 정치가의 길을 걷게 되었다.

〈마라의 죽음〉(324쪽)은 다비드를 또 한 번 혁명의 주역으로 부상시킨 작품이다. 의사 출신으로 급진적 혁명가였던 마라^{Jean Paul Marat, 1743~1793}가 피살되자, 다비드는 그의 죽음을 혁명에 이용하기 위해 피살된 모습을 그려 대중을 선동했다. 그는 대중의 마음이 움직이도록 그림에 몇 가지 장치를 숨겨놓았다.

그림 속 마라는 살해당했음에도 표정이 온화하다. 관람자들은 이런 마라를 보며 십자가에서 내려진 예수의 모습을 떠올리게 되고, 자연스럽게 마라를 순교자로 인식하게 된다. 마라의 이름이 적힌 나무는 묘비를 떠올리게 하고, 그의 죽음이 숭고하다는 점을 강조하고 있다. 또 마라의 몸 위로 노란빛을 드리워 극적인 효과를 주고 있다.

반면, 영웅성을 떨어뜨리는 요소는 과감히 생략했다. 마라는 평소 심한 피부병을 앓고 있었는데, 욕조 밖으로 나와 있는 팔에서 그런 흔적을 찾아볼 수 없다.

〈마라의 죽음〉을 발표한 것은 〈호라티우스 형제의 맹세〉를 통해 선동의 효과를 본 급진파의 계략이었다. 그들의 계획대로 〈마라의 죽음〉은 혁

명의 불씨를 키우는 촉매 역할을 했다. 급진파를 불편해하던 일부 시민마저 이 그림을 보고 혁명을 지지하지 않을 수 없게 된 것이다. 한때 루이 16세를 위해 그림을 그렸던 다비드는 국왕을 단두대로 보낸 급진파의 당원이 되었다.

화가에게는 붓이 곧 칼과 총이다

루이 16세가 폐위된 이후, 급진파를 이끌던 로베스피에르Maximilien François Marie Isidore de Robespierre, 1758~1794가 실권을 장악했다. 다비드는 그의 열렬한 추종자였다. 그는 화려한 붓놀림으로 급진파의 주장을 널리 퍼트렸다. 그러나 공포정치를 일삼은 급진파의 혁명정부는 1년 만에 붕괴했다. 로베스피에르는 숙청되었고 다비드는 수감되었다.

다비드가 수감생활을 했던 곳은 감방이라기보다는 교도관으로 있는 그의 제자가 감옥 안에 아틀리에처럼 꾸며놓은 방이었다. 그는 이곳에서 거울을 보며 자신의 모습을 그렸다. 당시 마흔여섯 살이었던 〈자화상〉 속 다비드는 나이에 비해 훨씬 젊어 보인다. 실제로 생전 다비드의 모습을 연구한 자료를 보면, 그는 곱슬머리이고 체구는 건장했다고 한다. 다만 그림 속 다비드의 얼굴은 오른쪽이 심하게 일그러져 있다. 젊은 시절 펜싱 경기 중 입은 부상에 따른 것으로, 이 후유증으로 다비드는 일부 발음을 잘하지 못했다고 한다.

〈자화상〉 속 다비드는 총이나 칼 대신 붓을 꽉 쥐고 있다. 그의 손은 마치 군인이 총이나 칼을 쥐고 있는 것처럼 보인다. 화가에게는 붓이 곧 총

〈자화상〉, 1794년, 캔버스에 유채, 81×64cm, 파리 루브르박물관

〈사비니 여인들의 중재〉, 1799년, 캔버스에 유채, 385×522cm, 파리 루브르박물관

이나 칼과 다름없음을 바깥세상에 있는 혁명 동지
들에게 알리고자 했던 것이다. 그러나 사실 그는 심
하게 동요하고 있었다. 로베스피에르에 대한 충절과
혁명에 대한 결기는 작품 속 화가의 모습에서 결코
찾아볼 수 없다. 그의 눈빛에는 초조함과 불안감이
가득하다. 다비드는 격변하는 세태에 맞춰 변할 수
밖에 없는 운명임을 거울 속 자신의 모습을 통해 목
도하고 있었다.

다비드는 옥중에서 자신의 상황을 변호하기 위해
〈사비니 여인들의 중재〉를 그렸다. 그의 의도를 이
해하려면, 그림 속 전쟁의 원인을 알아야 한다. 로마
를 건국한 로물루스Romulus, BC 753-BC 716는 이웃 도시 사
비니를 침략하여 여자들을 납치했다. 사비니 남자들
은 부족 여인들을 강탈한 로마인에게 복수하기 위해
로마를 급습했다. 그러나 사비니 수장의 딸 헤르실
리아Hersilia는 로물루스의 아내가 되어 두 아들을 낳은
상태였다. 헤르실리아와 같은 처지의 여인이 한둘이
아니었다. 그림 가운데에서 두 팔을 활짝 편 여인은
살기 가득한 눈으로 대치하고 있는 남편과 아버지
를 향해 간청했다. "과부로 살거나 고아가 될 바에는
차라리 죽는 게 낫겠습니다." 전쟁은 또 다른 희생을
불러올 뿐이라는 걸 알고 있었던 헤르실리아의 기지

가 발휘된 순간이었다. 결국 이 전쟁은 사비니 여인들의 중재로 끝났고, 두 나라는 우호 관계를 맺었다.

〈사비니 여인들의 중재〉의 주제는 '화해'와 '포용'이다. 다비드는 서로 다른 부족이 통합되었던 것처럼 정치적으로 대립했던 사람들도 하나가 될 수 있음을 말하고자 했다. 그리고 급진파를 지지했던 화가 자신을 이해해달라는 의도를 숨겨놓았다. 다비드의 간절한 소망 때문인지, 얼마 지나지 않아 그를 수렁에서 건져줄 구세주가 등장했다.

태양이 저물자 낙화한 어용 화가

1799년 로베스피에르의 혁명정부를 무너뜨리고 실권을 장악한 인물은 나폴레옹 1세였다. 당시 대다수가 다비드의 운이 다했다고 예견했지만, 새로운 황제는 다비드를 감옥에서 꺼내주었다. 그는 짧은 수감생활을 마치고 다시 권력자의 곁에 섰다. 다비드는 새로운 황제를 찬양하는 데 자신의 재능을 쏟아부었다.

다비드가 그린 나폴레옹 1세는 흠 잡을 곳 없는 완벽한 인물로 묘사된다. 1801년에 완성한 〈알프스산맥을 넘는 나폴레옹〉에서도 이러한 특징이 나타난다. 그림 속 황제는 백마를 탄 명장으로 그려졌다. 하지만 실제로 나폴레옹이 탄 말은 노새였다. 사납게 몰아치는 바람에 거칠게 나부끼는 말갈기와 나폴레옹의 망토는 그림에 웅장한 느낌을 부여한다. 다비드가 극적인 연출을 위해 과장하여 표현한 것이다. 같은 이유로 맑았던 하늘도 먹구름이 낀 하늘로 바꾸었다. 나폴레옹 1세의 이목구비는 실제보

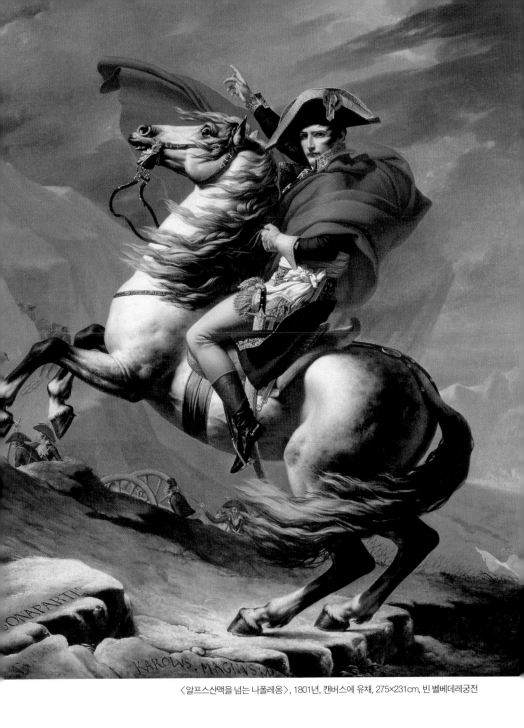

〈알프스산맥을 넘는 나폴레옹〉, 1801년, 캔버스에 유채, 275×231cm, 빈 벨베데레궁전

다 이상화되어 표현되었다. 다비드는 모델을 서주기엔 바빴던 국왕을 대신하여 잘생긴 남자를 섭외하여 그림을 그리는 데에 참고했다고 알려져 있다. 화가의 충성심이 담긴 초상화는 주문자인 나폴레옹 1세가 원하던 대로 '침착하고 용맹하게 말을 타고' 알프스산맥을 넘는 모습으로 결정됐다.

　다비드가 그린 또 다른 충절의 징표는 〈나폴레옹 1세의 대관식〉이다. 이 작품은 수많은 각색이 더해진 것으로도 유명하다. 그림 속 나폴레옹 1세는 실제 키보다 20cm나 크게 그려졌고, 마흔 살이 넘은 조제핀Bonaparte Joséphine, 1763~1814은 나이보다 어리게 묘사됐다. 이는 앞으로 말할 것들에 비하면 아주 귀여운 각색에 불과하다.

　그림의 가운데에는 온화한 미소를 짓는 나폴레옹 1세의 어머니 레티치아Maria Letizia Buonaparte, 1750~1836가 있다. 그러나 실제로 며느리를 탐탁지 않게 여겼던 그녀는 대관식에 참석하지 않았다. 또 황제

〈나폴레옹 1세의 대관식〉, 1807년, 캔버스에 유채, 610×931cm, 파리 루브르박물관

뒤쪽에 있는 교황은 그들을 축복하는 듯 보이지만, 실제로는 나폴레옹 1세가 직접 왕관을 쓰는 바람에 넋이 나간 상태였다고 한다. 교황의 축복은 다비드가 만들어낸 허상일 뿐이었다. 실제로 대관식에 참석하지 않은 유명인들도 그림에 다수 등장한다. 다비드가 대관식 장면을 각색한 이유는 나폴레옹 1세의 권위와 위엄을 살리기 위해서였다. 다비드는 〈나폴레옹 1세의 대관식〉으로 나폴레옹 1세에게 10년상을 받았고, 1815년에는 사령관 지위를 부여받았다.

그러나 영원할 듯했던 황제의 시대도 서서히 끝나가고 있었다. 1815년 워털루 전투에서 패전하며 나폴레옹 1세가 왕위에서 물러났다. 그리고 그의 비호를 받던 다비드의 전성기도 끝났다. 1816년 나폴레옹 1세가 프랑스에서 추방되자, 그는 쓸쓸히 망명길에 올라야만 했다.

다비드는 벨기에로 망명하기 전까지 항상 최고 권력자 곁에 있었다. 그들이 원하는 바를 이룰 수 있도록 자신의 재능을 바쳐 충성했고, 권력자가 누리는 만큼의 권세를 함께 누렸다. 만개한 꽃처럼 그의 영화는 계속되는 듯했다.

'아무리 아름다운 꽃도 열흘 내내 붉게 피어 있지 못한다(花無十日紅)'는 속담이 있다. 권세 역시 그러하다. 다비드는 추종자를 바꿔가며 권력을 붙들고자 했지만, 결국 망명자 신세가 됐다. 봄이 가면 지는 것은 꽃만이 아니다. _David

19

미워하다가 닮아버린
지독한 모순

장 오귀스트 도미니크 앵그르
Jean Auguste Dominique Ingres, 1780~1867

신고전주의를 확장한 완벽주의자

> *"예술은 진정 새로워져야 한다.*
> *이를 위해 나는 혁명적일 정도로 달라지고 싶다.*
> *이를 악물고 필사적으로 싸워나가면 언젠가 반드시 이루어질 것이다."*

1867년 겨울, 앵그르는 갑작스럽게 폐렴이 악화하면서 여든일곱의 나이로 긴 생을 마감했다. 그의 묘지는 제자가 조각한 장식들로 꾸며졌다.

1780년 앵그르는 프랑스 몽토방(Montau-ban)에서 태어났다. 그는 열한 살 때부터 미술학교에 들어가서 정식으로 그림 공부를 시작했을 만큼 열정적이었다. 열일곱이 되었을 무렵, 앵그르는 파리로 건너가 당시 최고 화가인 다비드의 제자가 되었다. 스물한 살이던 1801년에는 로마상을 받아 전도유망한 화가로 이름을 알렸다.

스물여섯이 된 1806년부터 앵그르는 이탈리아에 체류했다. 로마상 수상자에게 주어지는 이탈리아 유학 기회를 이용한 것이다. 앵그르는 로마에서 14년, 피렌체에서 4년을 머물렀다. 이탈리아 체류 기간은 르네상스 미술과 라파엘로를 동경했던 앵그르에게 황금 같은 시간이었다.

이탈리아에 체류하면서도 신인 화가의 등용문이었던 살롱전에도 꾸준히 출품하였으나, 살롱전 문턱을 넘어서지 못했다. 당시 심사위원들은 앵그르의

작품이 기괴하다고 평가했다. 혹평을 뒤집은 때는 1824년이었다. 〈루이 13세의 서약〉은 크게 호평을 받았고, 이를 계기로 앵그르는 부활한 왕정의 공식 화가로 임명됐다. 1825년에 파리로 돌아온 앵그르는 프랑스 훈장을 받았고, 1826년에는 프랑스 국립미술학교의 교수가 되었다. 교수로 임용된 지 6년 후 발표한 〈베르탱의 초상〉으로 대중적 인기까지 얻었다.

이탈리아에서 유학하는 동안 앵그르는 고전주의에 푹 빠져들었다. 그는 엄격하고 균형 잡힌 구도, 명확한 윤곽선, 입체적인 형태의 완성을 중요하게 여기는 신고전주의 화풍을 구사했다. 앵그르의 화풍에 매료된 많은 귀족이 그에게 자신과 가족의 초상화를 맡겼다. 대표적인 작품으로 〈브로이 공주의 초상〉, 〈오송빌 백작 부인〉, 〈스라마티 가족의 초상〉, 〈무

아테시에 부인〉 등이 있다.

고풍스러운 화풍과 함께 소묘는 앵그르의 작품을 설명할 때 빼놓을 수 없는 요소다. '선(線)'을 중시했던 앵그르는 소묘가 회화의 본령이라고 여겼고, 교수로 재직할 때도 학생들에게 데생을 강조했다. 소묘만으로 완성한 초상화가 450여 점에 이를 만큼 선을 중시했다. 또 데생이 완벽하다고 느끼지 않으면 채색 단계로 넘어가지 않았다. 앵그르는 한 작품을 위해 꼬박 3년을 매달릴 정도로 완벽한 그림을 완성하는 데에 진심이었다. 자신의 눈에 완벽하지 않은 작품은 절대 화실 밖으로 내보내지 않았다.

선을 통한 명확한 형태와 균형 잡힌 조형미를 추구한 앵그르는 풍부한 상상력을 바탕으로 화려한 색채와 자유로운 붓질로 낭만주의 화풍을 창조한 들라크루아와 오랫동안 반목했다.

〈브로이 공주의 초상〉, 1851~1853년, 캔버스에 유채, 121.3×90.8cm, 뉴욕 메트로폴리탄미술관

"화가가 당신을 사랑한 것 같아요!" 프랑스 역사학자 아돌프 티에르 Adolphe Thiers, 1796~1877는 〈오송빌 백작 부인〉(344쪽)을 보자마자 이렇게 외쳤다. 아이 셋을 낳은 스물일곱의 여인이 너무나 아름답게 묘사됐기 때문이다. 이 작품을 그린 화가는 앵그르다.

앵그르가 오송빌 백작 부인 Louise de Broglie, 1818~1882을 매혹적으로 그린 이유는 모델을 사랑해서가 아니라 화가의 완벽주의 때문이었다. 앵그르는 작품을 완성하는 데 많은 시간을 들이기로 유명했는데, 이 작품도 주문자에게 전달될 때까지 3년이란 긴 세월이 걸렸다. 긴 기다림 끝에 오송빌 백작 부인과 가족들은 초상화를 볼 수 있었고, 앵그르의 빼어난 실력에 폭풍 같은 찬사를 보냈다.

그림의 모델 오송빌 백작 부인은 브로이 공작의 딸이자 작가로 활동한 인물이다. 그녀는 바이런의 전기를 비롯해 몇 권의 책을 집필한 지성인이

었다. 우아한 자태와 매혹적인 표정이 오송빌 백작 부인의 특징을 잘 드러낸다. 백작 부인이 입은 푸른색 드레스는 당시 유행과 거리가 먼 옷으로 화가의 의도가 내포되어 있다. 푸른색은 중세 시대부터 귀하게 여긴 색이다. 찬연한 푸른색 드레스는 그녀의 고귀함을 돋보이기 위한 장치였다.

그녀의 포즈는 인체 구조상 살짝 어색해 보인다. 당시 앵그르는 이상적인 여인의 몸을 그리고자 했는데, 이러한 고집 때문에 작품 속 인체를 살짝 뒤틀거나 왜곡하기도 했다. 완벽함에 대한 화가의 또 한 가지 고집은 색에 숨어 있다. 작품에 사용된 빨강, 파랑, 노랑의 순수한 삼원색은 완벽한 색 조합을 뜻한다. 백작 부인의 빨간색 리본, 푸른색 드레스, 의자 위에 놓인 황색 천은 삼원색을 나타내는 상징물이다.

앵그르는 19세기의 가장 완벽한 초상화가로 불렸다. 그렇지만 앵그르의 작품이 처음부터 대중에게 사랑받았던 것은 아니다. 심지어 살롱전 심사위원들에게 혹평 세례를 받기도 했다.

자화상 그리는 것을 두려워한 초상화의 대가

앵그르는 스물한 살에 로마상(Grand Prix de Rome)을 받을 정도로 촉망받았다. 그런데 3년 후, 앵그르가 자존심을 구기는 사건이 발생했다. 살롱전에 출품한 그림이 입상은커녕 이 사람 저 사람에게 혹평을 들어야만 했기 때문이다. 앵그르는 이 일로 큰 상처를 받았고, 약혼자의 아버지에게 "이런 평가를 받아야 한다면 두 번 다시 살롱전에 작품을 출품하지 않을 것이다"라는 내용의 편지를 쓰기도 했다.

〈스물네 살의 자화상〉, 1804년, 캔버스에 유채, 77×63cm, 샹티이 콩데미술관

당시 비평가들은 위인을 모델로 삼은 인물화나 역사화 등에 후한 점수를 줬다. 그런데 앵그르가 출품한 작품은 〈스물네 살의 자화상〉이었다. 초상화에 남다른 재능을 보였던 앵그르지만, 고고한 살롱전의 문을 자화상으로 뚫기엔 역부족이었다. 당시 비평가들은 비어 있는 캔버스를 지우는 듯한 화가의 동작, 아슬아슬하게 걸쳐진 무거운 코트, 심술궂고 어두침침한 표정 등을 비판했다.

왼쪽에 있는 〈스물네 살의 자화상〉은 처음 완성된 작품과는 다르다. 화가가 칠순 무렵에 다시 고쳐 그렸기 때문이다. 원본은 앵그르의 약혼녀가 1807년에 남긴 모작과 〈스물네 살의 자화상〉을 찍은 사진을 통해 확인할 수 있다. 노년의 화가는 젊은 날에 그린 그림을 왜 고쳤을까? 짐작하건대 화가의 마음 한편에 자화상에 관한 상처가 똬리를 틀고 있었던 것 같다. 앵그르는 화면 오른쪽에 크게 자리하고 있던 캔버스 대신 이젤과 캔버스 모서리 일부만 그렸고, 나머지는 어두운 배경으로 덮어버렸다. 금방이라고 흘러내릴 듯했던 외투는 화가가 입은 망토로 대체됐다. 다소 어색했던 왼손은 가슴 쪽으로 가져와 목걸이를 쥔 듯한 모습으로 변화했다. 음울했던 표정 역시 당당하고 자신감에 찬 모습으로 바꾸었다.

자화상에 얽힌 좋지 않은 기억 때문인지 앵그르는 생전에 자화상을 거의 그리지 않았다. 그가 다시 자화상을 그린 것은 일흔여덟 살이 되어서다. 이제 그는 성공한 화가로 더는 성취를 갈망할 필요가 없는 상태였다. 그는 프랑스 파리만국박람회에서 회고전을 열었고 2등 명예훈장을 수상하는 영예를 누리기도 했다. 또한 정계에 발을 디뎌 화가로는 처음으로 상원의원을 역임하기도 했다.

명품 초상화란 이런 것이다!

20대 초반에 시작된 앵그르의 살롱전 도전 분투는 오래도록 계속됐다. 살롱전에 처음 출품한 해로부터 20년이 지난 후, 그는 드디어 살롱전 심사위원에게 호평을 받았다. 그에게 기쁨을 안겨준 작품은 〈루이 13세의 서약〉이었다. 〈루이 13세의 서약〉은 프랑스 국왕 루이 13세^{Louis XIII, 1601~1643}가 성모 마리아에게 자신의 왕국을 바치겠다고 기도하는 모습을 그린 작품이다. 높이가 4m에 이르는 이 거대한 작품을 완성하는 데 4년이 걸렸다.

〈루이 13세의 서약〉이 호평을 받으며, 앵그르는 부활한 프랑스 왕정의 궁정화가로 발탁되었다.

탄탄대로를 달리던 앵그르는 1832년 〈베르탱의 초상〉으로 대중적 인기를 구가하는 화가로 발돋움했다. 이 작품은 앵그르의 초상화 가운데 최고의 걸작으로 꼽힌다. 뚜렷한 윤곽과 간결하면서도 명쾌한 소묘가 만들어내는

〈루이 13세의 서약〉, 1824년, 캔버스에 유채, 421×262cm, 몽토방 성당

〈베르탱의 초상〉, 1832년, 캔버스에 유채, 116×69.5cm, 파리 루브르박물관

조형미가 일품이다. 작품 속 인물 베르탱Louis-Francois Bertin, 1766~1841은 「르 주르날 데 데바(Le Journal des Débats)」란 잡지의 발행인이자 유명한 언론인이었다.

초상화는 당시 화가들에게 괜찮은 수입원이자 권력층과 연을 맺는 끈이기도 했다. 화가들은 왕족이나 귀족 등 저명한 인사들의 초상화를 주문받아 그렸다. 앵그르도 그 가운데 한 명이었다.

앵그르가 그린 초상화 가운데 가장 유명한 작품은 〈브로이 공주의 초상〉(342쪽)이다. 그림 속 공주는 마치 살아 있는 것처럼 보인다. 공주의 드레스는 손으로 만질 수 있을 듯 사실적이다. 비단 드레스의 주름을 이렇게 섬세하게 그릴 수 있는 화가는 역사상 앵그르가 유일했다. 그림의 주인공은 물론 배경인 황금색 의자까지 섬세하고 완벽하게 묘사했다. 목걸이, 반지, 팔찌 등의 장신구는 부를 과시하고 싶은 모델의 취향을 반영한 듯 보인다. 목에서 등으로 이어지는 라인에서 앵그르 특유의 곡선미를 엿볼 수 있다.

그림의 모델 브로이 공주Joséphine-Éléonore-Marie-Pauline de Galard de Brassac de Béarn, 1825~1860는 총명하고 뛰어난 미모로 귀족들의 연회에서 늘 주목을 받았지만 수줍음이 많았다. 앵그르는 자신을 불편해하는 모델을 앞에 두고 그림을 그리는 것을 힘들어했다. 당시 친구에게 보낸 편지에 작업이 너무 힘들다고 말하며 다신 여성 초상화를 그리지 않겠다고 하소연하기도 했다. 실제로 아내를 그린 초상화를 제외하면, 이 작품이 그가 그린 마지막 여성 초상화였다.

앵그르는 유화가 아닌 소묘로도 초상화를 그렸다. 밑그림 성격이 강한 소묘는 아무래도 작품의 완성도 면에서 사람들에게 매력을 주지 못했다.

그러나 앵그르의 소묘는 달랐다.

앵그르는 당시 프랑스로 관광하러 오는 부유한 여행객을 상대로 소묘 초상화를 그려주면서 많은 돈을 벌었다. 소묘 초상화는 물감이 필요 없고 빨리 완성할 수 있어서 꽤 괜찮은 사업이었다. 〈스타마티 가족의 초상〉은 앵그르가 그

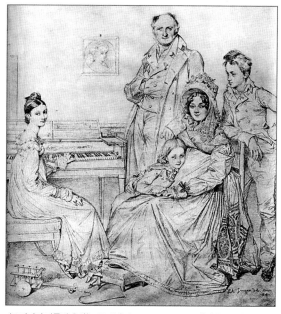

〈스타마티 가족의 초상〉, 1818년, 소묘, 46,3×37,1cm, 파리 루브르박물관

린 소묘 초상화 중에서도 가장 인상적인 작품으로 꼽힌다. 스타마티Constantin Stamaty는 여행객은 아니고 그리스에서 프랑스로 귀화한 사업가 출신 관료다. 이 그림은 한 가족이 프레임 안에 모두 들어가 있다. 구도와 표정이 매우 자연스러울 뿐 아니라 인물 각자의 개성이 앵그르의 섬세한 필치로 잘 묘사돼 있다.

앵그르의 소묘 초상화 중에서 유명한 작품은 〈니콜로 파가니니〉(352쪽)다. 그림에서 바이올린 활을 들고 있는 사람은 이탈리아 출신 바이올리니스트이자 작곡가인 파가니니Niccolò Paganini, 1782~1840다. 그는 당시 신의 경지에 오른 바이올린 연주 솜씨로 유명했다. 그래서 악마와 계약을 맺은 게 아니냐는 낭설까지 떠돌았다. 흉흉한 세간의 평가와 달리, 앵그르의 작품

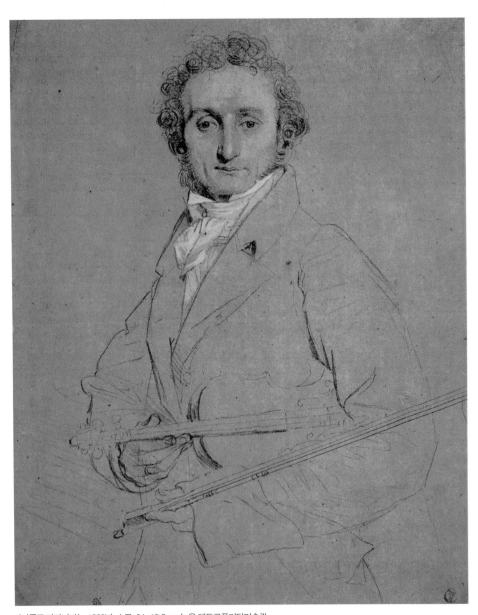

〈니콜로 파가니니〉, 1830년, 소묘, 24×18.5cm, 뉴욕 메트로폴리탄미술관

속 그는 따뜻한 연주자로 보인다. 그래서인지 파가니니는 이 작품을 자신을 제대로 그려준 초상화라고 평가하며 매우 좋아했다고 한다.

궁극의 아름다움을 표현하기 위해 선택한 왜곡

프랑스 예술계 저변에 깔렸던 퇴폐와 지속함을 경멸했던 앵그르지만 그렇다고 누드화를 그리지 않은 건 아니다. 그의 스승인 다비드가 활동하던 때까지만 해도 많은 화가가 남성 누드를 그렸다. 하지만 앵그르는 주로 여성 누드를 그렸다. 미술사가들은 프랑스 회화에서 여성 누드의 시작을 알린 화가로 앵그르를 지목하기도 한다. 앵그르는 대부분의 누드화를 주문받아 그렸다. 인간의 벗은 몸은 화가가 예술로 구현해야 할 최고의 대상이기도 했지만, 컬렉터에게도 매우 매력적인 소재였다.

앵그르가 그린 작품 속 벗은 여인의 몸을 자세히 관찰해보면 체형이 조금씩 왜곡돼 있음을 알 수 있다. 이슬람 왕국의 하녀를 그린 〈그랑드 오달리스크〉(354쪽)를 보면, 여인의 팔과 허리는 길게 늘어져 있고 엉덩이와 허벅지 부분도 자연스럽지 않다. 당시 비평가들은 신체의 해부학적 특징을 반영하지 않았다는 이유로 이 작품에 부정적인 반응을 내비쳤다. 과격한 비평가들은 그림 속 여인이 다른 사람들보다 척추뼈가 3개 정도 더 있겠다고 비아냥거렸다. 비평가들의 주장처럼 앵그르가 해부학에 무지해서 허리를 늘이고 왼쪽 다리를 엉덩이에 붙어 있지 않은 것처럼 묘사한 게 아니다. 그는 이상적인 아름다움을 극대화하고자 의도적으로 인체 비율을 무시한 것이다.

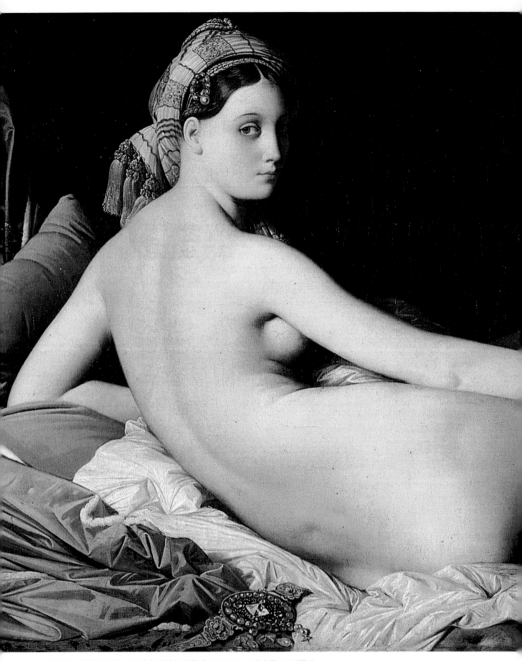

〈그랑드 오달리스크〉, 1814년, 캔버스에 유채, 91×162cm, 파리 루브르박물관

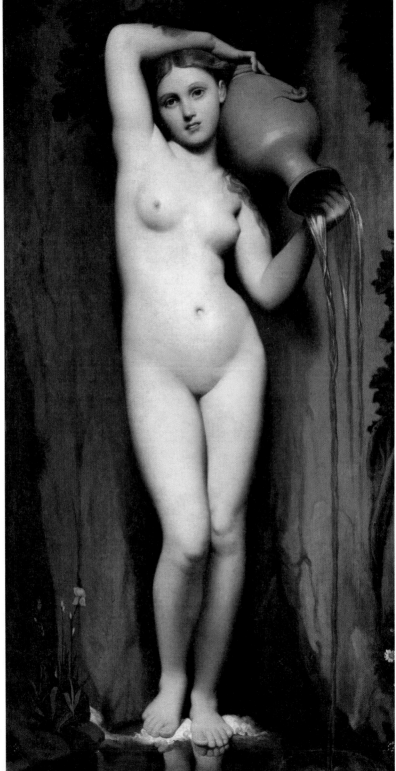

〈샘〉, 1820~1856년, 캔버스에 유채, 163×80cm, 파리 오르세미술관

앵그르가 일흔여섯에 완성한 〈샘〉은 서양미술사를 통틀어 여성의 인체미를 가장 이상적으로 표현한 최고의 작품으로 꼽힌다. 〈샘〉은 총 제작 기간이 36년으로, 앵그르가 무한한 애정을 쏟아부은 작품이었다.

그림 속 여인은 샘의 정령으로 물 항아리를 들고 서 있다. 아래쪽으로 내려오는 물은 생명력을 의미한다. 고전주의 화가들이 그린 한쪽 무릎을 살짝 굽힌 비너스와 자세가 비슷하다. 화가는 이상적인 몸의 형태를 그리는 데에 이만큼 적합한 자세는 없다고 생각한 듯하다. 앵그르에게 그림의 목적은 아름다움을 표현하는 것이었다. 우아함과 풍요로운 생명력이 느껴지는 샘의 정령은 자신의 의도를 가장 잘 표현할 수 있는 소재였다.

극도로 혐오하던 낭만주의 화풍 때문에
현대 화가들에게 추앙받다!

엄격하고 균형 잡힌 구도, 명확한 윤곽선, 입체적인 형태의 완성이 신고전주의 회화의 특징이라고 할 수 있다. 다비드를 계승해 신고전주의를 확장한 앵그르는 그림에서 가장 중요한 것은 선이며 색은 부차적인 것으로 봤다. 신고전주의의 정교한 조형성을 거부하며 등장한 낭만주의는 색을 조형 요소의 핵심이라고 여겼다. 각 진영의 대표주자였던 앵그르와 들라크루아는 오랫동안 파리 미술계를 양분하며 첨예하게 대립했다.

그런데 후대 비평가와 예술가들은 앵그르를 신고전주의자인 동시에 낭만주의자로 본다. 심지어 마티스는 그를 "순수 색채를 다룬 진정한 의미의 첫 번째 화가"라며 높이 평가했다. 앵그르의 작품에는 그가 혐오했던

〈터키탕〉, 1826년, 패널에 유채,
110×110cm, 파리 루브르박물관

낭만주의적 상상력이 가득하다. 〈그랑드 오달리스크〉, 〈터키탕〉처럼 그는
한 번도 가본 적 없는 동방의 세계를 상상력을 발휘해 묘사했다. 오리엔
탈리즘과 풍부한 상상력은 낭만주의 회화의 주요한 특징 가운데 하나다.
이상적인 아름다움을 표현하고자, 일부러 인체를 왜곡해 그린 것은 당대
비평가들에게 수용되지 못했다. 그러나 이러한 표현은 피카소 같은 후대
화가들에게 강렬한 인상을 남겼다. 앵그르의 영향을 받은 피카소는 대상
을 여러 방향에서 관찰한 뒤 원, 원통, 원뿔 등의 기하학적 형태로 표현하
는 입체주의 화풍을 정립했다. 앵그르가 후대의 이러한 평가를 예상이나
했을까? 늘 그렇듯 인생은 계획대로 흐르지 않는다. _Ingres

삶의 방점을
어디에 찍을 것인가?

니콜라 푸생
Nicolas Poussin, 1594~1665

기꺼이 이방인의 삶을 택한 남자

*프랑스 태생의 화가 푸생은 생의 대부분을 로마에서 보냈다.
자신이 동경한 고전주의 회화와
인문주의 예술의 본진이 로마였기 때문이다.*

1665년 11월 푸생이 일흔한 살에 세상을 떠났다. 유언에 따라 장례식은 소박하게 진행됐고, 유해는 로마의 산 로렌초 교회에 묻혔다. 이탈리아인보다 이탈리아를 더 사랑한 프랑스인은 삶이 끝난 후에도 그곳에 남아 자신이 사랑했던 도시의 일부가 되었다.

푸생은 1594년 프랑스 노르망디 지방의 레장드리(Les Andelys)에서 태어났다. 유복한 집안에서 자란 그는 라틴어, 문학 등 어려서부터 인문학적 소양을 쌓았다. 푸생이 가장 재능을 보였던 것은 미술이었지만, 부모는 아들의 꿈을 극구 반대했다.

부모를 설득하지 못한 푸생은 1612년에 집을 나와 홀로 파리로 향했다. 겨우 열여덟 살에 내린 결정이었다. 파리에 온 후 그는 화가 쿠엔틴 바랭에게 정식으로 그림을 배웠고, 처음으로 르네상스 미술 작품을 접했다. 또 동료 화가들과 함께 작업하면서 해부학과 시점 등 다양한 주제를 공부했다.

1620년대에 들어서자, 푸생의 작품 활동에 청신호가 켜졌다. 1622년에 완성한

종교화를 통해 인기가 높아졌고 후원자도 생겼다. 1624년에는 후원자의 도움을 받아 로마로 유학을 떠났다. 그는 로마에서 이탈리아 거장들의 작품을 연구했다. 푸생은 고전 작품을 연구한 결과에 자신만의 색채를 더했다. 시간이 흐르면서 그는 점차 안정된 구도와 차분한 색채를 사용했고, 누구도 따라 할 수 없는 독자적인 화풍을 완성해갔다.

1628년경에 발표한 〈게르마니쿠스의 죽음〉을 통해 푸생은 유명해졌다. 프랑스 국왕 루이 13세는 유럽 전역에서 큰 인기를 구가하는 그를 고국으로 데려오고자 했다. 푸생은 국왕의 뜨거운 구애에 못 이겨 1640년 왕실 수석 화가가 되었다. 궁전의 실내장식 작업을 감독하는 것에서부터 커튼 디자인, 건축 장식의 설계 그리고 루브르궁 대정원의 보수 공사를 관리하는 것까지 잡다한 일을 도맡아 했다. 푸생은 궁정에서의 삶이 자신의 재능을 소모시킨다고 생각했다.

1642년에 푸생은 다시 로마로 떠났다. 1643년에는 파리 거처를 완전히 처분하고 로마에 정착했다. 그림 주문자는 파리에 많았지만, 자신이 동경한 고전주의 회화와 인문주의 예술의 본진이 로마였기 때문이다.

푸생은 프랑스에서 활동하는 동안 젊은 예술가들을 길러낼 수 있는 체계적인 미술 교육 시스템을 정립했다. 르네상스 이전부터 유럽 문화를 선도한 것은 이탈리아였다. 그러나 푸생이 마련한 교육 시스템을 통해 배출한 화가들이 회화의 주도권을 프랑스로 가져왔다. 이러한 공로를 인정해 푸생을 '프랑스 회화의 아버지'라고 부른다.

〈아르카디아의 목자들〉, 1638~1640년, 캔버스에 유채, 85×121cm, 파리 루브르박물관

N. Poussin.

푸생은 회화가 감각의 차원을 넘어 '시'가 될 수 있다고 믿었던 화가다. 그래서 그의 그림은 보이는 것 이상의 많은 이야기를 담고 있다. 〈세월이라는 음악의 춤〉(365쪽)에는 둥그렇게 원을 그리며 뛰놀고 있는 네 사람이 보인다. 오른쪽에는 한 노인이 이 광경을 지켜보며 악기를 연주하고 있다. 화면 양 끝에서는 어린아이들이 장난감을 갖고 놀고 있다. 목가적인 시골 풍경을 캔버스로 옮긴 것처럼 보이는 이 작품에는 화가 푸생이 숨겨놓은 이야기가 있다.

원을 이루는 네 사람은 쾌락, 부(富), 가난, 근면을 상징한다. 푸른 옷을 입고 머리에 장미 화관을 쓴 여인이 쾌락을 상징한다. 화면 밖에 있는 한 점을 응시하는 이

〈세월이라는 음악의 춤〉, 1640년, 캔버스에 유채, 84,8×107,6cm, 런던 월리스컬렉션

여인은 욕망과 유희의 세계에 동참하라는 듯 유혹의 시선을 보내고 있다. 흰색 옷을 입고 진주로 엮은 관을 쓴 여인은 부를 상징한다. 쾌락과 부를 상징하는 두 여인은 손을 꼭 맞잡고 있다. 노란 두건을 쓴 소박한 차림의 여인은 가난을 의미한다. 그녀는 부를 얻고자 손을 뻗고 있지만, 부의 여인은 그녀의 손을 잡길 망설이고 있다. 가장 뒤편에 있는 녹색 옷을 입은 남자는 근면을 상징한다. 곁눈질로 부의 여인을 바라보고 있다. 둥글게 도는 이들의 춤은 인생에서 되풀이되는 네 과정을 뜻한다.

화면에 등장하는 다른 사람들도 저마다 의미를 품고 있다. 네 사람을 위해 음악을 연주하는 노인은 '시간의 신' 사투르누스다. 그가 연주를 멈추고 하늘로 날아가면 이 춤은 끝난다. 화면 하단에서 모래시계와 비눗방울을 가지고 노는 아이들은 덧없는 인생을 상징한다. 화면 위쪽에는 태양의 신 아폴로가 원반을 들고 있다. 영원한 삶을 영위하는 존재로 인간과 대비된다.

푸생의 그림을 감상할 때는 "알고 보면 더 많이 보인다"는 말을 실감한다. 그림에 등장하는 모든 것이 유의미하기 때문이다. '철학 하는 화가'로 불린 푸생의 그림을 감상할 때만큼은 관람자 역시 철학자가 된다.

'보는 미술'에서 '읽는 미술'로 전환을 꾀한 푸생

푸생은 그림을 '본다(look)'는 기존의 감상법에서 한발 더 나아가 문학이나 논문처럼 '읽어야 한다(read)'는 지론을 펼쳤다. 즉, '보는 미술'에서 '읽는 미술'로 관람자들의 관점을 바꾸고자 한 것이다. 화가의 지론을 잘 보

여주는 작품이 바로 〈아르카디아의 목자들〉(366쪽)이다.

〈아르카디아의 목자들〉의 원제는 '아르카디아에도 내가 있다(ET IN ARCADIA EGO)'이다. 여인 뒤편에 있는 남자가 손으로 가리키는 곳에 이 문장이 적혀 있다. 여기서 아르카디아는 서양의 무릉도원, 즉 낙원을 뜻한다. 그림에 세 명의 목자가 등장하는 이유는 장소와 관련이 있다. 로마 시대 대문호 베르길리우스가 자신의 글에서 아르카디아를 '목자가 평화롭게 양을 치는 낙원'의 이미지로 묘사했기 때문이다. 그리고 '나'는 죽음을 의미한다. 이 문장이 새겨진 곳이 묘비이기 때문이다. 푸생은 이 그림을 통해 천국과 같은 곳에도 반드시 죽음은 존재한다는 의미를 담아냈다. 아무 배경지식 없이 이 그림을 볼 때는 찾아내기 힘든 함의다.

1650년에 그린 〈자화상〉에서도 많은 것들을 읽어낼 수 있다. 그림 속 화가 뒤편에 캔버스들이 겹쳐진 채 놓여 있다. 그중에서 맨 앞에 있는 캔버스는 그림이 없는 텅 빈 것이다. 여기에는 "레장드리 출신 화가 니콜라 푸생이 1650년 로마에서 쉰여섯에 그린 초상"이라는 말이 적혀 있다. 캔버스에 대한 예술사가들의 의견은 분분하다. 화가가 서명을 위해 빈 캔버스를 배치했다는 해석도 있고, 완벽한 계획을 세우고 창작에 임해야 한다는 각오를 표현했다는 해석도 있다. 화면 왼쪽에 있는 그림에 대한 해석도 다양하다. 여인은 회화를, 왕관은 회화를 모든 예술의 으뜸이라는 생각을 상징한다고 해석한다. 또 여인을 안으려는 두 팔은 이 자화상을 주문한 후원자를 나타낸다. 이 작품은 자화상으로는 이례적으로 후원자에게 주문을 받아 완성했다. 화가는 자신의 가치를 인정해준 후원자에 대한 감사한 마음을 캔버스에 담았다.

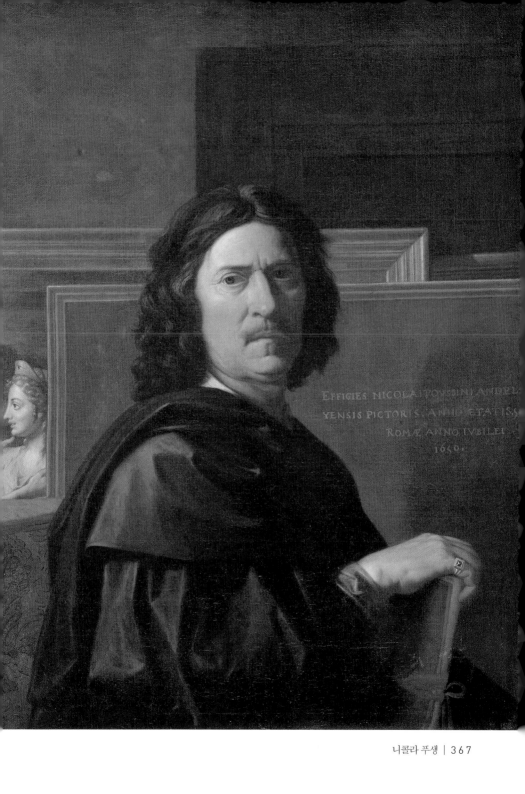

르네상스 예술을 동경했기에 가능한 묘사들

푸생은 프랑스에서 태어났지만, 인생의 대부분을 이탈리아에서 보낼 만큼 이탈리아에 보존된 고대 예술품에 심취했다. 소묘 작품인 〈바쿠스의 춤 추는 신봉자〉를 보면, 그가 고대 그리스와 로마의 조각상을 모방하고 심도 있게 연구했음을 알 수 있다. 이는 르네상스 시대 인문주의 사상이 후대에도 오래도록 영향을 미치고 있음을 보여준다.

〈바쿠스의 춤 추는 신봉자〉는 로마 신화 속 '술의 신' 바쿠스를 추종하는 사람을 연필로 그린 작품이다. 왼쪽 손에 들린 술병과 양팔에 걸친 사자 가죽은 바쿠스를 상징한다. 푸생은 인체의 입체감을 표현하기 위해 펜선 위에 명암을 나타내는 방식을 사용했다. 명암 대비로 인물과 배경이 구분되어, 원 안에 있는 인물은 잘 깎은 조각상처럼 보인다. 그림 속 남자의 다부진 몸은 르네상스 거장들의 조각상 같다. 단순한 소묘 작품이지만 여기에는 푸생의 미학적 관점과 이전 시대 예술을 재창조하려는 이상이 담겨 있다. 프랑스 아카데미파와 고전주의 예술가들이 푸생을 떠받드는 이유가 바로 여기에 있다.

이탈리아 인문주의에 대한 푸생의 동경은 그가 그린 역사화에도 잘 드러난다. 푸생이 그린 최고의 역사화로 불리는 〈게르마니쿠스의 죽음〉(370쪽)은 그리스 역사학자 타키투스Publius Cornelius Tacitus, 55~117가 쓴 『연대기』의 한 장면을 묘사한 것이다. 그림은 게르마니쿠스 장군Germanicus Caesar, BC 15~AD 19이 의부 티베리우스 황제Tiberius Caesar Augustus, BC 42~AD 37에게 독살당해 죽어가는 장면을 묘사하고 있다.

게르마니쿠스의 임종을 지키는 부하들은 복수를 다짐하고 가족들은 슬

〈바쿠스의 춤 추는 신봉자〉, 1630~1635년, 소묘, 15.7×13.4cm, 로스엔젤레스 게티미술관

〈게르마니쿠스의 죽음〉, 1628년, 캔버스에 유채, 148×196.5m, 미네아폴리스미술관

품을 억누르고 있다. 이 그림은 당시 로마 교황청으로부터 주문받아 그린
것이다. 그림 속 사건이 벌어진 곳이 로마였기에 그림의 배경이 되는 실
내에는 고대 로마 형식의 아치와 벽기둥이 보인다. 이는 푸생이 오랜 세
월 이탈리아를 여행하며 르네상스 미술을 연구한 끝에 맺은 결실이기도
하다.

푸생은 역사화 말고도 종교화와 풍경화 등 여러 방면으로 작품을 남겼는데, 작품마다 웅장한 고대 건축물이 곳곳에 등장한다. 작품에 등장하는 섬세한 묘사는 그가 르네상스 예술에 얼마나 심취해 있었는지를 알려준다.

흥미로운 서사를 품고 있는 풍경화

로마에서 작품 활동을 시작했을 때, 푸생은 자연을 고상한 주제를 돋보이기 위한 배경으로만 활용했다. 그런데 시간이 지나면서 자연을 소재로 한 풍경화를 그리기 시작했다. 그는 인물의 크기가 작고 자연 풍광이 훨씬 큰 비중을 차지하는 풍경화에도 이야기를 숨겨놓았다.

푸생의 풍경화 중에서 가장 유명한 작품은 〈포키온의 유골을 모으는 그의 아내〉(372쪽)다. 양쪽에 있는 큰 나무, 푸른 하늘, 싱그러운 들판만 보면 아주 평범한 풍경화로 보인다.

이 풍경화가 특이한 이유는 푸생이 포키온Phokion, BC 402~BC 318을 기리는 마음을 캔버스에 담아냈기 때문이다. 포키온은 스토아 철학자들이 존경하는 아테네 귀족이었다. 푸생은 포키온을 작품 속에 그려넣음으로써 스토아학파에 대한 존경심을 표현하고자 했다.

화면 아래쪽을 자세히 들여다보면 포키온이 보인다. 하지만 대부분 찾지 못할 것이다. 왜냐하면 그림 속 포키온은 재의 형태로 등장하기 때문이다. 땅을 쳐다보며 무언가 줍는 듯한 여인은 포키온의 아내로, 남편의 유해를 수습하고 있다. 어두운 곳에서 재를 줍는 포키온의 아내와 밝게 묘사된 자연의 대비가 이 장면을 더 극적으로 만든다.

〈포키온의 유골을 모으는 그의 아내〉, 1648년, 캔버스에 유채, 116×178cm, 리버풀국립미술관

푸생은 말년에 풍경화를 많이 그렸다. 1660년부터 1664년까지는 '사계절'을 소재로 한 풍경화 네 점을 완성했다. 그는 바위와 나무, 산, 하늘 등 자연을 눈앞에 실재하는 것처럼 그렸다. 당대 사람들은 사실적인 풍광 재현에 놀라움을 금치 못했다. 그렇지만 이 시리즈가 사람들의 이목을 끈 이유는 그림 속에 담긴 종교적 이야기 때문이다. 네 점의 작품은 『성경』 내용을 모티브로 하여 구성됐다.

푸생의 서사성은 인물화뿐만 아니라 풍경화에서도 빛을 발한다. 그래서 그의 풍경화를 감상할 때는 순수한 풍경을 감상하기보다 비하인드 스토리를 찾는 데에 집중하게 된다.

금욕주의 화가가 욕심냈던 단 한 가지

푸생은 쉬거나 산책하는 시간을 제외하면 대부분의 시간을 작업실에서 보냈다. 딱히 부와 명예를 열망하지 않았다. 루이 13세의 애정을 듬뿍 받았지만, 자신의 재능이 소모되는 것처럼 느껴지자 바로 직책에서 물러났다. 푸생은 욕심을 부리지 않는 것을 넘어 금욕적인 삶을 살았다. 이

<가을 : 약속의 땅에서 가져온 포도송이>, 1660~1664년, 캔버스에 유채, 118×160cm, 파리 루브르박물관

런 태도는 그가 따르던 스토아학파의 철칙에서 비롯됐다.

그러나 무엇에도 욕심내지 않았던 푸생이 갈망했던 것이 딱 하나 있다. 더 완벽한 작품을 그리는 일이다. 그는 형태와 색채, 사고와 감성, 이상과 현실이 모두 조화를 이루는 균형 잡힌 예술 세계를 창조하기 위해 애썼다. 이 목표를 이루기 위해, 끊임없이 르네상스 거장들의 작품을 탐구했다. 예술가로서 푸생의 삶은 그 누구보다도 학구적이었다.

후대에 내려지는 푸생에 대한 평가는 그의 작품에 국한하지 않는다. 그는 미술사를 통틀어 어떤 화가보다도 사색적이었다. 그래서 후대 사람들은 그를 가리켜 철학 하는 화가라고 부른다. _Poussin

영혼이 따라올
시간

라파엘로 산치오
Raffaello Sanzio, 1483~1520

Obituary

누구나 사랑할 수밖에 없었던 천재

"라파엘로가 살아 있을 때 자연은 그에게 정복될까 봐 겁을 먹었고,
라파엘로가 죽은 후에는 그의 뒤를 따라 죽을까 봐 두려워하고 있다."

1520년 4월 6일, 라파엘로는 서른일곱 살 생일에 생을 마감했다. 수려한 외모와 상냥한 성격으로 인기가 많았던 화가의 죽음은 많은 여성에게 상실감을 안겨줬다.

라파엘로는 작품 활동만큼 연애도 열정적으로 했다. 항간에는 라파엘로가 정열적인 사랑 때문에 죽음에 이르렀다는 소문도 돌았다. 2020년에는 라파엘로의 사인이 폐렴이라는 가설이 등장했다. 그런데 폐렴 역시 연인을 만나러 가던 길에 맞은 소나기 때문이라고 하니, 그가 사망한 이유에 '사랑'이 얽혀 있음을 완전히 부정하긴 어렵다.

라파엘로의 인기는 비단 잘생긴 외모 때문만은 아니었다. 그는 선배 화가 미켈란젤로의 질투를 살 만큼 실력도 좋았다. 로마(Rome) 판테온에 있는 묘비를 보면 동시대 사람들이 그의 실력을 어

떻게 평가했는지 알 수 있다. "유명한 라파엘로가 이곳에 잠들어 있다. 라파엘로가 살아 있을 때 자연은 그에게 정복될까 봐 겁을 먹었고, 라파엘로가 죽은 후에는 그의 뒤를 따라 죽을까 봐 두려워하고 있다."

라파엘로는 1483년 이탈리아 중부의 우르비노(Urbino)에서 태어났다. 궁정화가인 아버지는 아들의 재능을 일찍부

터 눈여겨봤다. 그래서 아들이 여덟 살이 되기 전 우르비노의 명장 피에트 페루지노에게 보냈다. 험난한 예술가의 길에 들어서기엔 턱없이 어린 나이였지만, 실력만큼은 직업 화가 못지않았다. 어린 나이에 스승을 도와 시스티나 성당의 프레스코화를 완성할 정도였다. 라파엘로는 열일곱 살이 되던 해부터 자기 앞으로 작품을 의뢰받기 시작했다.

피에트의 화실에서 나온 후, 라파엘로는 당시 예술의 중심지였던 피렌체(Firenze)로 떠났다. 그는 르네상스 미술의 메카 피렌체가 제공하는 모든 것을 충분히 이용했다. 특히 해부학과 투시법을 심도 있게 연구했고 색의 변화에 대해서도 공부했다.

1508년 말에 라파엘로는 먼 친척인 건축가 브라만테의 권유로 로마로 이주했다. 그곳에서 그는 교황 율

판테온 신전에 안치된 라파엘로 무덤.

리우스 2세의 중용을 받아 교황청 내부 공사를 맡는 등 화가뿐만 아니라 건축가로도 명성을 높였다. 로마에 머무는 동안 라파엘로는 〈아테네 학당〉, 〈시스티나 성모〉 등을 완성했다.

사람들은 라파엘로를 '요절한 천재'라고 부른다. 그런데 그는 괴팍하고 독선적인 천재의 이미지와는 거리가 멀었다. 최초의 미술사가 바사리는 라파엘로의 성품을 이렇게 묘사했다. "가끔 하늘은 한 사람에게 끝도 없는 선물을 준다. 여러 사람이 나눠 받아야 할 은총을 라파엘로는 혼자 다 받았다. 그는 겸손하고 친절했다. 아름답고 온화하고 부드럽기까지 했다. 그는 누구에게나 즐거움을 주는 사람이었다."

실력은 물론 성품까지 완벽했던 라파엘로가 모두의 사랑을 받은 건 어찌 보면 아주 당연한 일이었다.

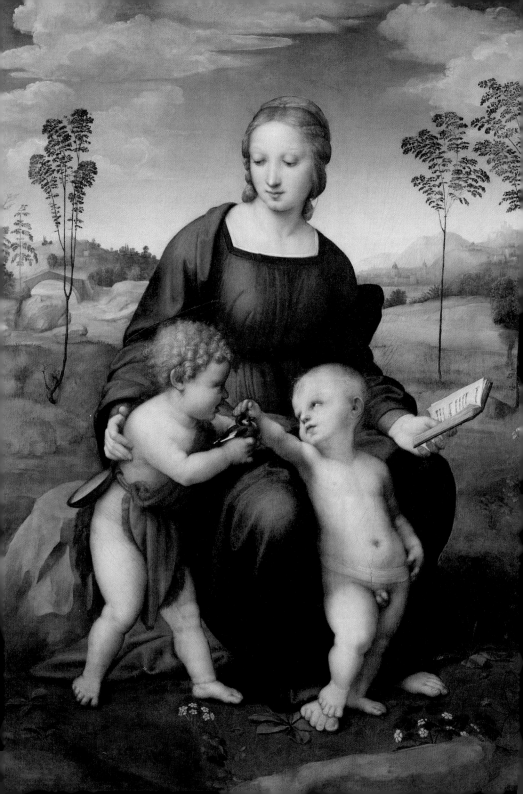

〈오색 방울새의 성모〉, 1507년, 패널에 유채, 107×77cm, 피렌체 우피치미술관

1911년 8월 22일 화요일. 파리 루브르박물관에서 〈모나리자〉가 감쪽같이 사라졌다. 〈모나리자〉 절도범은 쉽게 잡히지 않았고, 루브르박물관 측은 그 자리에 걸 작품을 고심했다. 박물관의 선택은 라파엘로의 〈발다사레 카스틸리오네의 초상〉이었다.

〈발다사레 카스틸리오네의 초상〉(380쪽)은 라파엘로의 천재성이 돋보이는 작품이다. 초상화의 주인공은 마치 사진처럼 사실적이다. 섬세한 색조와 고요하고 자연스러운 분위기는 라파엘로 특유의 것이다. 세밀한 인물 묘사와 세련된 배색은 그의 회화 실력이 어느 정도였는지를 보여준다. 그리고 라파엘로는 〈발다사레 카스틸리오네의 초상〉을 통해 당시 초상화의 기준을 다시 세웠다. 작품에는 당시 관행처럼 그려지던 풍경이나 건축물이 없고 인물만 강조되어 있다.

외향 묘사 외에도 인물의 개성을 드러냈다는 점에서 이 작품은 높이 평

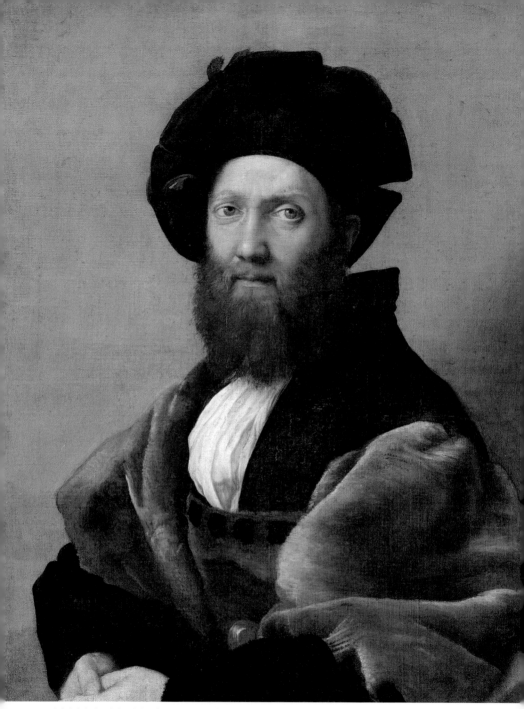

〈발다사레 카스틸리오네의 초상〉, 1514~1515년, 캔버스에 유채, 82×67cm, 파리 루브르박물관

가받는다. 모델 카스틸리오네는 궁정에서 생활하는 지식인이었다. 오늘날로 치면 정치가나 참모와 유사한 궁정인들은 때로 예술가, 문학가, 외교관으로 변모하여 군주를 도왔다. 잘 정돈된 외모, 곧은 자세, 누구든 설득할 수 있을 것 같은 눈까지 그림 속 남자는 최고의 궁정인으로 보인다.

렘브란트, 앵그르 등 후대 화가들은 이 작품을 따라 그리며 초상화를 공부했다. 라파엘로의 실력은 물론 화가보다 인물이 돋보이게 그린 배려심 넘치는 태도까지 본받고자 했다.

'천재는 괴팍하다'란 선입견을 깬 온화한 천재

으레 천재 예술가라고 하면 고흐처럼 성격이 괴팍하거나 달리처럼 외양이 독특하리라 추측한다. 하지만 라파엘로는 이런 선입견을 정면으로 반박하는 정형화되지 않은 천재였다.

라파엘로는 〈아테네 학당〉, 〈오색 방울새의 성모〉 같은 걸작을 그렸고, 열일곱 살부터 직업 화가로 활동했다. 그는 용모가 수려했고 성격은 온화했다. 평생 누구와도 대립하지 않고 원만한 관계를 유지했다. 1504년에 기록된 한 문헌은 그를 "신중하고 온순하다"라고 언급하고 있다.

〈스물세 살의 자화상〉은 라파엘로의 미모와 성품을 가장 잘 담아낸 작품이다. 이 자화상에는 그만의 부드러움과 우아함이 고스란히 담겨 있다. 무늬가 없는 어두운 톤의 옷과 모자, 낮은 채도의 배경은 라파엘로의 흰 얼굴을 더욱 부드럽고 환하게 보이게 한다. 단조로운 색조의 배경과 단일한 검은색의 채색은 꾸밈없는 자신의 참된 모습을 나타내기 위한 표현 방

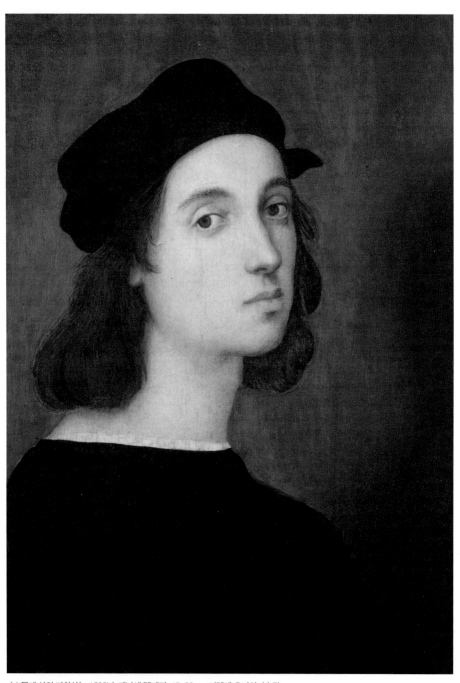

〈스물세 살의 자화상〉, 1506년, 패널에 템페라, 45×33cm, 피렌체 우피치미술관

법이었다. 다른 거장들이 자화상을 통해 권위나 성공을 과시하거나 그로
테스크한 분위기를 연출하려 한 것과는 사뭇 다르다.

〈스물세 살의 자화상〉은 라파엘로가 피렌체 상류층 자제를 그린 초상화
와 분위기가 비슷하다. 1515년에 완성한 〈빈도 알토비티의 초상〉에는 아
름답고 당당한 청년이 등장한다. 작품의 모델은 부와 권력을 거머쥔 피렌
체의 젊은 은행가 알토비티^{Bindo Altoviti, 1491~1557}다. 라파엘로는 알토비티를 자신
이 상상할 수 있는 범위에서 가장 멋지게 그렸다. 한때 이 그림은 라파엘

로의 자화상으로 잘못 알려지며, 그림 가치가 롤러코스터를 탄 것처럼 천
정부지로 치솟았다가 곤두박질쳤다. 앵그르 등 후대 화가들이 〈빈도 알토
비티의 초상〉을 라파엘로의 자화상으로 숭배하며 따라 그리기도 했다.

수많은 예술가의 순례 대상이 된
완벽하게 아름다운 성모

라파엘로는 자연 현상과 새로운 환경이 사람과 사람 사이에 미치는 영향
을 주의 깊게 관찰했다. 그는 특히 여성, 그중에서도 어머니와 아들의 관
계에 집중했다. 이러한 라파엘로의 관심사는 예수와 성모를 그린 작품에
도 반영됐다.

라파엘로는 인물을 아름답게 그리는 초상화가로 이름을 알렸다. 섬세
하고 여성스러운 라파엘로만의 초상화 기법은 성모의 얼굴을 표현하는
데에서도 빛을 발했다. 그는 피렌체에서 1504년부터 시작해 3년이 넘는
기간 동안 다양한 성모상을 완성했다. 〈오색 방울새의 성모〉, 〈풀밭의 성
모〉, 〈책 읽는 성모〉, 〈아름다운 여정원사〉 등 대부분이 기존 성모의 형상
에 일련의 변화를 준 작품들이다.

〈오색 방울새의 성모〉(378쪽)는 어린아이가 손에 쥐고 있는 오색 방울새
에서 이름을 따온 작품이다. 그림의 구도는 피라미드 모양인데, 이는 다
빈치의 그림에서 영향을 받은 것이다. 피라미드 구도는 당시 다 빈치가
처음 고안한 것으로 작품에 안정감을 더해준다. 이 시기 라파엘로가 그린
성모와 성자는 대부분 풍경을 배경으로 하고 있는데, 인물의 수 역시 비

〈시스티나 성모〉, 1513~1514년, 캔버스에 유채, 265×196cm, 드레스덴국립미술관

슷하며 모두 인성과 모성애를 주제로 하고 있다.

〈시스티나 성모〉는 '성모, 성자 그리고 성 식스토 2세, 성 바르바라'라고도 불린다. 르네상스 시대의 교황 율리우스 2세^{Julius II, 1443~1513}는 피아첸차(Piacenza)의 성 시스틴 성당에 선물하기 위해 라파엘로에게 이 작품을 주문했다. 프랑스군이 이탈리아 북부에서 교황의 군대와 전쟁을 치르고 있을 때 피아첸차 지역이 교황을 지지한 일에 고마움을 전하기 위해서였다.

1513년 교황 율리우스 2세가 세상을 떠난 뒤에는 이 그림에 그를 추모하는 의미가 부여되었다. 화면 왼쪽 성 식스토 2세^{Saint Sixtus II, ?~AD 258}는 이상화된 교황의 초상으로 볼 수 있다. 성 식스토는 이탈리아어로 성 시스틴이다. 성 식스토 2세는 초기 기독교 시대의 로마 교황 중 한 사람으로, AD 258년에 순교했다. 성 시스틴 성당은 성 식스토 2세를 기념해 지어진 건축물이다. 화면 오른쪽의 성 바르바라^{Saint Barbara, AD 273~AD 306}는 AD 306년에 순교한 성녀다.

〈시스티나 성모〉는 라파엘로에게 엄청난 영예를 가져다주었다. 그가 그린 성모는 매우 아름다웠고 작품마다 독특한 개성을 지니고 있었다. 관람자들은 라파엘로가 그린 성모 앞을 쉽게 떠나지 못했다.

라파엘로의 성모는 시대를 달리하면서 미술사적으로 높이 평가받았다. 미술사가 바사리는 라파엘로가 "범인(凡

〈아테네 학당〉 중에서 헤라클레이토스.

人의 경지를 뛰어넘어 신성함의 수준에 도달하여 완벽한 아름다움을 만들어냈다"라고 평가했다.

젊은 화가가 다 빈치, 미켈란젤로와
어깨를 나란히 할 수 있었던 이유

라파엘로는 초상화를 통해 인물의 내면을 표현하고자 애썼다. 인물의 미간이나 눈빛 하나도 예사롭게 보아 넘기지 않았다. 아울러 라파엘로를 대가의 반열에 올려놓은 것이 바로 인문주의적 정서다. 그의 최고 걸작 〈아테네 학당〉은 르네상스 미술의 진수를 보여준다.

교황 율리우스 2세는 라파엘로에게 바티칸 궁전의 방을 장식하는 일을 맡겼다. 이에 따라 라파엘로가 그린 작품이 〈아테네 학당〉이다. 라파엘로는 이 작품에 함축된 의미를 더욱 풍성하고 심오하게 만들기 위해 그와 동시대를 살았던 유명 인사의 초상으로 고대의 인물들을 형상화했다.

화면 가운데에서 오른손을 들어 하늘을 가리키는 인물은 플라톤Plato, BC 427~BC 347이며, 다 빈치의 얼굴을 하고 있다. 그 옆에서 오른손 바닥으로 땅을 가리키는 인물은

〈아테네 학당〉 중에서 플라톤(왼쪽)과 아리스토텔레스(오른쪽).

〈아테네 학당〉,
1510~1511년,
프레스코,
500×770cm,
바티칸미술관

아리스토텔레스Aristoteles, BC 384~BC 332다. 플라톤의 모습은 이상주의를 아리스토텔레스는 현실주의를 상징한다. 화면 앞쪽에 팔로 머리를 괴고 있는 사람은 고대 그리스 사상가 헤라클레이토스Heraclitus of Ephesus, BC 540~BC 480다. 그는 젊은 미켈란젤로를 모델로 그렸다. 화면 오른쪽에 몸을 구부린 채 컴퍼스로 원을 그리는 인물은 수학자 유클리드Euclid, BC 330~BC 275다. 유클리

〈아테네 학당〉의 가장 오른쪽에 있는, 검은 모자를 쓴 인물이 라파엘로다.

드의 얼굴은 유명한 건축가 브라만테Donato Bramante, 1444~1514와 닮았다. 라파엘로는 이처럼 특이한 방식으로 당시 인문·예술과 고대 철학이 지닌 연관성을 표현하고자 했다.

또한 오른쪽 가장자리에 자신의 얼굴을 그려넣었다. 인류 최고 석학들의 초상화에 자신의 얼굴을 그려넣은 것이다. 그의 시선은 화면 밖을 향하고 있다.

후대에 라파엘로가 다 빈치, 미켈란젤로와 함께 이탈리아 르네상스 3대화가로 추앙받게 된 것도 바로 〈아테네 학당〉 덕택이다. 비록 다 빈치, 미켈란젤로보다 나이가 어렸고 또한 가장 먼저 세상을 떠났지만, 화가의 존재는 결국 작품으로 귀결된다는 사실을 〈아테네 학당〉은 여실히 증명하고 있다.

〈펜싱 교사와 함께〉, 1518~1520년, 캔버스에 유채, 99×83cm, 파리 루브르박물관

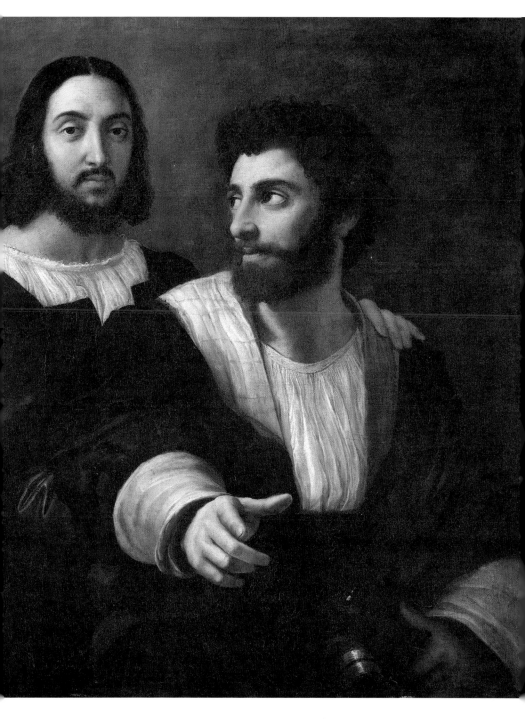

요절한 천재 화가가 느낀 압박감

부와 명성은 인생이란 동전의 양면 중 한 면일 뿐이다. 세속적인 성공의 길로 나아갈수록 예술적 만족과 행복의 깊이는 그만큼 줄어드는 것일까? 라파엘로는 무언가에 쫓기듯 더 높은 성공의 계단을 쉼 없이 오르려 했고, 그런 그에게 세상도 끊임없이 과중한 역할을 부여했다.

계속되는 과로와 심적 부담으로 결국 라파엘로의 건강은 30대 중반의 나이에 병으로부터 무장해제당하고 만다. 바사리는 라파엘로가 세상을 떠난 이유가 여자를 지나치게 좋아해서라고 하지만, 이는 곧 쾌락을 좇을 수밖에 없었던 그의 공허한 삶을 투영하는 소소한 일상일 뿐이다.

라파엘로가 세상을 뜨기 2년 전에 그린 〈펜싱 코치와 함께〉(391쪽)란 제목의 그림을 보자. 화면 뒤에 배치된 라파엘로는 수염이 덥수룩하며, 얼굴은 피곤한 기색이 역력하다. 수려한 용모를 자랑하던 20대 시절 자화상과는 상당한 차이를 보인다.

라파엘로는 이 그림을 그리고 2년 후인 1520년 자신의 서른일곱 번째 생일에 짧은 생을 마감했다. 빛이 사라진 화가의 초췌한 얼굴을 보고 있노라면, 아프리카 부족의 속담이 떠오른다. "너무 빨리 걷지 마라. 영혼이 따라올 시간을 주어라." 라파엘로가 삶의 속도를 조금 늦추고 영혼이 따라오길 충분히 기다렸다면, 이 세상에 조금 더 오래 남아 더 많은 명작을 그리지 않았을까? _Raffaello

한 번뿐인 인생,
가장 화려하게 그리리라

피터 파울 루벤스
Peter Paul Rubens, 1577~1640

Obituary

플랑드르 최고의 멀티 태스커

*화가이면서 외교관이기도 했던 루벤스는
한 가지 일에만 묶여 있지 않았다.
그리고 몸담은 모든 분야에서 뛰어난 성과를 냈다.*

1640년 플랑드르의 거장 루벤스가 심부전증으로 세상을 떠났다. 유해는 고향인 앤트워프(Antwerp)에 있는 성모 대성당에 묻혔다.

1577년 루벤스는 베스트팔리아의 지겐(Siegen)에서 태어났다. 아버지가 일찍 세상을 뜨자 어린 루벤스는 어머니를 따라 앤트워프로 건너가서 라틴어와 고전 문학 등 인문학 교육을 받았다. 열네 살부터 그림을 배우기 시작해, 스물한 살에 안트베르펜 화가조합에 가입하여 직업 화가의 길을 걷기 시작했다.

1600년경 이탈리아로 유학을 떠난 루벤스는 이탈리아 예술가들의 작품들을 연구했다. 완벽한 인체 비율을 구현한 르네상스 예술 작품은 좋은 본보기였다. 특히 루벤스는 빛을 자유자재로 다루었던 카라바조의 화풍에 큰 영향을 받았다. 화려한 색채를 자랑하는 베네치아 화파의 장점까지 흡수했다. 루벤스는 전통적인 방식에 그만의 화풍을 더했고, 시간이 갈수록 명성이 높아졌다.

1608년에 앤트워프로 돌아왔을 때, 루벤스는 고향 사람들의 환대를 받을 만

큼 유명해졌다. 1609년에는 뛰어난 실력을 인정받아 앨버트 대공의 궁정화가가 되었다. 루벤스는 로마에서 돌아온 직후 〈십자가에서 내려지는 예수〉 작업에 착수했고, 1611년경 작품을 완성했다. 웅장하고 극적인 화면 구성과 극명한 명암 대비가 인상적인 작품이다. 후대 미술사가들은 이 작품을 '바로크 회화를 대표하는 작품'이라고 평가했다.

명망이 높아진 만큼 주문도 늘었다. 루벤스는 효율적으로 그림을 제작하고 판매하는 분업화된 작업 방식을 도입했다. 문하생들이 가장 잘 그리는 것을 집중적으로 그릴 수 있게 업무를 나눴다. 작품 의뢰가 들어오면, 별도로 팀을 꾸려 제작 속도와 완성도를 높였다. 당시 화가들에게 찾아볼 수 없던 리더십이었다.

작품이 완성되는 동안 루벤스는 유럽 여러 왕실을 드나들었다. 그는 폭넓은 교양과 세련된 매너로 왕족의 마음을 사로잡았다. 루벤스의 대외활동으로 그림 주문은 더욱 늘어났다. 루벤스는 자신이 작업에 참여하는 비중에 따라 그림 값을 다르게 책정해 판매했다. 체계적인 작업실 운영과 영업 활동은 당시로써는 파격인 행보였다.

1623년부터 7년 동안 외교관이 되어 프랑스, 헤이그, 영국, 스페인 등을 왕래하기도 했다. 그는 한 가지 일에만 묶여 있지 않았다. 그리고 모든 분야에서 뛰어난 성과를 냈다. 그래서 후대 사람들은 루벤스를 17세기에 태어난 최고의 '멀티 태스커(Multi tasker)'라고 격찬한다.

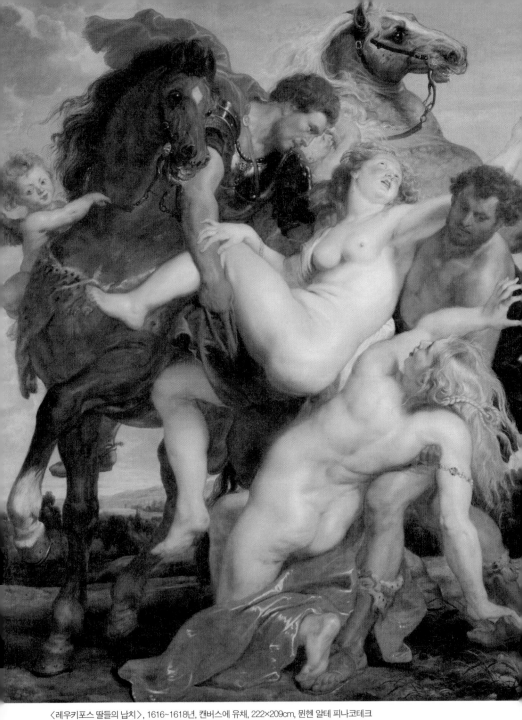

〈레우키포스 딸들의 납치〉, 1616~1618년, 캔버스에 유채, 222×209cm, 뮌헨 알테 피나코테크

　'바로크(Baroque)'란 포르투갈 말로 '뭉개진 진주'라는 뜻을 담고 있다. 16세기가 저물어 갈 즈음 로마 교황청을 중심으로 가톨릭으로의 부활을 부르짖는 구교도들의 외침이 유럽을 뒤흔들었다. 건축과 미술, 음악 등 예술 분야에서도 조화와 균형, 인간미를 강조한 르네상스풍에 맞서 거대한 스케일의 웅장함 속에 자유분방함과 불규칙성을 강조한 바로크풍이 새롭게 대두한 것이다. 말 그대로 어디 하나 흠 잡을 데 없이 완벽하게 조화로운 르네상스라는 진주를 발로 짓밟아 찌그러트린 뒤 그 자체의 파격미에서 예술성을 이끌어내는 것이 바로크였다.

　루벤스는 과장의 미학을 통해 바로크 회화를 완성한 화가다. 루벤스의 〈레우키포스 딸들의 납치〉는 바로크 회화의 정수로 언급되는 작품이다. 이 작품은 제우스의 아들 카스토르와 폴룩스가 레우키포스의 두 딸을 강제로 납치하는 그리스·로마 신화 내용을 바탕으로 한다.

그림에서 대립되는 두 쌍의 인물은 형태, 몸짓, 표정에서 강렬한 대조를 이룬다. 무사의 갑옷과 근육질의 구릿빛 피부 역시 여성의 부드럽고 풍만한 우윳빛 피부와 선명하게 대비된다. 갑자기 놀라 앞발을 높이 쳐들고 뛰어오르는 회색 말과 여인들을 휘어잡은 두 남성의 모습에서 생동감 넘치는 힘이 느껴진다. 말과 사람의 시선이 원을 이루는 가운데 대각선으로 분할된 화면 구성을 통해 안정적이면서도 역동적인 에너지를 발산한다.

루벤스의 삶도 화려한 바로크 회화와 같았다. 뛰어난 재능으로 '바로크의 천재'로 불렸고, 폭넓은 교양과 세련된 매너로 유럽 군주들의 환대를 받으며 외교관으로 활약하기도 했다. 그는 매일 새벽 4시에 일어나 하루를 시작했다. 재능과 노력을 겸비한 루벤스는 성공할 수밖에 없었다. 그런데 그의 성공에는 또 다른 비밀이 있었다.

CEO 마인드를 갖춘 예술가

루벤스가 바로크 미술의 최고 거장으로 우뚝 선 또 다른 비결은 뛰어난 작업실 운영 능력이다. 중세 시대부터 화가가 제자들을 두고 공방 형태로 작품을 제작하는 일은 비일비재했다. 루벤스의 작업실 운영도 큰 틀은 이와 다르지 않았으나, 체계적이고 효율적으로 문하생들을 관리한다는 차이가 있었다.

주문이 들어오면, 루벤스는 해당 작품을 전담하는 팀을 꾸렸다. 그리고 작업을 총괄할 수 있는 팀장을 선출하여 전권을 부여했다. 루벤스는 문하생이 아니더라고 실력만 좋다면 외부인이라도 팀장으로 섭외했다. 또 그

〈후각〉, 피터 파울 루벤스·얀 브뢰헬, 1617~1618년, 패널에 유채, 65×111cm, 마드리드 프라도미술관

는 문하생들의 특징을 파악하여 업무를 나눠주었다. 그들의 실력을 최대한 활용한 것이다. 획기적인 작업 스타일로 유명한 루벤스의 작업실에 들어오고자 하는 미술 학도들이 넘쳐났다. 루벤스가 친구에게 보낸 편지에 "매일 1000명이 넘는 사람의 청을 거절해야 한다"는 이야기가 나온다.

루벤스가 작품을 생산하는 방식은 크게 세 가지로 나뉘었다. 루벤스가 처음부터 끝까지 그리는 방식, 동료 화가와 공동으로 그리는 방식, 루벤스가 시작한 그림을 조수가 이어받아 그리고 자신이 마무리하는 방식으로 나뉘었다. 당연히 루벤스가 가장 많이 참여한 첫 번째 방식의 작품이 비쌌다.

〈앙리 4세와 마리 드 메디시스의 만남〉(398쪽)은 세 번째 방식으로 제작된 작품이다. 프랑스 왕 앙리 4세Henry IV, 1553~1610의 부인 마리 드 메디시스Marie de Medicis,1573~1642는 두 사람의 일생을 다룬 거대한 연작 그림을 주문했다. 뤽상부르 궁전의 화랑에 전시하기 위해서였다. 그녀는 작품의 완성도를 높이기 위해 인물은 반드시 루벤스가 그려야 한다는 특약을 내걸었다.

〈앙리 4세와 마리 드 메디시스의 만남〉은 그리스 신화를 차용하여 완성했다. 그림 속 앙리 4세는 제우스로, 마리는 제우스의 아내 헤라로 등장한다. 두 사람은 손을 맞잡고 결혼 서약을 하고 있으며, 두 신 사이에는 결혼의 신 히멘(Hymen)이 있다. 헤라 곁에 있는 공작과 제우스의 발밑에 있는 독수리는 각 신을 상징하는 동물이다.

동료 화가와 함께 그린 작품 중 유명한 것은 '오감' 시리즈다. 시각, 청각, 미각, 후각, 촉각의 다섯 가지 감각을 의인화하여 표현한 작품이다. 루벤스는 오감 시리즈를 섬세한 식물 묘사로 유명한 얀 브뤼헐Jan Brueghel the Elder, 1568~1625과 함께 했다. 주로 루벤스는 인물을, 브뤼헐은 배경을 그렸다.

두 사람의 장점을 살린 분업이었다.

두 화가가 함께 그린 〈후각〉(400쪽)을 살펴보자. 그림 속 여인은 날씬하지 않다. 뱃살도 살짝 접혀 있다. 이는 루벤스가 살집이 있더라도 풍만한 여체가 에너지 넘치는 몸이라고 생각했기 때문이다. 화면의 양옆에는 무수히 많은 꽃이 있다. 배경을 맡은 브뢰헬은 작은 꽃잎과 이파리 하나하나에도 온 신경을 기울였다. 관람자는 그림에 가까이 가면 꽃향기가 날 것 같은 착각에 사로잡힌다.

살아 있는 동안 가장 성공한 화가

루벤스는 미술사 최초로 유럽 전역에서 명성을 얻었다. 기사 작위를 받는 영예까지 누렸다. 미술사가들은 그를 살아 있는 동안 가장 성공한 화가였다고 평가한다. 그는 죽어서도 '바로크의 거장'이라고 불리며 공로를 인정받았다. 성공의 기쁨을 만끽했던 루벤스는 자신을 당당한 모습으로 그렸다. 그의 자화상은 성공한 삶을 과시하는 면모가 엿보인다.

1609년에 그린 〈인동덩굴 그늘에서의 루벤스와 브란트〉(404쪽)에는 화려한 차림의 부부가 등장한다. 1609년은 그가 궁정화가에 임명된 뜻깊은 해였다. 그림 속 루벤스는 귀족풍으로 차려입고 검을 차고 있다. 다리를 살짝 꼰 자세에서 자신감이 느껴진다. 루벤스는 이 작품에서 화가보단 성공한 신사로 보인다. 인동덩굴과 두 사람의 맞잡은 손은 결혼을 암시한다. 또 1609년은 루벤스가 첫 번째 아내 브란트 Isabella Brant, 1591~1626와 결혼한 해였다. 아내에 대한 애정은 작품에서 브란트를 주인공, 자신을 조연처럼

〈인동덩굴 그늘에서의 루벤스와 브란트〉, 1609년, 캔버스에 유채, 178×136.5cm, 뮌헨 알테 피나코테크

배치한 구성에 잘 드러난다. 루벤스는 〈인동덩굴 그늘에서의 루벤스와 브란트〉를 통해 직업적 성공과 아내와 새 출발을 시작한 행복까지 뽐내고 있다.

예순두 살에 그린 〈노년의 루벤스〉(406쪽)에도 루벤스의 과시욕이 드러난다. 눈을 살짝 내리깐 모습에서 화가의 자부심이 느껴진다. 그림 속 루벤스는 챙이 긴 기사 모자를 쓰는 등 스페인 귀족풍 옷을 입고 있다. 루벤스는 그림에서 자신의 단점은 교묘하게 숨겼다. 이때 그는 대머리였는데, 가발과 모자로 가려 모발이 풍성해 보인다. 통풍에 시달렸던 오른손은 장갑을 껴서 가렸지만, 화가의 표정에서 고통이 느껴지지 않는다. 루벤스가 자신을 긍정적으로 보이게 하는 요소만 부각했기 때문이다.

북유럽 제단화의 스케일을 바꾼 루벤스

루벤스가 활동했던 17세기에는 종교전쟁이 끊이지 않았다. 전쟁으로 인해 많은 제단화가 불에 타거나 파손됐고, 새로운 제단화에 대한 수요가 늘었다. 루벤스에게도 주문이 쇄도했다.

루벤스가 그린 대표적인 종교화는 〈십자가에서 내려지는 예수〉(408쪽)다. 십자가에서 내려지는 예수는 당시 종교화에서 자주 등장하는 소재였다. 그는 대각선 구도를 사용했는데, 자세히 살펴보면 작품 속에 전통적인 피라미드식 구도가 감춰져 있음을 알 수 있다. 두 가지 구도를 함께 사용하면 매우 복잡하고 다양한 인물을 효과적으로 표현할 수 있다. 바로크 회화의 특징인 동적이고 변화무쌍한 예술적 효과를 보여주기 위한 시도였다.

〈노년의 루벤스〉, 1639년, 캔버스에 유채, 110×85cm, 빈미술사박물관

루벤스는 6년간 이탈리아를 유학한 직후에 이 작품을 그리기 시작했다. 그래서 〈십자가에서 내려지는 예수〉는 그가 이탈리아에서 배운 것들이 담겨 있다. 베네치아 화파의 특징인 화려한 색채, 르네상스 예술에서 두드러지는 완벽한 인체 묘사, 카라바조의 극명한 명암 대비 등이 대표적이다.

〈십자가에서 내려지는 예수〉는 가로 6m 세로 4m가 넘는 거대한 작품이다. 1600년대 초반까지 북유럽 제단화는 크기가 작은 편이었다. 그런데 루벤스가 거대한 제단화를 완성한 후부터 제단화 규격이 커졌다. 온전히 그의 영향이라고 볼 수 있다.

〈십자가에서 내려지는 예수〉는 제단에 세우는 삼단화 형식으로 제작되었다. 이 거대한 작품은 세 개의 작품이 경첩으로 연결되어 있어 좌우 그림이 닫히기도 한다. 재미있는 것은 좌우 그림의 뒷면에도 그림이 그려져 있어서 작품을 닫으면 새로운 그림이 나타난다는 점이다.

낭만주의 거장이 인정한 비범한 정신

루벤스는 문하생들과 협력하여 수많은 작품을 세상에 내놓았다. 그래서 후대 사람들은 루벤스를 '기업가형 예술가'라고 부르기도 한다. 공장에서 물건을 찍어내는 것만큼 빠른 속도로 그림을 완성했기 때문이다.

루벤스는 더 많은 고객을 유치하기 위해 왕족을 찾아가고 귀족들의 모임에 빠짐없이 참석했다. 그러자 루벤스가 작품은 문하생들에게 맡긴 채 영업만 한다는 소문이 돌았다. 그는 부정적인 소문을 잠재우고자 후원자

〈십자가에서 내려지는 예수〉, 1611~1614년, 패널에 유채, 420×310cm(가운데), 420×150cm(양옆), 앤트워프 성모 대성당

들을 집으로 초대했다. 그리고 그림 한 점을 완성하는 과정을 공개했다. 루벤스의 뛰어난 회화 실력을 직접 본 사람들은 더는 소문을 믿지 않았다.

19세기 프랑스 낭만주의 회화의 대가 들라크루아는 루벤스를 이렇게 평가했다. "사람들이 그의 작품을 사랑하는 이유를 꼽는다면 무엇보다도 그가 표현해 낸 비범한 정신이다. 이것은 사람을 놀라게 하는 생명력을 가지고 있다. 거장이라고 불리는 티치아노나 베로네세Paolo Veronese, 1528~1588 조차도 루벤스 옆에 서면 평범해 보인다."

들라크루아의 이 말은 자화상 속 루벤스를 달리 바라보게 한다. 그는 비록 부와 명예를 좇는 삶을 살았지만, 그의 작품은 결코 세속적이지 않은 비범한 걸작이었다. _Rubens

작품 찾아보기

인명
찾아보기

인생미술관

초판 1쇄 발행 | 2022년 4월 11일

지은이 | 김건우
펴낸이 | 이원범
기획 · 편집 | 김은숙, 정경선
마케팅 | 안오영
표지 · 본문 디자인 | 강선욱

펴낸곳 | 어바웃어북 *aboutabook*
출판등록 | 2010년 12월 24일 제313-2010-377호
주소 | 서울시 강서구 마곡중앙로 161-8 C동 1002호 (마곡동, 두산더랜드파크)
전화 | (편집팀) 070-4232-6071 (영업팀) 070-4233-6070
팩스 | 02-335-6078

ⓒ 김건우, 2022

ISBN | 979-11-92229-04-1 03600